松风画会纪事

章 正 编著

北京师范大学出版集团
BEIJING NORMAL UNIVERSITY PUBLISHING GROUP
北京师范大学出版社

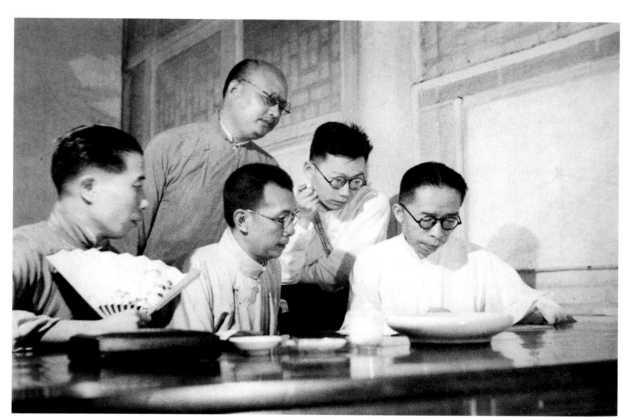

松风画会成员合影　右起溥忻、溥佐、祁崑、叶昀等。

目 录

前 言

高 岩

孚王府溥雪斋旧居今景

久违了，松风。自成立之日，到消散之时，不过数年，是当时上层文人的一种艺术聚会。这些画会成员，在今天看来，他们之名，虽不如齐濒生、黄子向为人所知，但在七八十年前，可以说名噪一时。

松风画会（前后文均以松风简称），全称当为松风草堂画会（旧时称画社），是清代宗室子弟书画交流的一种雅集。画会以创始人溥雪斋先生之书斋为名，雪老称怡清堂，后称松风草堂，当有近平民之意。在画会中，每一名成员皆起一松字为名，雪老即松风。

画会成立时间，据我所知者，大家流行的说法是一九二五年，今作三点补充：

其一，雪老一九五四年自传：『（前略）就被辅仁大学聘为美术专修科导师兼主任，后来由科改系，又作美术系主任教授，同时个人办过一个松风画社，人数无多，不几年即无形消散，就在辅仁教书十九年之久。』雪老一九三一年起任辅仁大学美术专修科主任。

其二，雪老墨兰成扇，时戊辰八月廿七日，即一九二八年，上钤『结社溪山』印，即有结社之举。

其三，溥忻、祁崑、关和镛等人合作成扇，上有宝熙题记：『戊辰六月十一日，松风草堂小集，雪斋出素篁画山石，高士，季笙写双树，秋萝，井西补坡坨，修篁、新雁。』知一九二八年已有松风草堂雅集。

松风的活动，有『每月一聚，每年一展』之说，然我很惭愧，对其展览并无多少了解。

其每月一聚，地点当是雪老所住的松风草堂。雪老的住处，最先是祖传孚王府，即九爷府，在今天的朝阳门内大街路北，至今王府的格局及面貌尚未大动，可以窥见当年之盛况。在一九二八年前后，雪老一夜掷骰，王府后归北洋奉系军阀杨宇霆。雪老迁居东城西堂子胡

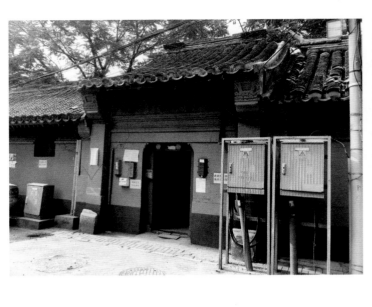

西堂子胡同溥雪斋旧居今景

同，旧为十七号，原为英和宅。后居东城无量大人胡同，旧为三十六号，原为一高官祠堂，

至一九六六年止。这三地，我想前两地活动次数较多。

启功先生曾有过一段回忆："松风草堂的集会，据我所知，最初只有溥心畬、关季笙、关稚云、叶仰曦、溥毅斋几位。后来我渐成长，和溥尧仙继续参加，最后祁井西常来，聚会也快停止了。"可知画会的成员，是陆续加入的。今统计有如下十四人：

溥伒名松风，溥儒名松巢，溥僩名松邻，祁崑名松厓，关稚云名松房，叶昀名松阴，惠均名松溪，关和镛名松云，启功名松壑，溥佺名松窗，溥佐名松堪，溥靖秋名松颖，完颜继贤名松屏，毓岚名松石。

除此之外，我尚知松风合作有署名『松阶』者，亦为松风成员。其他当时社会名流如宝熙、陈宝琛、罗振玉、袁励准、朱益藩、载涛、溥侗、衡永等，也因长于书画，不定期参加雅集。我也曾请教过雪老五女毓岚先生，言及这些人不是画会成员，亦未见其书画作品署名松字款者。

松风的成员，雪斋和心畬画艺最高，在画会中起到了引领作用。二人的绘画风格多有不同，可以作个比喻，雪老若黄筌，心畬似徐熙，即富贵与野逸的区别，其实无高下之别。如果从个人风格上判断，心畬较为鲜明；从传统角度上分析，雪老更胜一筹。启功、溥佺、溥佐为当时青年俊杰，特别是启功，虽投师吴镜汀，亦在松风学习，常在雪老挥毫之时，侍奉左右，朝夕观察，后成为一代大师，绝非偶然。溥佺、溥佐除向家兄溥雪斋学习之外，又问业于关松房；雪老五女毓岚，则受教于启功，可见雪老对仁弟、爱女在艺术上给予了极大的希望。

无量大人胡同溥雪斋旧居拆除前留影

我想，画会的成立，是志同道合友人之雅集，其实更重要的是艺术观念的统一。民国时期的京津两地，画会规模和影响较大者，当属湖社。松风画会较之湖社，不能比及；若论格调之高下，松风则在高处。有人会问，以何为依据？其实是审美观念的不同。我记得一位老师跟我讲过一件趣事：民国时期，老师的父亲在琉璃厂一家画店，想买张书画收藏，墙上挂着齐白石的山水、张大千的人物、溥心畬的书法，三张尺寸基本一致，都是三尺的条幅，价格也一样。老先生想了许久，说我们是文化人，买溥心畬的书法。自此看出当时人们的审美和我们后之来者之区别，我也曾笑谈这是投资的错误。陈超先生赐告的京剧旧闻，也可用来作恰当的比喻：余叔岩来『问樵』，王长林或王福山的樵夫，台上配合默契，要是换了萧长华，叔岩估计就回戏了，这足以说明观念的重要。

松风画会除了相互切磋之外，还有传承。此册画集中收录了启功先生的一张少作，为其十九岁临元孙君泽山水，这一本见心畬先生有多种临本流传。另启功先生曾临清王石谷《溪山无尽图》，见关松房先生亦有临作传世。由此看来，画会不仅起到了教学作用，而且培养了审美趋向，这是艺术学习的首要任务。遥想前人，资料是多么来之不易，那时陈宝琛从清宫借出画作，佟济煦在延光室影印出版，都是上层社会的奢侈品；而当代，印刷技术的先进，反而再也出不了大的艺术家，引人深思。

松风主人雪斋的失踪，如同画会一样无形消散了。雪老的生辰，据毓嵐先生赐告，是一八九三年阴历七月十九日，先生失踪是一九六六年阴历七月十五日。失踪那天是中元节，而阳历生卒月日又恰好相同，整七十三岁，这巧合，我想是上天所赐。关于失踪，有人说先生带六格格去了清陵；还有人说先生走时身上带了十斤粮票、七块钱；再有就是郑珉中先生

无量大人胡同溥雪斋旧居拆除后今景

的回忆，雪老最后见到的是琴家关仲航先生。吴镜汀弟子傅泃先生又赐告两种版本：其一，

秦仲文先生之说，雪老投颐和园昆明湖；其二，关松房先生之说，雪老最后见了关松房，匆

匆一别，投太平湖。雪老平生画界交往最多者即徐石雪、惠孝同和关松房，我想当是真实的

结果吧。

章正仁兄秉承家学，集得松风故旧作品数百余纸，蒙他不弃，嘱我作一小序。今就所知

者，略陈俚语，敬请方家有以教正。

岁在戊戌酷夏记于小侒宋居

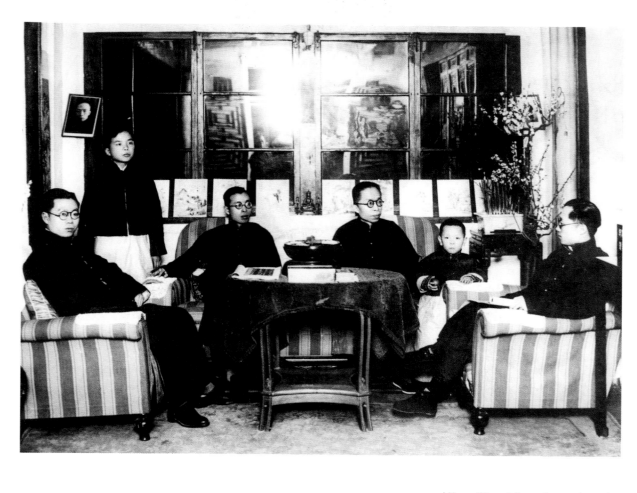

松风画会成员合作，共集得作品数十件。松风画会成员，知者十四人：溥伒名松风，溥儒名松巢，溥僩名松邻，祁崑名松厓，关稚云名松房，叶昀名松阴，惠均名松溪，关和镛名松云，启功名松壑，溥佺名松窗，溥佐名松堪，溥靖秋名松颖，完颜继贤名松屏，毓岚名松石。上图为一九四〇年前后合影于松风草堂，右起溥佺、毓峣（溥伒次子）、溥伒、溥僩、毓峸（溥伒长子）、溥佐。

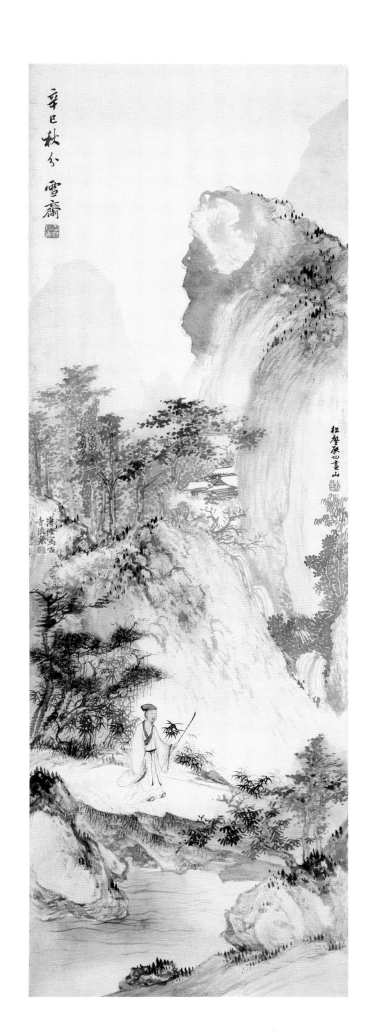

纵一〇二点五厘米　横三四厘米

一九四一年

溥忻、启功、溥佺合作。

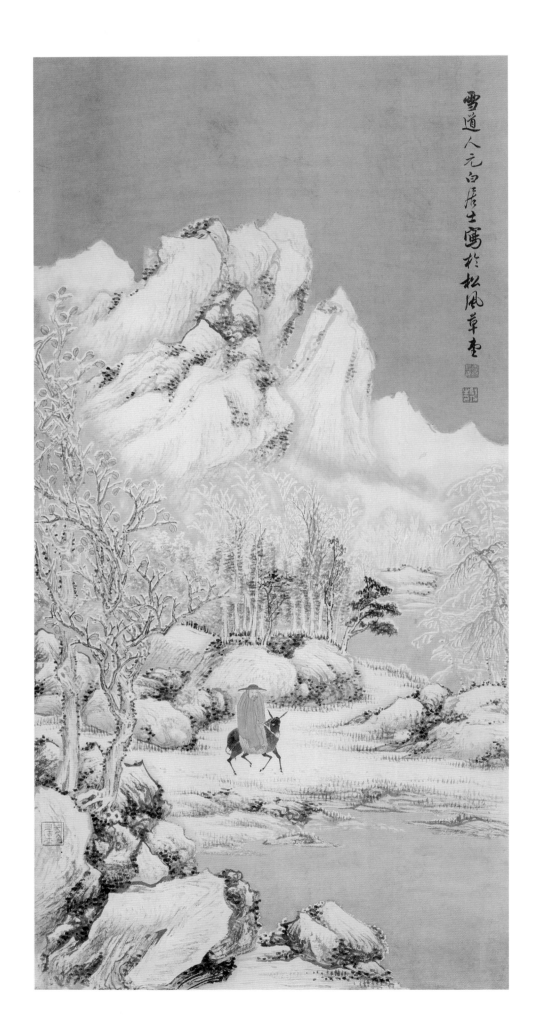

雪道人元白居士写于松风草堂

纵一〇三厘米　横五一点五厘米

溥忻、启功合作于松风草堂。

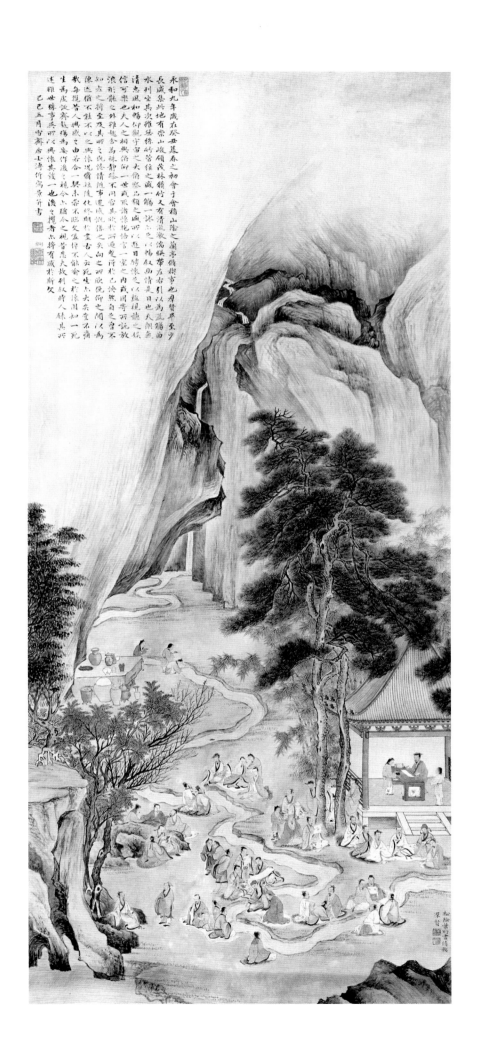

永和九年歲在癸丑暮春之初會于會稽山陰之蘭亭脩稧事也羣賢畢至少
長咸集此地有崇山峻領茂林脩竹又有清流激湍映帶左右引以為流觴曲
水列坐其次雖無絲竹管絃之盛一觴一詠亦足以暢敘幽情是日也天朗氣
清惠風和暢仰觀宇宙之大俯察品類之盛所以遊目騁懷足以極視聽之娛
信可樂也夫人之相與俯仰一世或取諸懷抱悟言一室之內或因寄所託放
浪形骸之外雖趣舍萬殊靜躁不同當其欣於所遇暫得於己快然自足不
知老之將至及其所之既倦情隨事遷感慨係之矣向之所欣俛仰之間以為
陳迹猶不能不以之興懷況脩短隨化終期於盡古人云死生亦大矣豈不痛
哉每攬昔人興感之由若合一契未嘗不臨文嗟悼不能喻之於懷固知一死
生為虛誕齊彭殤為妄作後之視今亦由今之視昔悲夫故列敘時人錄其所
述雖世殊事異所以興懷其致一也後之攬者亦將有感於斯文
己巳五月溥儒書齋上溥伒寓魯并書

縱九八厘米　橫四三厘米

叶昀写修禊群贤，溥伒一九二九年写景并书。

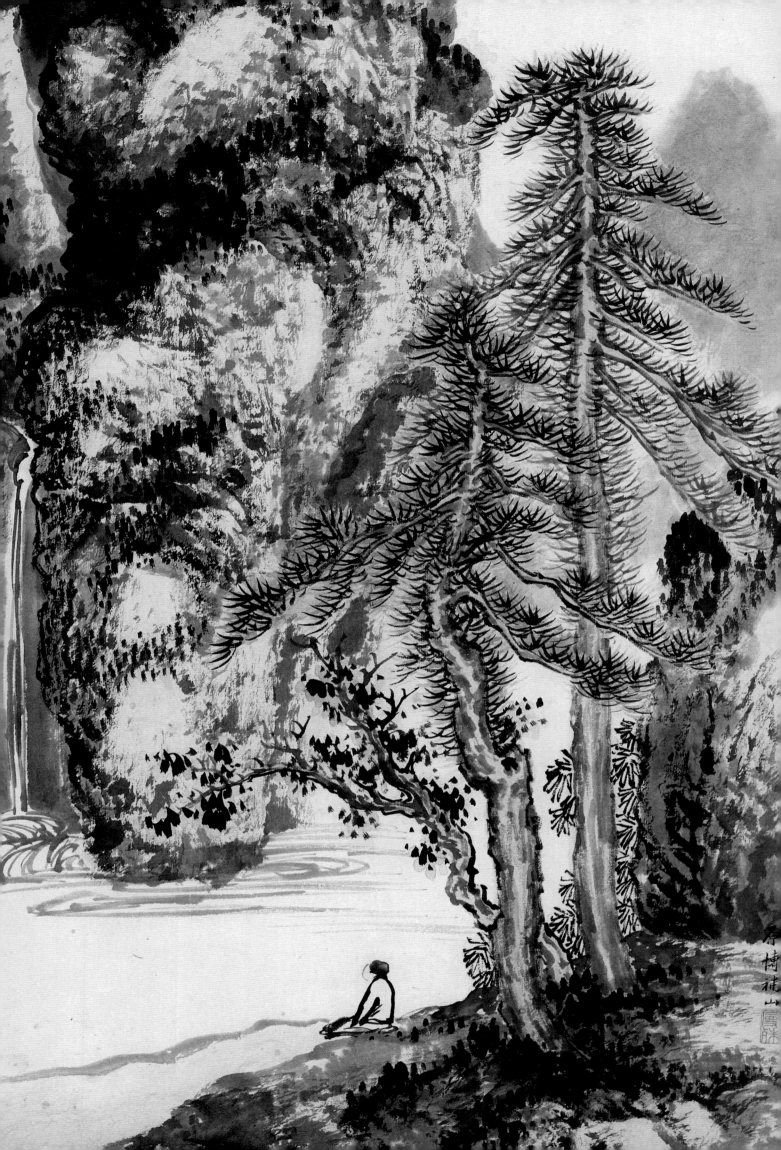

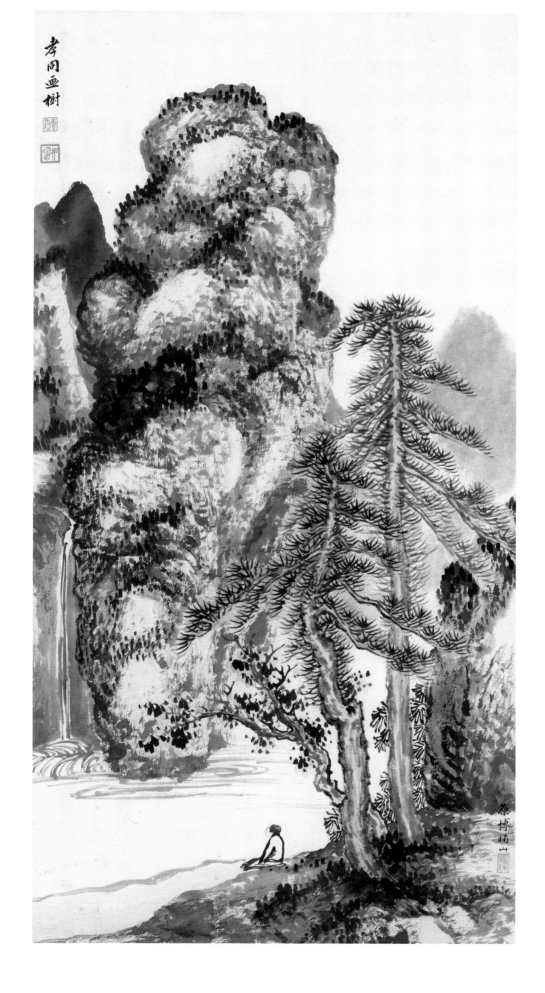

纵六六点五厘米　横三三点五厘米

惠均画树，启功补山。

蛰云居士天潢贵胄长身玉立卓尔
不群工绘事喜骑射尤善相马今
之伯乐也顿年妙选骝騟空冀
北丁丑岁卢沟变起日军铁骑入
阘辗战徒年慭饬武备出其残骑
知居士好马约往东观见一马伤肩
状虽骏骎固不能桓其神骏以贱价
得之出重赀疗其伤逾月而愈居士
酷爱之春秋佳日常驰骋于长安道
上以为乐并泉其相悬诸壁客冬余
往谓图居士因谈得马之由欣然色
喜命图人辜未辞下见其俯视清高
英姿飒爽迥有迥立阘阘生长风之
慨己卯夏日松风画社辰览会雪斋
主人往马画件索图以归社友为补
泉石云树诶色布局如出一手真堪娱
美龙眠孙益民兄睹以示余爰述颠末
由王念勖兄书于其端顾益民什袭
藏之他日当兴江郡王画马图并
重也　洗凡上人识

蛰云载灟画

松风诗社

松壑溥伒补石

松堤溥佐补松

松荫祁崑

壶流泉

本幅纵六七厘米　横三一厘米

载涛画马，溥佐补松，溥忻画山石，溥佺补石，祁崑画流泉，洗凡上人题诗堂。

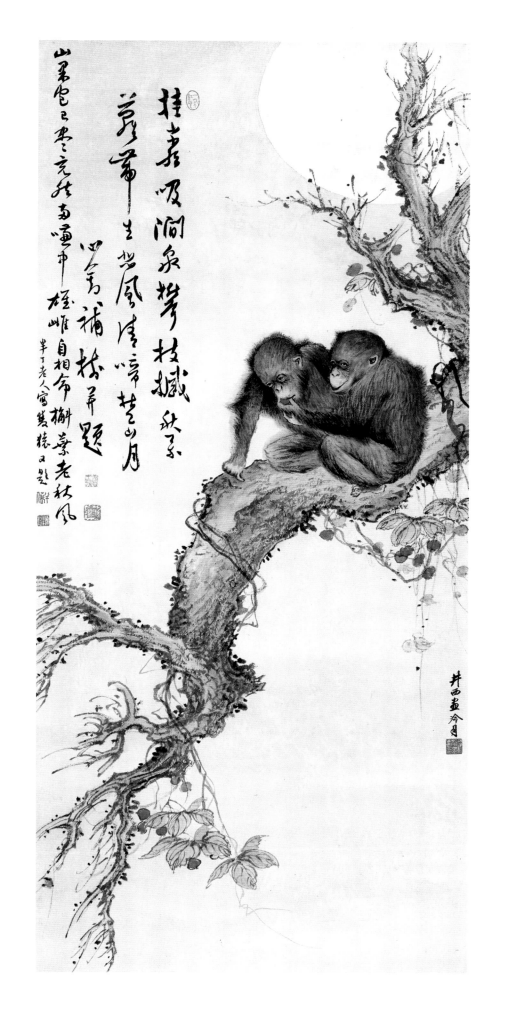

纵一〇九厘米　横四九厘米

陈半丁写双猿又题，祁崑画冷月，溥儒补树并题。

纵九九厘米　横三三厘米

溥伒拟宋人笔意写锦凫，溥僩补图。

纵三九厘米　横五一点五厘米

溥忻拟明陈淳笔意，关和镛画桂花。

雪窗毅斋松宧合画

纵六四厘米　横三二厘米

溥忻、溥僴、溥佺合作。

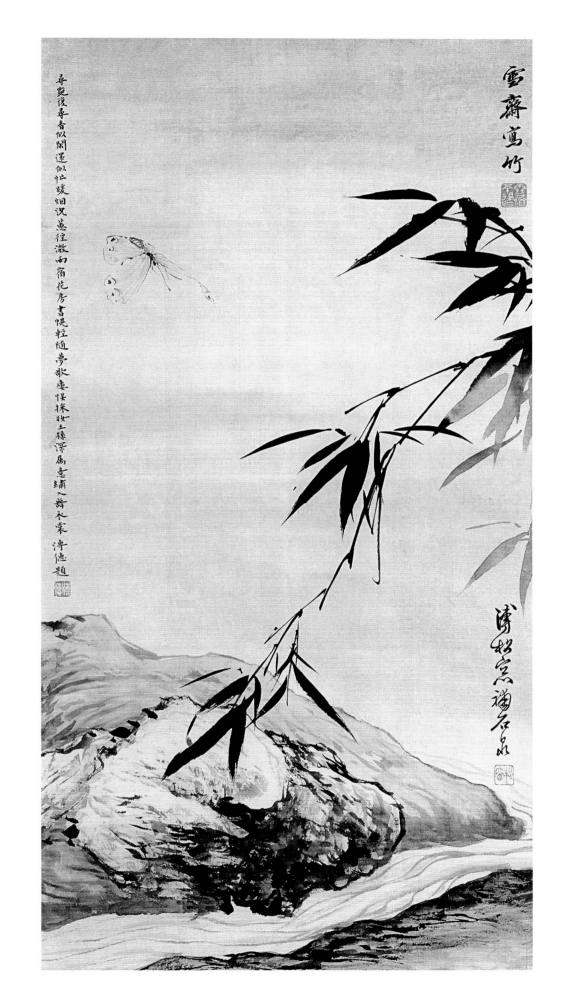

纵六〇厘米　横三一厘米

溥忻写竹，溥佺补石泉，溥僡题。

每幅纵一〇二厘米　横三三厘米

溥忻、溥儒、启功、溥佺合作四屏，启功拟清高简笔意，

溥佺拟元黄公望笔意。

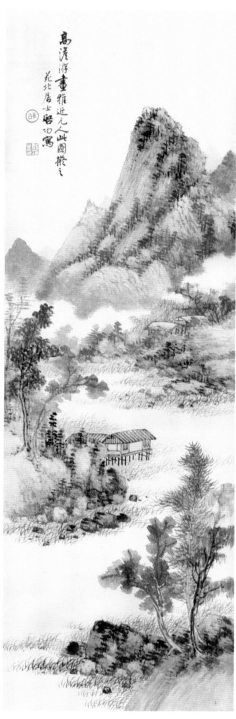

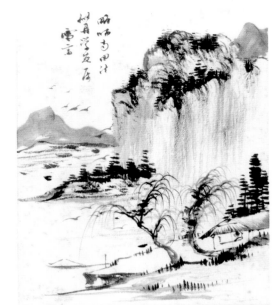

每开纵三三厘米　横四二厘米

上款人吴似丹，一九三九级辅仁大学美术系学生，此册即为各家在辅仁大学任教时所绘。溥忻题签，拟清恽寿平笔意写山水；启功拟宋吴文英《高阳台·丰乐楼分韵得如字》词意写山水；骏马两开或为溥佺笔，关广志绘水彩石榴；陈缘督人物为一九四一年作；汪溶山水花鸟共二开。；顾随书旧作五律。

To Miss Wu Soen Tau
with good wishes
from
K.C.

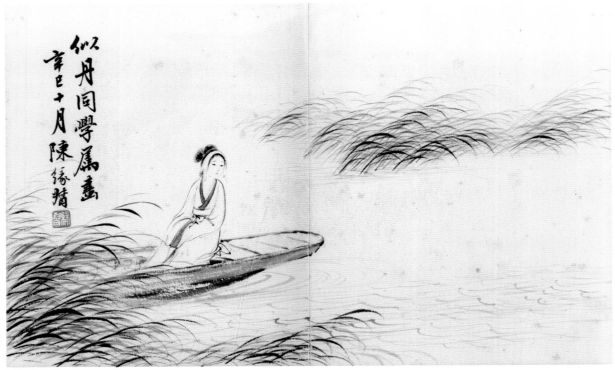

似舟同學屬畫
辛巳十月陳緣精

短羽已離褷
弱雛方岌岌
毋也向何處
開口輕仰食
似丹阖學清賞
汪溶寫

略師
倪瓚
上
汪溶

穆如仁者静　香以至之清

为荷学友清品　雪斋写

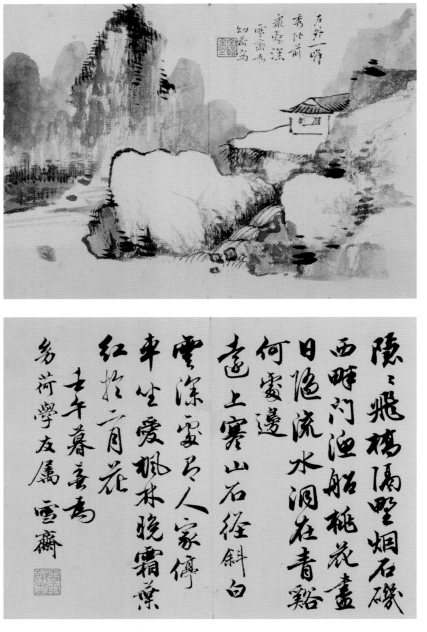

左外一峰
秀似前
瀑寒溪
幼荷写　雪斋为

陈～飞桥隔野烟石碛

西畔门泊船桃花尽

日隐流水洞在青谿

何处边

直上寒山石径斜白

云深宝马人家传

丰坐爱枫林晚霜叶

红于二月花　壬午春莫为

为荷学友属　雪斋

每开纵一七厘米　横二四厘米

上款人曾幼荷，一九三九级辅仁大学美术系学生。溥忻书画三开，法书为一九四二年作；启功书画三开，「米颠拜石」为张伯驹题，法书为一九四三年作，溥佺书画四开，法书为一九四三年作；溥佐书画三开；兰谷（即毓峋，溥忻二子）绘画一开；芸嘉（即毓岚，溥忻五女）绘画一开，一九四二年作。

溪
山
烟
雨

初荷
女士
雅正
启功

米颠拜石

元白先生写赠初荷女弟
张伯驹题

风入江左有回音折
简书怀语悟浓一自
楼蕖神物现人间不复
重来禽研四磨穿笔
追堆千夫八百浙东来分昭
漆水奇山境无数林玄
烂漫开 萧心二兰
癸未三月写似
初荷女士正之 启功

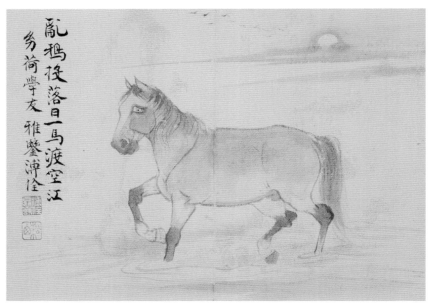

是日也天朗氣清惠風和暢
仰觀宇宙之大俯察品類之
盛所以遊目騁懷足以極視
聽之娛信可樂也夫人之相與
俯仰一世或取之諸懷抱悟言
一室之內或因寄所託放浪形
骸之外雖趣舍萬殊靜躁不
同當其欣于所遇暫得於己
快然自足不知老之將至
癸未春二月雪溪道人書

厂庵寫為

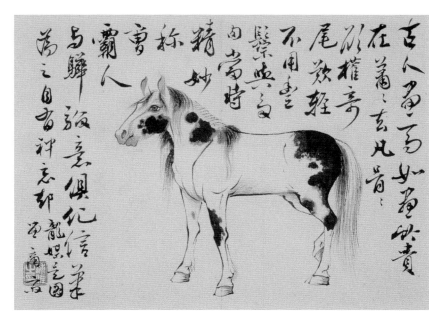

春信今年早江
頭昨夜寒乍散
清澈音更向月
中看半朽昤
風樹多情主馬
人開元一株柳
長廉二年春
為荷寫
溥佐

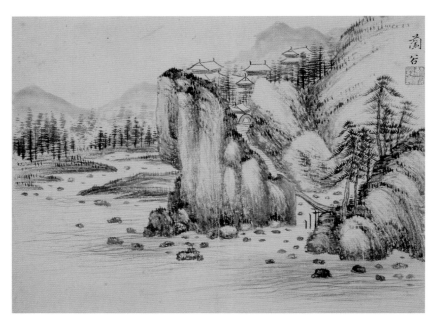

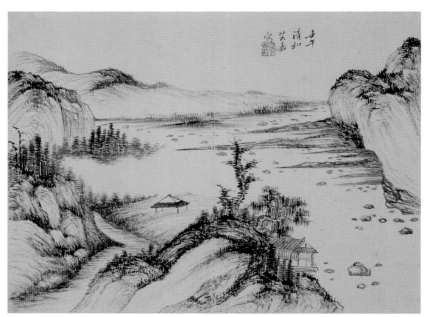

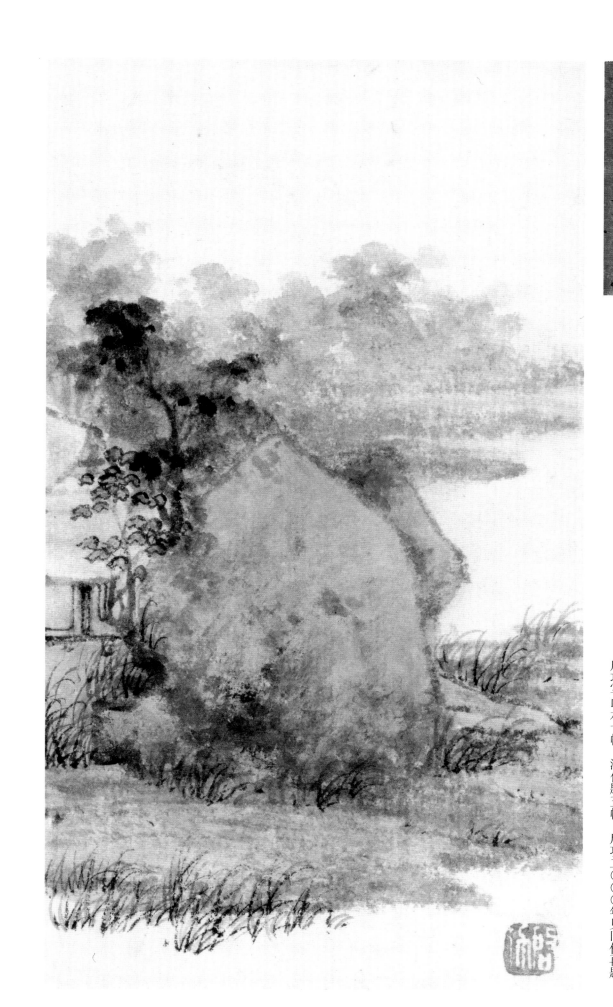

元伯山水册 雪斋题

每幅纵一一点五厘米　横六点五厘米

启功写山水十幅，溥忻题五幅，启功二〇〇〇年见旧作再题。

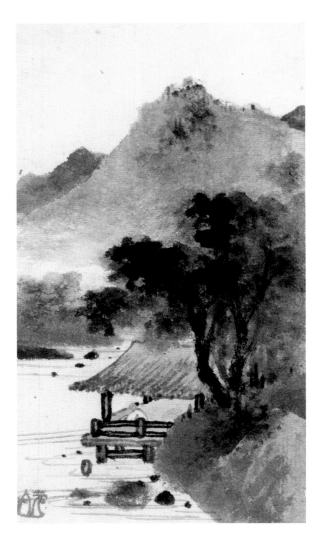

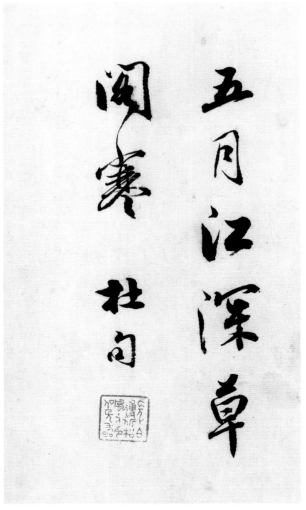

五月江深草

閣寒　杜句

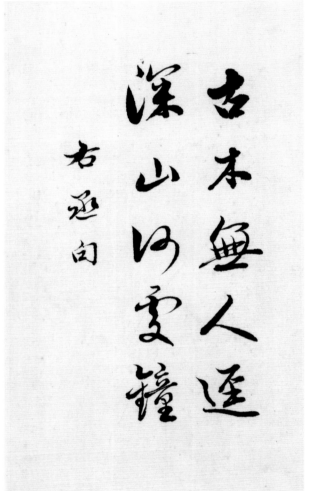

古木無人逕
深山何處鐘

右延白

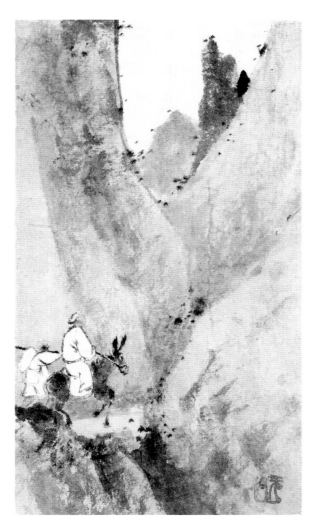

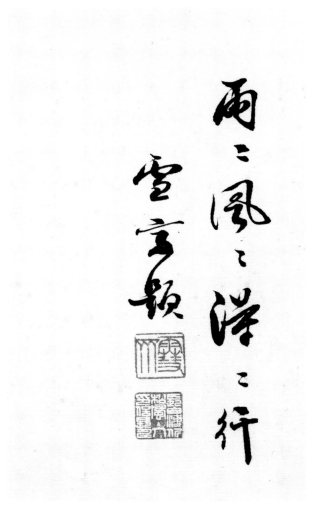

雨之風之游之行

雪亭頴

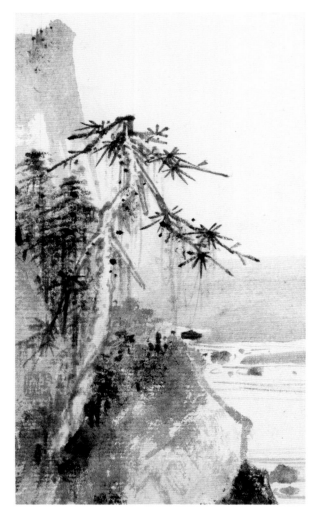

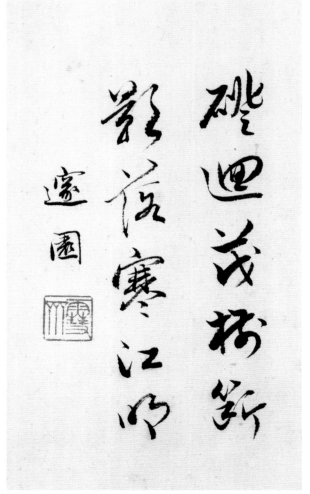

两岸猿声啼不
住轻舟已过万
重山

太白句

四十年前已筹千旅如今
眼小尤迷世间之所浅来
事方寸雪山多自吟
以无三千年田青的及勋
重观只时年二十九

名家辨�評甲乙和辟隋珠
價相敵神龍員觀苦本遠越
萬葛馮湯松名远主人熊魚而焦
愛彼短岫長俱有得三百二十
有七字∴龍蛇怒騰擲筆于
到手眼生障有鞍存焉堂人力
吾聞神龍之初黄庭樂毅真
迩尚無恙此帖猶為時所惜況
今相圭又千載古帖通磨萬無一
有餘不足貴相通欲把奇書

求博易

鮮于樞題

般若波羅蜜多心經
觀自在菩薩行深般若波羅蜜多時
照見五蘊皆空度一切苦厄舍利子
色不異空空不異色色即是空空即
是色受想行識亦復如是舍利子是
諸法空相不生不滅不垢不淨不增不
減是故空中無色無受想行識無眼
耳鼻舌身意無色聲香味觸法無眼
界乃至無意識界無無明亦無無明盡
乃至無老死亦無老死盡無苦集
滅道無智亦無得以無所得故
菩提薩埵依般若波羅蜜多故
心無挂礙無挂礙故無有恐怖遠離
顛倒夢想究竟涅槃三世諸佛依般若
波羅蜜多故得阿耨多羅三藐三菩
提故知般若波羅蜜多是大神
咒是大明咒是無上咒是無等等咒
能除一切苦真實不虛故說般若波
羅蜜多咒即說咒曰
揭諦揭諦
波羅揭諦
波羅僧揭諦
菩提薩婆訶
般若波羅蜜多心經

松雪道人奉為
日林和上書

二月十六日賦得五言二首懷寄
羿薪高尚隨寫微君二先生久乏
便失寄上謹錄以呈聊以叙情好
寫倦∴云爾
友生倪瓚乘料

白鶴煙霧遠滄洲栗海寬蘿燕
細雨濛濛桃車春風盛沈凟懿不

至竟壇行生檄株
光靈所被非一隅
巳卯春二月臨俞和書
忠祐廟碑
江都稷臣張佩瑚

克莊頓首再拜
復孺學士先生執事 曹港
別後動輒巳踰四月無便不可
時附
履候之問甚為懶也然閒一
會遇邌章 公孺頗知
動静安裕珠慰拳∴八春以
來不審
何似計惟
進偹有方體力佳適不媵
斯文之慶

歲在巳卯莫春之初上巳節臨
元陳克莊手札
完顏容賢

難犬苧蒙接暝烟
平林妙薕欲連天惹
飛鵬滅没邊疊岳
搜奇句苦人賞巳陌
山小結亭皋白水浸
空青要知奧鳥忘情
地卵送無鞾影
万驄

纵二二厘米　横三三三点五厘米
一九三九年
衡永题签，溥忻、柳西、张佩瑚、完颜容贤、溥佺、溥仲、启
功合临元人法书卷。

畏壘俎豆千年餘
命使永澤江南枯
神仙皆從功行殊
天上雖樂無閒夫
金尾獅前若聲俞
顧脱機濁陪清都
歸從放勛諟帝遒

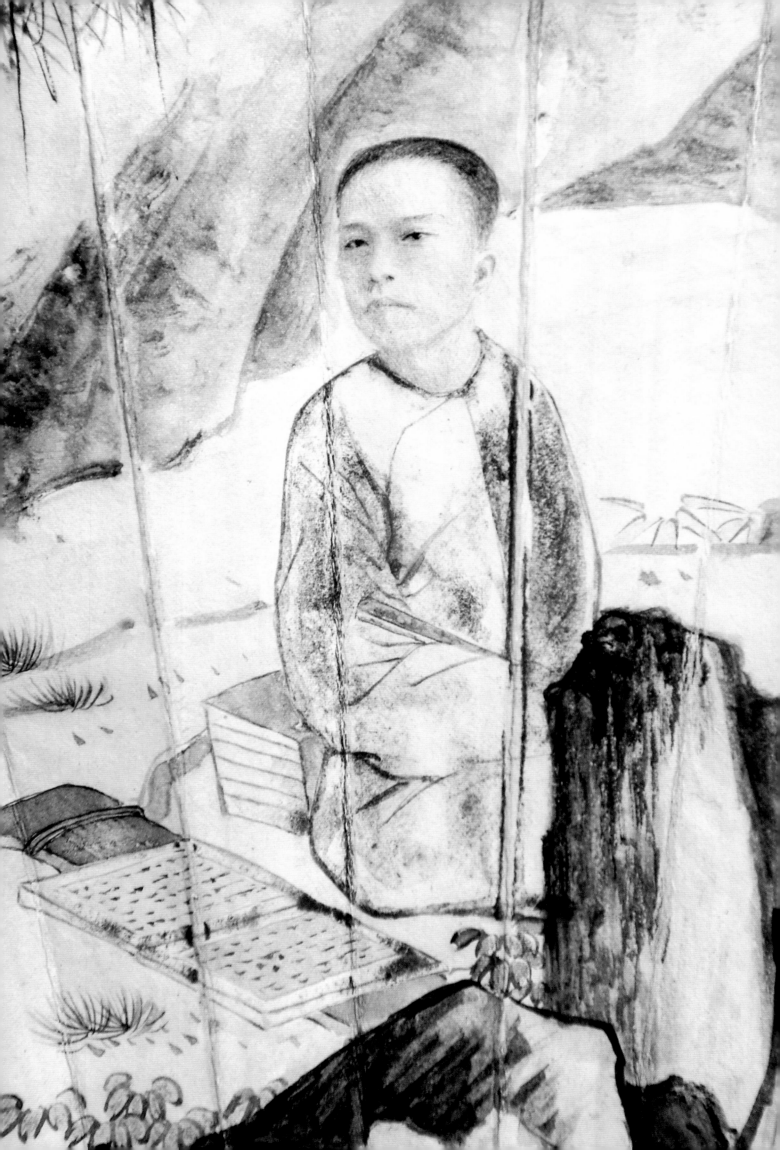

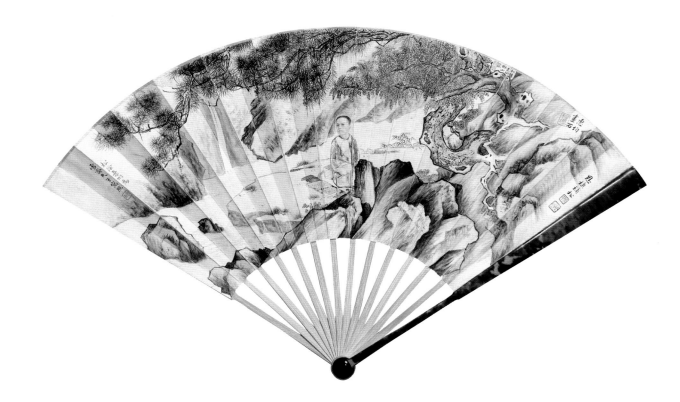

上款人溥忻。叶昀为雪斋夫子写照，惠均画石，关松房补松，关和镛画秋树山泉。

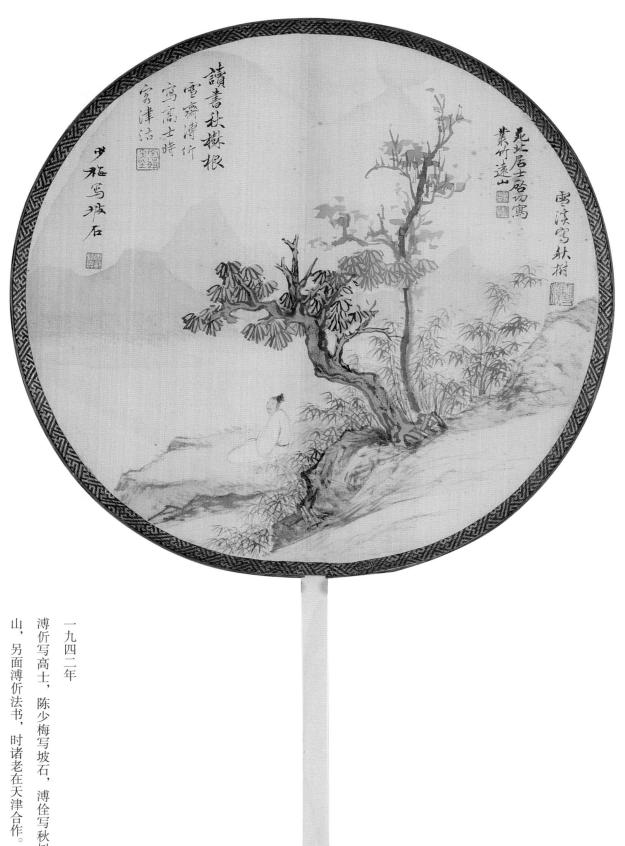

讀書秋槭根
雪齋溥忻
寫高士時
宰津沽

少梅寫坡石

苑北居士啓功寫
叢竹遠山

雪溪寫秋樹

一九四二年

溥忻写高士，陈少梅写坡石，溥佺写秋树，启功写丛竹远山，另面溥忻法书，时诸老在天津合作。

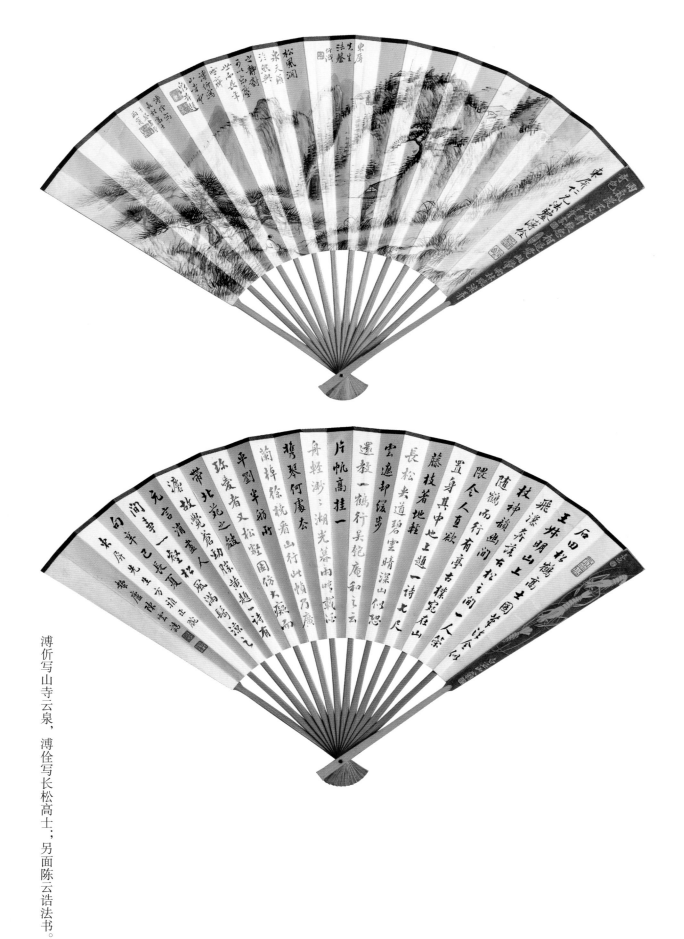

溥忻写山寺云泉，溥佺写长松高士；另面陈云诰法书。

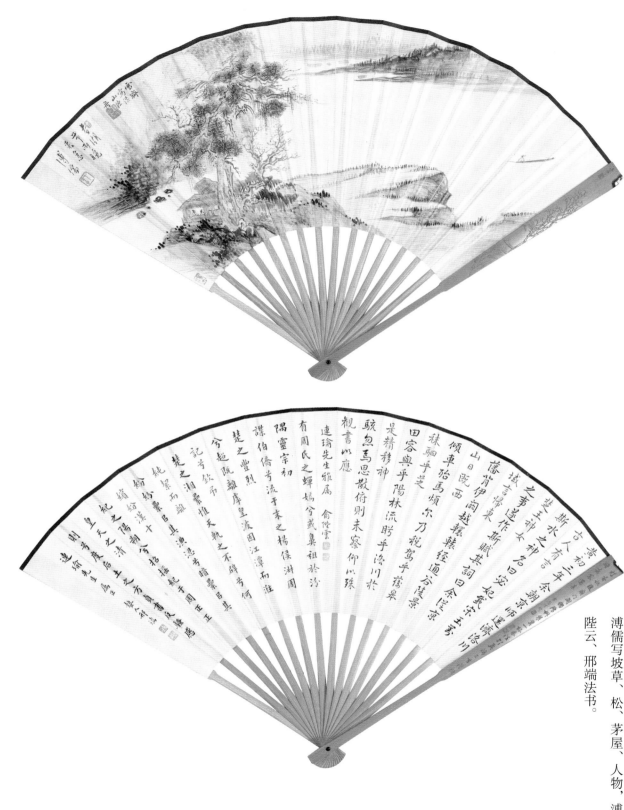

溥儒写坡草、松、茅屋、人物，溥忻写溪山渔舟；另面俞陛云、邢端法书。

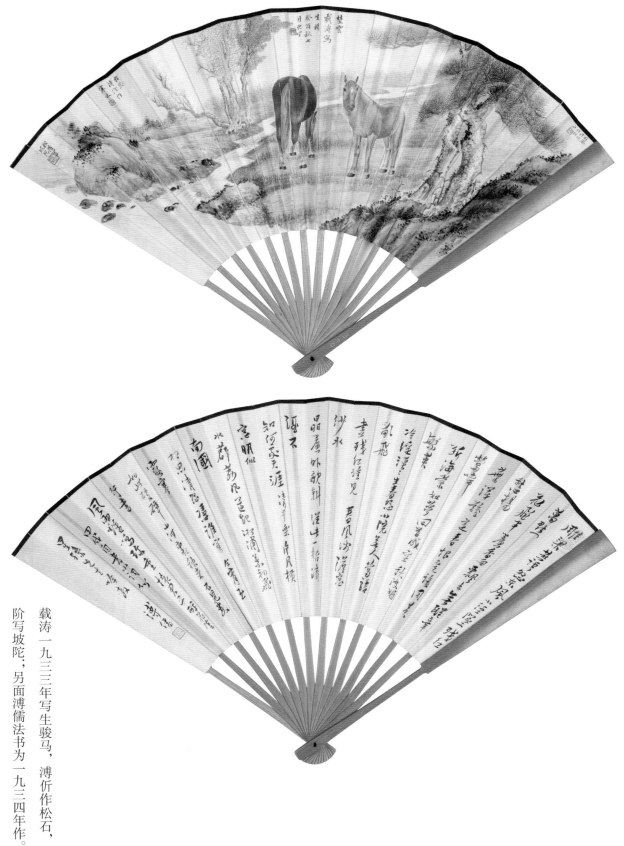

载涛一九三三年写生骏马，溥忻作松石，溥佺作寒林，松阶写坡陀；另面溥儒法书为一九三四年作。

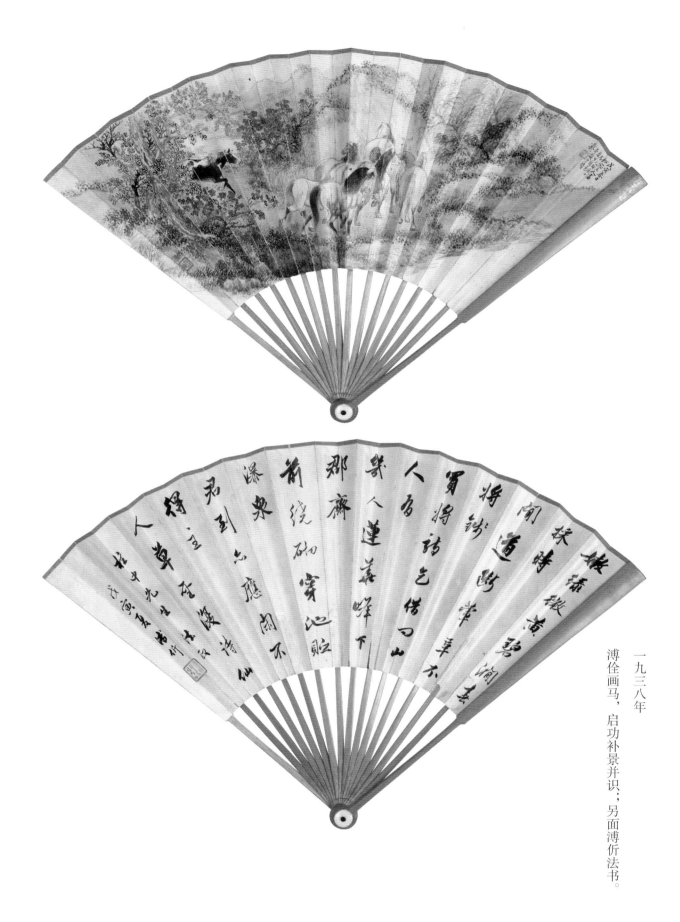

一九三八年

溥佺画马，启功补景并识；另面溥忻法书。

溥儒画秋林高士并题，溥佐写山石流泉。

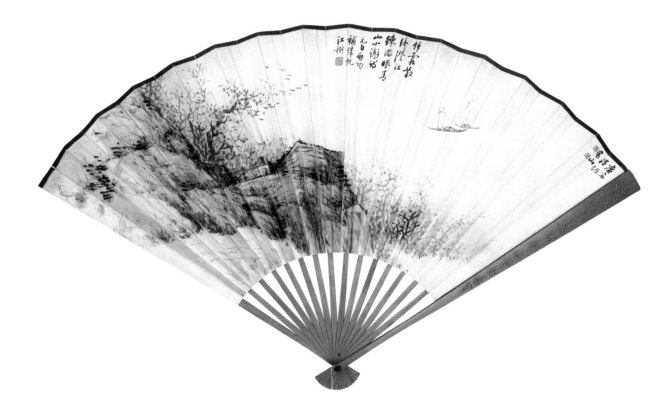

溥伒写山，启功补归帆江树并题。

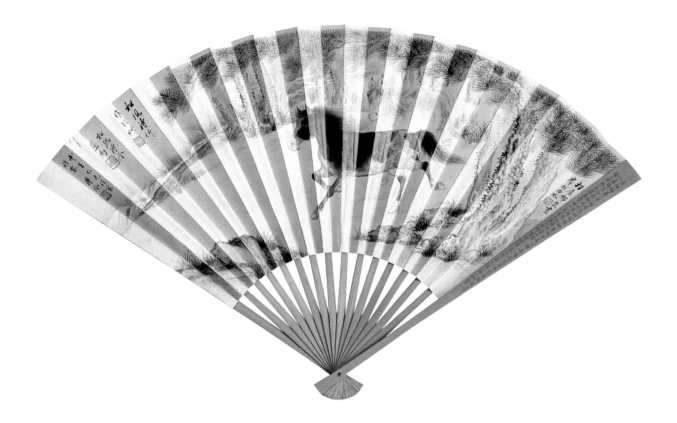

溥佺画马，溥忻作坡草，祁崑画群松曲水。

一九三三年

载涛写真骏马，溥佺画远山，关和镛画坡石霜树，溥佺补寒林。

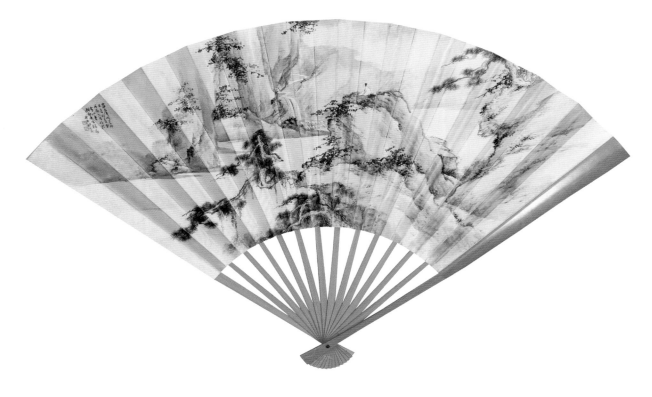

祁崑绘画为一九二八年作，另面溥忻法书。

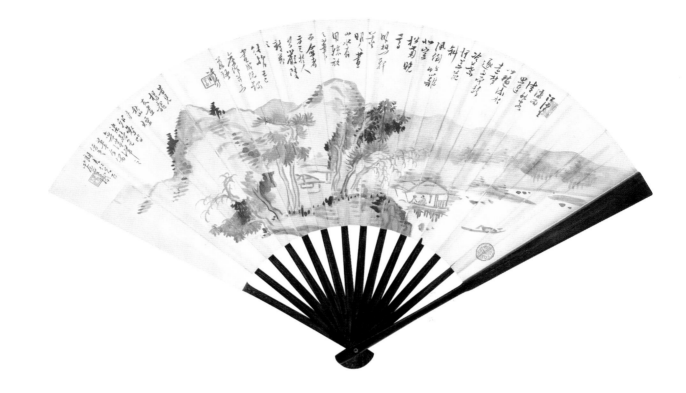

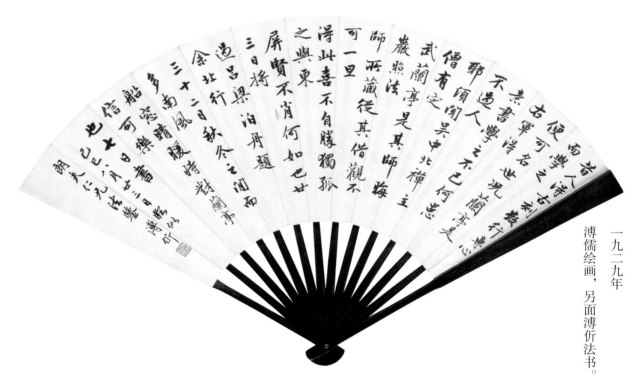

一九二九年

溥儒绘画，另面溥伒法书。

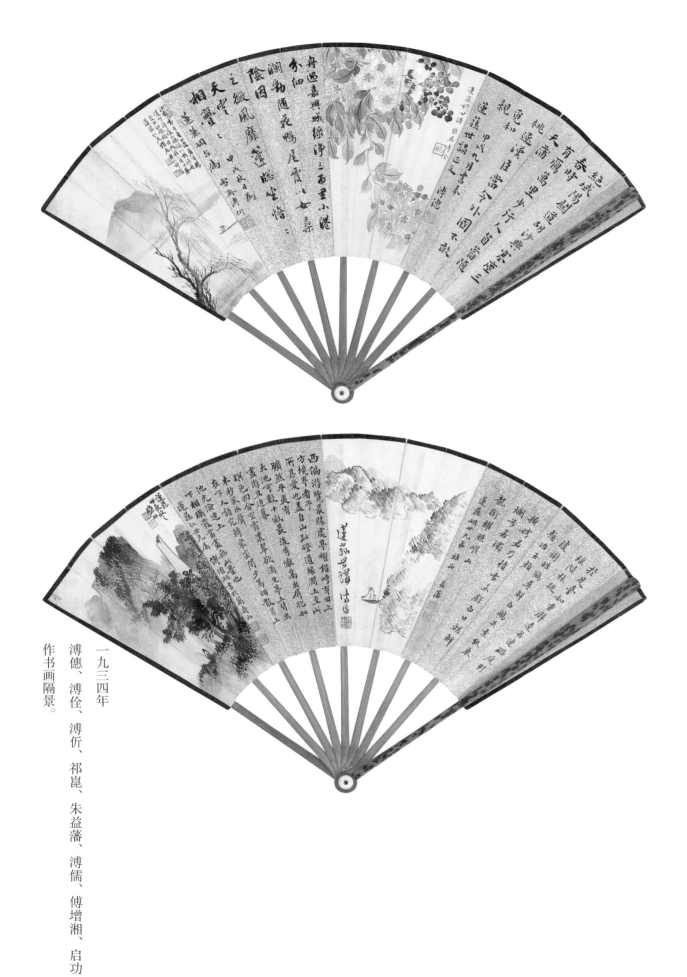

一九三四年

溥僡、溥佺、溥忻、祁崑、朱益藩、溥儒、傅增湘、启功

作书画隔景。

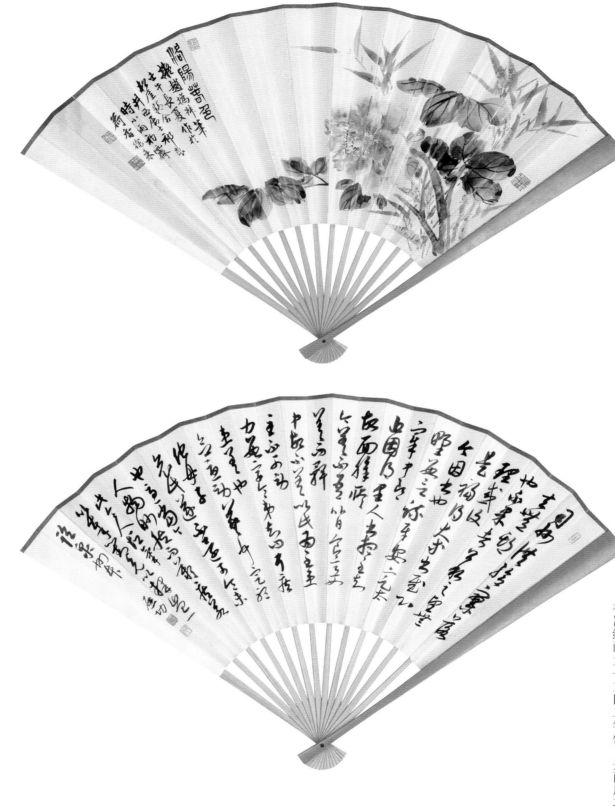

祁崑绘画为一九四二年作，另面启功法书。

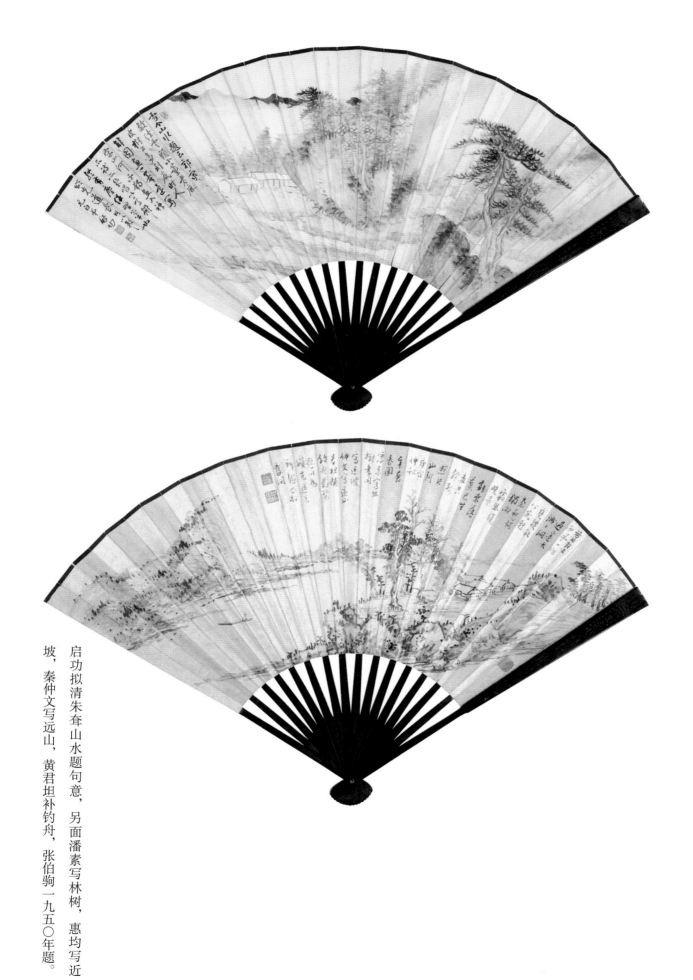

启功拟清朱奋山水题句意，另面潘素写林树，惠均写近坡，秦仲文写远山，黄君坦补钓舟，张伯驹一九五〇年题。

郭则沄、溥儒、林步随、溥俒、邵章、溥佺、邢端、溥佐作书画隔景，溥佺、溥俒拟元人笔意。

黄师塔前江水东
春光懒困倚微风
桃花一簇开无主
可爱深红映浅红
杜甫江畔独步寻花一首 溥伒

新日晴光芳那
香荷花奴
飘香妆水共保
秋空中桨虎明人间
都绿太白林连曲
溥儒

溥儒、启功作书画隔景。

松风

溥伒，一八九三年八月三十日——一九六六年八月三十日，字南石，又字雪斋，曾用雪道人、乐山之名，书斋有怡清堂、邃园、净名庵、松风草堂。清道光帝五子惇勤亲王奕誴之孙，贝勒载瀛长子。六岁时承继于孚王支下，封贝子爵。十八岁任乾清门行走等职，一九一一年前后止。先生之父以画马闻于世，故其绘画继承家风，先学画马；山水初学文衡山、唐子畏，后习元四家；书法二十岁前后始临赵子昂，四十岁前后又临米元章，朝夕临摹，画艺大进。先生参加故宫书画鉴定组，饱览清室所藏名迹，颇有心得。先生自一九三一年至一九四一年，任辅仁大学美术专修科科主任，一九四二年任辅仁大学美术学系系主任，次年又兼任国画组组长，皆到一九四八年止，教授山水、人物、中国画史、题跋、书法研究、书学概论、研习指导课程。先生成立松风草堂画会（旧称画社），名『松风』。先生除精于书画之外，在音乐方面具有超常的才华，擅三弦和古琴，古琴以广陵派黄勉之弟子贾阔峰为师，一九四七年组织北平琴学社（后称北京古琴研究会），任理事长。新中国成立后加入北京新国画研究会，为北京文史研究馆馆员、北京文联会员、北京画院画师、北京中国书法研究社副社长。先生著述知者有一九四一年出版《雪斋画集》珂罗版精印本；一九六二年由溥杰记溥伒述《晚清见闻琐记》，一九六四年由溥杰记溥伒述《慈禧第一次垂帘时的一些内幕》；八十年代由周润明整理出版溥伒传三弦谱《合欢令》《松青夜游》《将军令》《柳摇金》。先生古琴亦有多种录音传世。先生子女中，长子毓峋、五女毓嵐见画作传世，颇有家风。

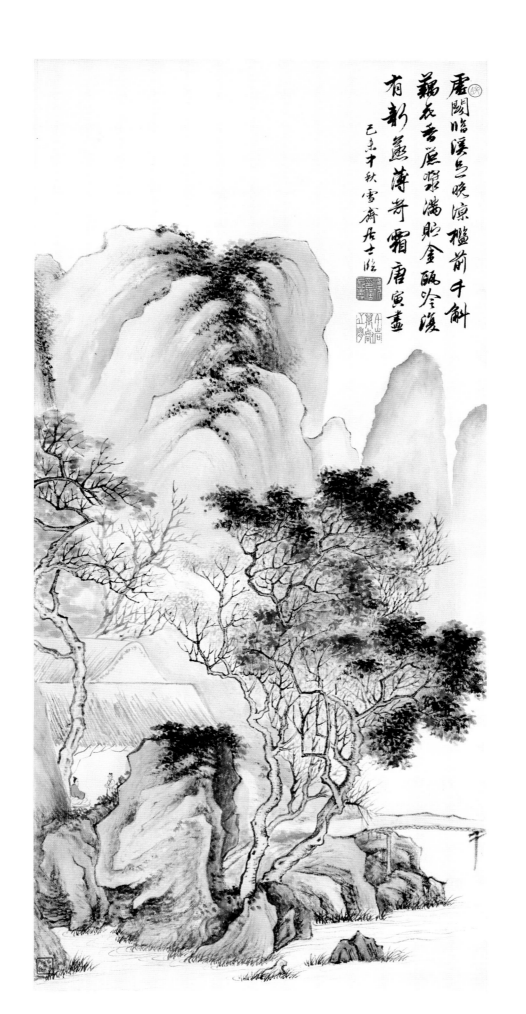

震闊临溪鸟晚凉
檻前千斛
藕花香麓嶂满贮金瓯冷渡
有新蟹薄奇霜唐寅画
己未中秋雪斋居士临

纵九二厘米　横四四厘米

一九一九年

临明唐寅本。

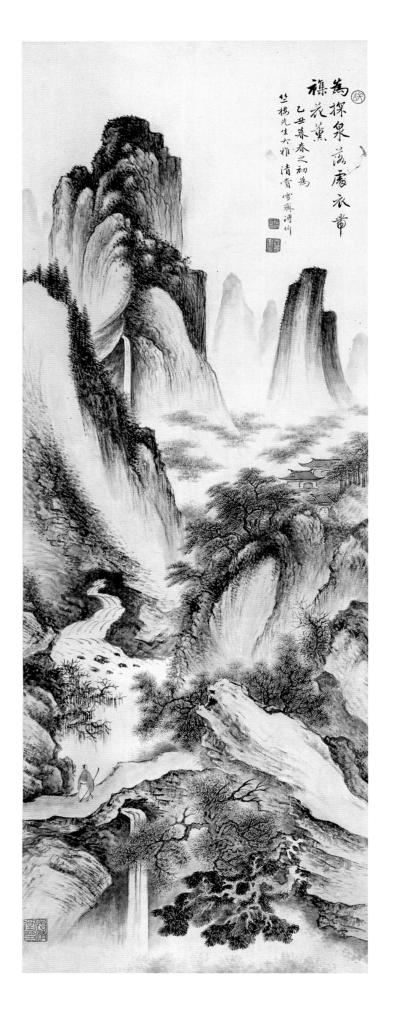

纵九四厘米　横三四厘米

一九二五年

隔牖風驚竹
開門雪滿山

乙巳暮春
怡清主人題

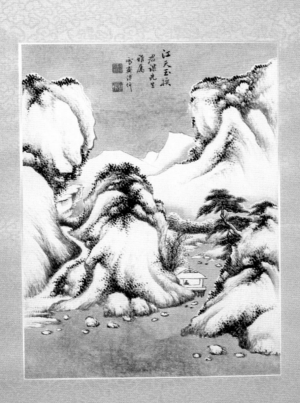

法书纵三〇点五厘米　横三一厘米

绘画纵三三厘米　横二四厘米

法书为一九二九年作。

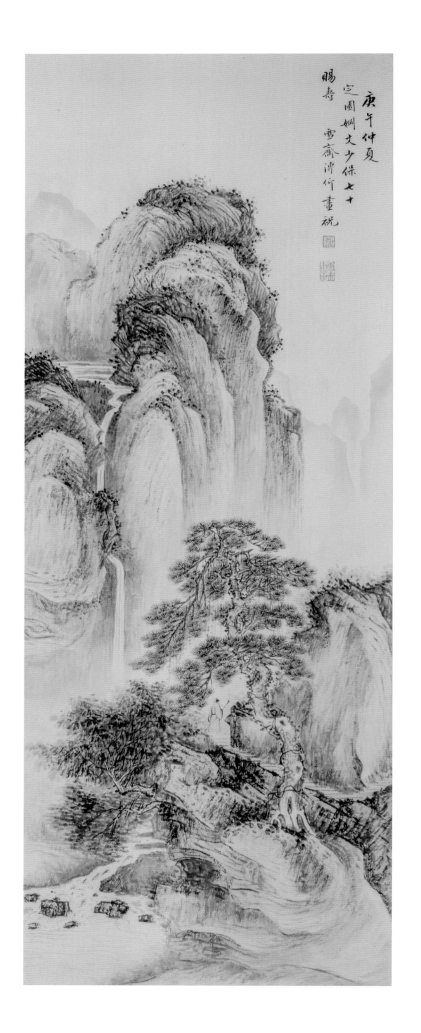

庚午仲夏
芝圃姻文少保七十
赐寿
雪斋溥伒画祝

纵八七点五厘米　横三三点五厘米

一九三〇年

上款人朱益藩。

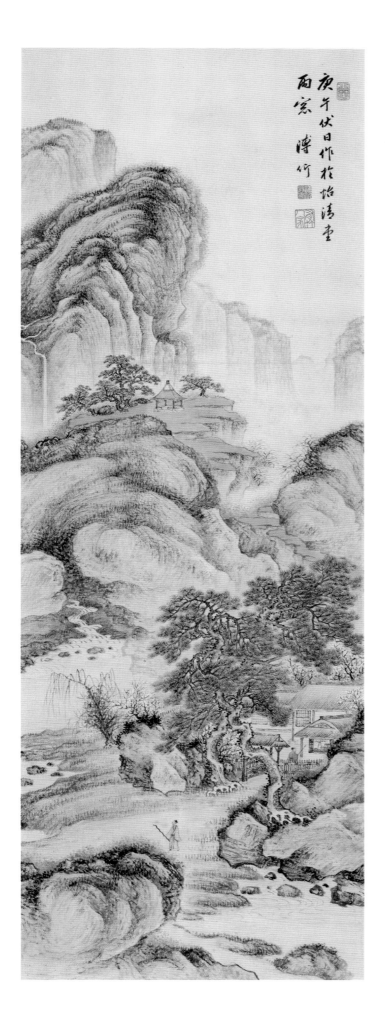

纵九九厘米　横三五点五厘米

一九三〇年

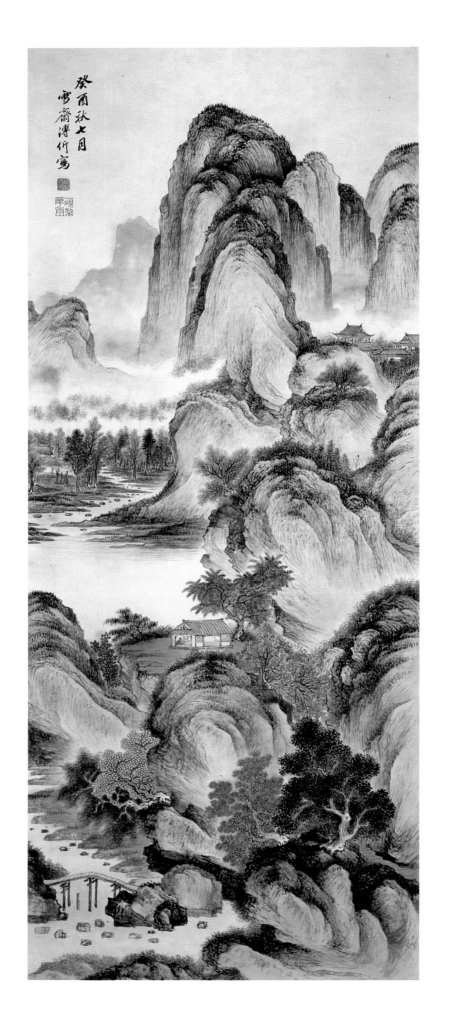

癸酉秋七月
雪斋溥伒写

纵一〇八厘米　横四四厘米

一九三三年

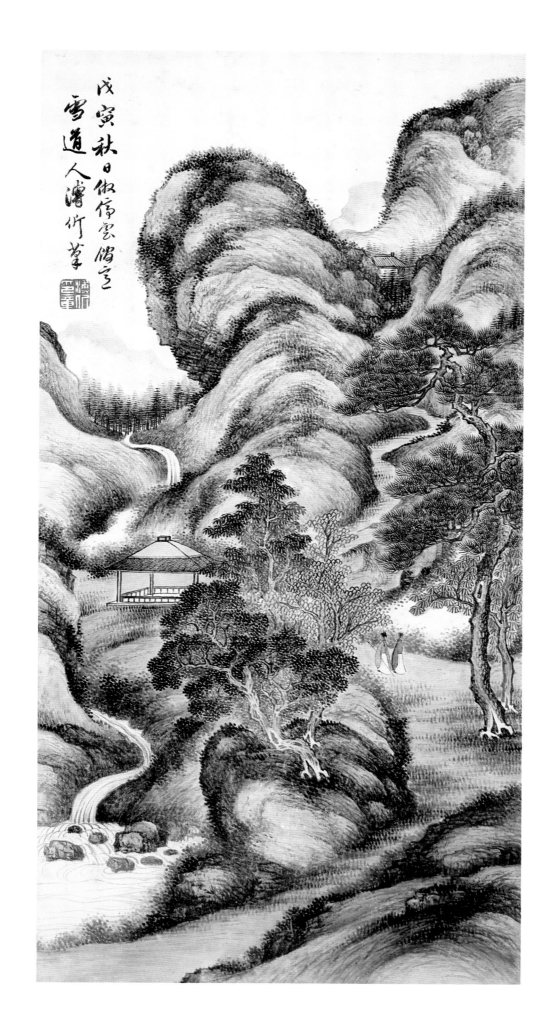

戊寅秋日做信雲閣之
雪道人溥佐筆

纵六六厘米　横三三厘米
一九三八年
拟明文徵明笔意。

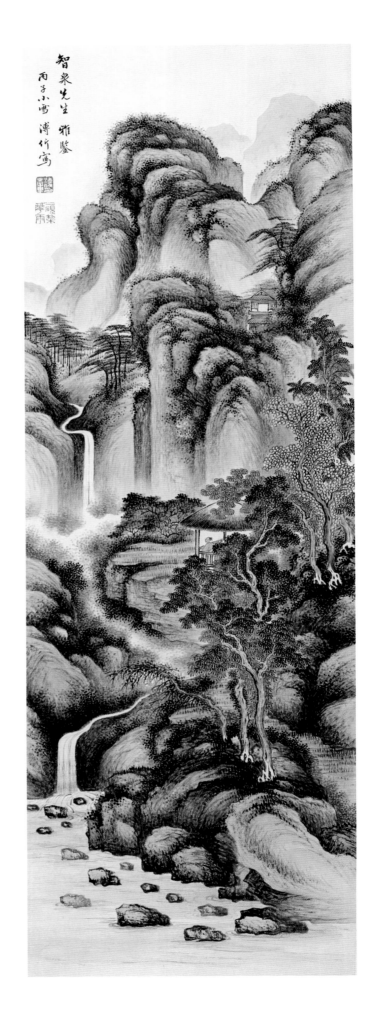

松风画会纪事

六八

纵九七厘米　横三三厘米

一九三六年

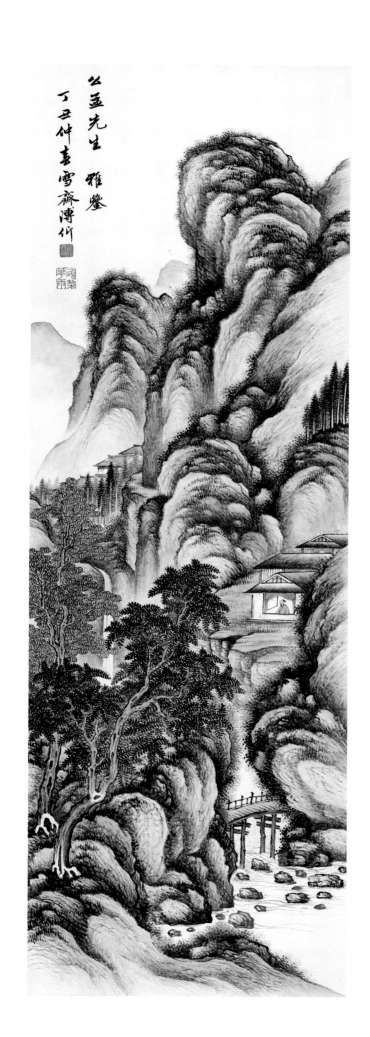

纵九八厘米　横三三厘米

一九三七年

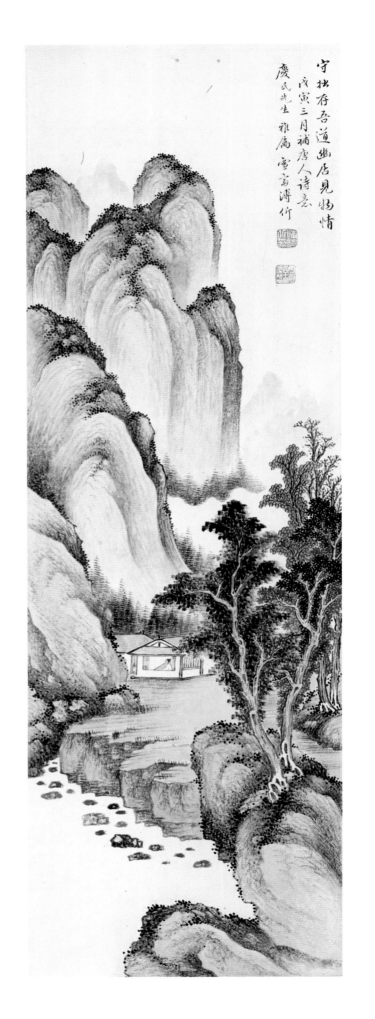

守拙存吾道 幽居见物情

戊寅三月补广人诗意

庆民先生雅属 雪斋溥伒

纵五〇厘米　横一六厘米

一九三八年

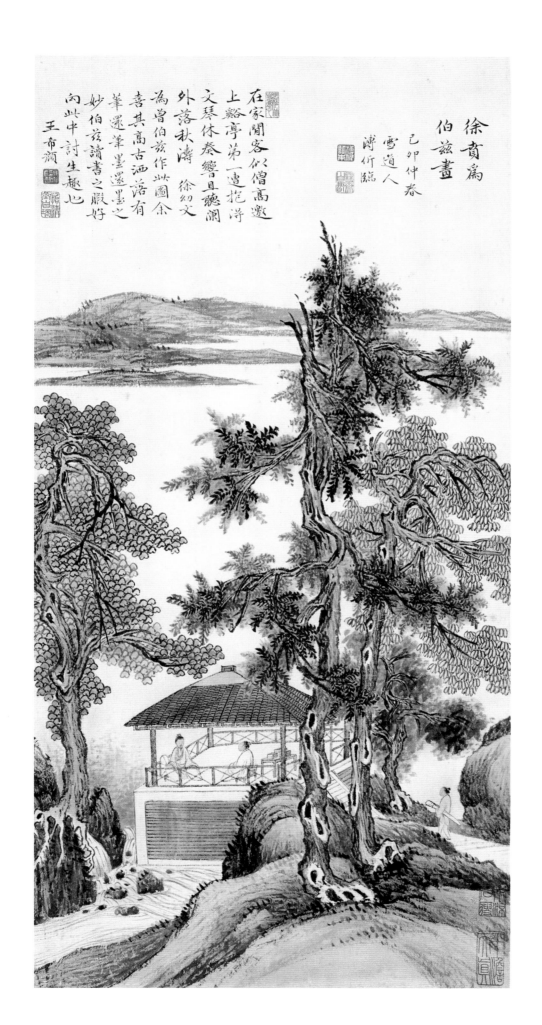

徐賁爲
伯滋畫

在家閒客似僧高邈
上谿亭第一邊拖浮
文琴休奏響且聽瀾
外落秋濤　徐紋文
爲曾伯茲作此圖余
喜其高古洒落有
筆還筆墨還墨之
妙伯茲讀書之暇好
向此中討生趣心
王帝順

己卯仲春
雪道人
溥伈臨

縱六八厘米　橫三四厘米

一九三九年

臨明徐賁本。

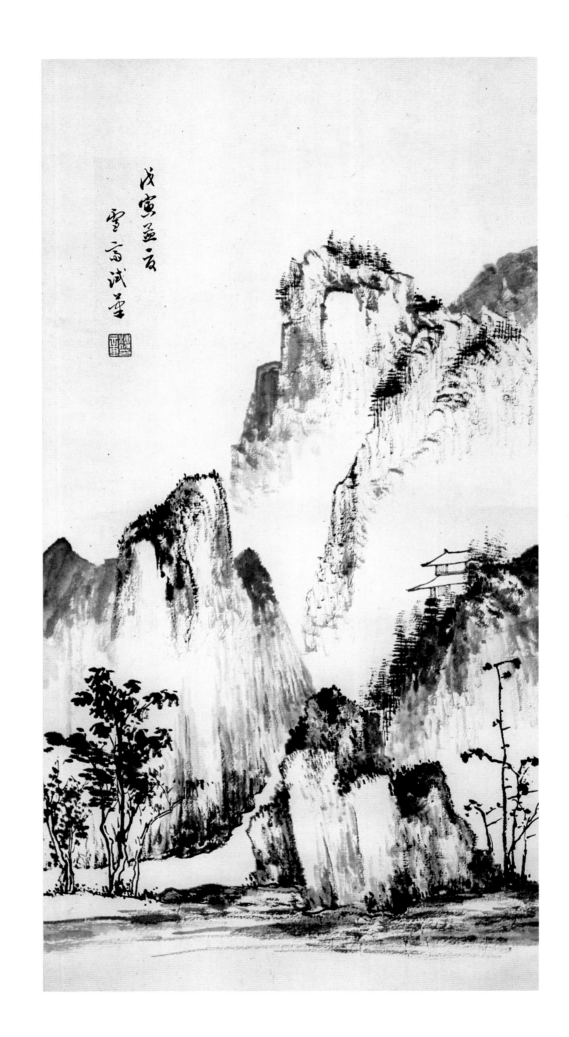

纵六八厘米　横三五厘米

一九三八年

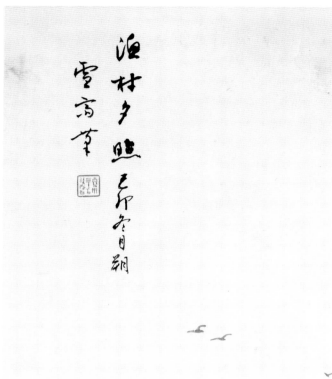

一九三九年

安之先生雅鉴

戊子九秋 雪斋溥竹写

法书纵二三厘米 横二五厘米

绘画纵三一厘米 横二七厘米

法书为一九六六年作，绘画为一九四八年作。

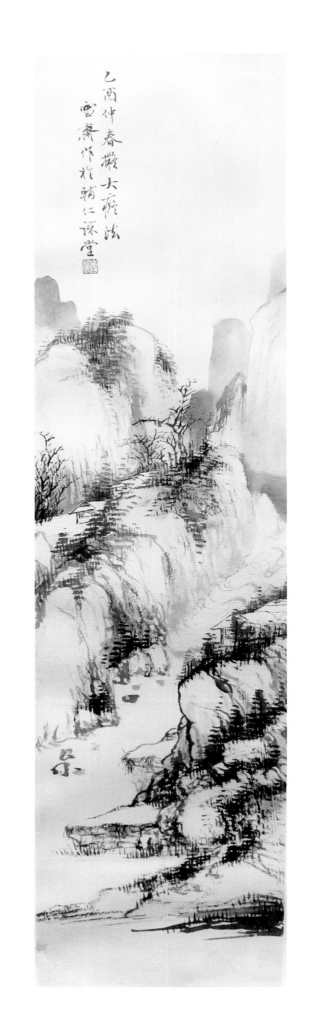

乙酉仲春摄大痴法
雪斋作於辅仁课堂

纵六八厘米　横一七点七厘米

一九四五年

是为溥忻于辅仁课堂所作。

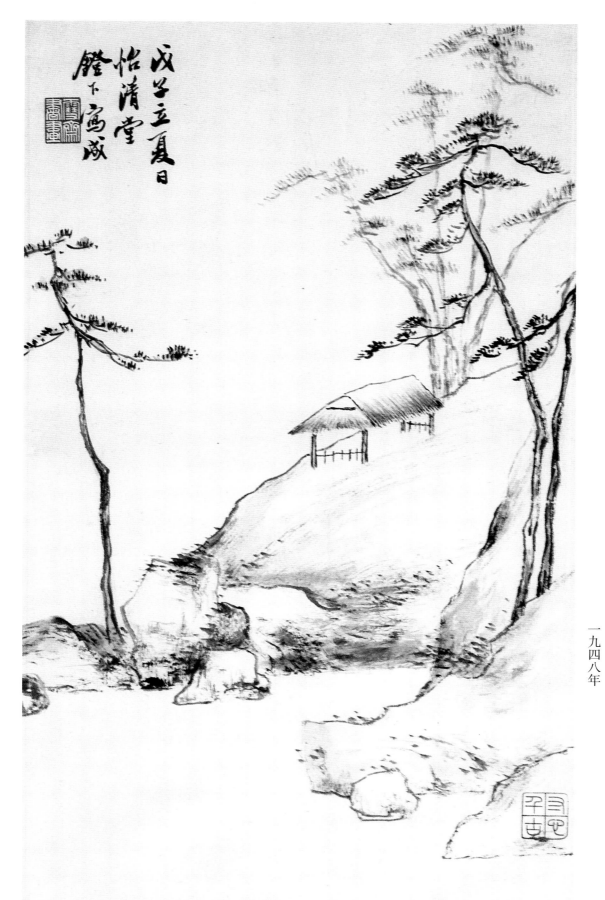

纵五〇厘米　横二九厘米

一九四八年

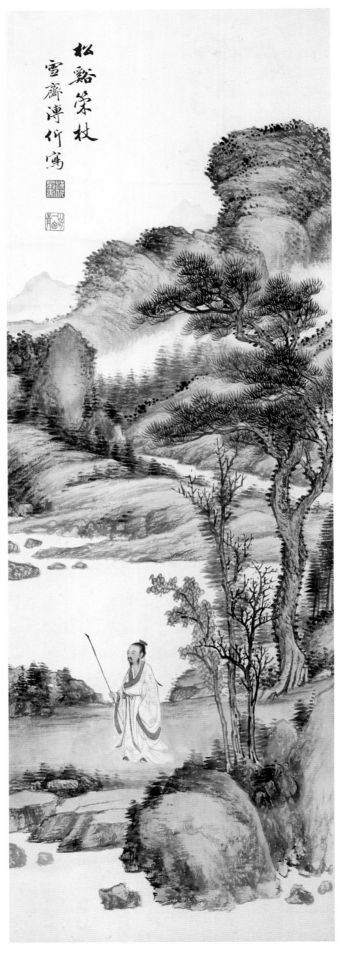

松谿荣枼
雪斋溥伒寫

纵九五厘米　横三一厘米

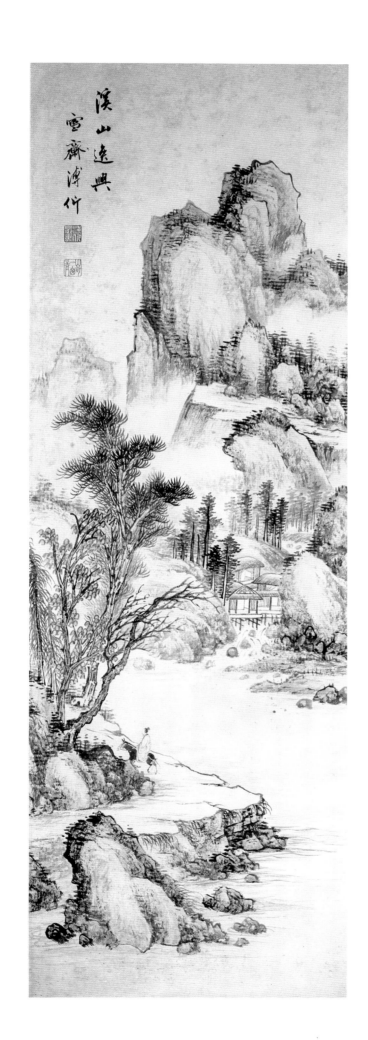

纵
一
〇
〇
厘
米

横
三
二
点
六
厘
米

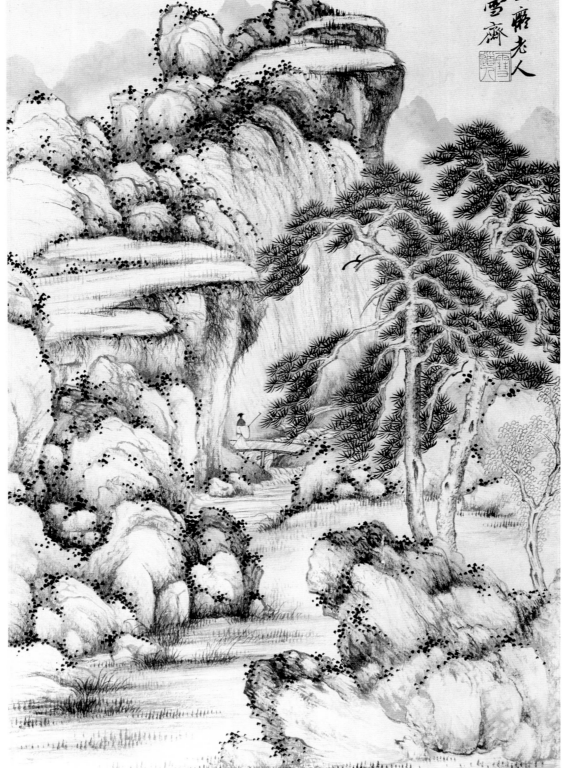

敬大髯老人法雪斋

拟元黄公望笔意。

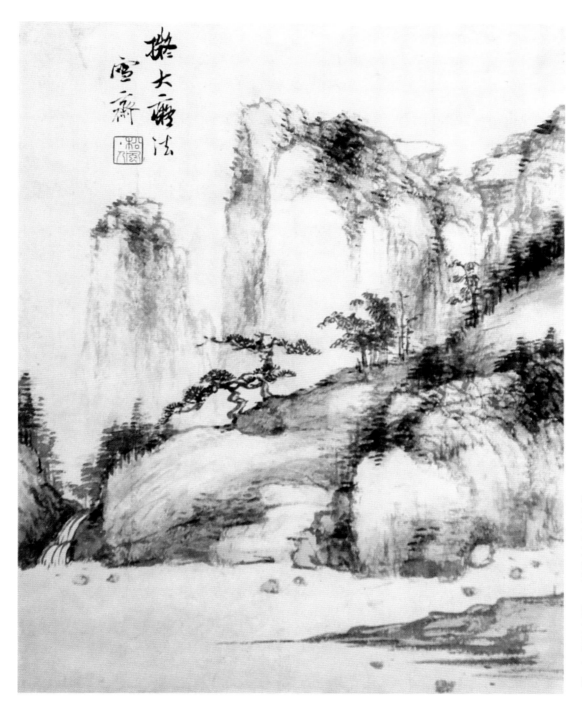

拟大痴法
室齋

纵三六点四厘米　横二八点五厘米

拟元黄公望笔意，用清乾隆高丽笺。

枫叶醒亭陰嶺花沙咿雨秋
光绪乡慛谁與画人语
雪斋溥伒写

纵一二八厘米　横六七厘米

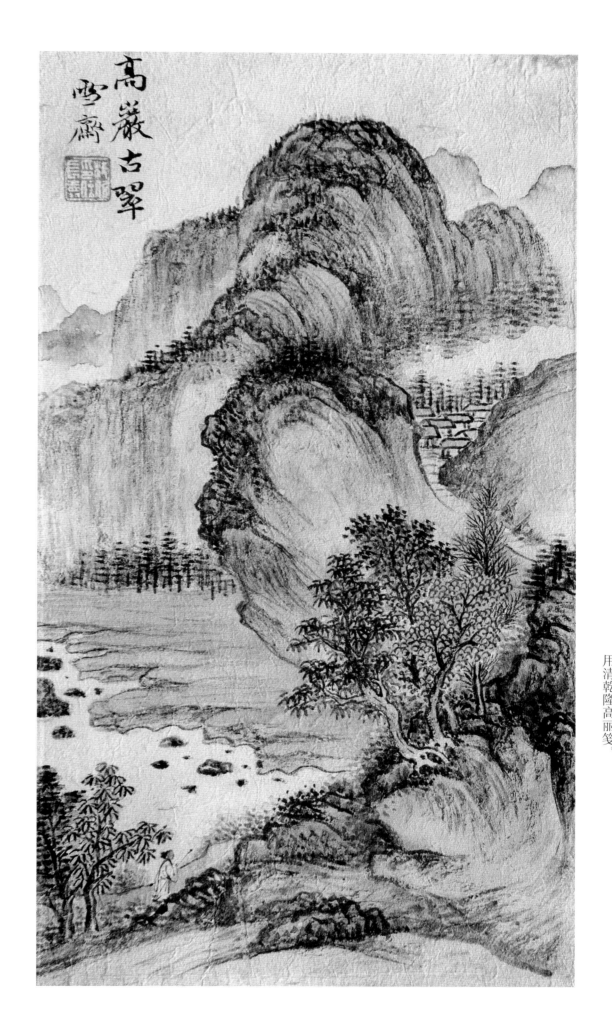

高巖古翠
雪齋

纵二三厘米　横一二厘米
用清乾隆高丽笺。

云多不计山深浅地僻
随处人住木莫怪披图便尔
勾染丁甘向翠岑用
云峯学友清鉴 雪斋

纵六六厘米 横二八点五厘米

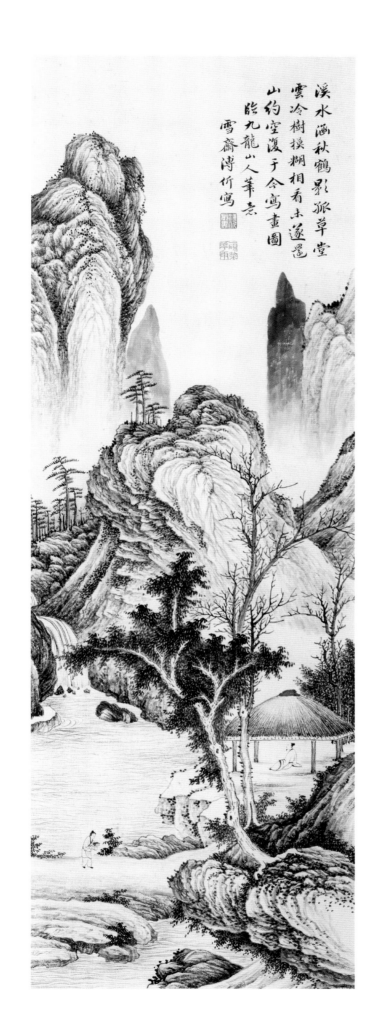

溪水涵秋鶴影孤草堂
雲冷樹模糊相看未遂墨
山約空復于今寫畫圖
於九龍山人筆意
雪齋溥伒寫

纵一〇九厘米 横三七厘米

拟明王绂笔意。

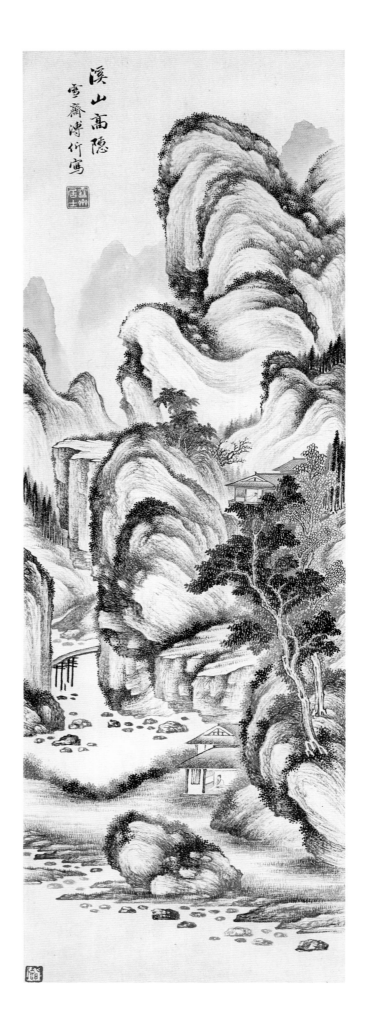

溪山高隐

雪斋溥伒写

纵一〇〇厘米 横三三厘米

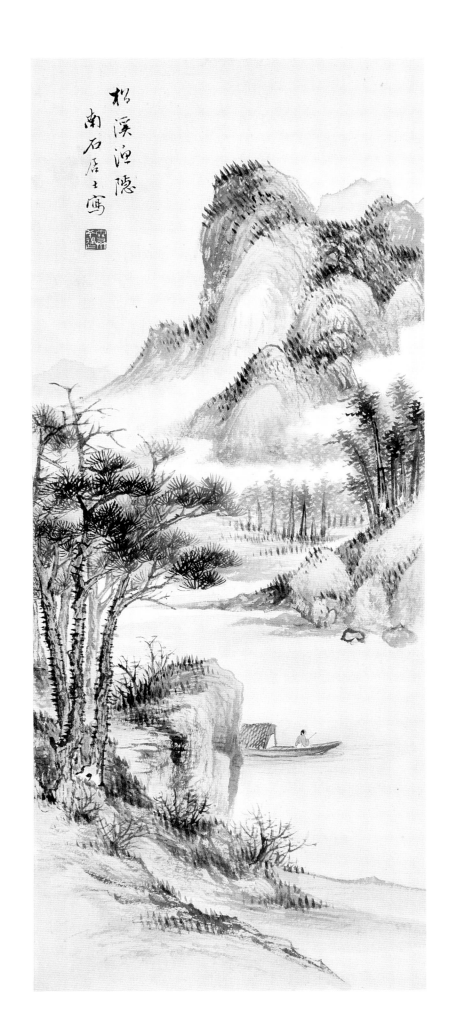

松溪渔隐
南石居士写

纵六六厘米　横二七厘米

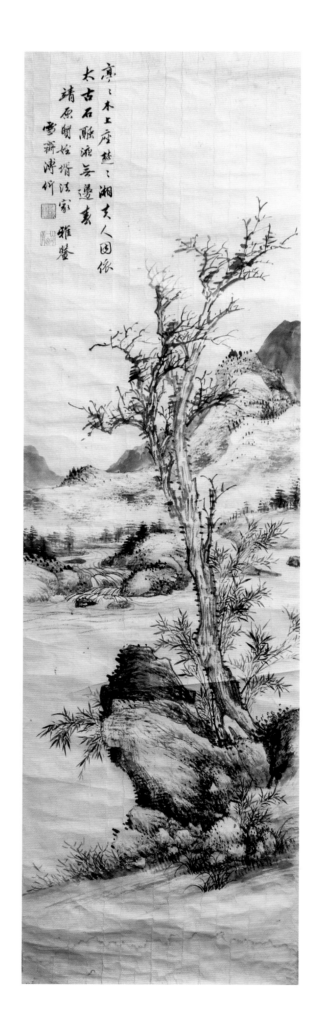

凛凛木上座越越湘夫人因依
太古石嶙峋派无边素
靖原明始增法家雅鉴
雪斋溥伒

纵一一八点五厘米　横三四厘米

用清乾隆高丽笺。

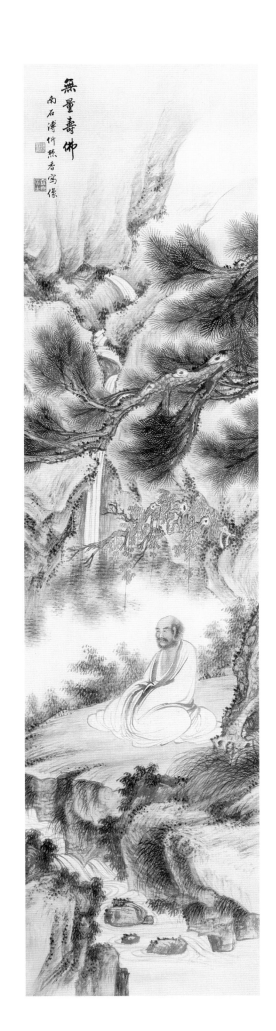

無量壽佛
南石溥伒焚香寫像

纵一六九厘米　横四三厘米

泉石高闲
拟六如居士为
考侯仁兄大雅清赏
雪高汤竹写

纵八六厘米 横三七厘米

拟明唐寅笔意。

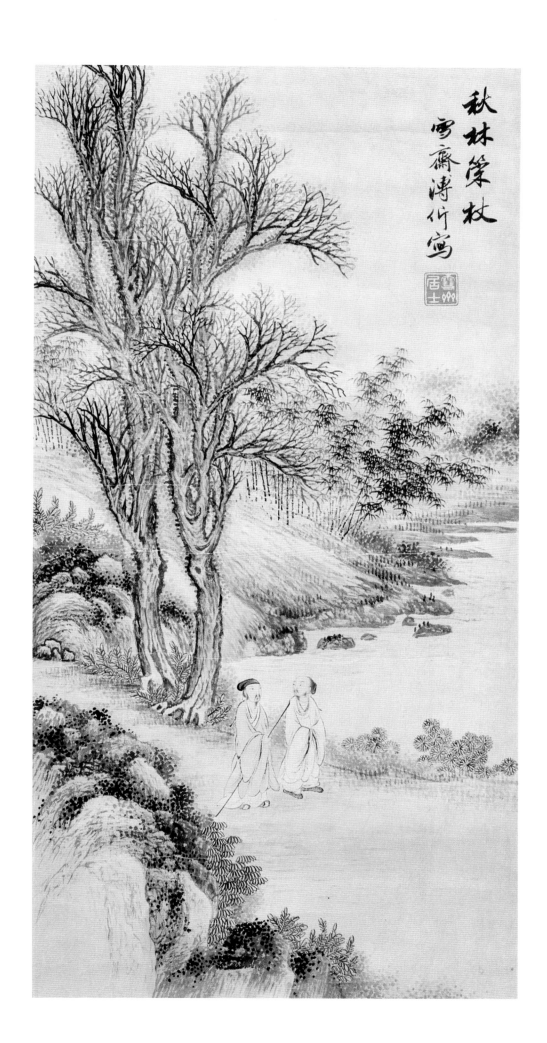

秋林策杖
雪齋溥伒寫

纵六六厘米　横三三厘米

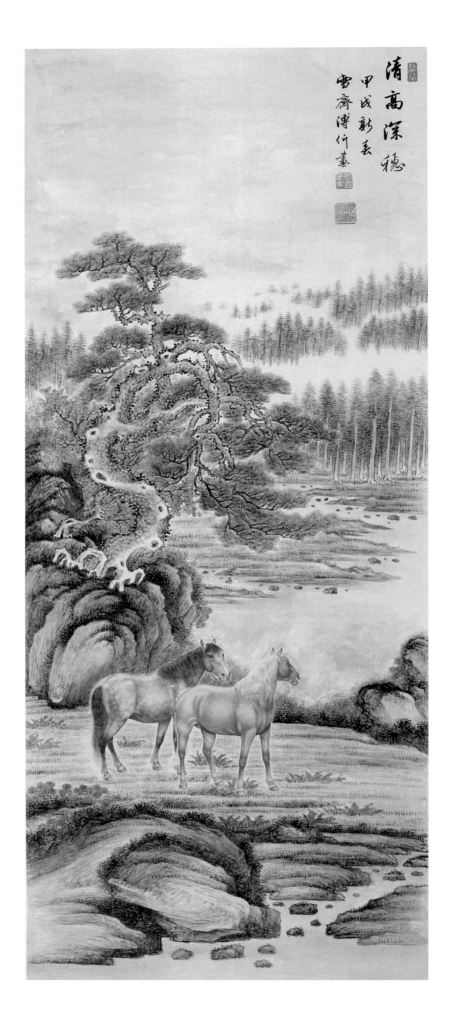

清高深穩
甲戌新春
雪齋溥佺畫

纵一一四厘米　横四七厘米

一九三四年

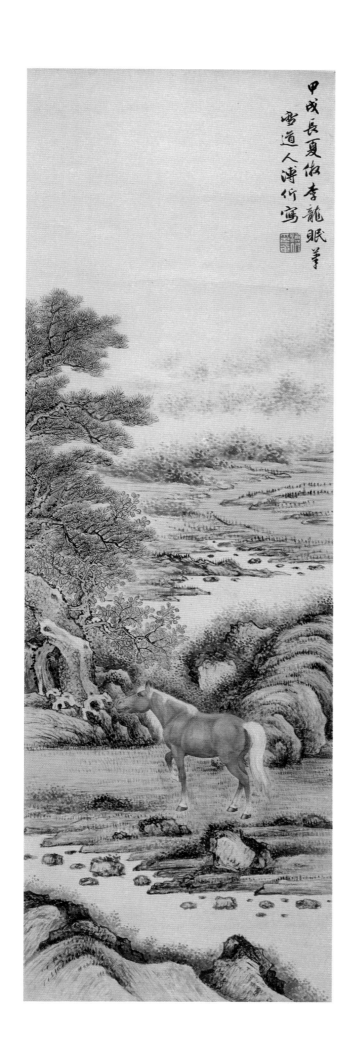

甲戌長夏倣李龍眠筆
雪道人溥伒寫

一九三四年
拟宋李公麟笔意。

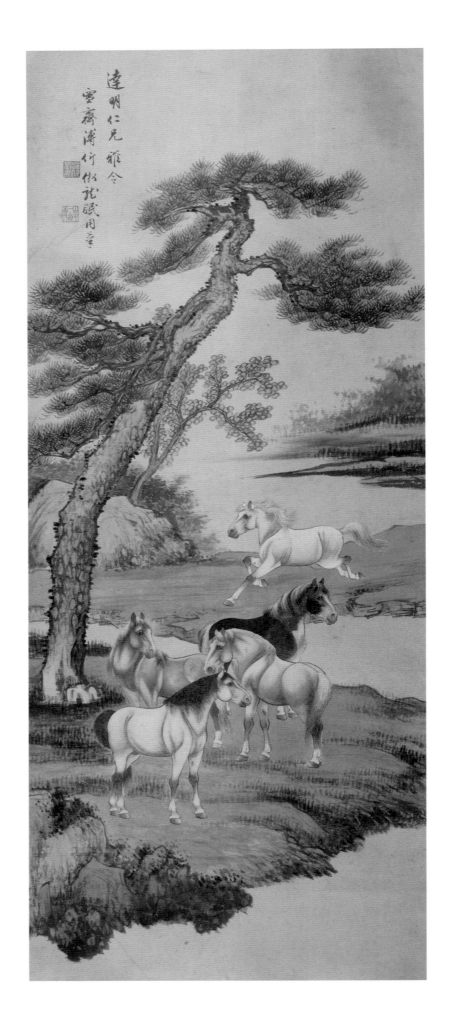

纵一〇五厘米　横四三厘米

拟宋李公麟笔意。

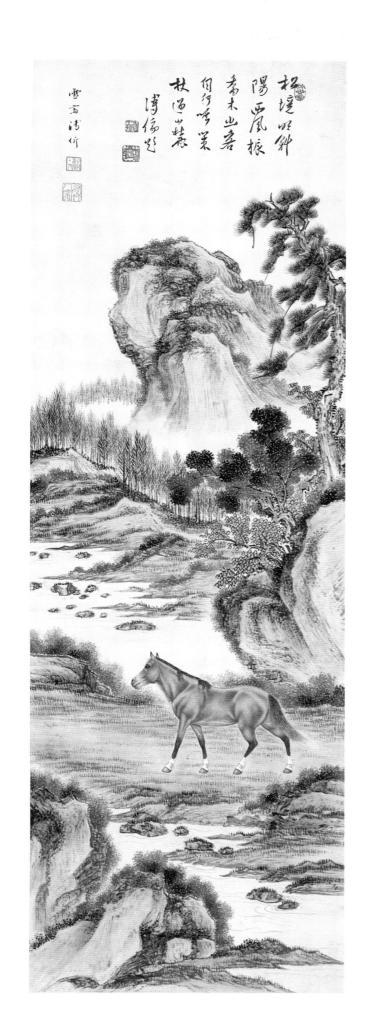

纵一〇〇厘米　横三二厘米

溥儒题。

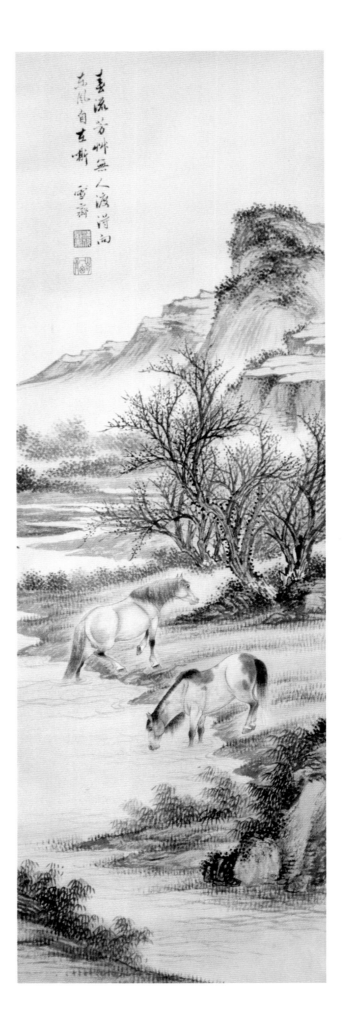

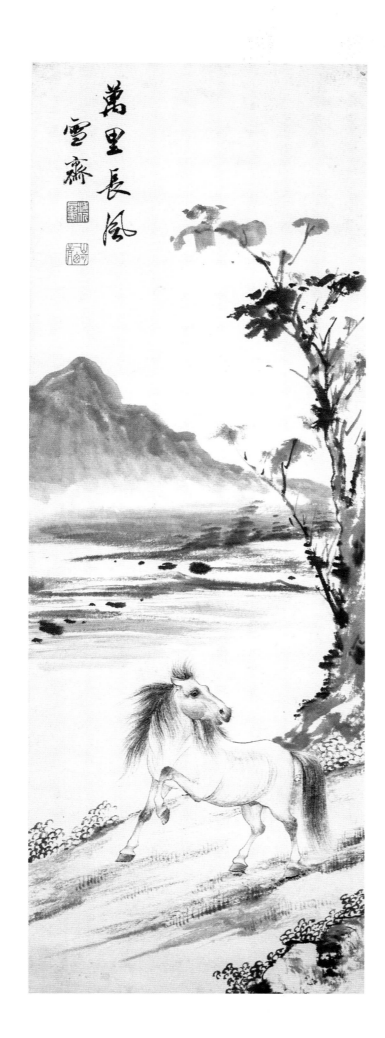

纵七九厘米　横二八厘米

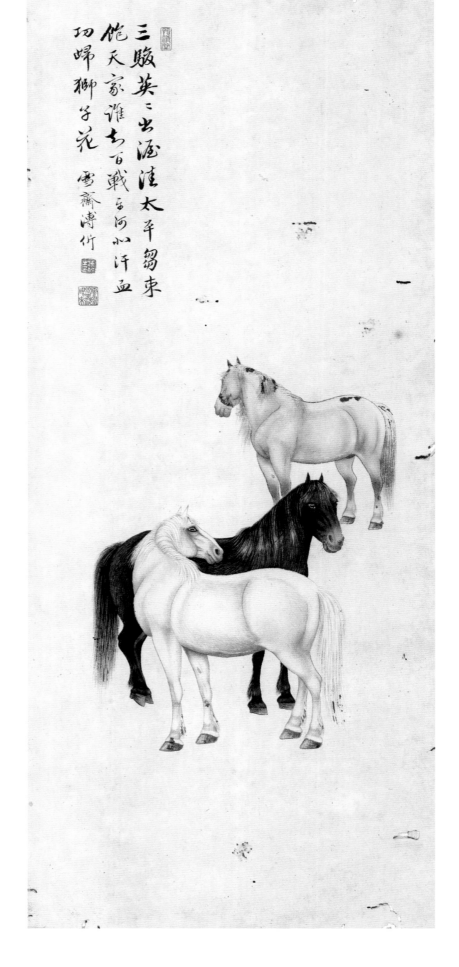

三骏英，出渥洼太平留束
俄天家谁土百战名河山汗血
功归狮子花
雪斋溥作

纵四五点五厘米　横一九点五厘米

壬申春三月
雪齋居士溥伒寫

纵六七厘米　横三三厘米

一九三三年

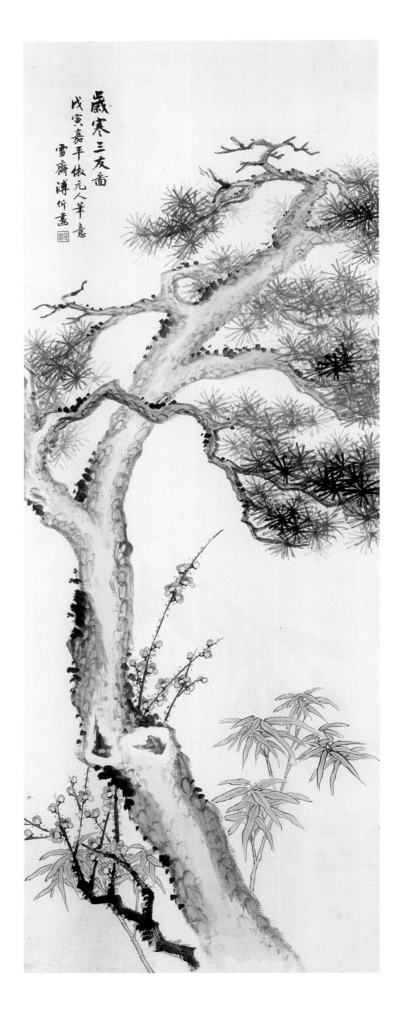

岁寒三友画

戊寅嘉平傲元人笔意

雪斋溥忻画

一九三八年

拟元人笔意。

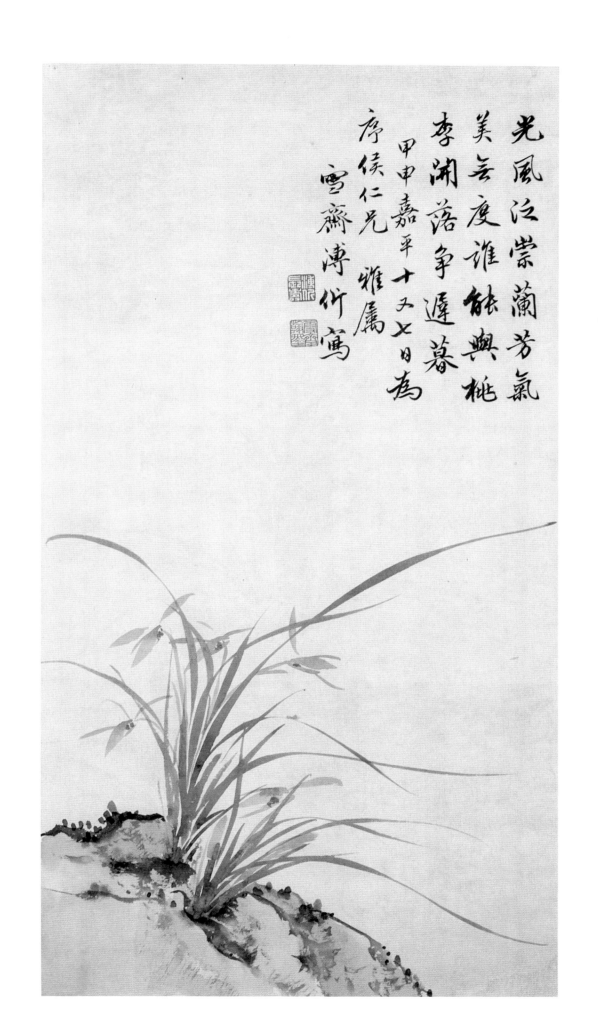

光風泛崇蘭芳氣
美無度誰能與桃
李開落爭遲暮
甲申嘉平十又七日為
彥侯仁兄雅屬
雪齋溥伈寫

纵五〇点五厘米　横二七厘米
一九四四年

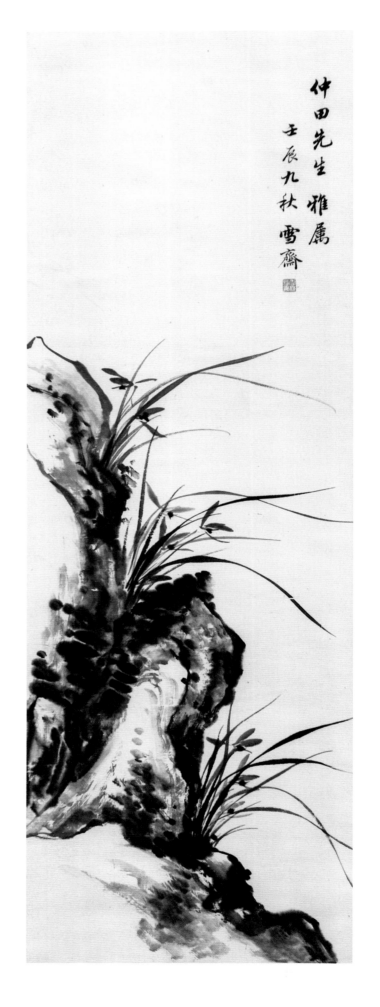

仲田先生 雅属
壬辰九秋 雪斋

纵一〇八厘米　横三四厘米

一九五二年

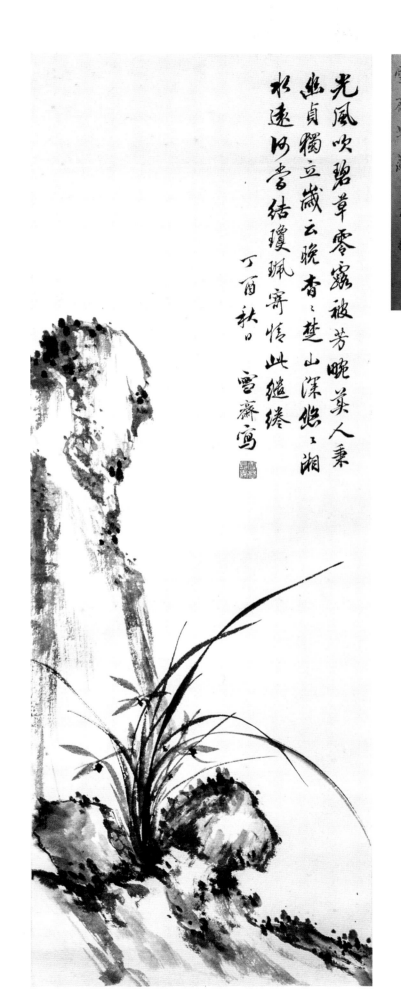

光風吹碧草零露被芳晚采人秉
幽貞獨立歲云晚香楚山深兮
水遠河雪結瓊珮寄情此繼
丁酉秋日 雪齋寫

雪齋墨蘭 丁酉之秋

纵七九厘米　横二八厘米
一九五七年
溥佺题签。

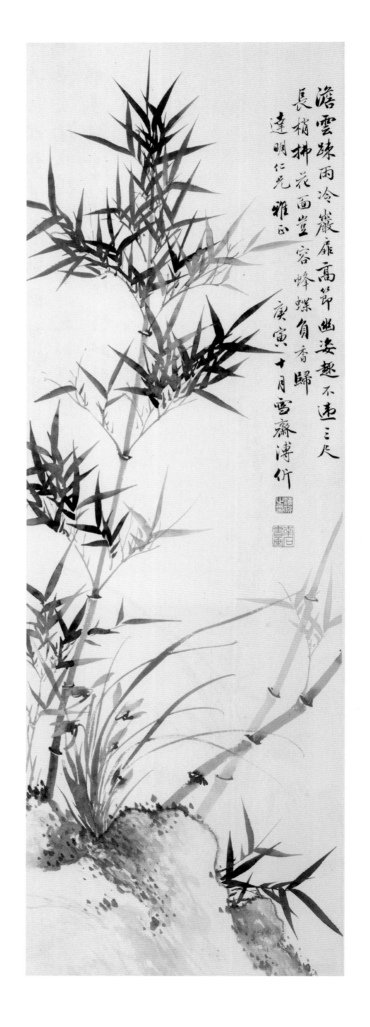

滃雲疎雨冷巖扉高節幽姿趣不遷三尺
長梢拂花面畫堂容峰蝶負香歸
達明仁兄雅正
庚寅十月雪齋溥伒

纵一〇〇厘米　横三三厘米

一九五〇年

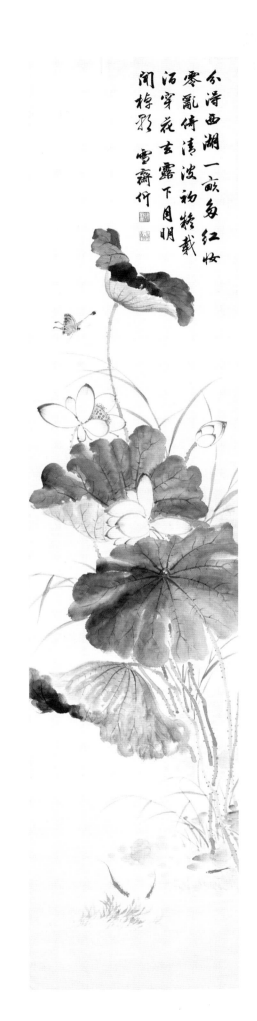

分得西湖一菡萏
多紅妝
零亂倚清波
初裁
汀穿花去露下月明
閒掉影
雪齋作

纵一七〇厘米　横三八厘米

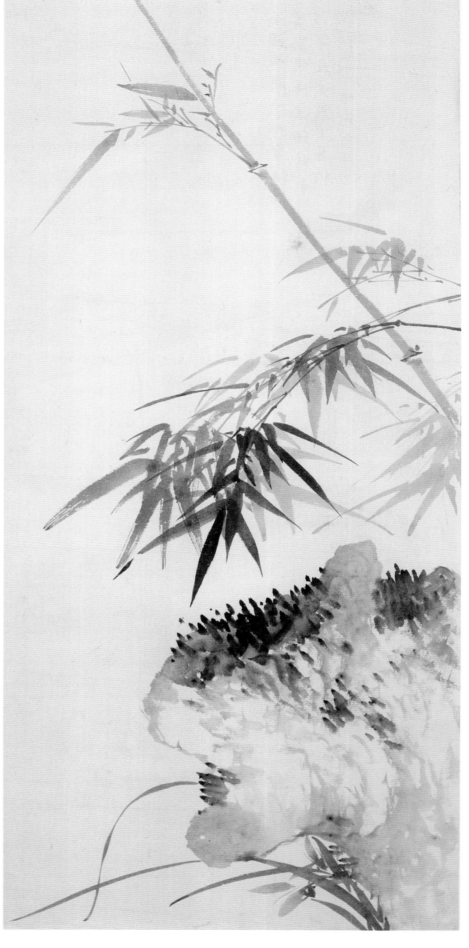

纵六四点五厘米　横三〇点五厘米

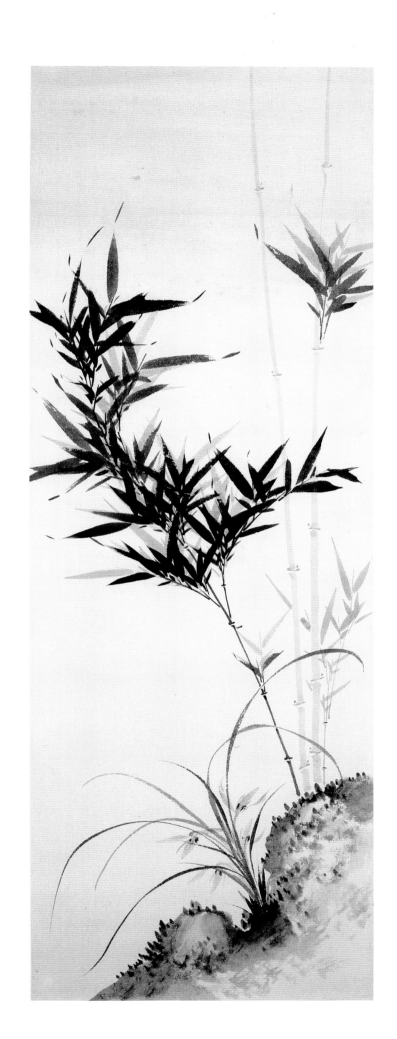

纵九四厘米　横三三厘米

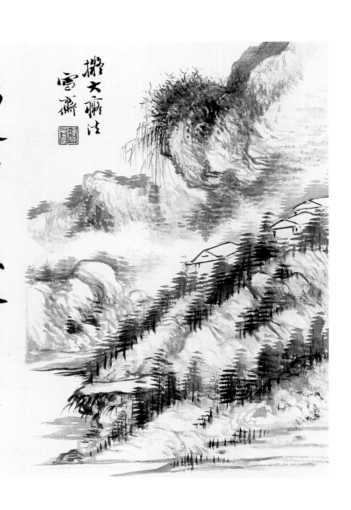

篁詠當年盛林亭此日幽

静能知竹趣和可契蘭脩

至樂日之寄清文自在

流盼風坐懷古俯仰興

天游

擬大滌法

雪齋

王夢樓集蘭亭詩

名泉仁兄屬正

南石溥伒

纵二六厘米 横三四点五厘米

作劉松年
筆為
澤民先生
雅鑒
辛巳溥伒

一九四一年

画拟宋刘松年笔意，用明泥金笺。

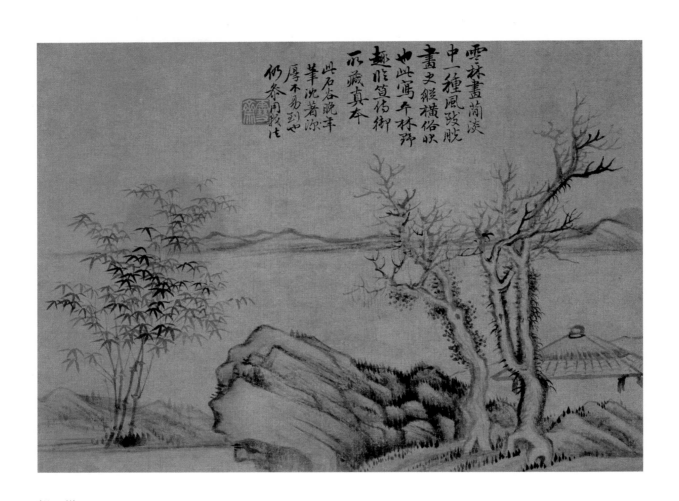

雲林畫簡淡
中一種風致脱
畫史縱橫俗狀
也此寫平林野
趣盼笪仿御
亦藏真本
此石谷晚年
筆沈著淺
厚不易到也
仍叅用拟法

纵二一厘米　横二八点五厘米

拟清王翚笔意并参己法。

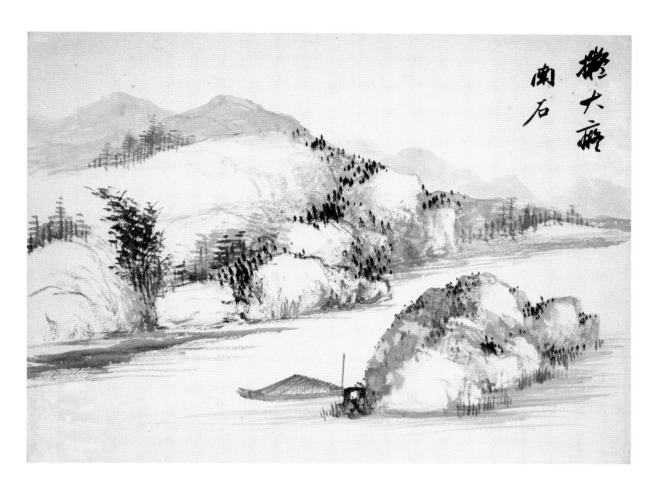

纵一九点二厘米　横四八厘米

拟元黄公望笔意。

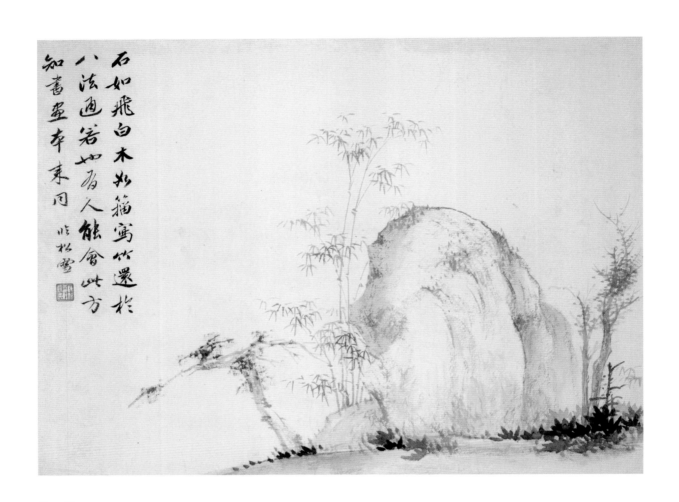

石如飞白木如籀　写竹还於
八法通　若也有人能会此方
知書畫本来同　　松雪
北松雪

纵二七点七厘米　横三六点五厘米

临元赵孟頫本。

枝上霜氣清楸
底烟苔薄密葉
漏金風空堦細花
藜　雲溪漁隱

十月二十六日雪夜題贈
湘南仁先有道鑒家
足正　溥价

戊午九秋肪臨疏香館畫冊
遂園主人並識

纵二六点八厘米　横三三点四厘米
一九一八年
临清恽南田本。

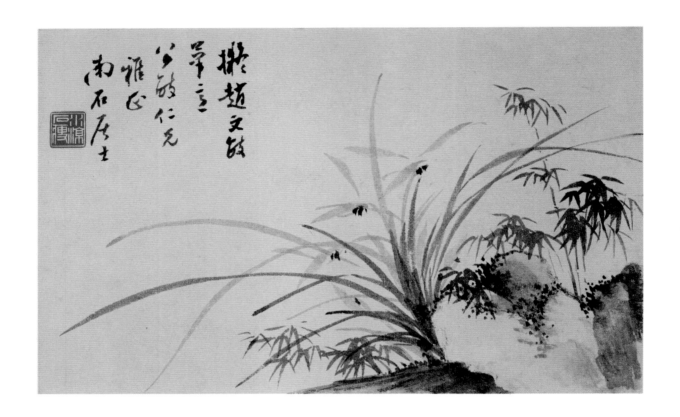

纵一四点四厘米　横二三点二厘米

拟元赵孟𫖯笔意。

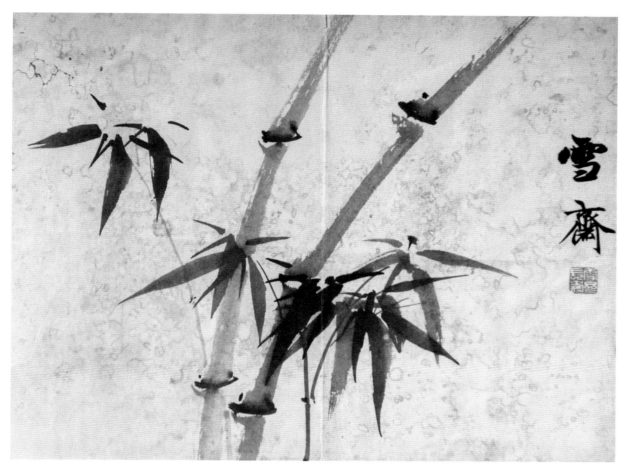

纵三三点八厘米　横三五厘米

扬帆载月远相过，佳气葱葱听谯歌。路不拾遗知政肃，野多滞穗是时和。天分秋暑资吟兴，晴献溪山入醉哦。便挹蟾馀共研墨，绿贱书尽剪江波。山清气奕九秋天，黄菊红葉满沧舡。千里结言密有后，群贤贯毕至猨居。前杜郎闲窗今写是。谢守风流古所传，狗把秋英缘底事。者来情味尚诗偷，毅中天月圆。往千里震泽乃一水，形古巳惟东吴偏山水古佳恶，中有暇，人璎衣玉。过三娑罗即岘山，课云形大地。颓拍颣金飘带秋咸欸逆云栖，位列仙长学千年。对岫桥久狗审逗。朝隮兴取飚著返光浮秋，玉为馆。

戊寅九月五日雪道人临

临宋米芾《蜀素帖》中诗。

一九三八年

纵九三厘米　横三一厘米

桃源一闲绝风尘柳市南頭訪渝到门不敢題凡鳥

看竹何頃問主人城邨青山好屋裏东家流水

入西隣闲石谁書为歲月種松皆作老虬鳞

庚辰嘉平　雪道人溥伒書

纵一四二厘米　横三三厘米

一九四〇年

元日明窗焚香西北向吾友云伯怡可必壽文皇大
令阅开正及他冷淘草本不坐信书吾友草
碛临人地为睹作滋友一笑书勿勿敬裁
以眷佳书为日泗我东小未巳为坐波修
葦友四不為学碌松使書古人地莶垂殊巳告
但少見夷孫手尔泞娑以绍用丞勞
何大幸文乃都出崖馬侢伪之黔生三
另地又堂栗焦傾共说

廣居五月治
雪齋

一九四〇年

临宋米芾《元日帖》《吾友帖》。

纵七六厘米　横四四厘米

一九四〇年　用清乾隆高丽笺。

禅意归心急山深定易安清贫修道苦孝友别家难雪路寻溪转花

宫映藏看到时孤塔暮松月向人寒松匝帏珊々心知万井欢山明迷

犷狂溪满溅新澜审醉瑶台曙兵防玉塞寒红楼知有滑雅皆

学泰安浮云流水小程是爱山林共恨多年别相逢一夜吟院能将

苦即匆谓少知音怅然西池宿月圆松竹深卷经归太白踌蹰别

茏笼若履浮云上顶一看积翠南倚身松入潭暝目月晓潭此境

堪长清磨中事可语陇城秋月满太守待传歌与鹤来松抄开

烟出海波笔笼星於尽光满露两道山僧说高明不可过海口

两洗烟埃月泾空碧来水先筑草树练影挂搠台皓辉连鲸口

晶莹尖醉胎宵分凭阑望应合见蓬莱柱史静闲延所思何地俦

故人为县吏五老远峰前宾榭宝优树公庭妆翠荔泉会书阳假

务一就白云禅

庚辰冬至前一日录释无可诗

雪道人溥伒书于怡清堂中

若夫氣霽地表雲斂天末洞庭始波木葉微脫菊散芳於山椒鴈流哀於江瀨升清質之悠悠降澄輝之藹藹列宿掩縟長河韜映柔祇雪斂圓靈水鏡連觀霜縞圓除氷淨天乃厲晨懽樂宵宴收妙舞弛清縣去煩房以月曒芳酒登鳴琴薦菁芳涼夜自淒風篁成韻親懿莫浸羇孤連遲聆皋禽玉夕聞聽朔發文秋別

范謝莊月賦癸未孟夏南石溥伒作

纵一二七厘米　横三二厘米

一九四三年

青泉映陇松不知幾千古寒月摇清波流

光入牕戶對此空吟思君意何深無由見安

道興盡愁人心雨後烟景綠晴天散餘

霞東風隨春來散我枝上花。落時作

暮見此令人嗟願遂名山志學道飛丹砂

伯陽仁兄雅屬

甲申小寒南石溥伒

纵六六厘米　横三二厘米

一九四四年

承命幾邑藏于法守典監司雜事中
大理監司伏韋於是請解以疾歸蒙
少遂江湖之心方圖弄任而近制檻
走貢廬未能高州此而悵如意蒙
感愧臨中岳祠央弟此上樂我兒同
漫誇合松門又抱撑您下撥艇令
已有屬舟興曾看過到圖畫魚石
工夫陵墨秋山畫遠天賢春雲霞遠照
凝在重勢子不到平山漫五年

司喬列
雲齋武芳于魯曾墨畫

芾頓首啓畫者亦命戠邑蘊于法守與監司辨事于
朝建方時清明大理監司伏審於是請解以疾尚蒙
優恩坐尸廩賜少遂江湖之心方圓再任而近制墾
華念非久復傛走貢廛未能高卧巤烟兩浪如蒙
故舊不遺輕畫感愧監中岳祠夫芾輕言上樂兄同
官閣下　砂步漫皆合松門又托樟候之枢艇
真似刿溪圖已有扁舟興曾看過刿圖翻黑名
手畫誰復費工夫淡墨秋山畫遠天暮霞散還照
紫添烟故人好在重携手不到平山慢五年
溪錦仁書同研清品　雪齋試方于魯墨

縱八四厘米　橫四二厘米

書臨宋米芾《樂兄帖》《砂步詩帖》《淡墨秋山詩帖》，用清

乾隆描金箋。

绝顶有悬泉喧喧，出烟妙不知发时藏促见无昏晓闷青巖落落白日暖漾流溢行云溅沫鹭飞鸟雷吼何喷薄薪驰入雾窟普闹山下蒙令乃林麓衰物情有诡激坤元昌绿鹅斑然置此去变化谁能了理梅雅云遽饮冰窑有惜况乃佳山川怡然傲潭石奇峯发前持茂树限中积稍鸟群自呼风来气相激目国说相宜莲心兴清辉濑丝吾谇自呼风移樵即布聊独欷歎素怀宣董道悠悠咏靡鉴度以穷日夕闻道白云居窅窕青莲宇巖东泉万丈流树石千年古林卧对轩松总山阴满庭石方释尘事劳泾君禳蒲杜贤人有素业乃在沙塘陂竹影扫秋月荷承古池闲读山海经散帙卧迤帷且耽田家乐遂骥林中期野酌劝芳酒园蔬烹露葵如饱树桃李为我结茅茨萧萧凉景生加我林壑清驱烟寻砌石卷雾出山楼去来固无远画恩少有情日落山水静为灵起松声

纵一一六厘米　横四三厘米

用清乾隆高丽笺。

怒髮衝冠憑闌處瀟瀟雨歇抬望眼仰天

長嘯壯懷激烈三十功名塵與土八千里

路雲和月莫等閒白了少年頭空悲切靖

康恥猶未雪臣子恨何時滅駕長車踏破

賀蘭山缺壯志飢餐胡虜肉笑談渴飲匈

奴血待從頭收拾舊山河朝天闕

逵明仁兄屬書丙正 雪齋溥伒

縱一〇二厘米 橫四三厘米

晚知清淨理日與人羣疎將候遠山僧先期掃敝廬果落雲峯釀顧我蓬蒿居藉草飯松

屑焚香讀道書然燈晝欲盡鳴磬夜方初已悟寂為樂此生閑有餘思歸何以慰深泉

出檻空盧冬中餘雪在壇上春流駛風日暢懷抱山川好天氣雕胡飯酌醇醪擔石云

至高情浪海嶽浮生寰天地君子外簪纓埃塵良不辭昀樂衡門中陶然靜言此谿壑裹

経歳萬轉數里將三休迴環見徒侶隱暎隔林邱颯颯松上雨屑屑石中流

長嘯高山頭望見南山陽白日霭悠悠青皋麗已浮綠樹擽如浮曾是厭蒙密瞻人消

人夏喬 木萬餘株清流貫其中前臨大川口豁達來長風連游涉石沙素鱗如游空便即

盤石上翻濤沃微躬漱流還灌思前對釣魚翁貪餌凡幾許徒里蓮葉泉

雪齋

纵六七厘米　横二三点五厘米

雲水心常結盧風西久靈重尋釣艇

宮初入選仙圖鳳雀真官耗龍地与

眾俱却懷閑祿厚不敢著潛夫

常貪須漫仕閑祿是身榮不託先生第

終成俗吏名重織議法曰靜洗眷山睛

夷亞中日有圖書老此生

臨宋米芾《拜中岳命作》。

縱一一五厘米　橫四八厘米

孤月当楼海寨江勤夜扉
岩波金不定照庙绮遂依未
鼓出山静高悬列宿稀故园
松栢森菱里共清辉山颐南
郭寺水辅北流泉专树丛
岩净清渠一邑传幽花老名
庄晚景卧钟边俯仰悲身世
溪风为飒然

雪斋

秋野日疎蕪寒江動碧虚

繫舟蒼雲井絡卜宅整村墟

藝洿人打藜蓋從自鋤鹽派

衰年食分減及溪魚峯廩麥

柑橘婆娑一院香支柯佀几

杖垂寶礫衣裳凄紫如松碧

同時待菊黄幾迴濕葉露乗

月坐胡床　雪齋 [印]

纵三二厘米　横三二点五厘米

吴江垂虹亭作
断云一片洞庭帆玉破鲈鱼金破
柑好作新诗继桔柚垂虹秋色
满东南泛泛五湖霜气清漫漫不
辨水天形何须织女支机石且戏
常娥稌窦星　扬帆载月远相过
肃野多滞穗是时和天分秋暑资吟
佳气慈慈听诵歌颂不拾遗知政
兴晴戏溪山入醉哦使捉蟾蜍共研
墨绿脆书画剪江波　山清气爽
九秋天黄菊红叶满泛舸千里结
言宿有後群贤毕至猿居前杜郎
闲客令焉是谢守风流古殊传榴把秋
英缘风事　老来情味向诗偏
雪斋　时年七十

临宋米芾《蜀素帖》。

一九六四年

纵三九点五厘米　横五六点五厘米

道心澹泊對流水

集韋應物杜甫句

宇體變化如浮雲

雪齋溥伒

每联纵一二九厘米 横三二厘米

遊山弄松携诗卷

向柳寻花到墅亭

文明先生 雅屬

雪齋溥伒

每联纵一四二厘米　横三七厘米

久居城市常里樹

時賦盤湌為買書

達明仁先雅正

雲齋溥忻

每联纵一二七厘米　横三〇厘米

瑶峯琪樹

溥儒題

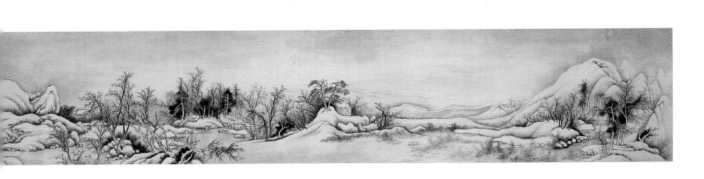

画本幅纵二九厘米　横二八九点三厘米

溥儒题引首；溥佺绘画为一九二〇年作，拟清王翚笔意，师宋李成本；俞陛云、傅增湘、邵章一九四二年题跋；陈云诰、邢端、张启后、陈陶遗、叶恭绰、高振霄、钱崇威、高吹万、高存道、郑午昌、商笙伯、吴华源、朱宝莹、惜午居士一九四三年题跋。

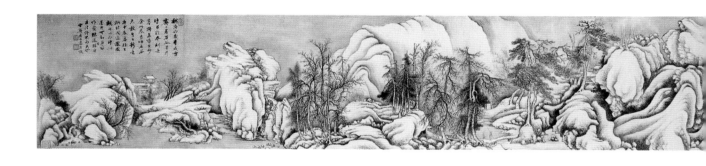

宝米斋图

画本幅纵三三点五厘米　横二五九点五厘米
赵叔孺一九三一年题木盒；朱汝珍题签；罗振玉一九三〇
年题引首；溥忻绘画为一九三〇年作；陈宝琛一九三〇年
题跋；朱益藩、溥儒、载涛、溥修、溥侗、宝熙、陈嘉
言、溥德、曹广桢、郑沅、张启后、沈卫一九三一年题跋。

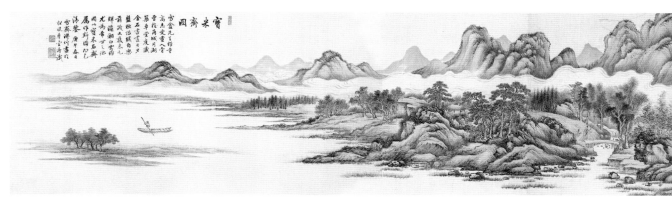

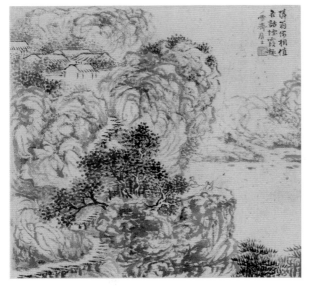
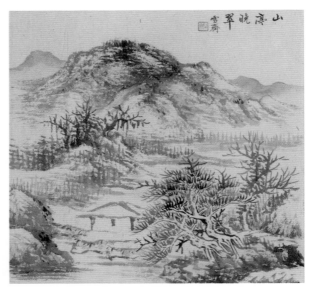

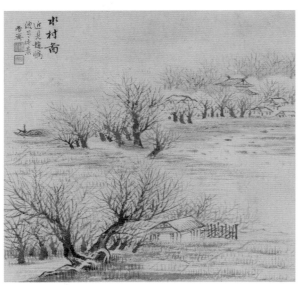
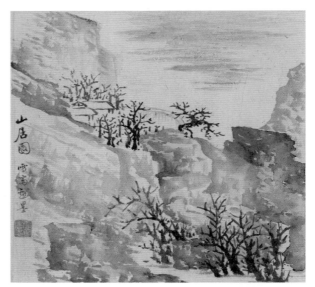

用清乾隆时钤宝衬纸。

一九二二年

每开纵一四点五厘米　横一五厘米

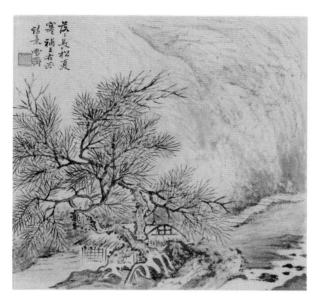
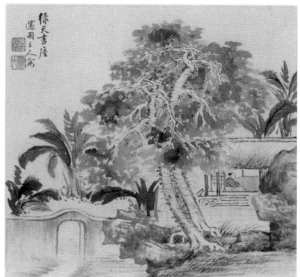

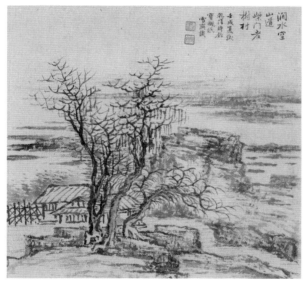

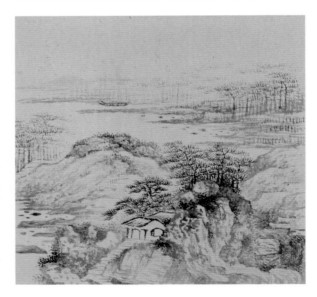

一九二三年　　每开纵一四点二厘米　横一五厘米

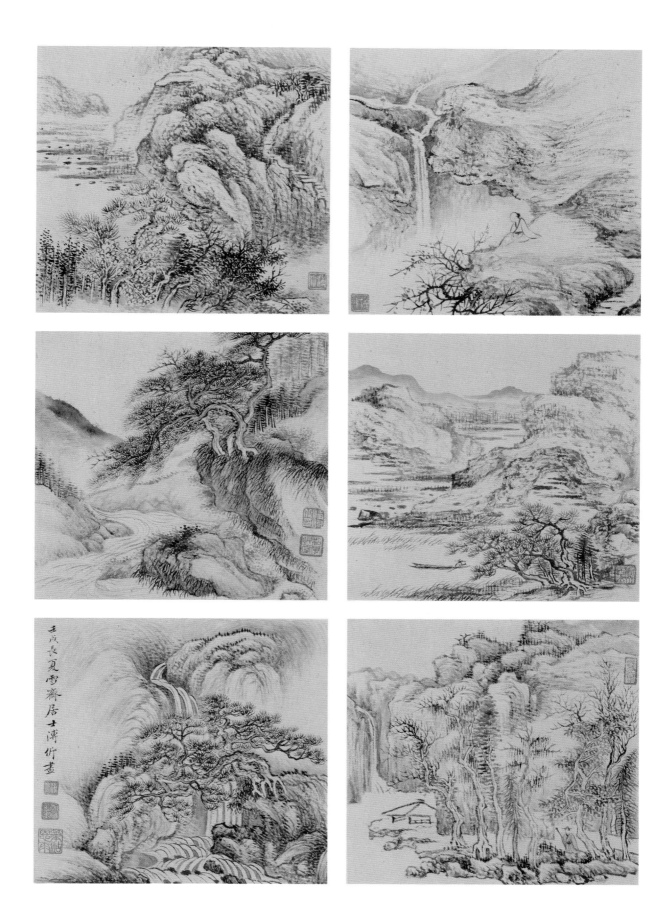

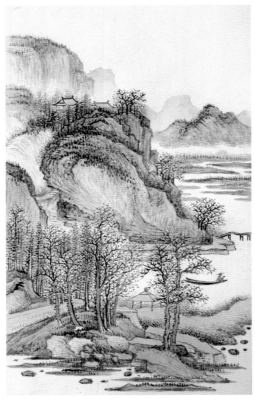

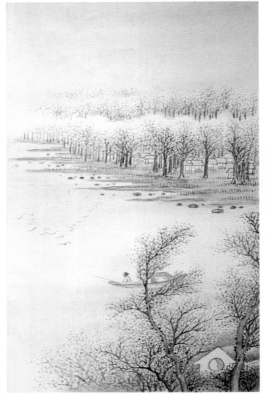

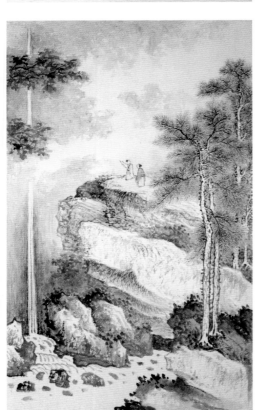

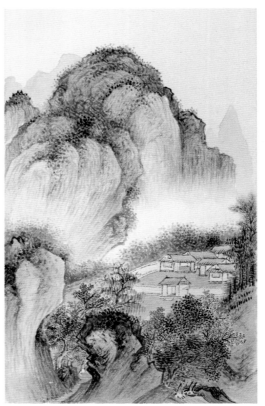

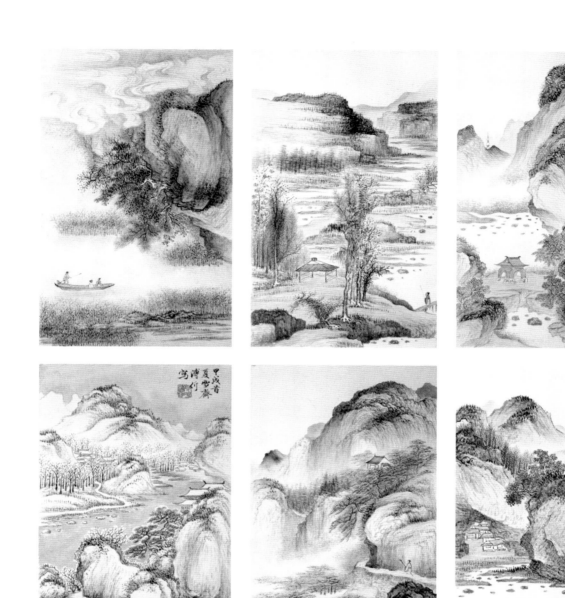

每开纵二一点五厘米　横一三厘米

一九三四年

麓泉题签。

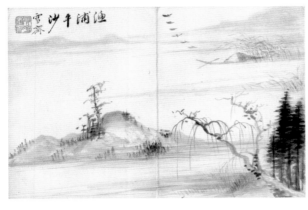

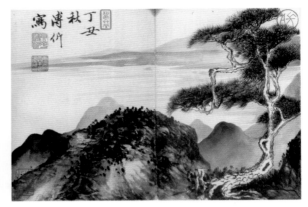

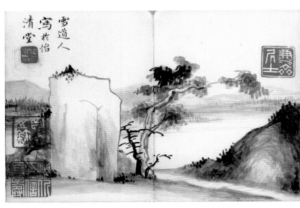

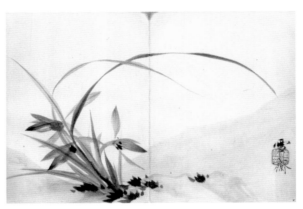

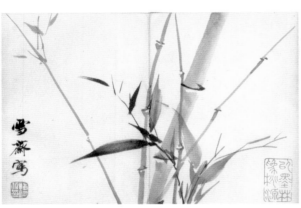

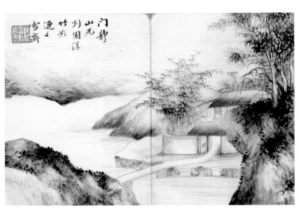

每开纵一二厘米　横一八厘米

溥忻题签，为一九三六年至一九三七年作。

丹，其为辅仁大学美术系一九三九级学生。

后赠吴似

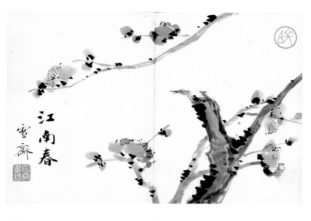

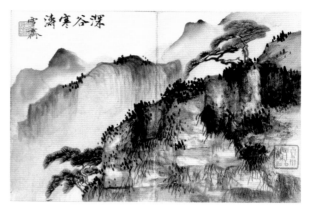

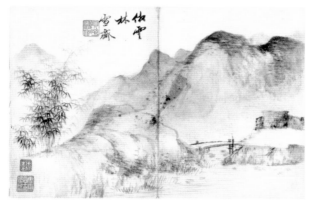

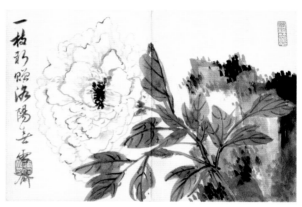

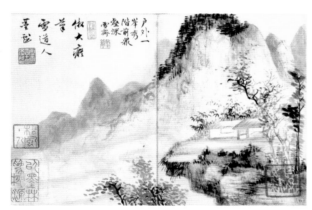

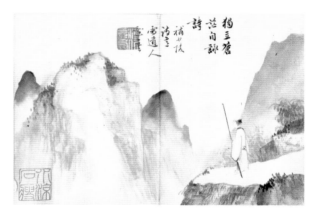

每泛残墨枯毫底
拾得溪山一两峰
雪道人自题

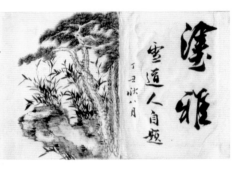

澄雅

空道人自题

丁丑秋八月

竹裏通泉遠曲流小
亭結竹近鄰沽清
銀滿榻枕書外白
眼青天何所求
唐解元題畫詩南石

寒雅好
遠溪水
曉孤村
此語最雅
山堂　囊澄

漠漠溪浴泛乘春任
雨逕映林初展葉
觸石未成峰旭日
消寒翠晴烟點
淨容霏微將似藏

白雲埋大壑陰崖
滴夜泉應唐西石
窓月照山蒼然
怡清堂主人
書於庚辰暇

絕南陰嶺秀積
雪浮雲端林表
明積霽色城中
增暮寒雪霽

千峰白霧隨雲
風排殘氣曙色
海邊日經參松
下僧意閑門不閉
年去水去澄稽
首如何間森羅
畫一乘
惠山寺　唐楊衒

山大江古木修
竹　南石

雲露清境茂於
夢此間但弓亮亮

繞屋扶疏千
萬華年相
誦獨川　癸日
七月十三日晨

上自相逢
頤山房壁　年獻
珠林春靜三寶地夜
沈三元與樂神久禪
機入妙深恭同大現
東窗洞至人心定慮
波羅蜜絪浸物外尋

弱柳緣隄裡煙盧
亭臺水澗條桃
逦風畫波欲上
階來翠羽條重

入紅青學舞
逦畫甡巴無院
爭心至殘杯
香山訪
松風主人

淡墨秋山畫遠天
暮雲還點紫添
烟收人好在重
攜手不到平山
護五年

文杏裁為梁香節
結為宇不知棟裏
雲幸作人澗雨
丙子六月十四日
南石居士

結構池西廊甃理
池東樹州竟人不
知於為待月雲
七月六日
雪道人書

山中有所憶夏
景始清幽野竹
陰無日巖泉泠
似秋翠谷蒼蒼
樹貼月入清舟出
有且歸夕空
簫且夢遊
李孫裕初專
召懷山居
雪齋

一月窗

碧巖真人著
紫衣始堪相
芹不蘭披七
影繞郭巖

澗過畫益源
村田舍兒
不蘭衣
李沛

碧漢流水泛桃
蒲橋晚天台逈
不隟洞裏無塵
通容曉人閒看

路入仙窅難鴨大
吹三山近草靜雲
和一經斜幽地不
初門寗言啟留
瓊佩卧烟霧

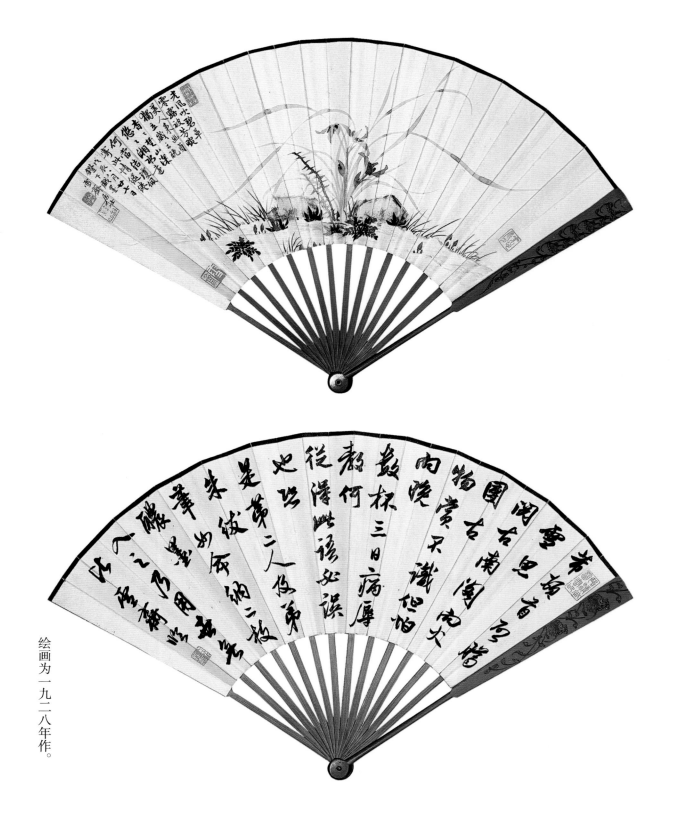

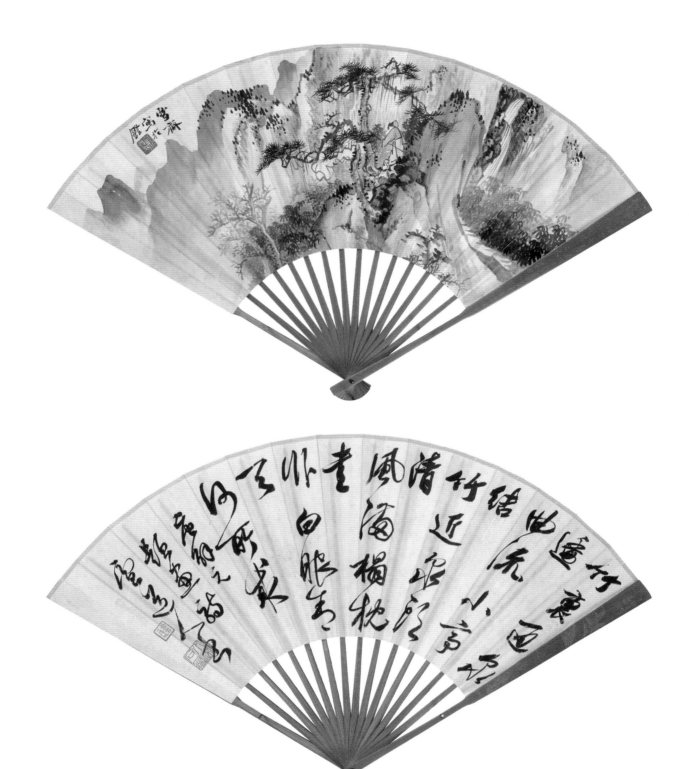

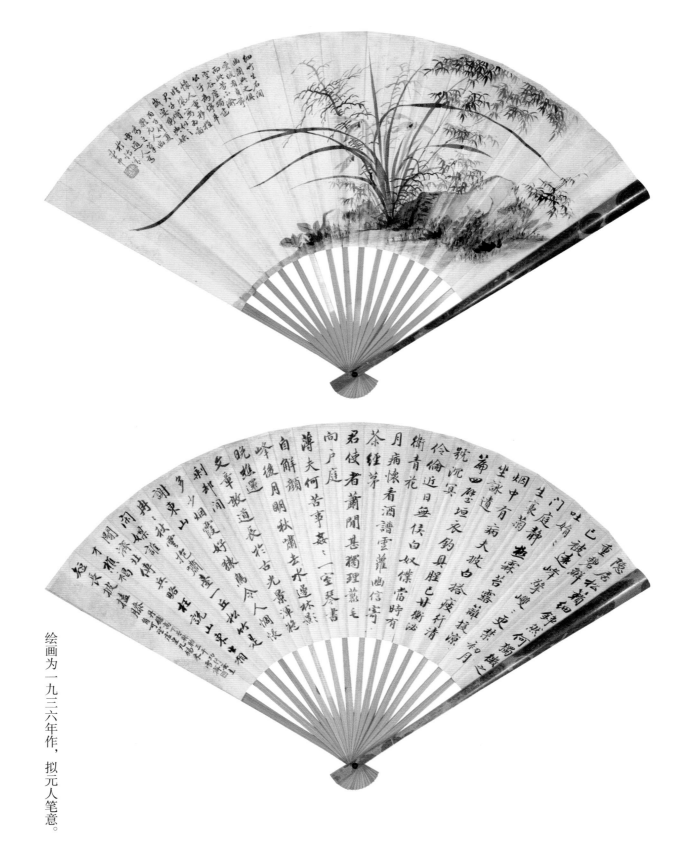

绘画为一九三六年作，拟元人笔意。

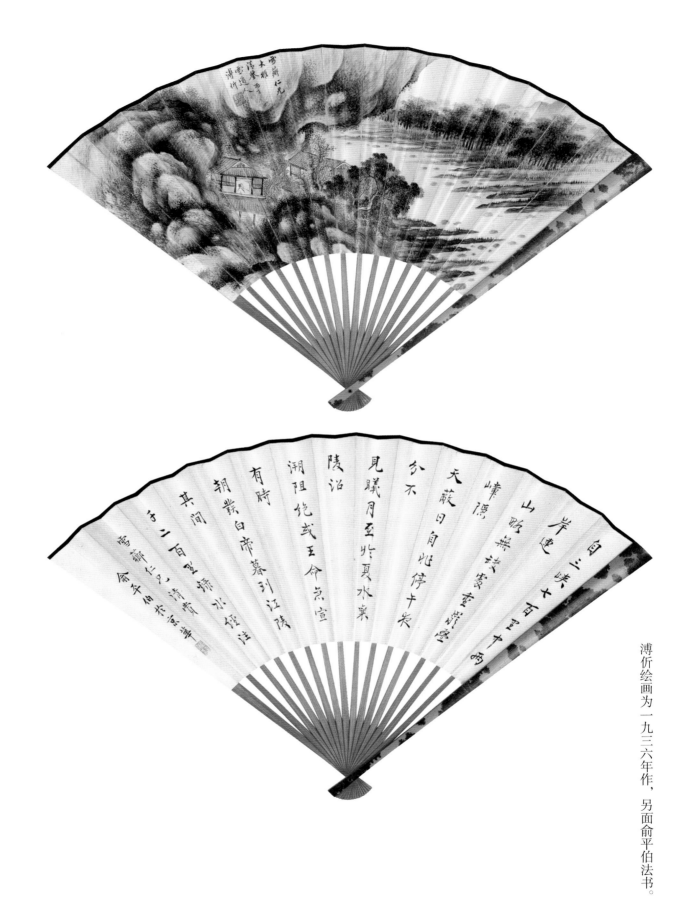

溥佶绘画为一九三六年作，另面俞平伯法书。

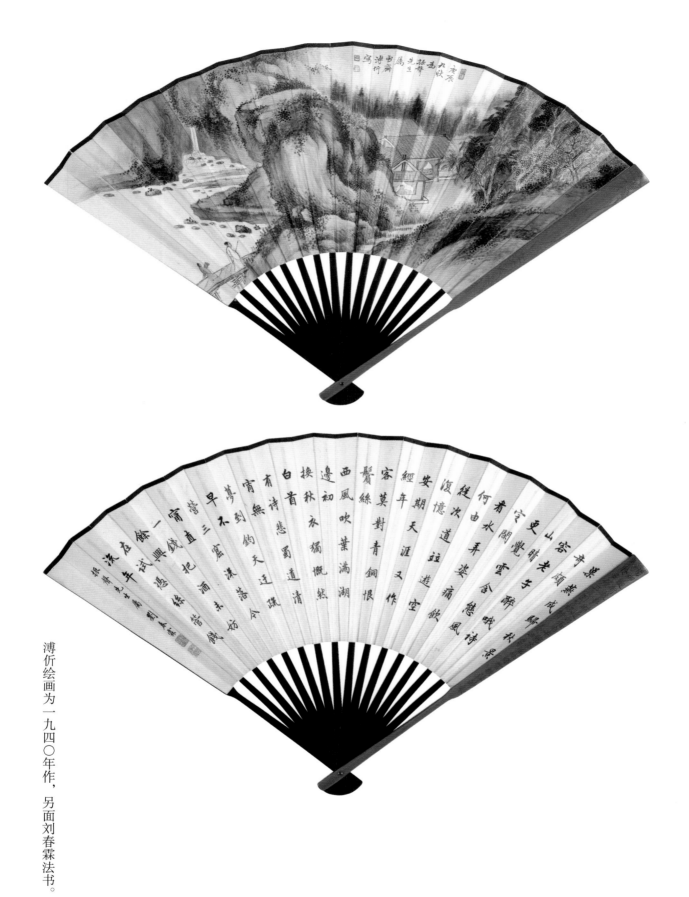

溥忻绘画为一九四〇年作，另面刘春霖法书。

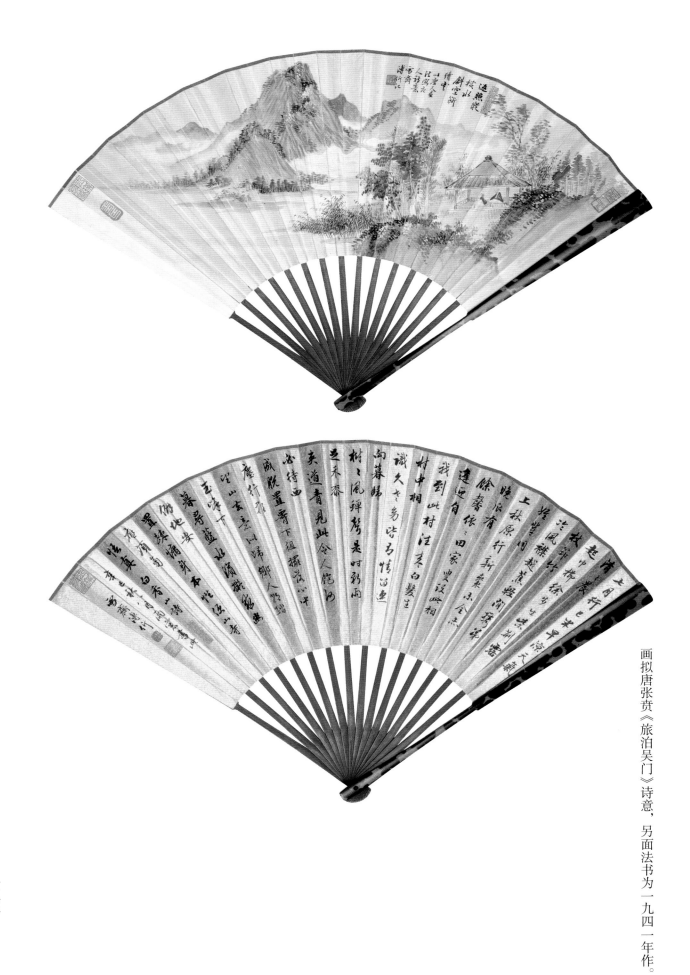

画拟唐张贲《旅泊吴门》诗意，另面法书为一九四一年作。

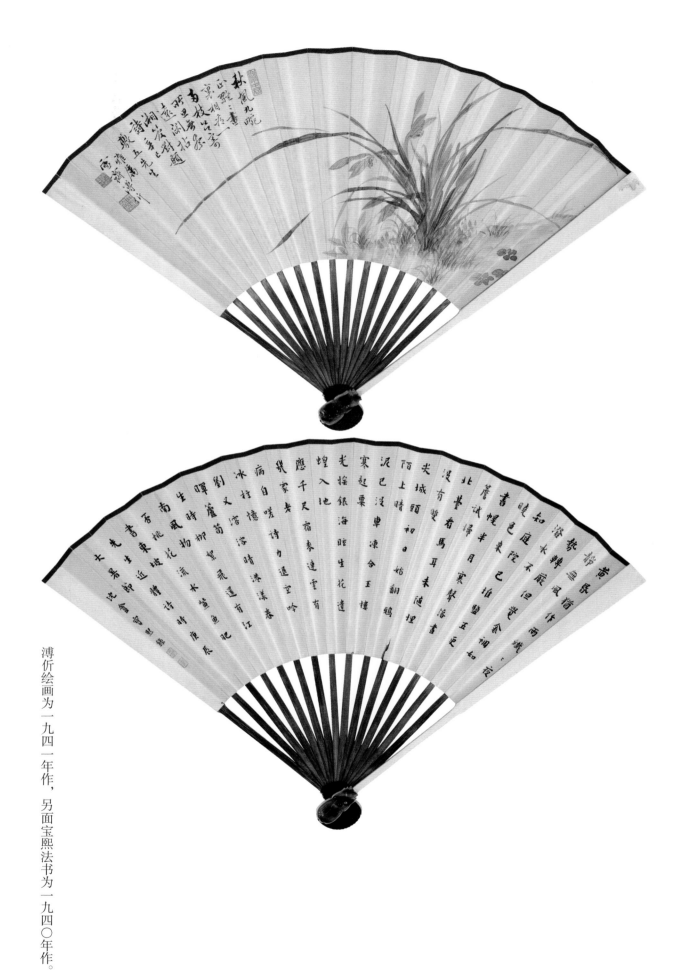

溥忻绘画为一九四一年作，另面宝熙法书为一九四〇年作。

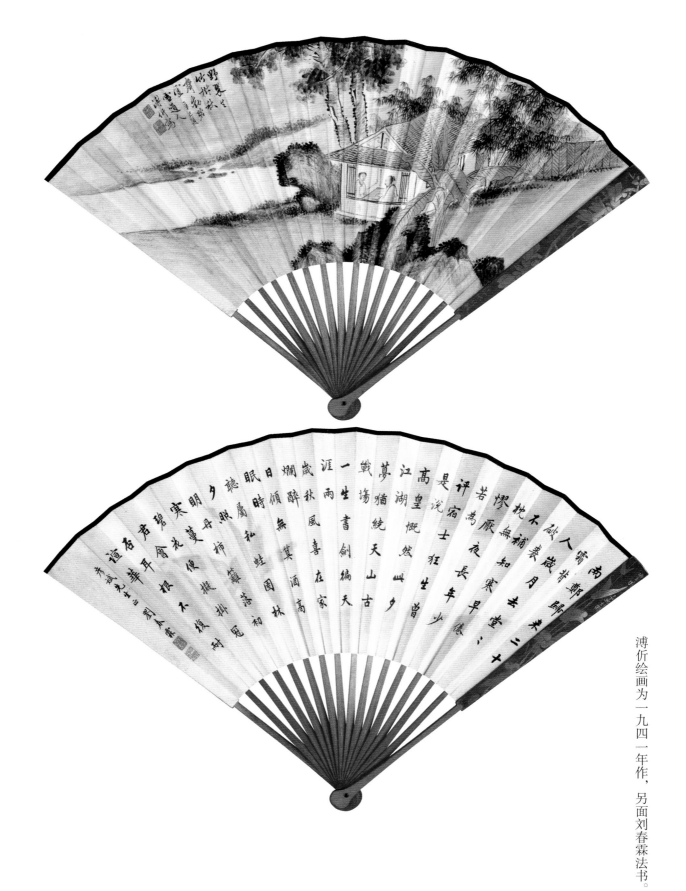

溥佺绘画为一九四一年作，另面刘春霖法书。

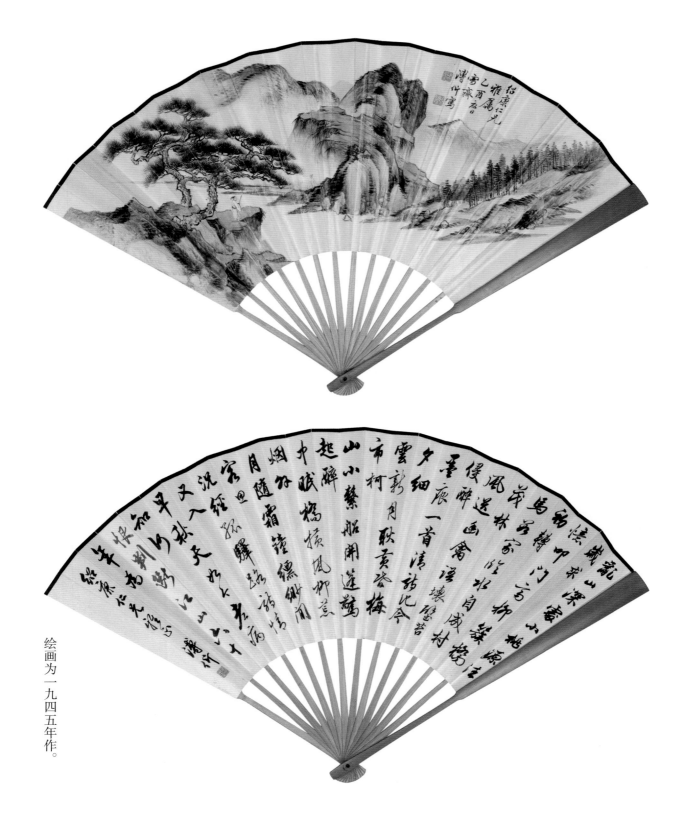

绘画为一九四五年作。

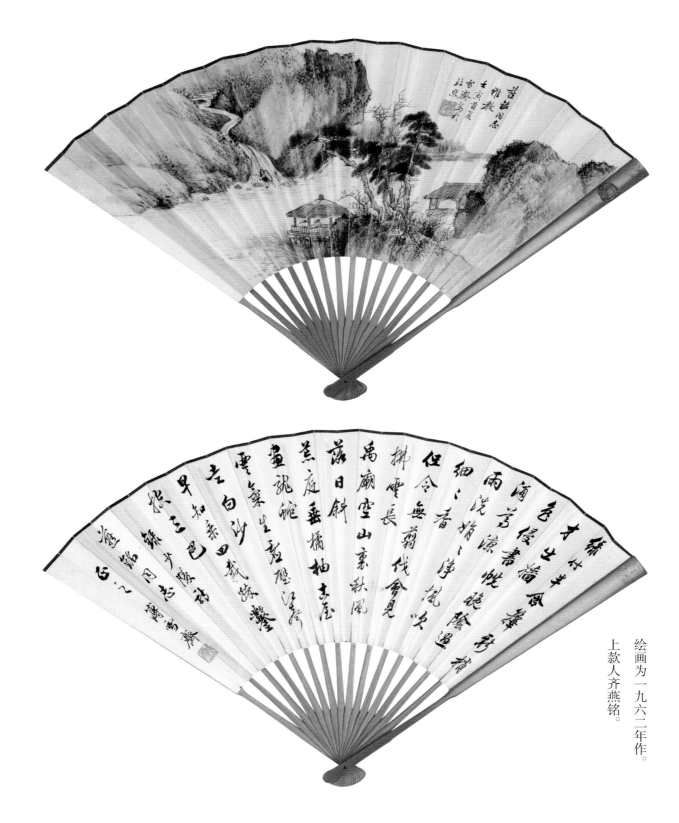

绘画为一九六二年作。

上款人齐燕铭。

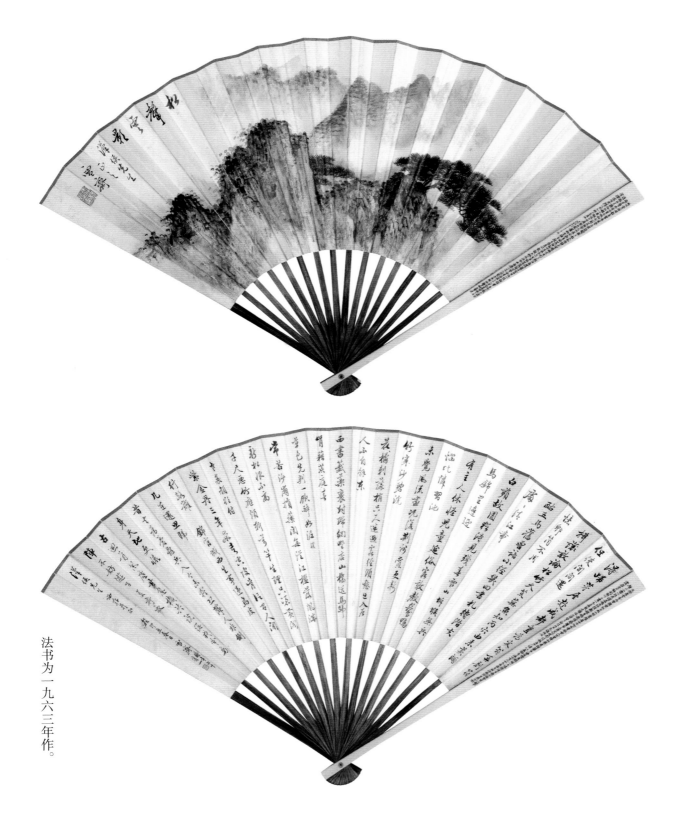

法书为一九六三年作。

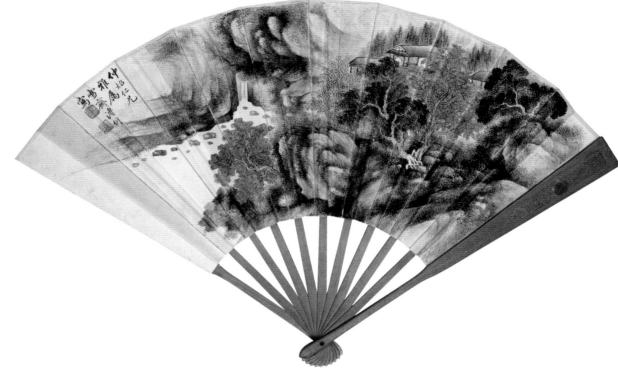

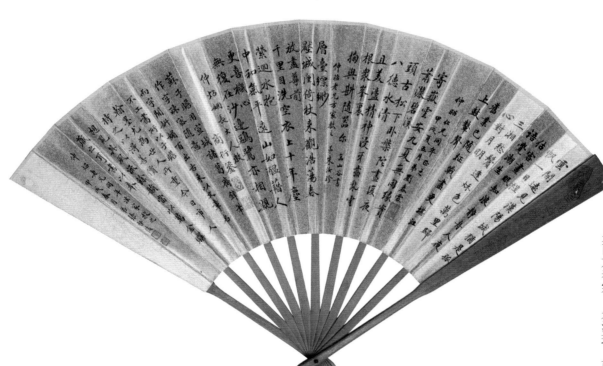

另面刘春霖、朱汝珍、商衍鎏法书为一九三四年作。

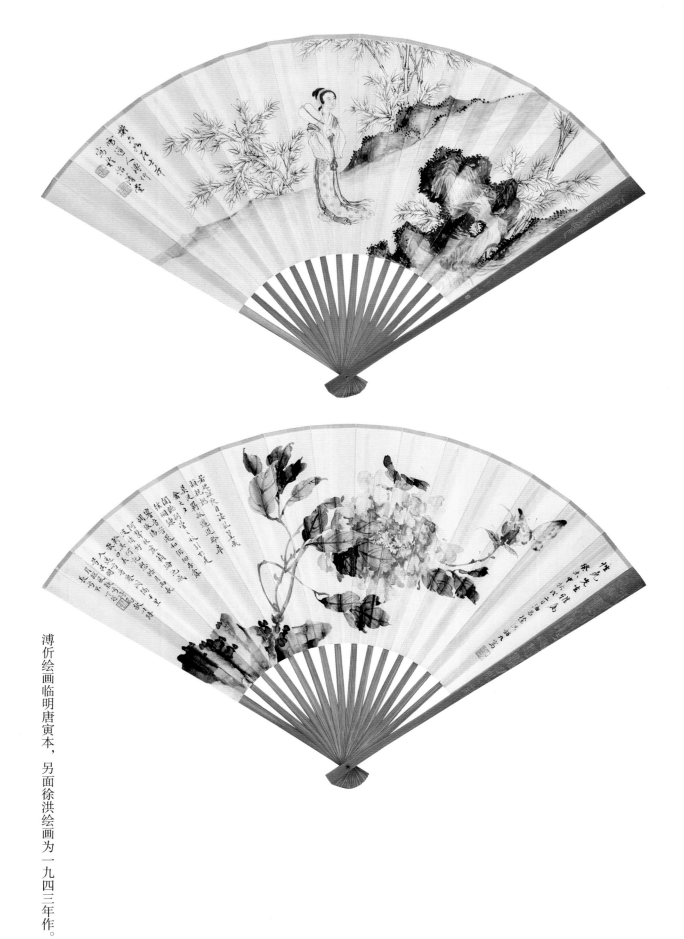

溥忻绘画临明唐寅本，另面徐洪绘画为一九四三年作。

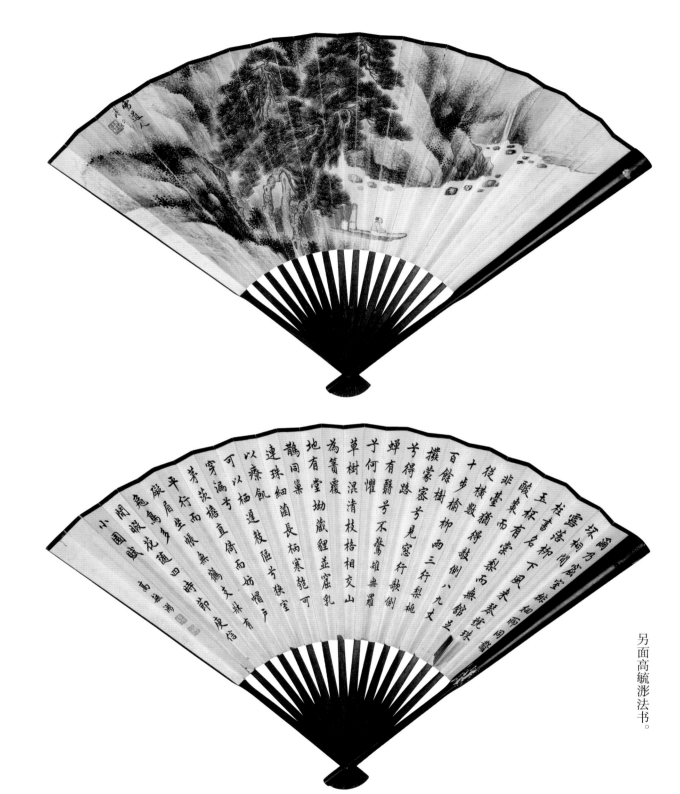

王师子绘画为一九四五年作。

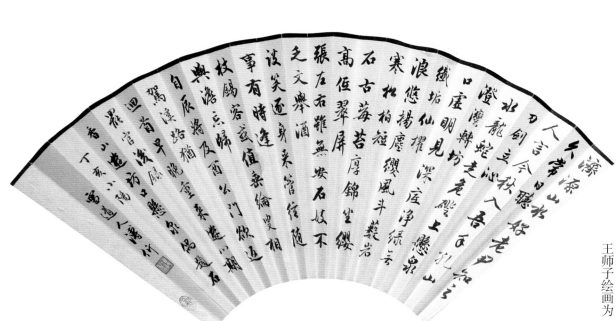

王师子绘画为一九四五年作，另面溥佺法书为一九四七年作。

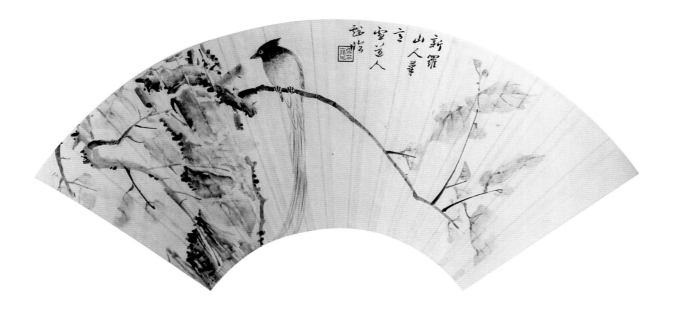

新羅山人筆意　雪道人

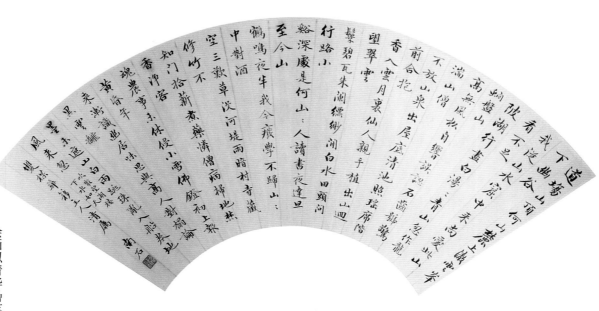

绘画拟清华嵒笔意。

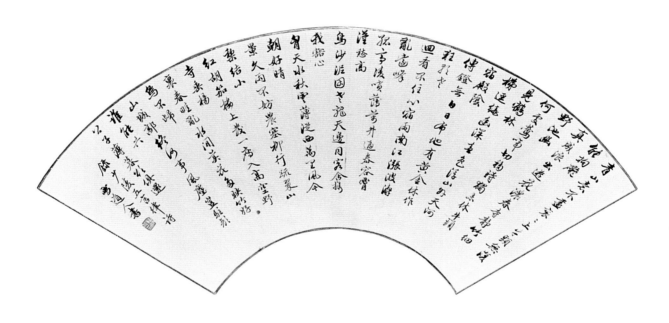

一九五〇年

碎翦紅雲照綠苔以狀

髮畔白衣來隔年祁得看花

髩艷雪亭西家後開

一九二六年

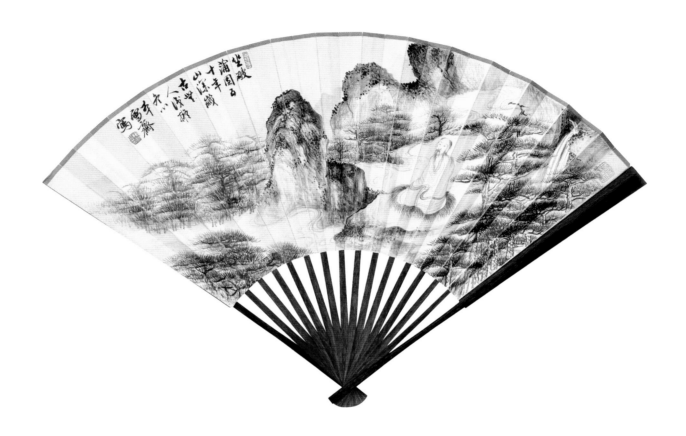

一九三七年

溥佺一九八四年题。

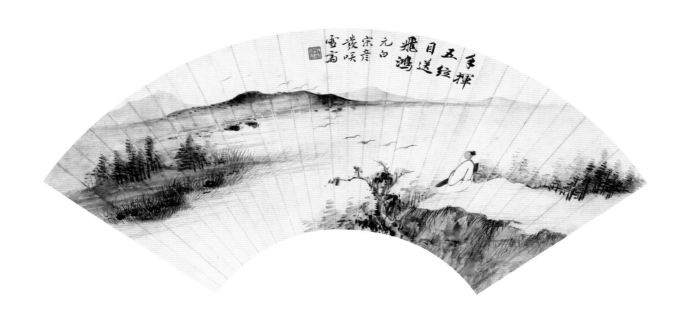

挥手五弦
目送飞鸿
元白宗彦谈咲雪窗

上款人启功。

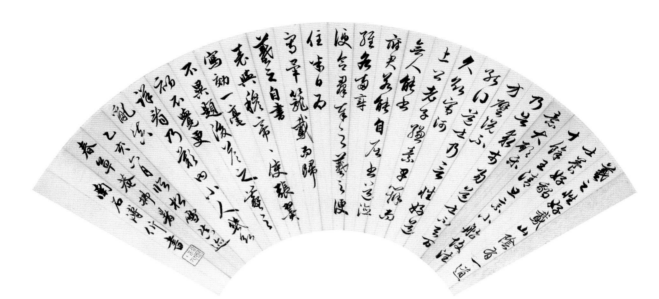

一九三五年
春草庵为启功先生书斋名。

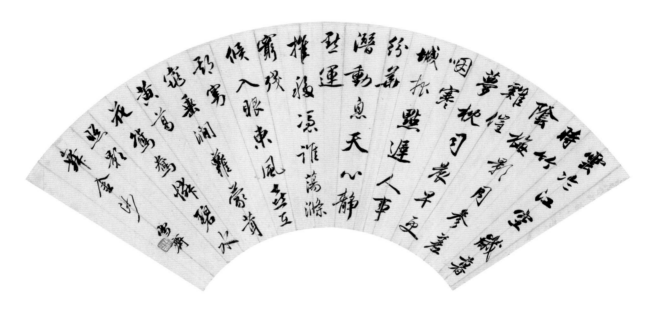

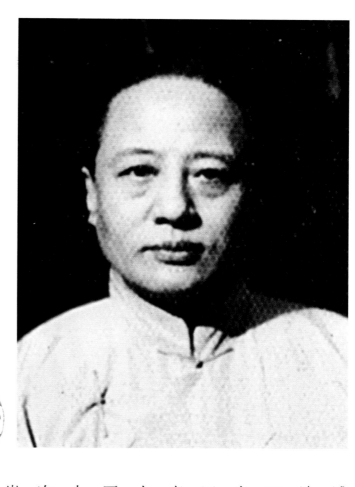

溥儒，一八九六年九月二日——一九六三年十一月十八日，先生本于清光绪二十二年阴历七月二十五日出生，因与咸丰帝忌日同，故改二十四日。初字仲衡，因与名伶郭仲衡同名，后弃，改字心畬，号羲皇上人、西山逸士。清道光帝六子恭亲王奕䜣之孙，贝勒载滢次子。四岁始学『三百千』，七岁学诗，八岁在慈禧寿诞日随口吟五言联祝寿，慈禧称『本朝神童』并赏文房四宝。一九一二年起寄居戒台寺十一年，读经并研习书画。一九一二年与海印上人永光结识，溥氏书画多受其影响。一九一七年娶妻罗清媛，琴瑟和谐。一九二六年与张大千结识，遂有『南张北溥』之说。一九三〇在中山公园水榭举行首次展览，其南宋风格山水，轰动当时艺术界。一九三三年以山水『寒岩积雪』参加柏林中德美展。一九三九年，迁居颐和园介寿堂八年。一九四七年南下，于南京、杭州、上海游。一九四九年至台，设帐教学。先生为松风草堂画会成员，名『松巢』。其在书画、诗词、金石、音乐诸多方面造诣极深，是天才艺术家。在书画方面，流传作品较丰富，一九四九年之前出版珂罗版画集两种，一九六〇年摄《溥儒博士书画》纪录片，较为全面地反映了先生的艺术成就。

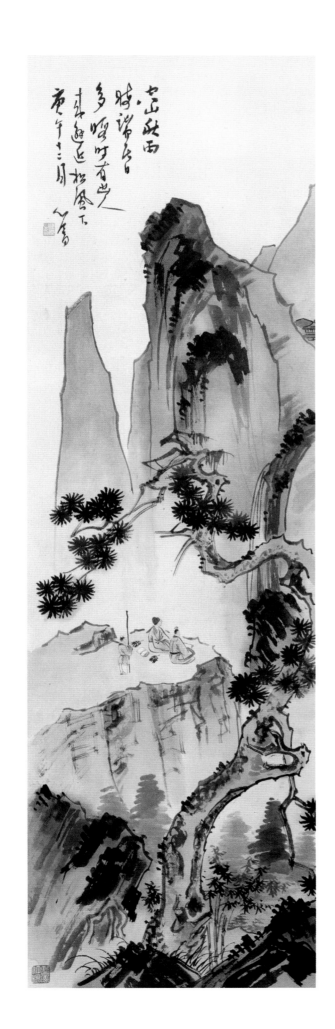

纵一二三厘米　横三六点五厘米

一九三〇年

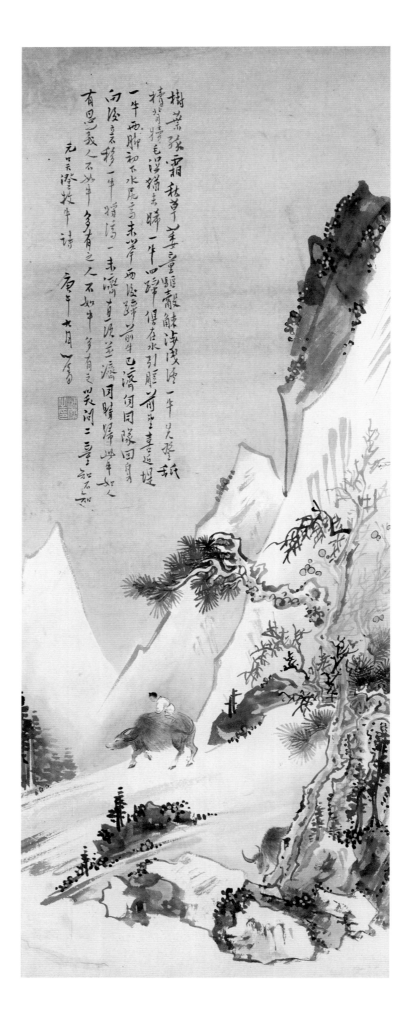

纵六九厘米　横二七厘米

一九三〇年

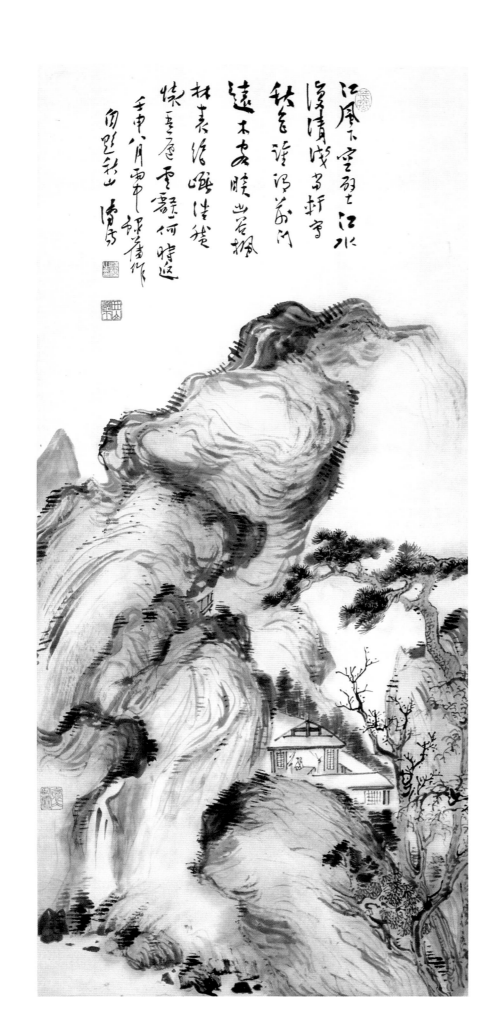

纵一〇〇点五厘米　横四三厘米

一九三三年

何来孤亭碧螺玲珑石间
茅亭白日幽风雨欲来
山砚瞑蒙万松阴袁枕
寒流白玉随堂空翠苍
树阴茫阔侣兴风雨
前度谁知君与众
人间归来山中白间秋秋
重起笔意题画之作

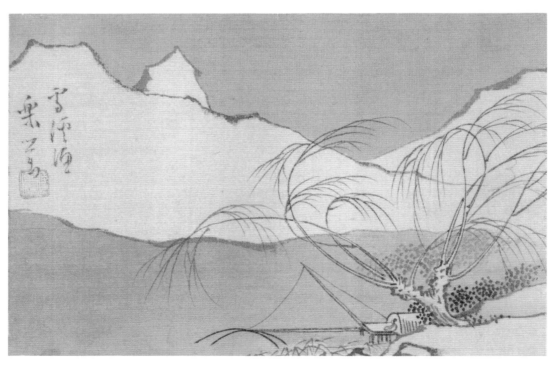

金陵諸家山水有奇峭
之境多能造景今擬其作
水榭孤峰羅墨不師古而有
妙理辛未三月心畬

纵二五点四厘米　横二二厘米

一九三一年

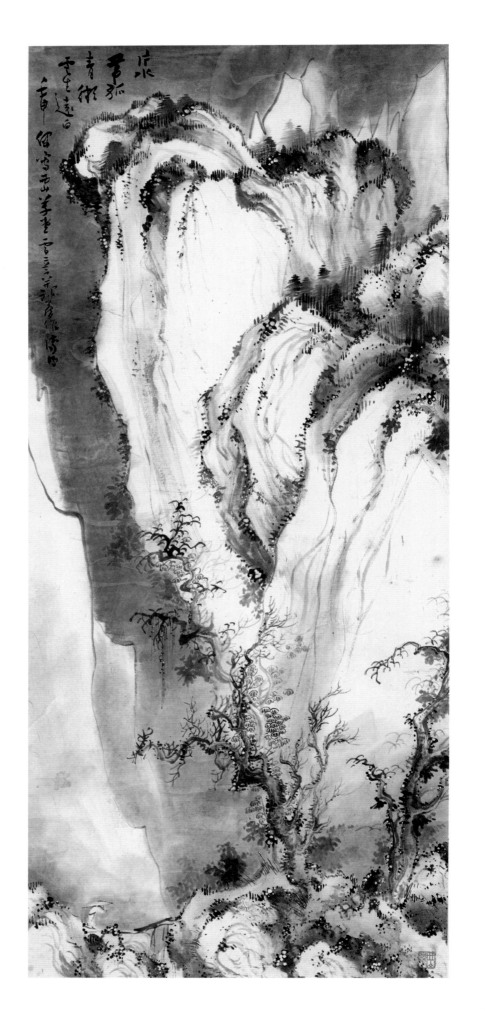

纵一一三点五厘米　横四九点五厘米

一九三三年

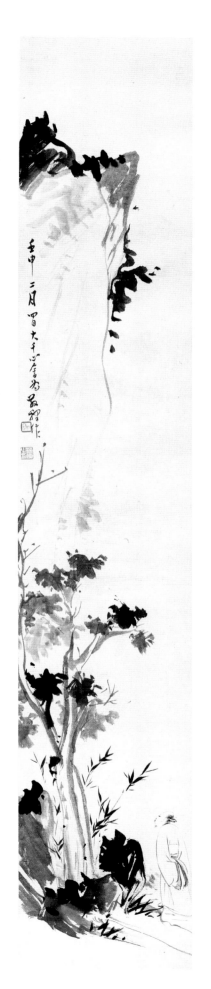

纵一三一厘米　横二四厘米

一九三二年

上款人李宣倜。溥心畬、张大千二人结交于一九二六年，曾多次在萃锦园中合作。启功一九九四年题边跋，言及二人合作时，其亦在侧也。

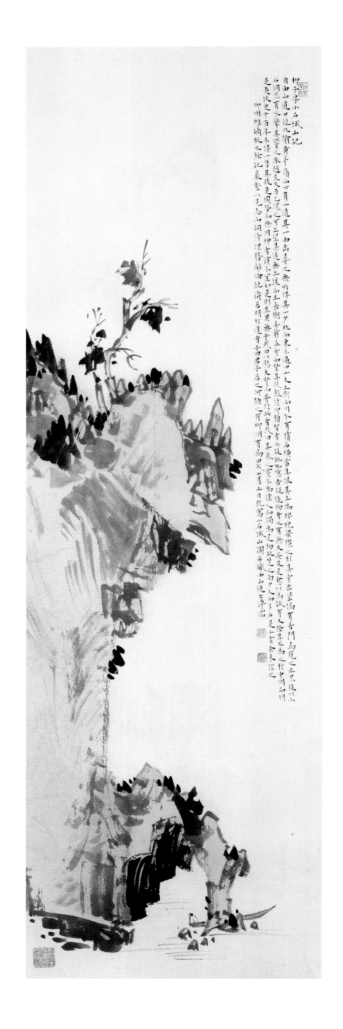

纵一〇四厘米　横三二厘米

一九三四年

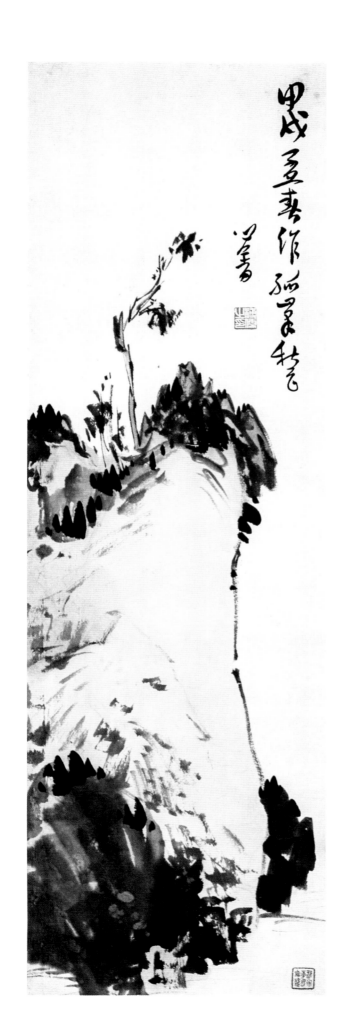

纵七三厘米　横二二点五厘米

一九三四年

纵四三点三厘米　横一九厘米

一九三五年

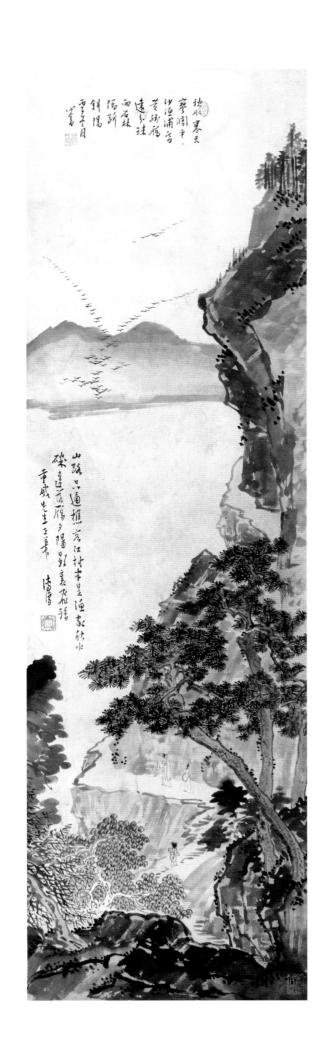

一九三六年

纵一一〇厘米　横三三厘米

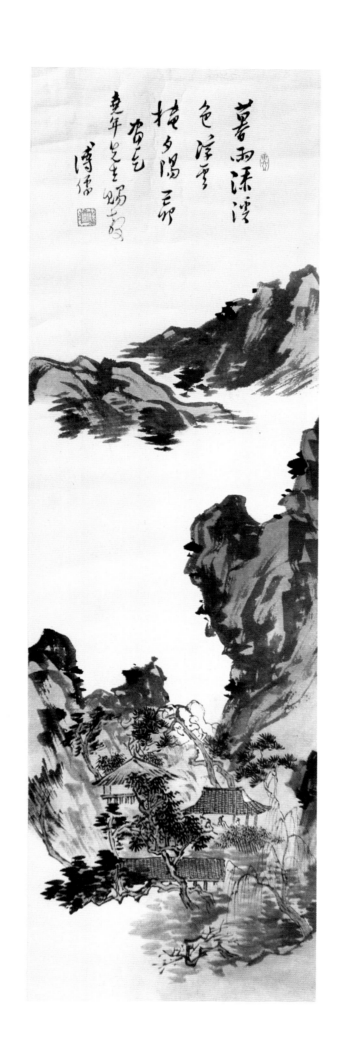

纵九二点五厘米　横二八厘米

一九三九年

是年因辅仁大学萃锦园租期已满，溥儒乃迁居颐和园介寿堂，此即当时之作。

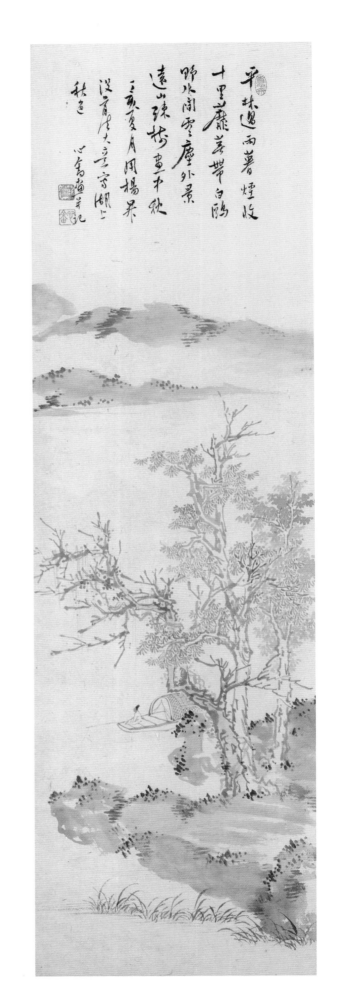

纵一〇八厘米　横三一点五厘米

一九四七年

拟唐杨昇没骨法，写颐和园昆明湖秋色。溥儒自一九三九

年至一九四七年居颐和园。

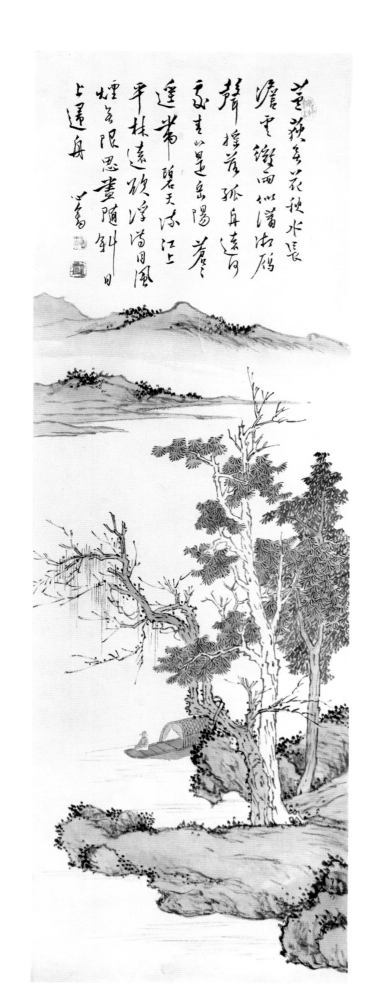

黄荻丹花秋水長
澹雲微雨似瀟湘
聲搖落荻孤舟遠
家畫山是岳陽蒼
蓬窗一碧天涯江上
平林遠戍淨消風
煙波限思畫隨斜日
上遙舟

纵九八厘米　横三三点五厘米

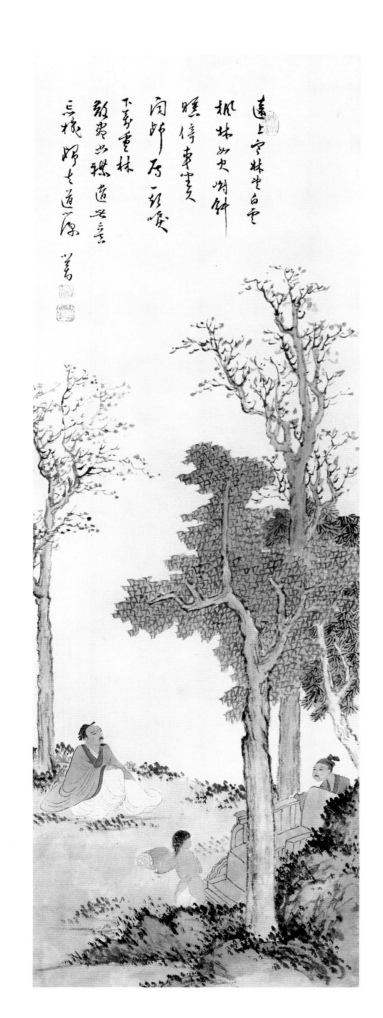

纵九八厘米　横三二点五厘米

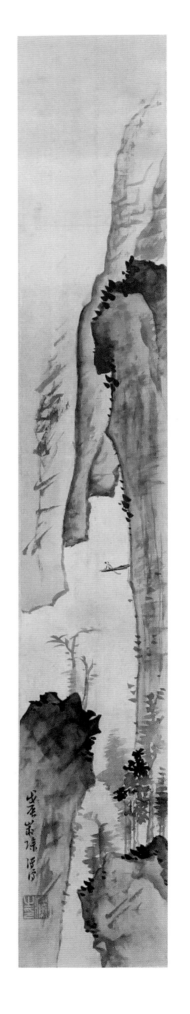

纵六七点五厘米　横一〇点二厘米

一九二八年

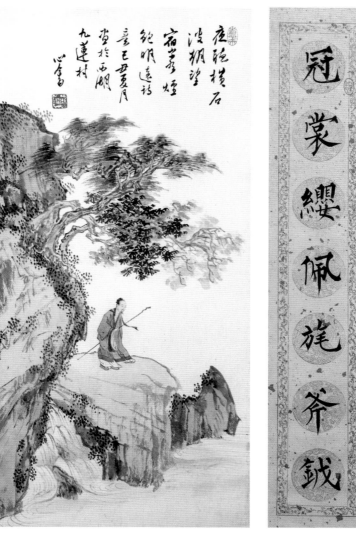

绘画纵六六点五厘米　横三二点五厘米

法书每联纵七六点五厘米　横一四点五厘米　一九四九年

绘画为溥儒一九四九年在杭州寄居九莲村之作，同年夏秋之交

即往上海，由吴淞偷渡舟山往台。法书用特制木板水印联纸。

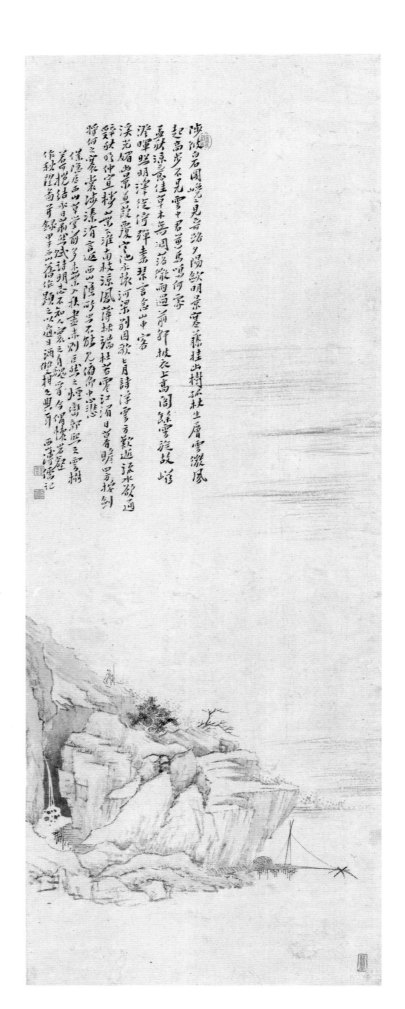

陂陀名園晚�ㄑ見歸路夕陽歙明景暮蕭掛出樹孤杖生層雲微風
起高岑不見雲中君黃鳥鳴何處
嘉樹涼意佳草木無過落微雨過前軒坡衣上高閣簾雲欲嶠
港暉照明澤涇河彈素琴言含中喜
溪光媚出景魚皷霞流涷㭗河梁別日歌上詩浮雲方歡遊流水敬通
巖峀照仲宣樓葉淮南枝涼風薄娟端杜若雲江眉日暮眺罷按釗
揮河之素葉波濂漪言遠西山陰竚歸舟不能尻偽卽中悲
俅隱居西山草堂前多未葉ㄑ枝盡赤別豈然之煙霞歸ㄑ之雪樹
若可挽結永日無斅詩明志不知之景今謂陳若庭
作秋禔為手錄甲申西僑作題之以貽ㄑ過目酒催拂之興身
西僑潛記

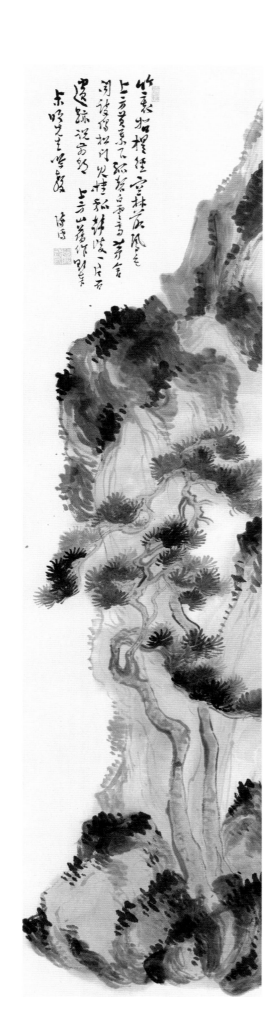

纵一三三厘米　横三三厘米

纵八六点五厘米　横三三点七厘米

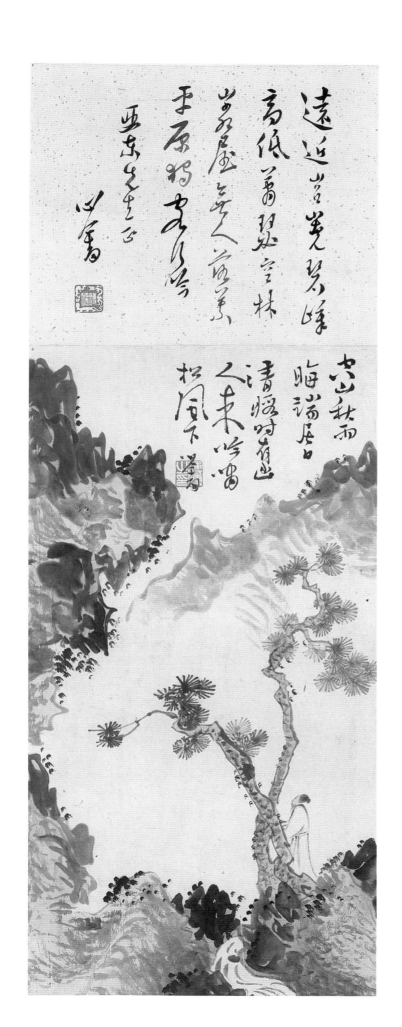

画本幅纵六〇厘米　横二三厘米

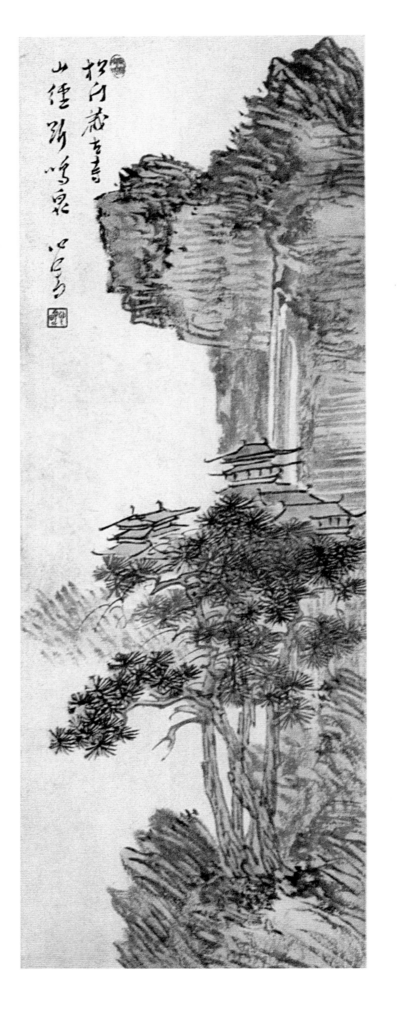

纵二九点五厘米　横一〇点七厘米

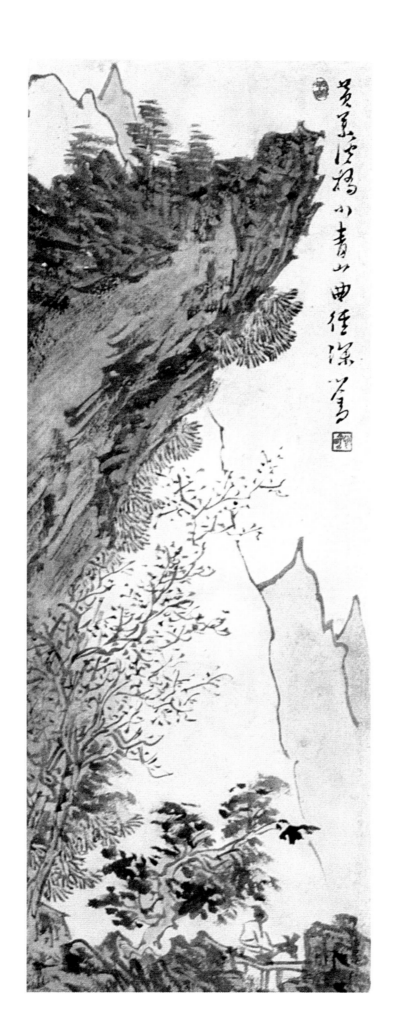

纵二九点五厘米　横一〇点七厘米

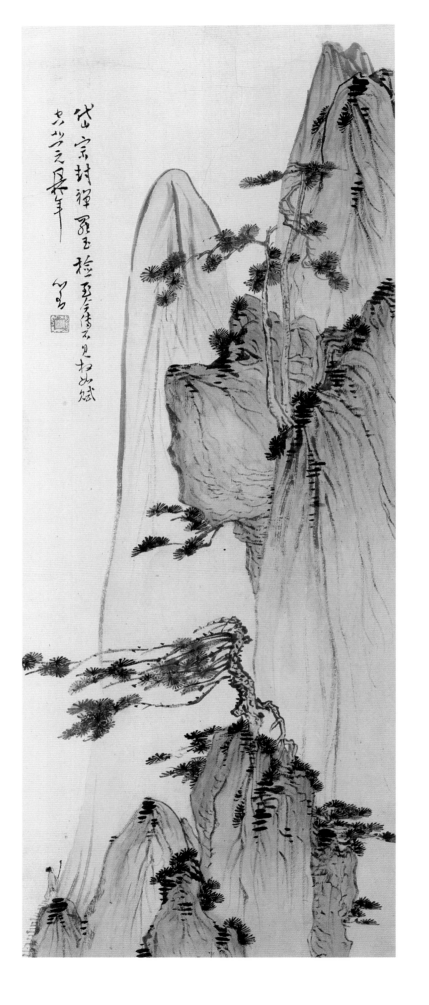

纵九四厘米 横三七厘米

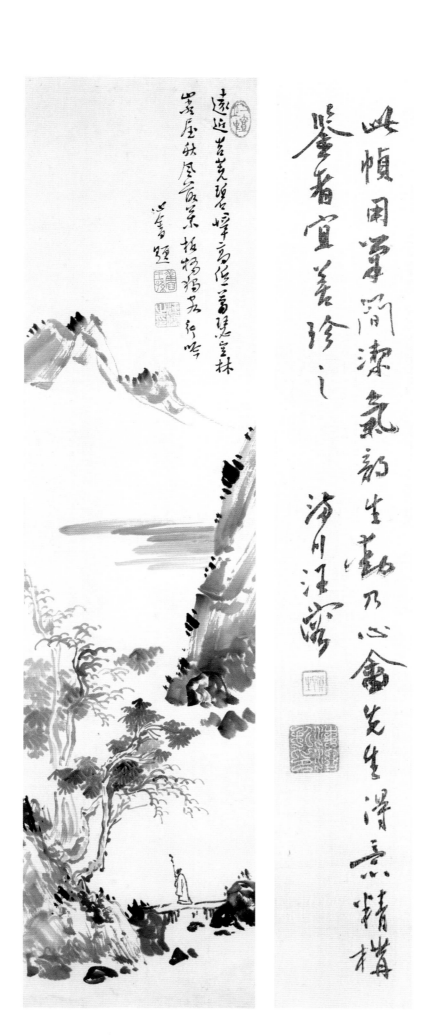

纵六五点五厘米　横一六厘米

汪溶题边跋。

西苕雪霁山居图
林壑清闲景胜遗
眠琴

纵九四点五厘米　横二五厘米

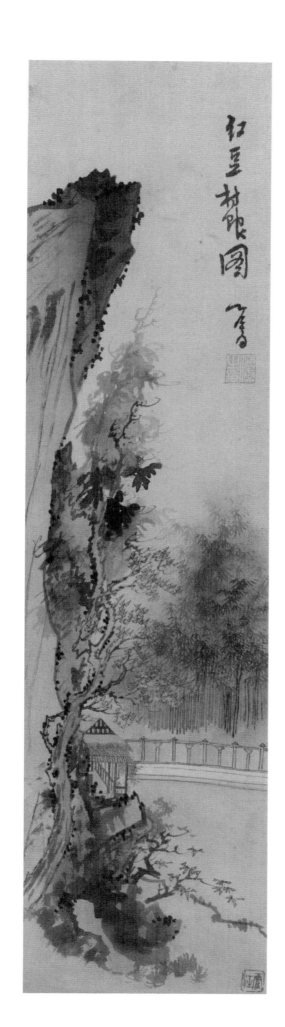

纵五四点五厘米　横一三点八厘米

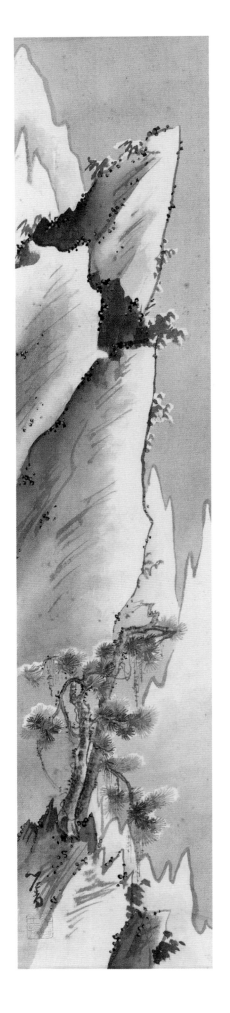

纵五二厘米　横十点五厘米

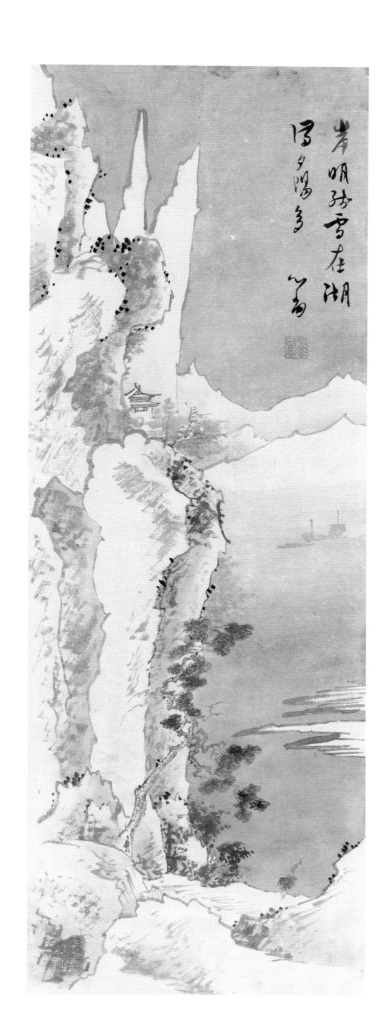

岸明残雪在湖

涵夕阳多

纵七〇点八厘米　横二五厘米

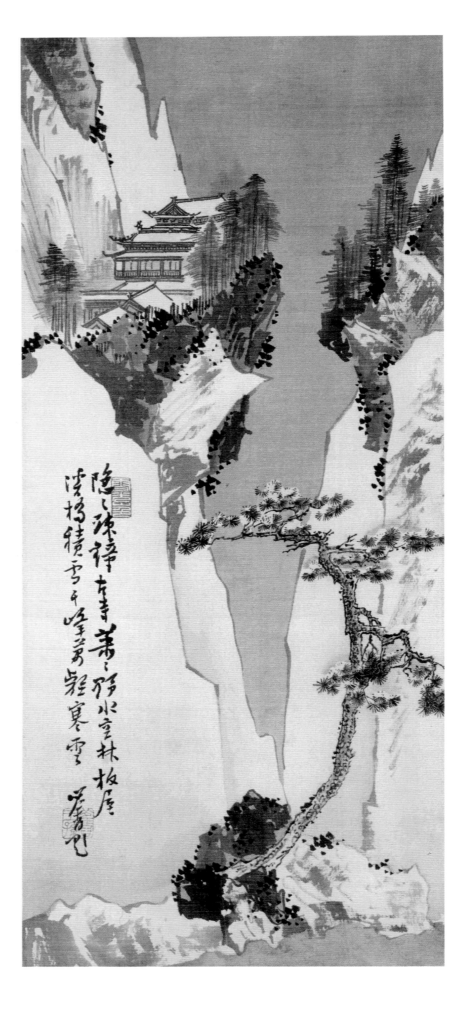

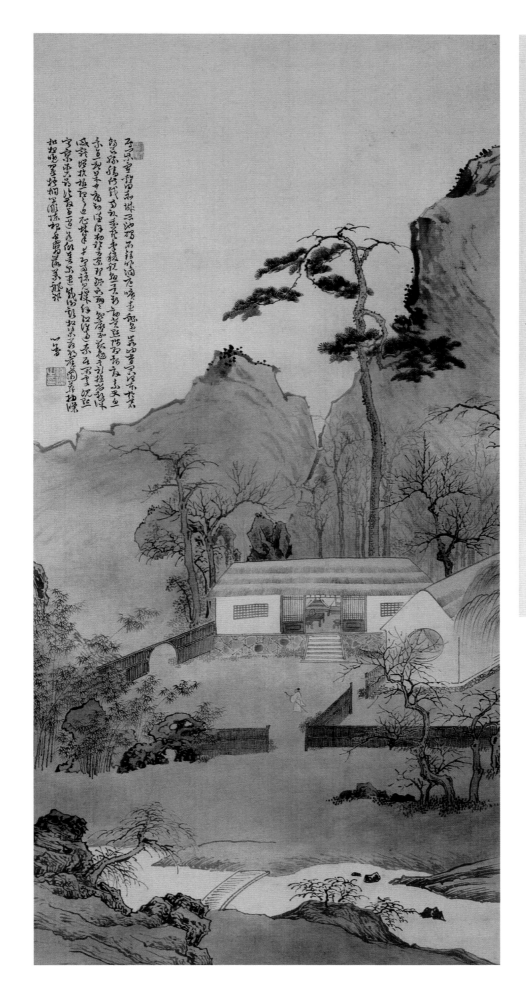

心畬先生於高南阜藝菊圖
启功题签

纵八三厘米　横四一厘米
启功题签。

凉雲高叶筑花秋
王峰青山帝浅波白晚
月明天似水吹笛移上未蘭舟 誉

纵八六厘米　横四〇厘米

纵一二八点五厘米　横三六厘米

山光雉〔从〕翠云彩淡晴晖
夕渡舟谁泛

客高人去辉石薈秋雨积
阴拚快风微低风

抛荃吏重淹柳外碟
山翁

纵六六厘米　横三三厘米

溥儒

二二九

纵七九厘米　横二九厘米

鱼戲多深藻
坂林

好鸣但

纵一〇五厘米　横二八厘米

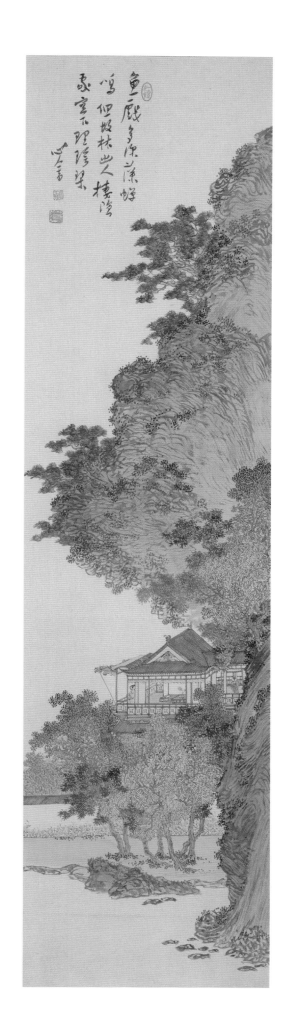

纵一二八厘米　横三三厘米

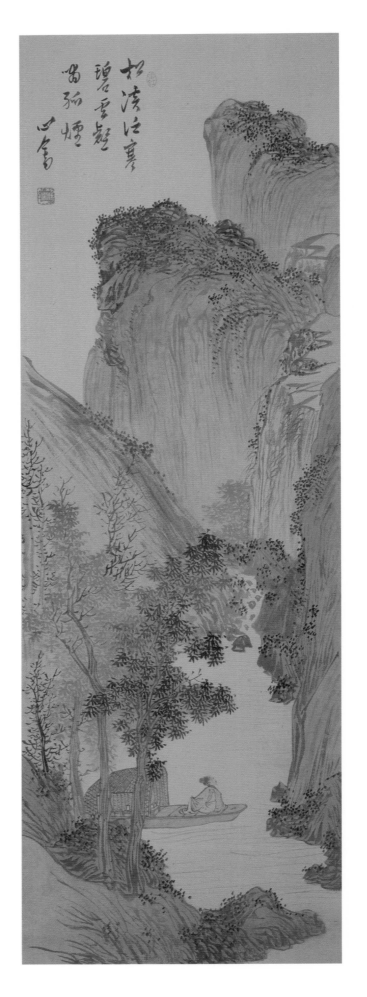

纵一〇〇厘米 横三三厘米

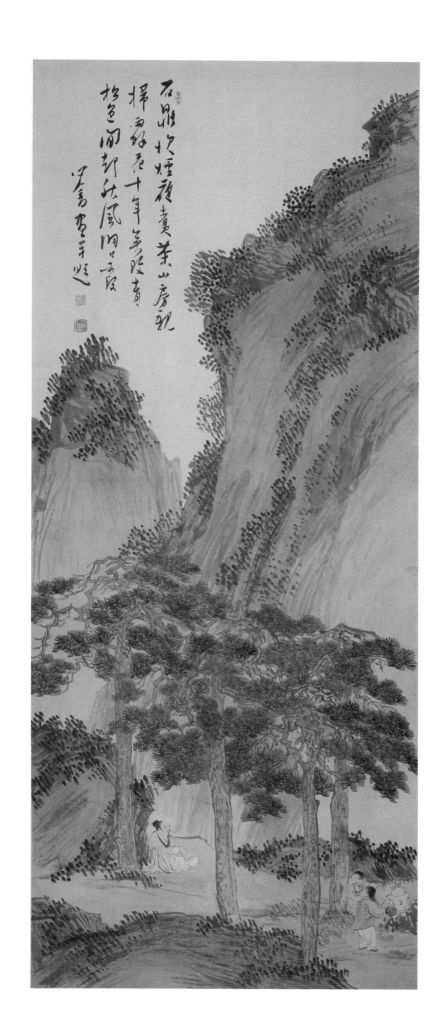

纵一三三厘米　横五三厘米

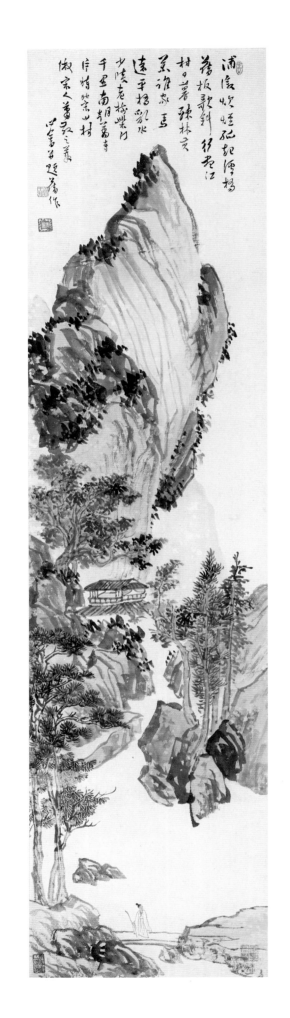

浦信吹烟起孤舟浮杨
蒌板歌斜红君江
村々菱荇孙林灵
菜谁赤马
远平桥郡水
少陵老梅紫竹
千里南朝寺
片帆柴山村
傲宋人萧散之素
己未年题篇作

纵 一三〇厘米　横三二厘米
仿宋人萧散之笔意。

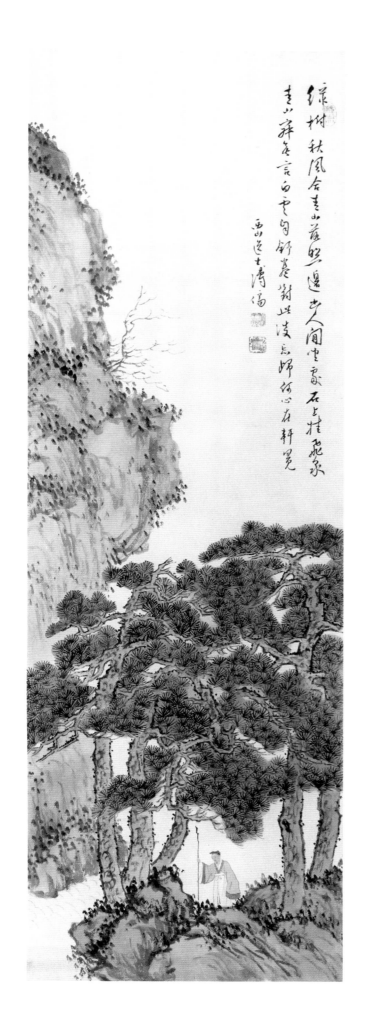

绿树秋风合青山落照边此人间空翠意石上挂飞泉

青山讲堂言白云句舒老对此凌晨归何心在轩冕

西山逸士溥儒

纵九八厘米　横三二点五厘米

洛水探桑图册

纵一七厘米　横六点四厘米

長空流碧
雪□書

纵八〇厘米　横三〇厘米

纵六五厘米　横三二厘米

纵七五厘米　横三八厘米

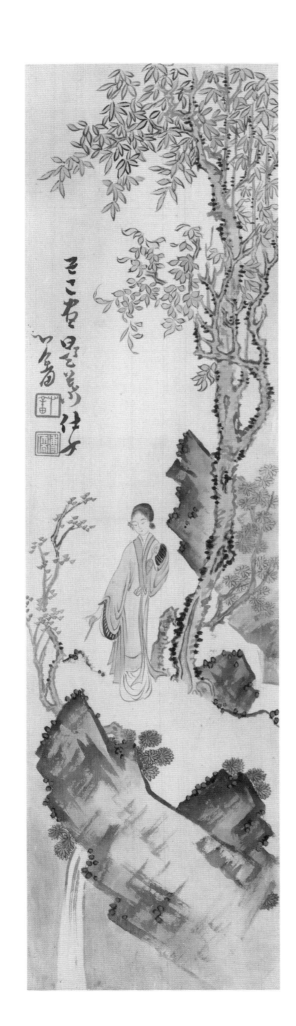

纵四〇厘米　横十点五厘米

一九二九年

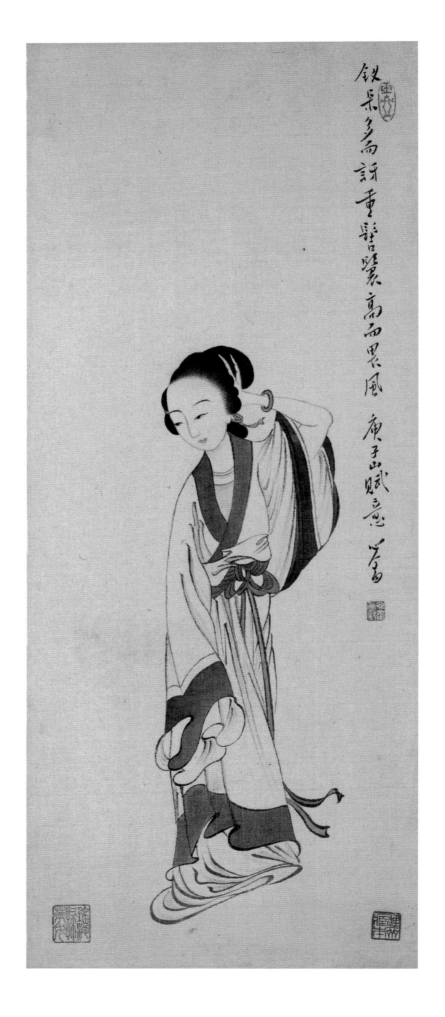

铁朵多为诬重鬓紧高而畏风 庚子山赋之意 墯

纵四三点五厘米 横一七点八厘米

拟北周庾信《春赋》意。

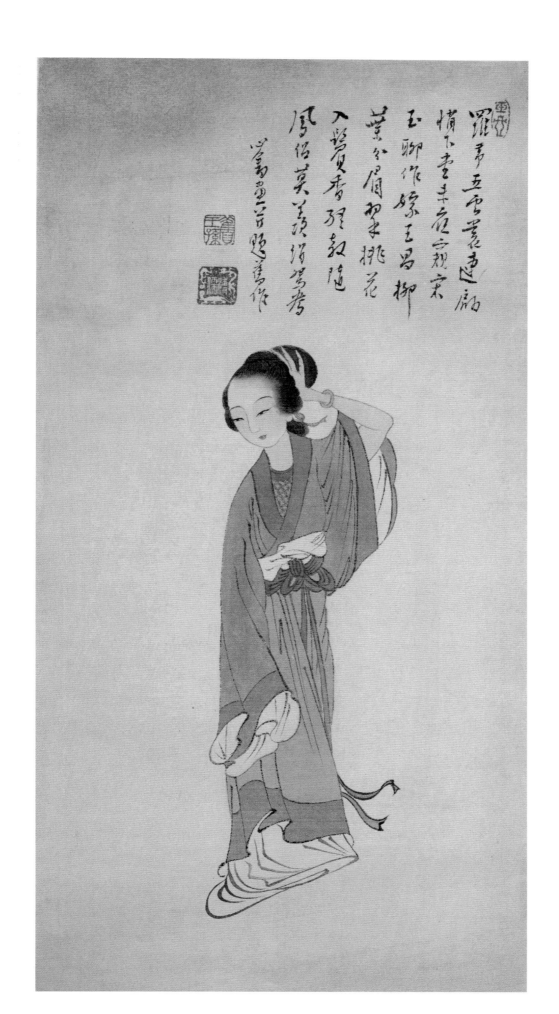

纵四四点五厘米　横二二点二厘米

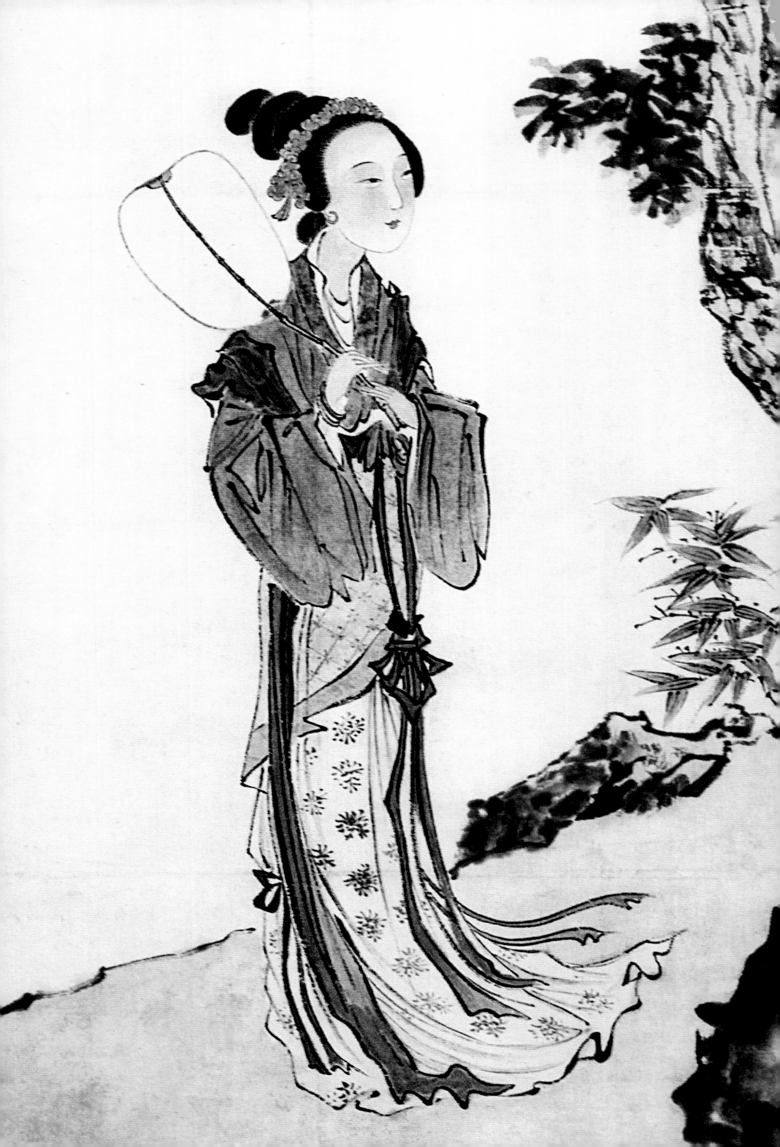

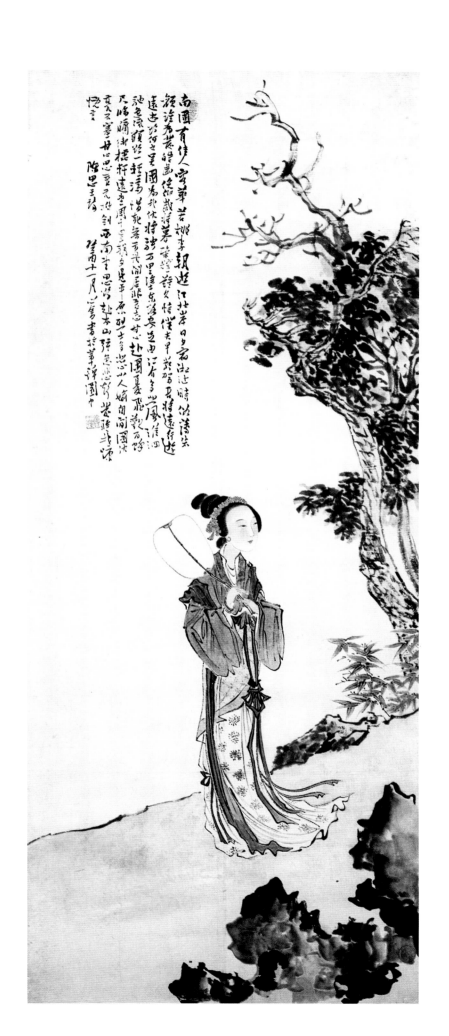

纵九〇厘米　横四〇点五厘米

一九三三年

此为二十世纪七十年代香港『南张北溥』联展之作，为溥

儒在萃锦园中所绘人物之标准件。

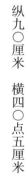

纵四九点五厘米　横二五厘米

拟宋欧阳修《蝶恋花》词意。

般若波羅蜜多心經

觀自在菩薩行深般若波羅蜜多時照見五蘊
皆空度一切苦厄舍利子色不異空空不異色
色即是空空即是色受想行識亦復如是舍利
子是諸法空相不生不滅不垢不淨不增不減
是故空中無色無受想行識無眼耳鼻舌身意
無色聲香味觸法無眼界乃至無意識界無無
明亦無無明盡乃至無老死亦無老死盡無苦
集滅道無智亦無得以無所得故菩提薩埵依
般若波羅蜜多故心無罣礙無罣礙故無有恐
怖遠離顛倒夢想究竟涅槃三世諸佛依般若
波羅蜜多故得阿耨多羅三藐三菩提故知般
若波羅蜜多是大神咒是大明咒是無上咒是
無等等咒能除一切苦真實不虛故說般若波
羅蜜多咒即說咒曰

揭諦揭諦　　波羅揭諦
波羅僧揭諦　菩提薩婆訶
摩訶般若波羅蜜多

戊寅五月七日弟子溥儒敬會

縱六四厘米　横三七点二厘米

一九三八年

溥儒书心经。

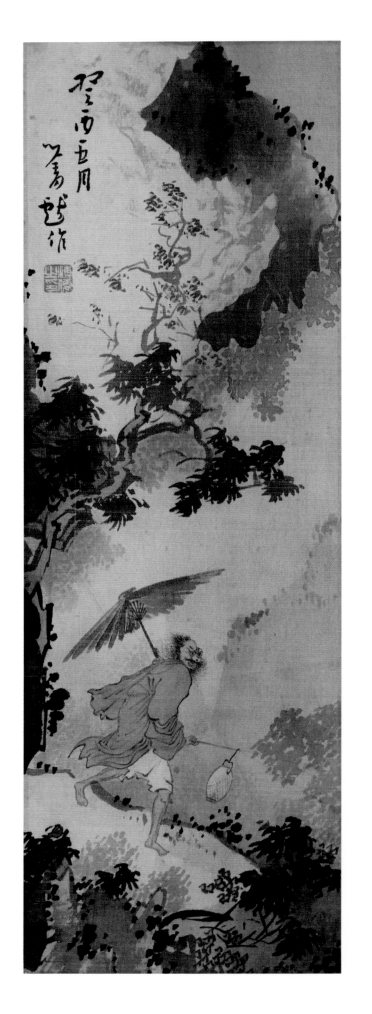

纵一一点六厘米　横三五厘米

一九三三年

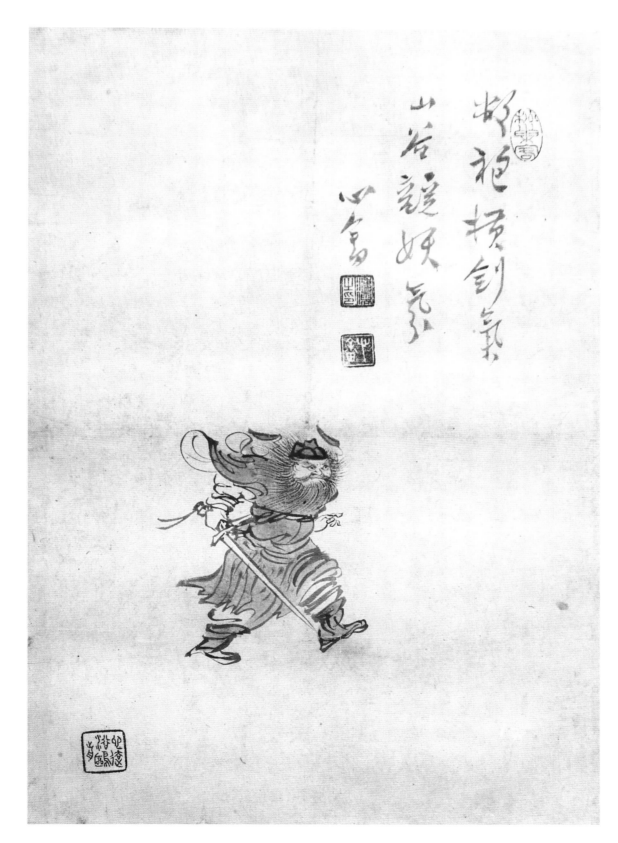

纵三二厘米　横二一点八厘米

鶏鶘徂操驚寮祭二毫末　莊子

操蝦浮蚕　易林

蚕出於塵土間或以為蛾化

格物錄

論

蚕生積所俗學為蚕或曰

布穀鳥不吐如蛟母之吐帳也

三月蚕多至四五月海集山堂考肆考

乙巳春三月四僧鄧作

纵一五厘米　横六厘米

一九二九年

此所见溥儒工笔昆虫传世最小者。

楼幡诗歌扇阉笙凤凰羽衣书风十八座
吹上画屏飞

纵三六厘米　横十点四厘米

纵三五点四厘米　横一七点三厘米

时

启功敬题

想见西山绝世姿
千钧拔力笔如丝
遂缚展庋预诗
际彷佛炬画四字

画本幅纵三五点二厘米　横二七点二厘米

启功一九八八年题诗堂。

幽鳥噤春雨高枝
颭風 心畬
篆

纵三五厘米 横一七厘米

五更疎欤路一树碧君無暇

纵六七厘米　横二四点五厘米

心畲公家藏家宋易元
吉聚猿圖小卷有錢舜
舉逮尾玉精之品也公
喜畫猿實有所資此圖
放筆自運為多層巖古
柏尤饒磊落之致近見公
畫多贗本如此精妙行
屬壽珍藏者宜什襲
寶之啓功獲觀因識

启功题诗堂。

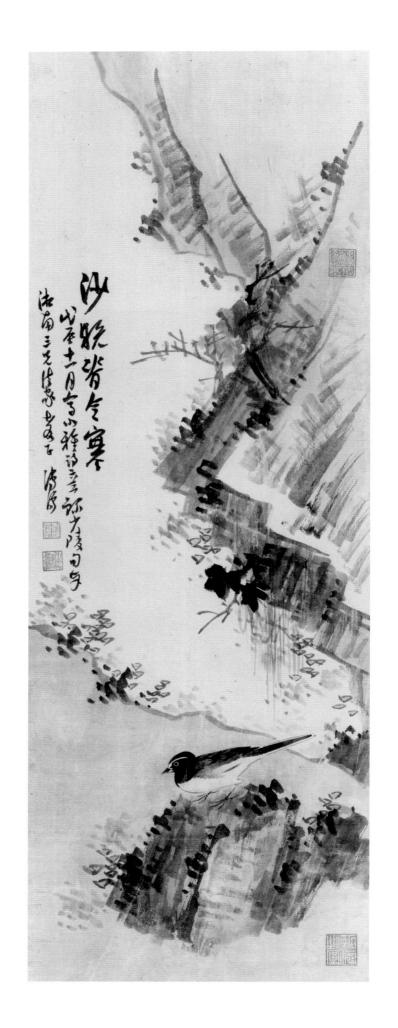

纵八五点六厘米　横三〇点三厘米

一九二八年

拟《诗经·小雅·常棣》诗意。

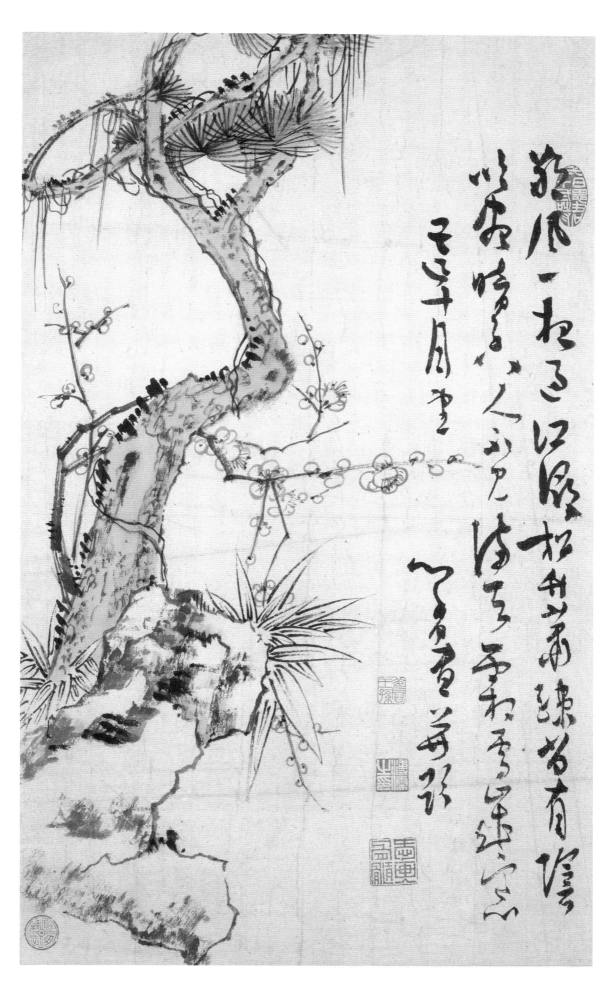

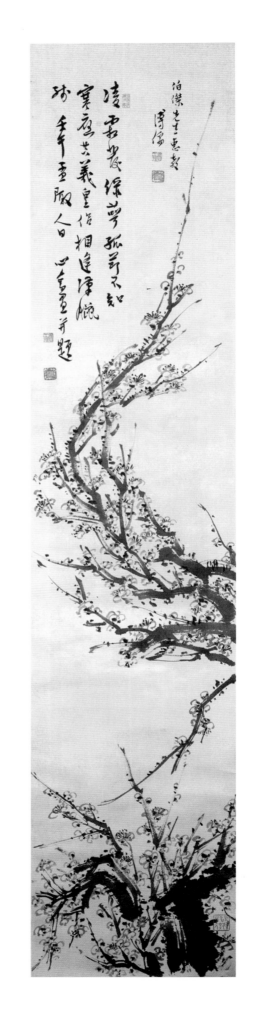

纵一四一厘米　横三〇厘米

一九四二年

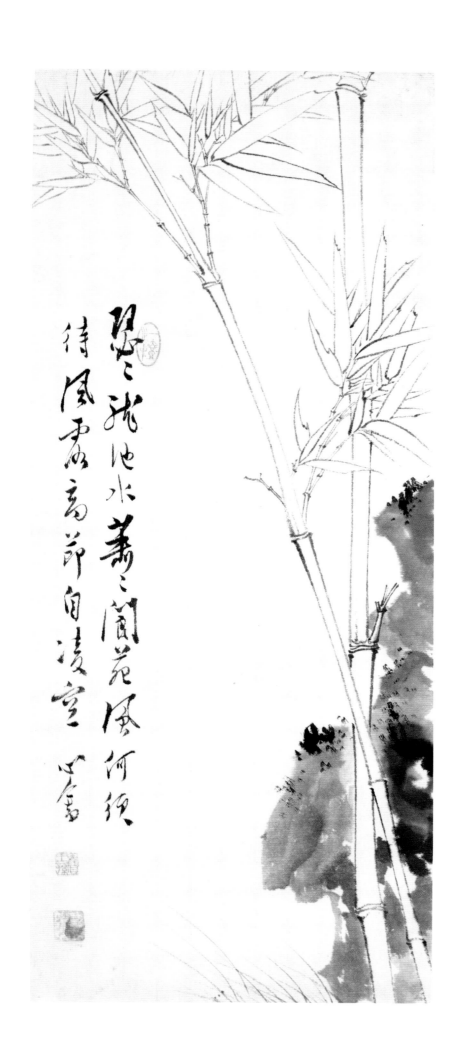

碧玉池水萧萧閒莅风何須
待風雲高節自淩雲　心畬

纵五三点五厘米　横二三点三厘米

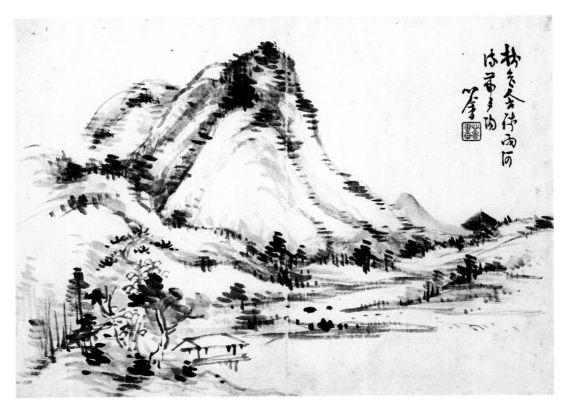

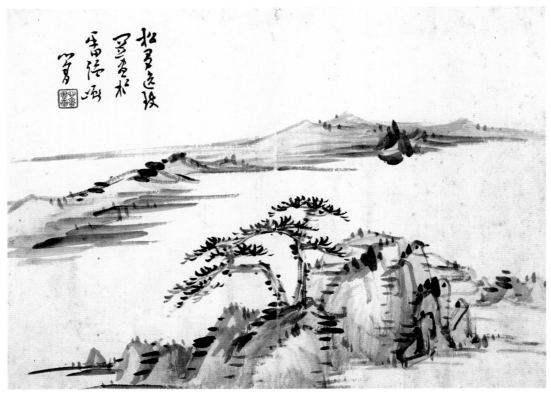

每开纵三一点五厘米　横四二点五厘米

拟明董其昌笔意。

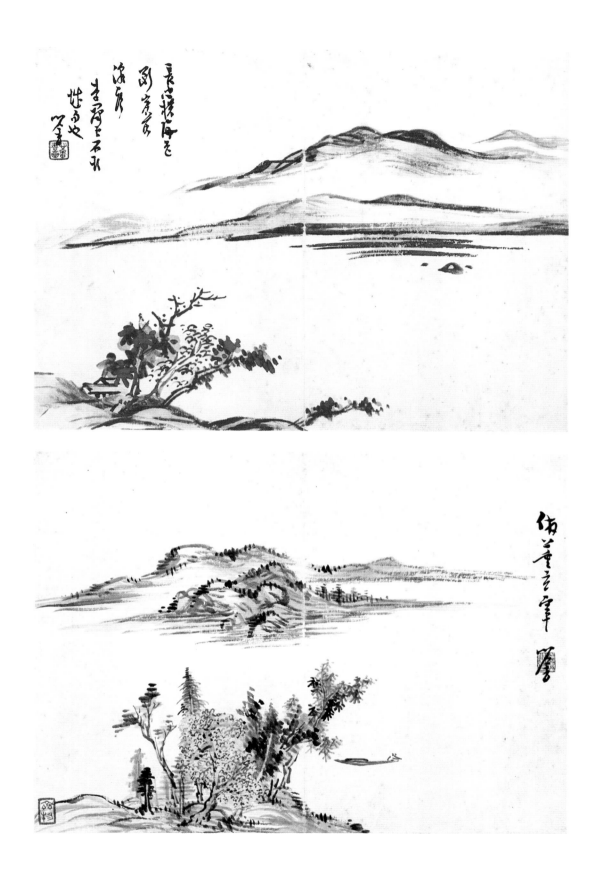

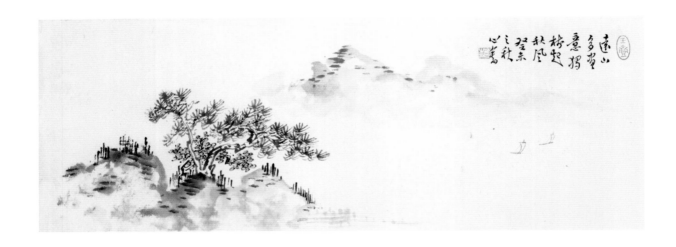

远山多雪

意拟

樗起秋风

翠来之秋

心蒻

纵一九厘米　横五二厘米

一九四三年

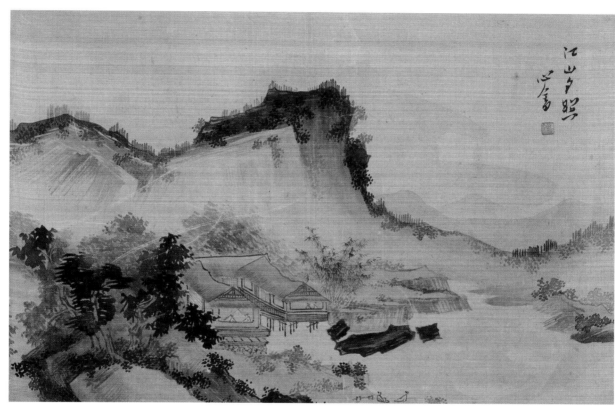

纵三四点二厘米　横二三点七厘米

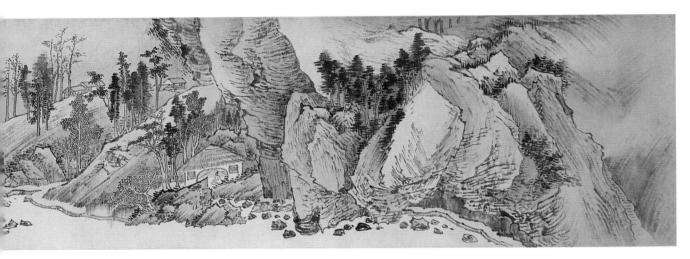

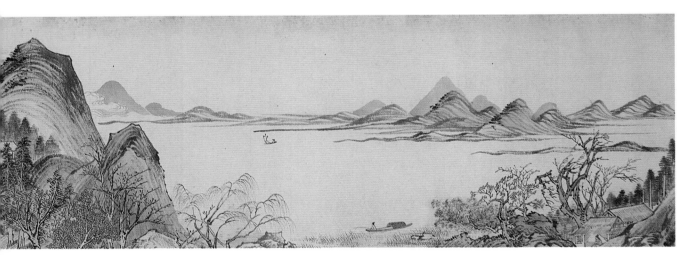

画本幅纵二六厘米

横三九五点五厘米

启功题签；启功一九

九〇年题引首；溥儒

一九二五年题签；永光

法书为一九二〇年赠溥

儒；溥儒绘画无款；陈

曾寿、陈云诰一九四〇

年题跋；章梫一九四一

年题跋；高振霄一九四

二年题跋；启功题跋。

此真兩謂筆瑞金剛杵也至於蕭莖
嵯峨氣象萬千則作者胸襟度此況
鬱孤諱郇於此莊之耳
曾不蔕茶又云振衣千仞當混及萬里
派具此曾襟氣魄礴礴宇宙費絕
一旦於竟端發之逾艦震宇宙費絕
古今此所謂天授非人力也歎觀止矣
庚辰天中節流二日陳雲誥敬題

昔人云若吞若雲梦者八九於其胸中
敷語茗虹陳曾壽

庚辰夏四月長樂京穫暗此卷謹識

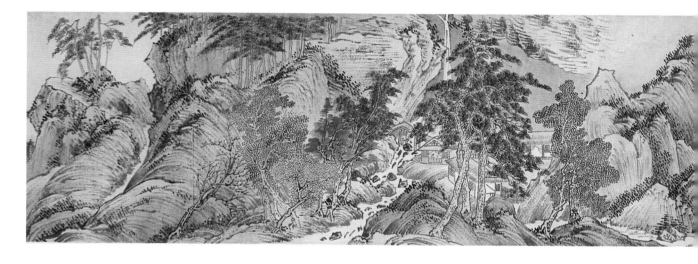

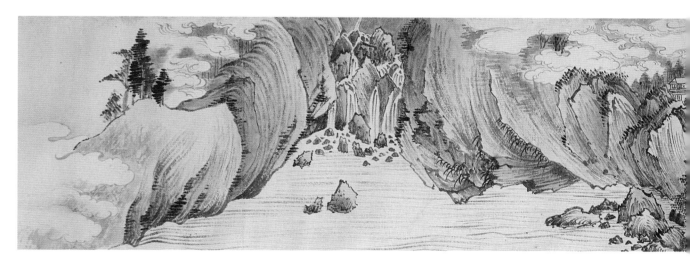

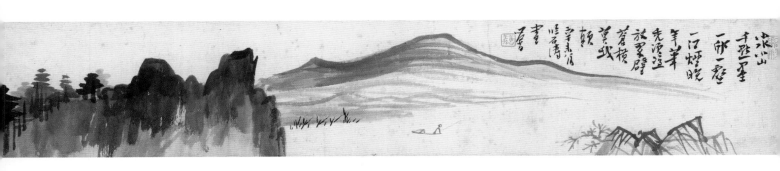

纵十厘米　横五七厘米

临清石涛本。

超以象外靜會詮機 溥儒

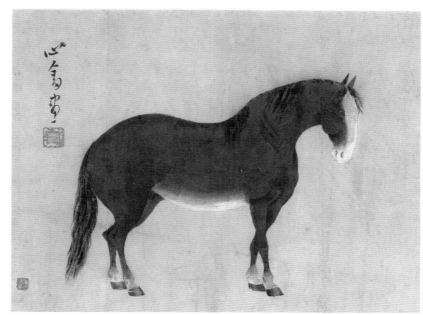

辛巳春月 遊於物初遐觀宇宙

法书为一九四一年作。

一九三一年

惠远梵何处 重来话舍寒
生萧寺招提 下瞰伍房禅招翠微
在闲门杷菊菜钬谣招野典罂月
汤空廊 辛未八月惊蛰真上人作 心畬

纵九八厘米　横五〇厘米

一九三一年

纵二三点八厘米　横十厘米

一九三五年

溥儒制落霞笺，即颜色溶于水后，纸在上漂染而成。所见

多乃入台后作品，此为在萃锦园所居之作。

萬壑千峰除不盡瓊枝玉宇似天台

黃葉香冷無尋處誤卻鞭策策

來山色初晴月華川乾坤一色浩無邊

不堪清景無人見霧岸初晴訪戴歸來

莫歎扁舟凌亂流過雨玉簫晚來深情

斜陽好丹葉凌煙一行西峰暗影

聖湖山言翠溫衣黃梧洞水天然細抱行

琴來不用彈

心畬

一九三七年

是年溥儒之母項氏夫人逝世，暫厝廣化寺，此為守喪寺中之作。

峤雪翠薇

玉阶青琐夜斜阳　破壁秋风草木长

惟有西山终不改　尚分苍翠入宫

廊

己卯十月　泽畚初稿

纵八七点五厘米　横三〇点五厘米

一九三九年

凌阴云接征帆孤城边
剪却衣向吴回首六望江
水声飞作月溪逐蓬壶

北浦先生正之

纵一四五厘米　横四三点五厘米

靜嘩漁人

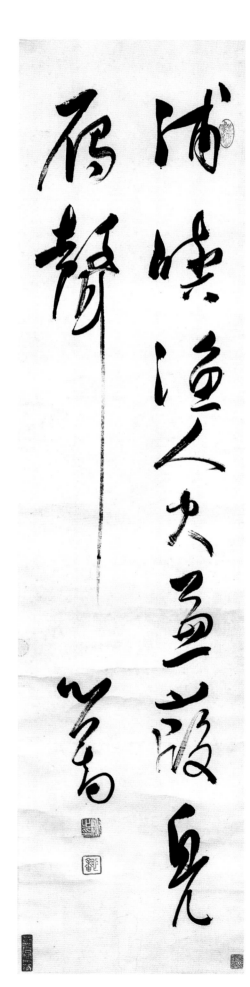

邓苍梧旧藏。

纵一二九厘米　横三〇点五厘米

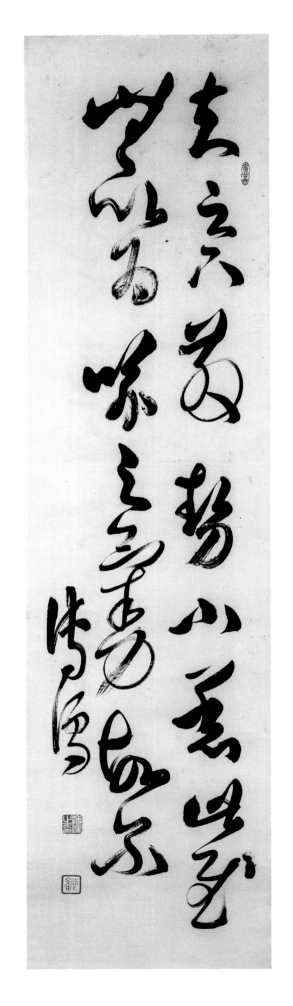

纵一三〇厘米　横三二厘米

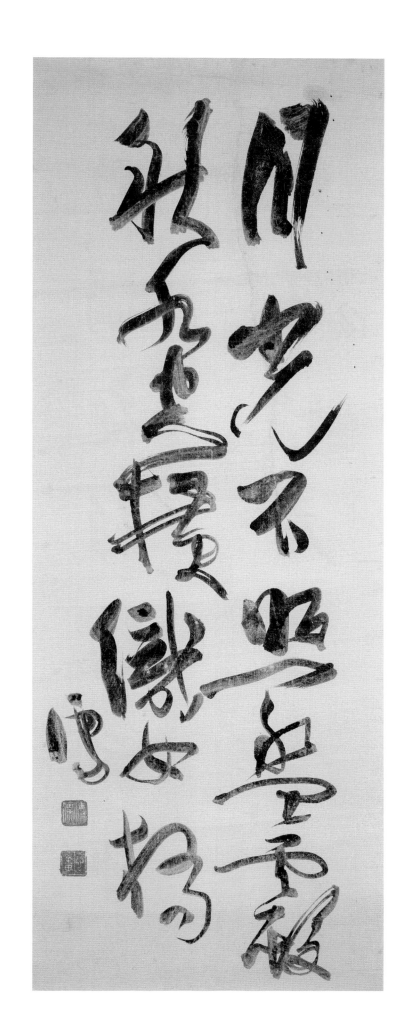

纵九八厘米　横三六厘米

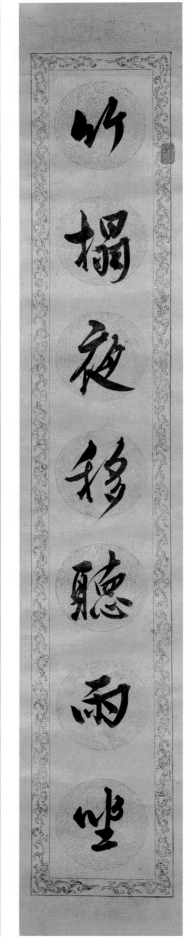

竹榻夜移聽雨坐

纸窗晴启望雪眠

每联纵七六点五厘米 横一三点五厘米

溥儒迁居颐和园前后，创作过多种样式书房联（以下四种

皆是），此即用特制木版水印联纸。

每联纵六三厘米　横一二点五厘米

作畫時挑鴟吳燈

買書曾脱龍文劍

僕性好書畫亂後猶不能止亦君子所宜戒也燈朱孟澱殘雪橫窗毫館梅將發

書此用自警陽五月

西山逸士溥儒識

每联纵六二点五厘米　横一二点五厘米

一九四三年

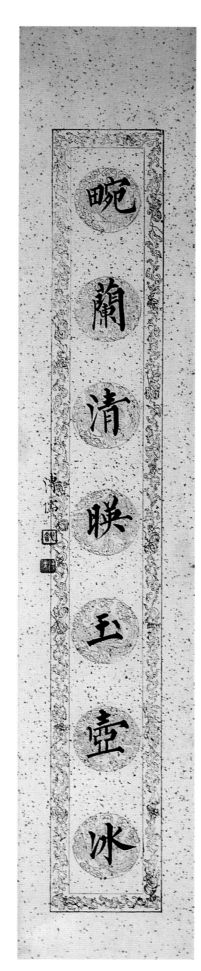

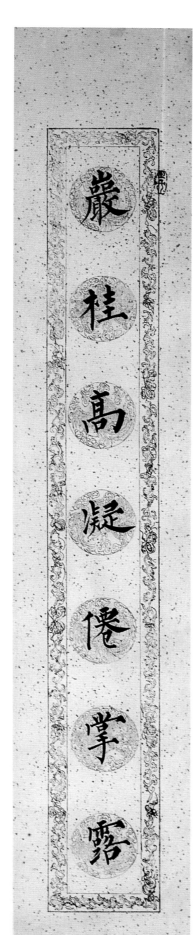

每联纵六四厘米　横一一点五厘米

竹静似闻箫玉珮

松寒欲傍绿荷衣

溥儒

每联纵一二九厘米　横三一厘米

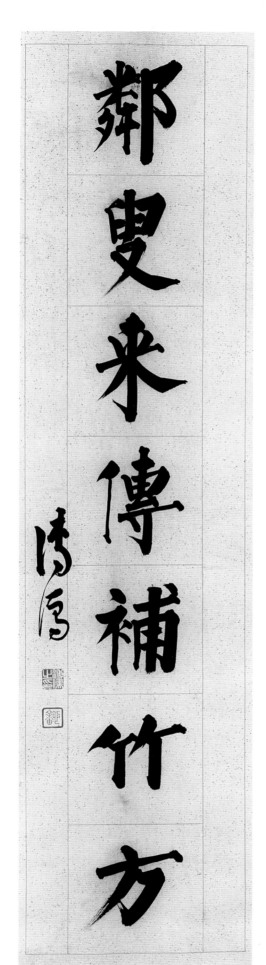

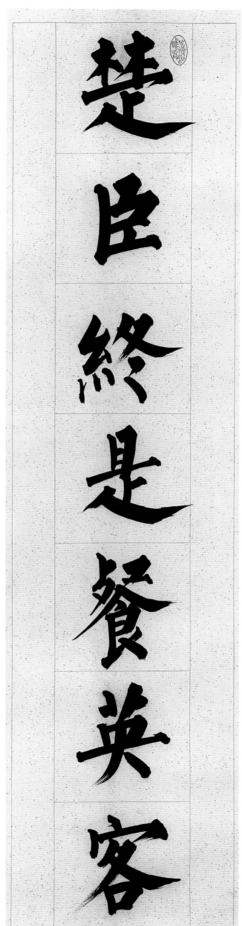

楚臣終是餐英客

鄰叟来傳補竹方

每聯縱一三〇厘米　橫三一厘米

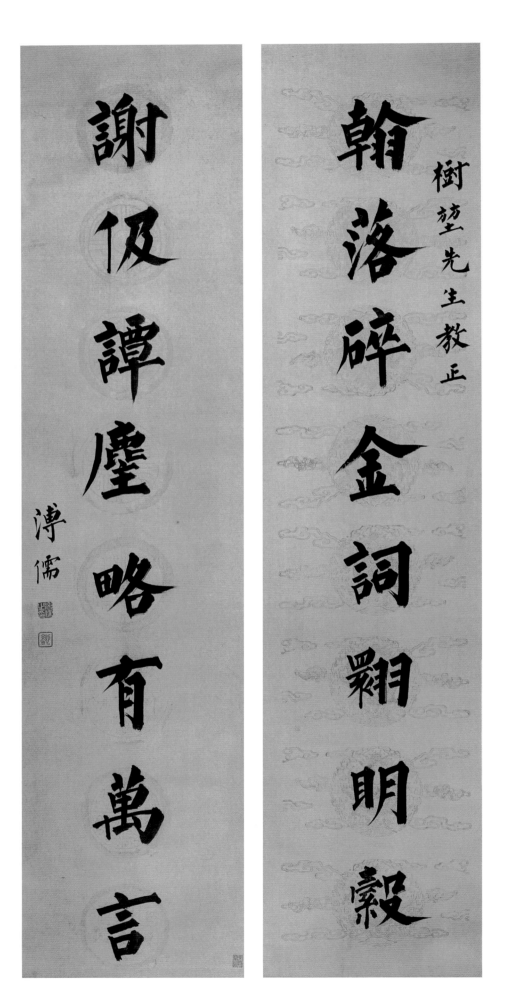

谢仮谭塵略有萬言

翰落碎金詞翻朋穀

樹埜先生教正

溥儒

每联纵一六四厘米　横三八厘米

泰山一雲降其大愷

作樑方家之屬

湘水千里蔚矣儒風

溥儒

每聯縱一七〇厘米　橫二六厘米

每联纵五五点五厘米　横一三点七厘米

棋局居然重甲子

花袖元知鍊庚辛

溥儒寫

每联纵一二九厘米　横三〇点五厘米

每联纵一二九点六厘米　横二一厘米

一九四三年

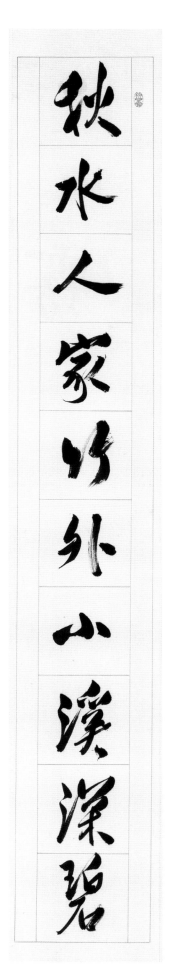

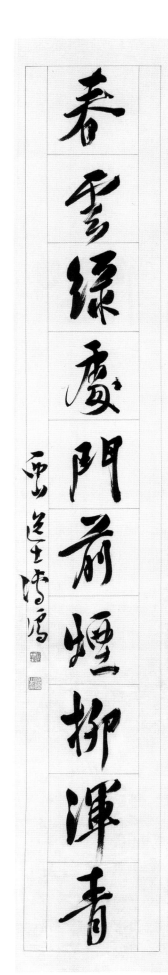

秋水人家竹外小溪溪碧

春雲綠遍慶門前煙柳渾青

每联纵一二八点五厘米　横一八点六厘米

隐雾楼霞

纵五点五厘米　横一九厘米

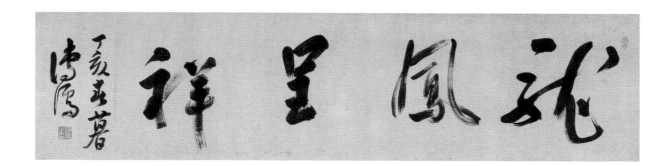

纵三三厘米　横一二四厘米

一九四七年

纵四二厘米　横六四七厘米

一九三四年

益寿斋当为恭王府萃锦园书斋，见溥儒有同地所书者。

之國家之食貨
糧以迎王師
豈有仰末逝
浸如火如水
深如火益熱
高祖再之居
之諸侯特珠
投其室室四海
侯多課伐�享
人主何以待之
孟子對曰民閒
十十里而改於
民八里何啻也
未聞弑君弒君
人主也書
湯一征自萬娛

一九三四年

矯而圜中塔

吾代紅戰倦千手

重臣從少者治屠

聞五而李陳搦玉筆

玉五塔悍撰多寺門

匪製塋出羅莊閑

墨隆寺鶴盛秋千死

清經相和咎

甲戌骨月雪蕉化

溥儒

纵二七厘米　横二○四厘米

一九三五年

宋玉招魂經枝
回家安塚中山
繡帕洞房琭珊
溪蓝萬萎菜矣悼
人夢且莫遣情
人然逢柏玉階明
月照空枝
莫下江華蓄萋珠
琴瑟熱目起長影
夜向雲霄半雪邊
榆空秋高台香宇
莫日五陸徑高弓
登山南內長千夜
少陵野老麦更
乗閒問宇平綠路
鞋

乙亥臘月雪廬
作舊業詩四首
西山逸士溥儒

北海唐三藏元奘法师塔铭

纵一八点五厘米　横一○二厘米

一九四八年

見受陀羅花散纈紛之彩霧撥將
梨樹結妙鬘之祥雲墜以菩提寶告
天之辰白環讓國之詩難連
曦聚傢地申城遺民敦夕
義士懷操蔽之志聖教晦替樂
凌漢九曠無光三辰拖煥今聞來
海封蜺中原歸為魯衛將睦鄭
會盟秦閣之後方役楚之珠
過亂安民途同報我為休斯博濟伏
此能仁化於屬承斯劍我三綱
眾器若方靈臺永鎮瓊島恒春金
波動而星飛寶樹搖而玉振宣鸞
臺之梵語紹期昭示
仰止與百代之思齊陽爽教興
日月而同明故迪宗風比山河而

水真銘曰
昭昭大士求麥上乘飲河集菹渡
水懸燈玉門摧雪大漠驚沙峯高
路險塞迴閣斜道繼鷲峯光昭鹿
苑慧日重明歲育勿斷釋以律正
儒以禮興津送杯渡道隱傳經羅
月虛懸松鳳不定若瞻影如臨泉
水鏡白鹿不返青蓮自開山名填
島樓琥珀按臺龜趺幽隴嬈結重
龍移壁動塔影松圓浮雲落景天
花散空秦閣晚月碉石秋風萬巘
終封龍鱗永護塔建三天碑留雙
樹

戊子十一月西湖雨後
溥儒誤并書

春赋

庾信

宜春苑中春已归宴翠殿

裛香作新年鸟声千种

啭二月杨花满路飞阳

一县并是花金谷从来满

园树一丛香草足碍人数

尺游丝即横路开上林而

竞入拥河桥而争渡出丽

华之金屋下飞燕之兰宫

钗朵多而讶重髻鬟高而

畏风眉将柳而争绿面共

桃而竞红影来池里花落

衫中苔始绿而藏鱼麦才

青而覆雉吹箫弄玉之台

鸣佩凌波之水移戚里而

家富入新丰而酒美石榴

聊泛蒲桃酷似芙蓉玉碗

莲子金杯新芽竹笋细核

杨梅绿珠捧琴至文君送

酒来玉管初调鸣弦暂抚

阳春渌水之曲对凤回鸾

之舞更炙笙簧还移筝柱

月入歌扇花承节鼓协律

都尉射雉中郎停车小苑

连骑长杨金鞍始被柸柳

限佛尘看马将夕明入射

骑马是天池之龙种带乃

堂上玉梁艳锦安天鹿

荆山之玉梁艳锦安天鹿

新绫织凤里三日曲水向

河津日晚河边多解神树

下流杯客沙头渡水人缠

薄罗衫袖穿珠帖领中百

文山头日欲斜三脯未醉

莫遣家池中水影悬胂镜

屋里永春不如花

岁在己丑夏五月上旬

西湖九莲村书

溥儒

纵二〇厘米　横六七厘米

一九四九年

溥儒书于杭州九莲村。

咸池浴日先應綠
甲之圓砥柱浮天
姑突之良哉之命仁
則滌盪埃氣命員
激揚清湯身則員
山餘刀躬則鳬毛
不勝仲春則榆英
同流三月則桃花
其下其色變者流
為五雲之漿具味之
美者結為三危之
白於銘溪非神池而
而長沸其池而神色
偈湯瀑胃浦腸興
露烟青於銅鼎色
贏延齊奉皇餘石
仿為舊陶即用魚鱗
之民山間湯水實
武誠室內江流
表忠誠筆莖若瞳
爾彰純茶閒于退武
之朝神水蹈痾在
泉消疾閒于高山
三港之館不祢檀
于咸泉之世高山
蓋獨高於連井
於天池大之泉
庚子山溫陽碑
歲在己丑黃梅時
節八居西湖九蓮
村建兩望湖山寫
此試吳興華

溥儒

维舟停棹陟崔嵬
烟岛宫汀曾不可渡
挂席随天风尽
如冯夷电驱之驾
亦或闻雌霓在唧雪
河汉遥决此长江既穷
宫室辖还观揽八
趣灵武神、离诉
右京口舟过其子碳作
己丑中秋前
溥儒

懸巖沓翳神
明攸居官府
風雲懷吐川
渠崑閬天竦
五岳雲停飛
峯紫蔚辰秀
太清庚蕭之
山贊溥儒

纵二五点五厘米　横三四厘米

纵一五八厘米　横三四厘米

傅熹年二〇〇九年题。

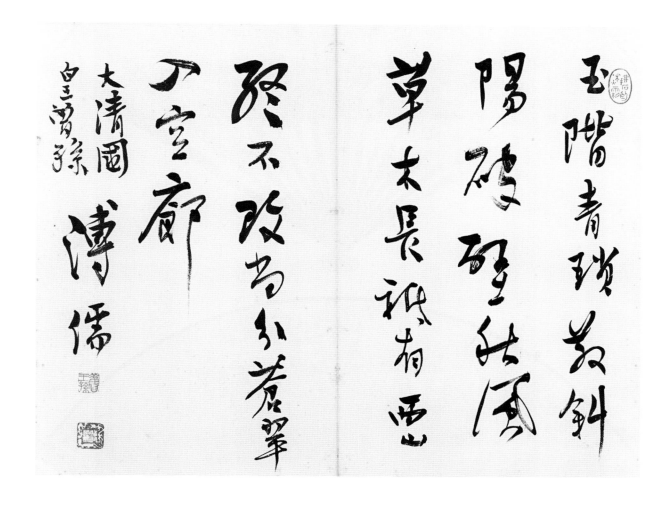

玉階青瑣苑前斜

陽砌碧芃風

草本長祗有西

終不改為分蒼翠

戶空廊

大清國

皇曾孫 溥儒

纵三一厘米　横四一厘米

此作溥儒署款大清国皇曾孙，见遗民之怀。

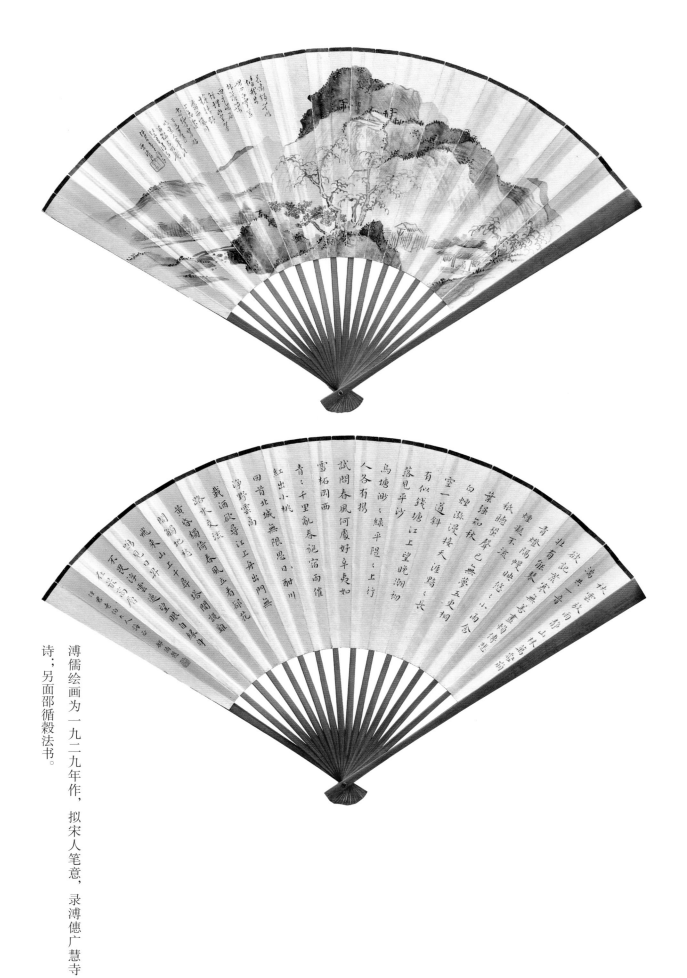

溥儒绘画为一九二九年作，拟宋人笔意，录溥僡广慧寺诗；另面邵循穀法书。

溥儒绘画为一九三〇年作，另面溥儒、溥伒、冒广生、曹经沅、李宣倜法书。

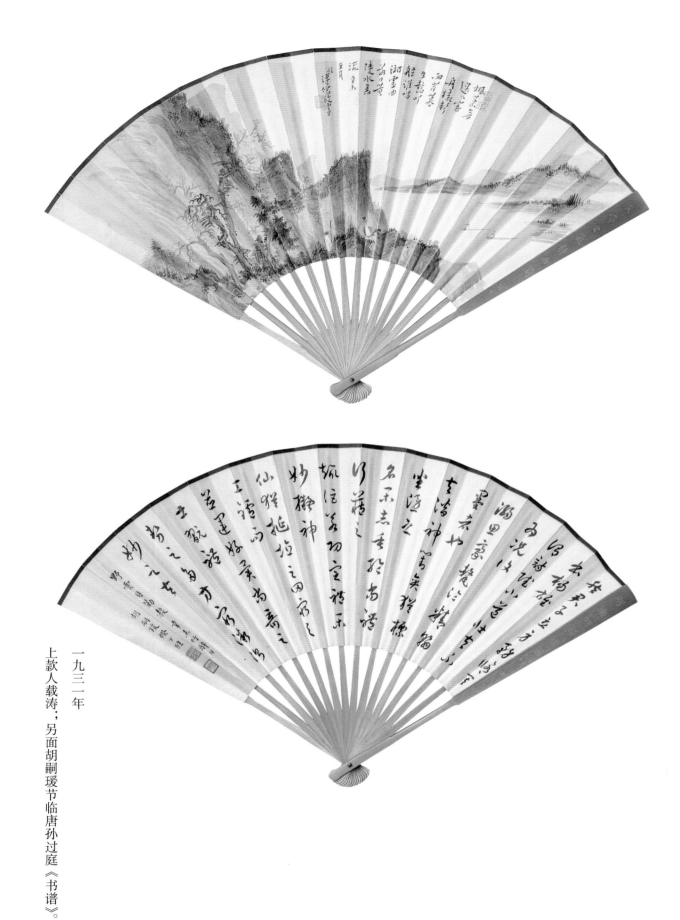

一九三一年

上款人载涛；另面胡嗣瑗节临唐孙过庭《书谱》。

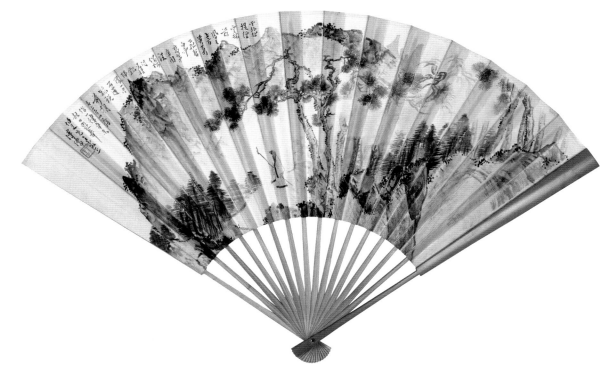

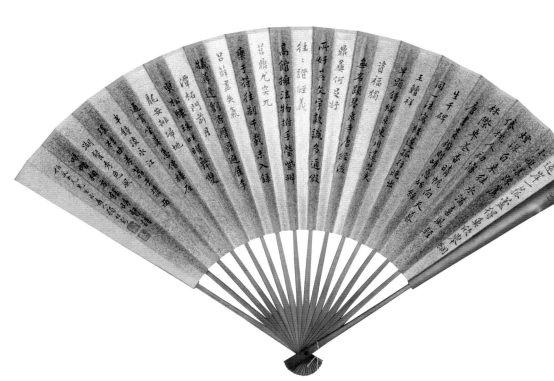

溥儒绘画为一九三一年作，时其所著《上方山志》十卷出版，此录上方山旧作一律；另面顾祖彭法书。

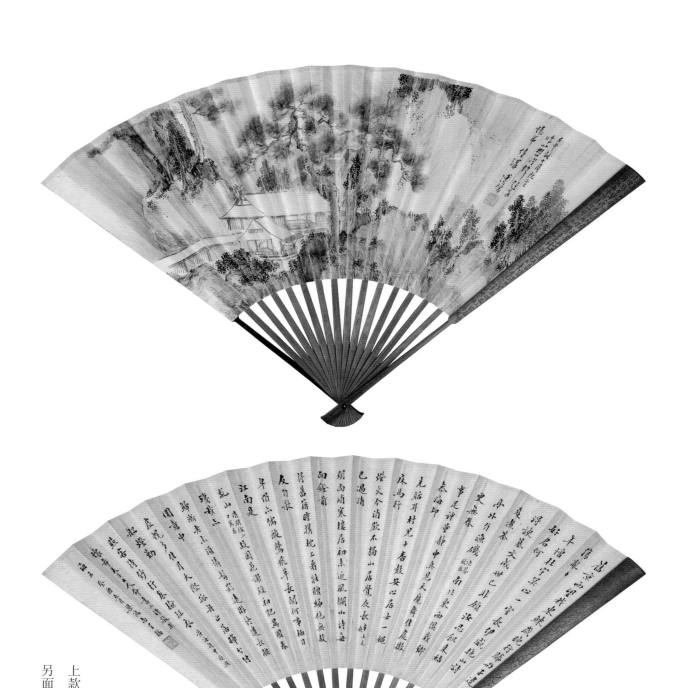

上款人龚心钊；溥儒绘画为一九三三年作，临元王蒙本；

另面梁鸿志法书为一九三三年作。

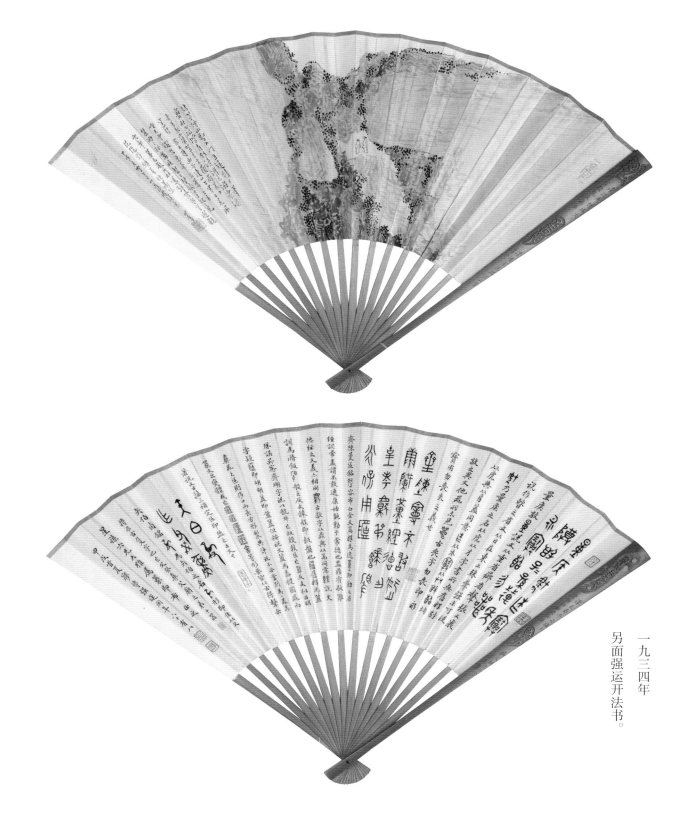

"溥儒" "一九三四年 另面强运开法书。" "三〇七"



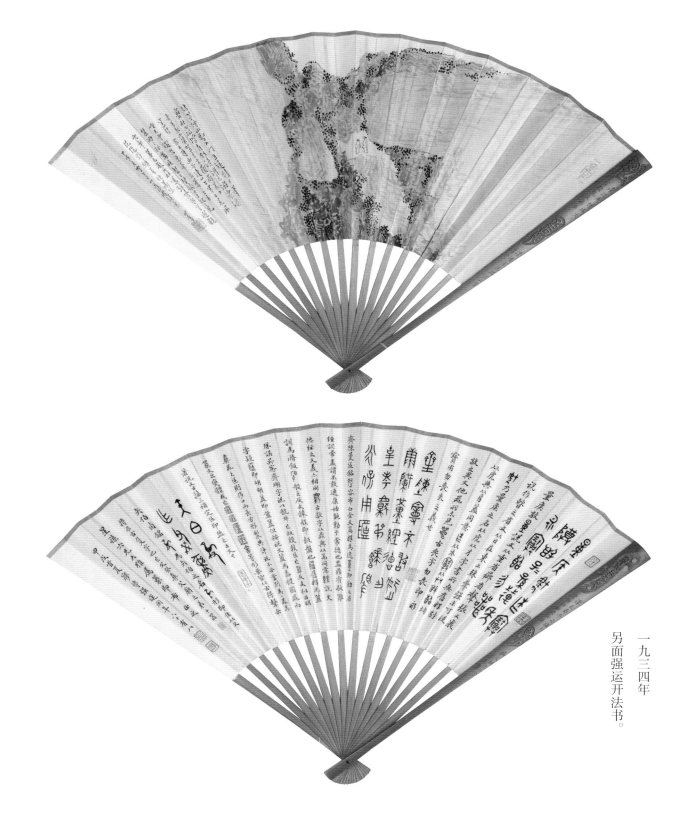

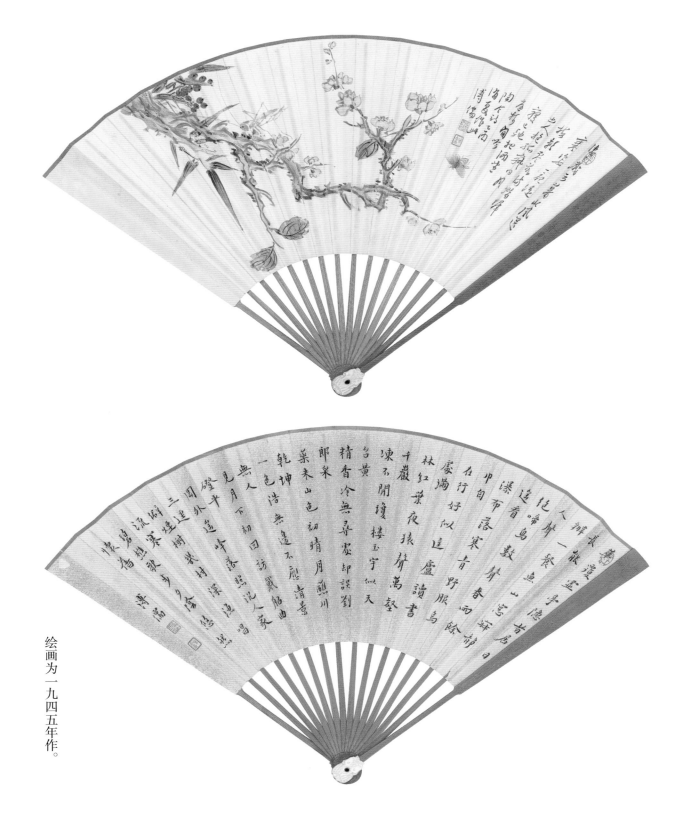

绘画为一九四五年作。

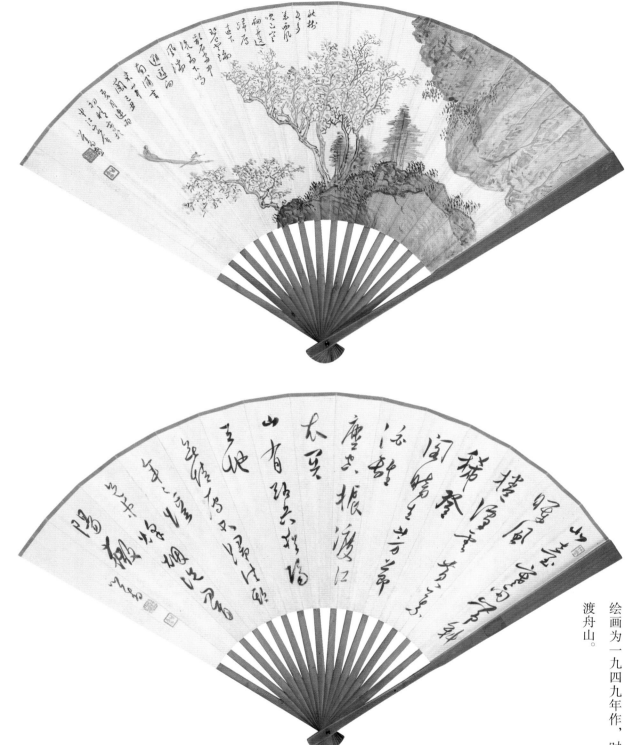

绘画为一九四九年作，时溥氏自杭至沪，尚未由吴淞偷渡舟山。

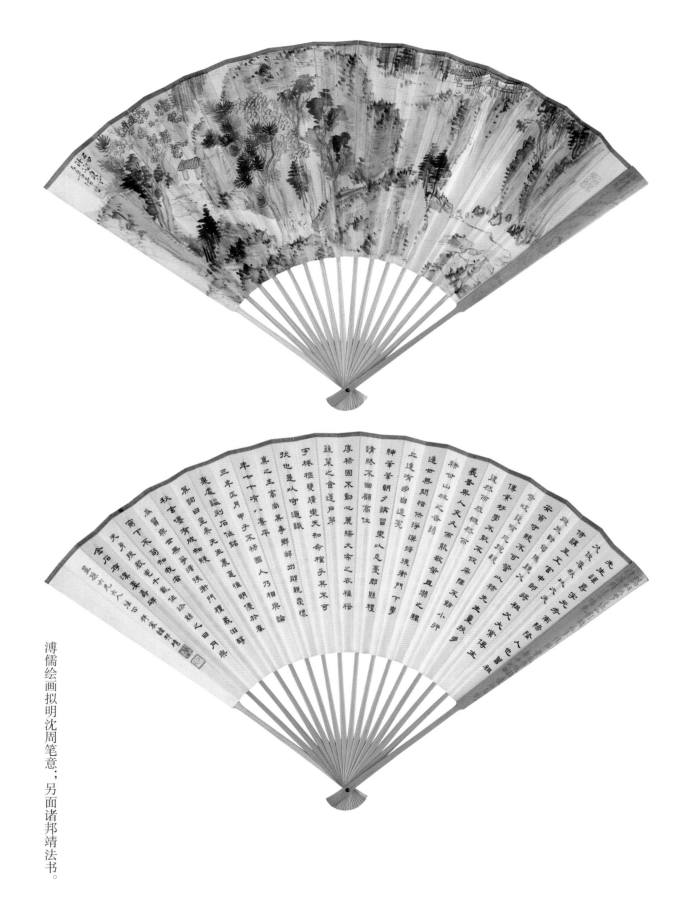

溥儒绘画拟明沈周笔意；另面诸邦靖法书。

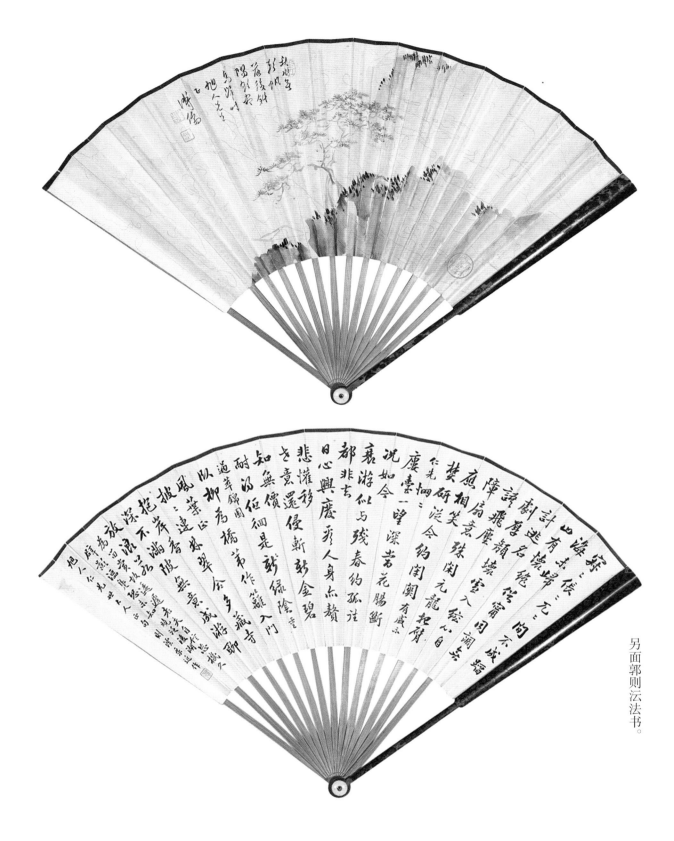

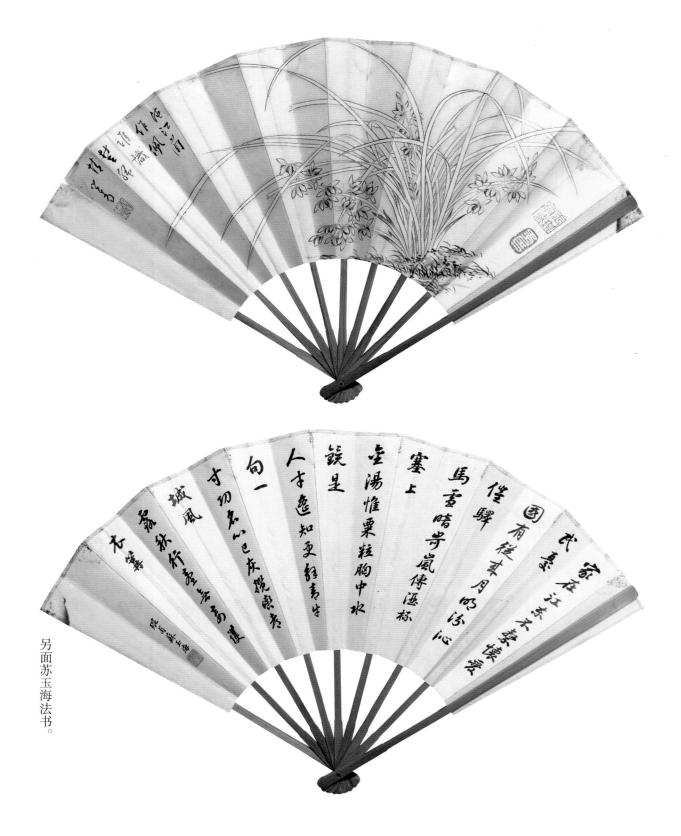

另面苏玉海法书。

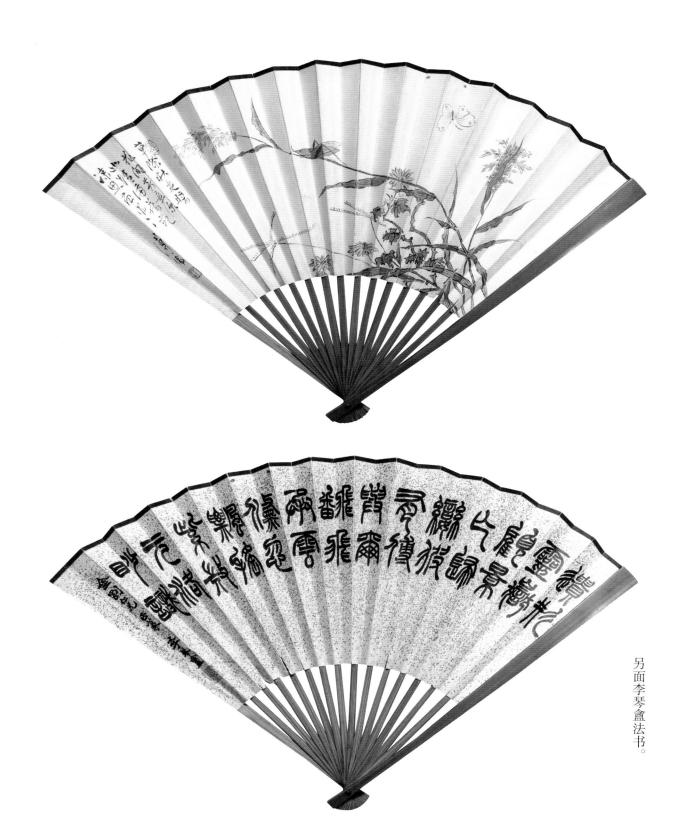

另面李琴盦法书。

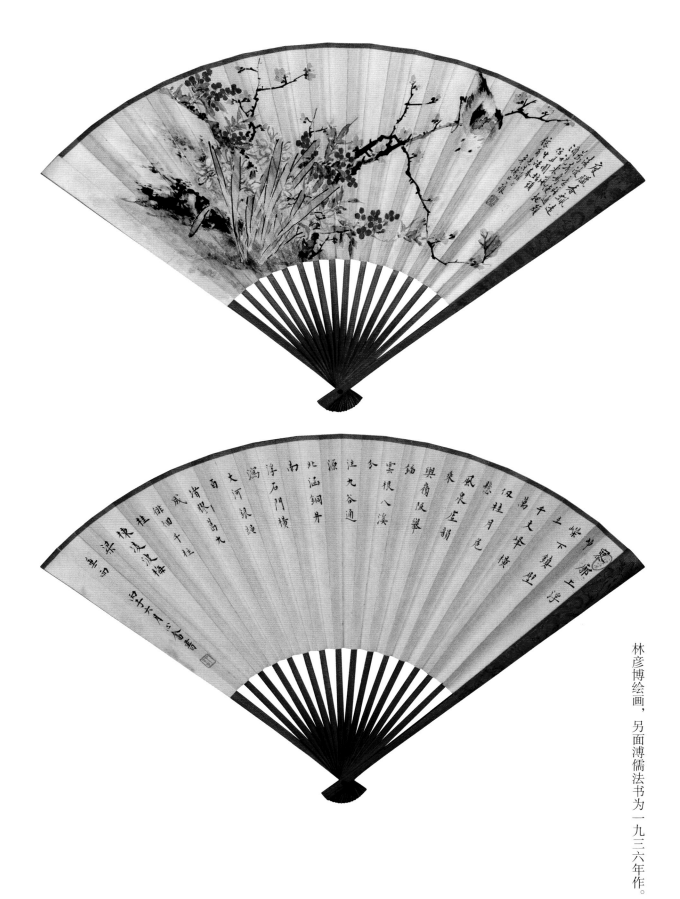

林彦博绘画，另面溥儒法书为一九三六年作。

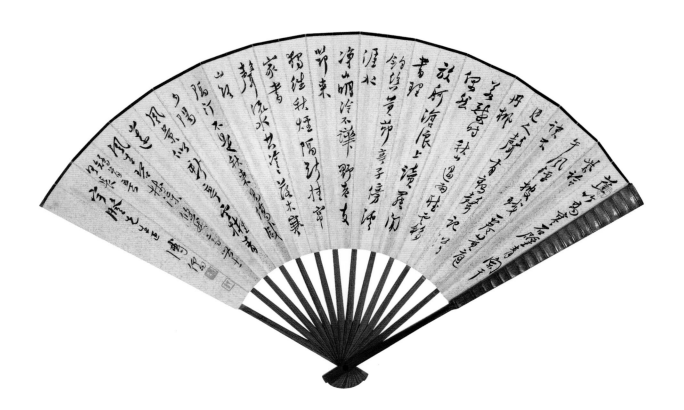

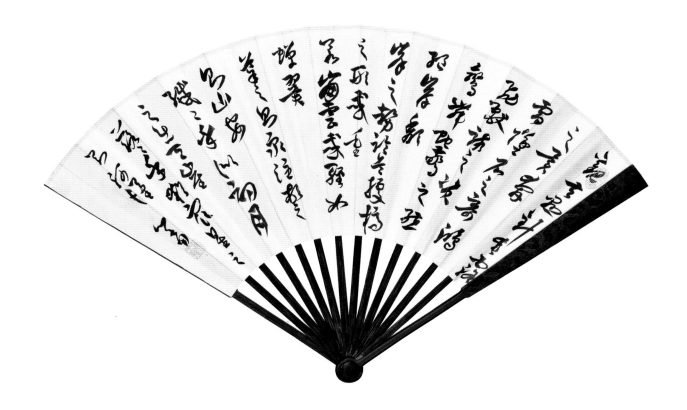

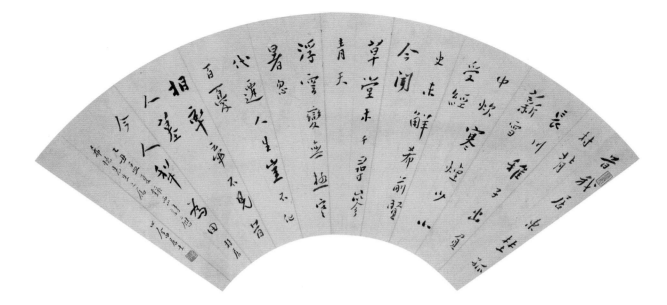

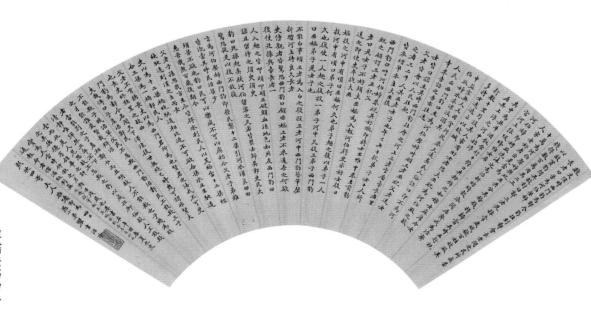

溥儒法书为一九二五年作；另面瞿书源法书。

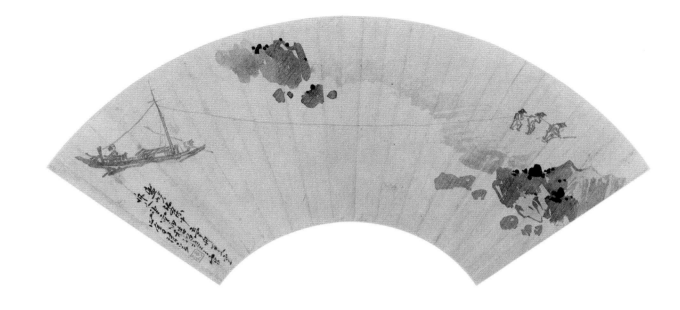

法书为一九三一年作。

溥儒绘画为一九三二年作，另面朱益藩法书。

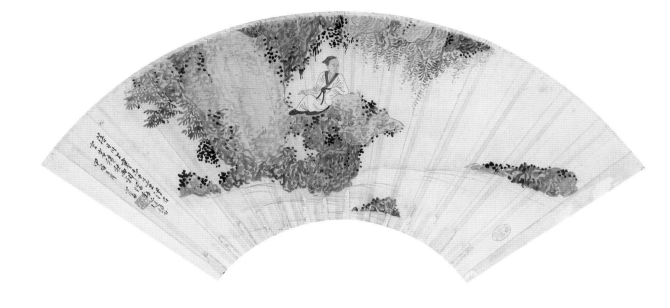

绘画为一九三四年作。

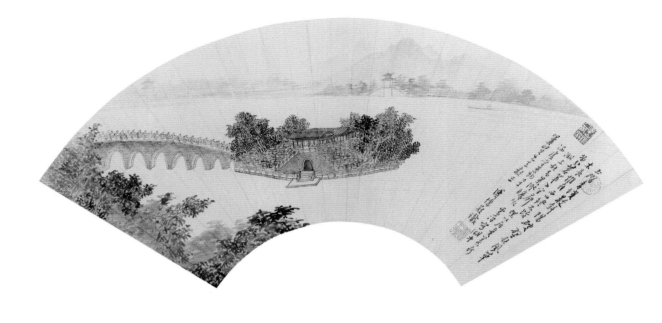

书法为一九三九年作，绘画写颐和园景，所谓湖上之作。

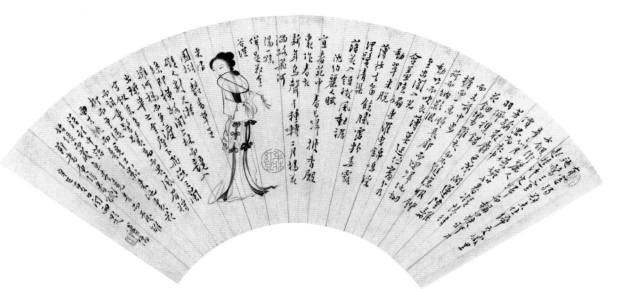

绘画为一九四一年作。

纵三三点七厘米　横三二厘米

直径二三厘米

拟宋萧照笔意。

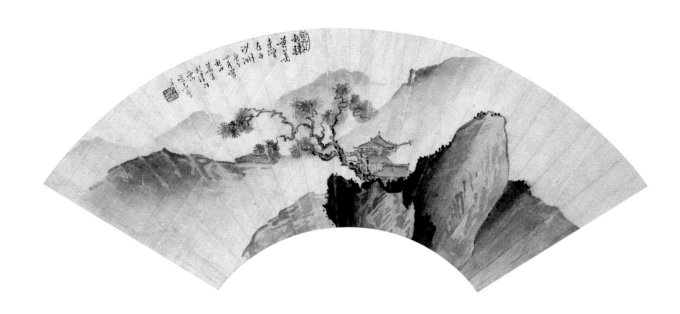

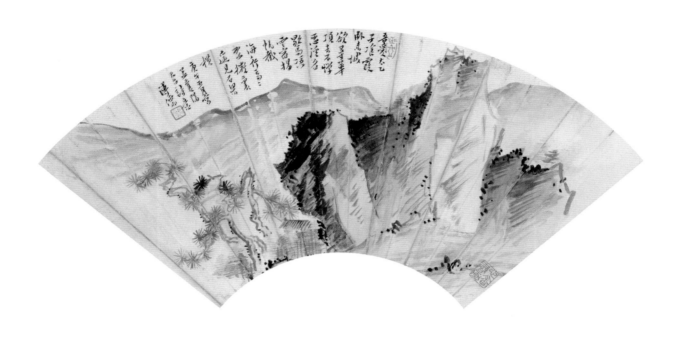

一九三〇年

拟唐王维《寻天台山》诗意。

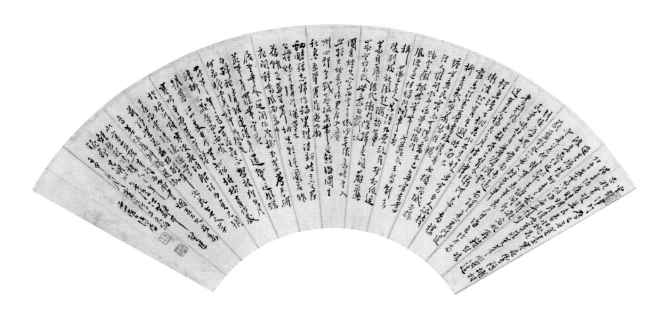

一九三三年

上款人启功。

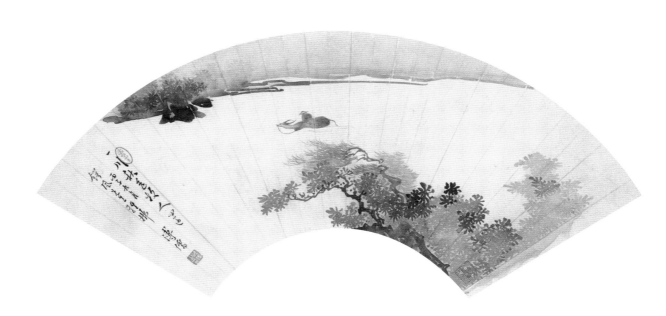

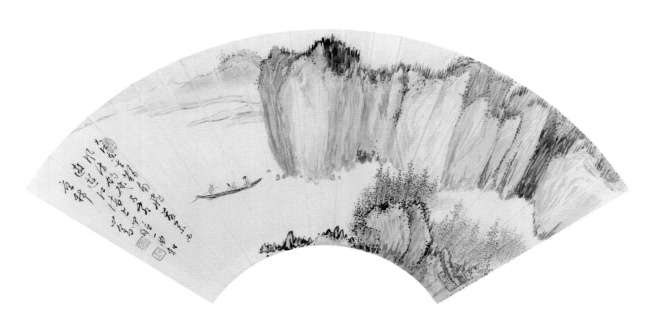

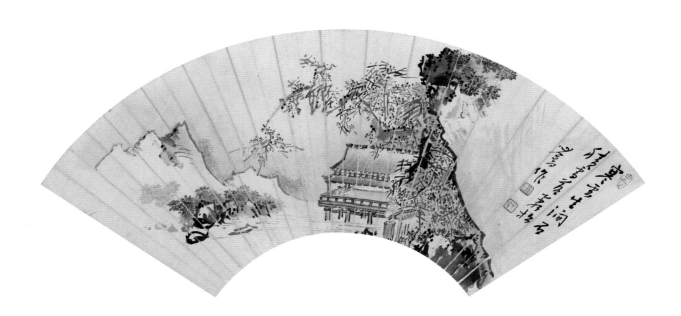

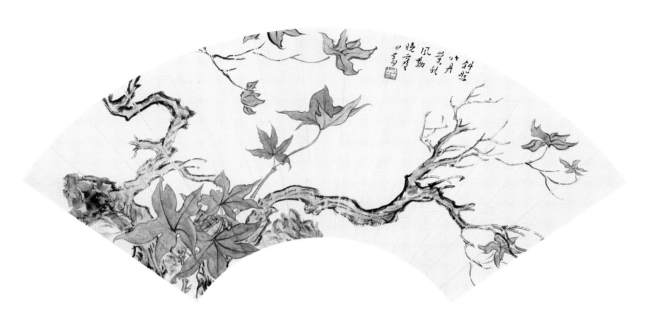

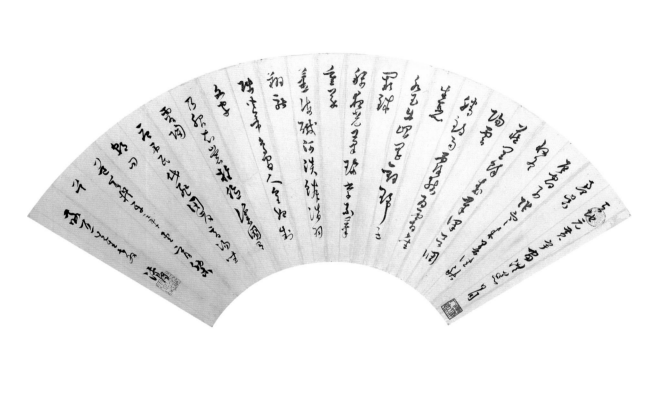

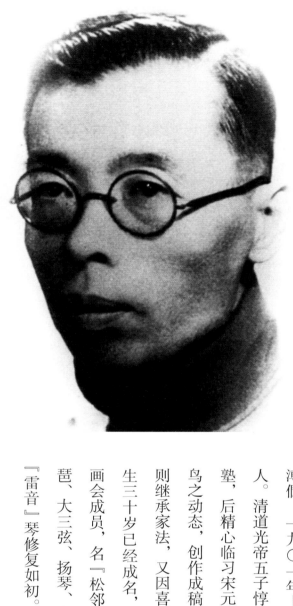

毅斋居士

溥僩，一九〇一年——一九六六年八月廿八日，字毅斋，秘华堂主人。清道光帝五子惇勤亲王奕誴之孙，贝勒载瀛五子。先生七岁读私塾，后精心临习宋元人绘画技法，平时更重写生，常到万生园观察花鸟之动态，创作成稿。先生喜打猎，每猎一种野禽即绘写真图，画马则继承家法，又因喜摄影，其绘画则吸收西画之透视与用光方法。先生三十岁已经成名，在荣宝斋、清秘阁等处挂单。先生为松风草堂画会成员，名『松邻』，新中国成立后为北京画院画师。先生擅长琵琶、大三弦、扬琴、古琴，五十岁后以弹古琴为主，并将其祖父所用『雷音』琴修复如初。

銳孫方家　雅正
壬申孟秋中浣毅齋居士溥佺寫真

纵一一九厘米　横五九厘米
一九三二年
此写真之作。

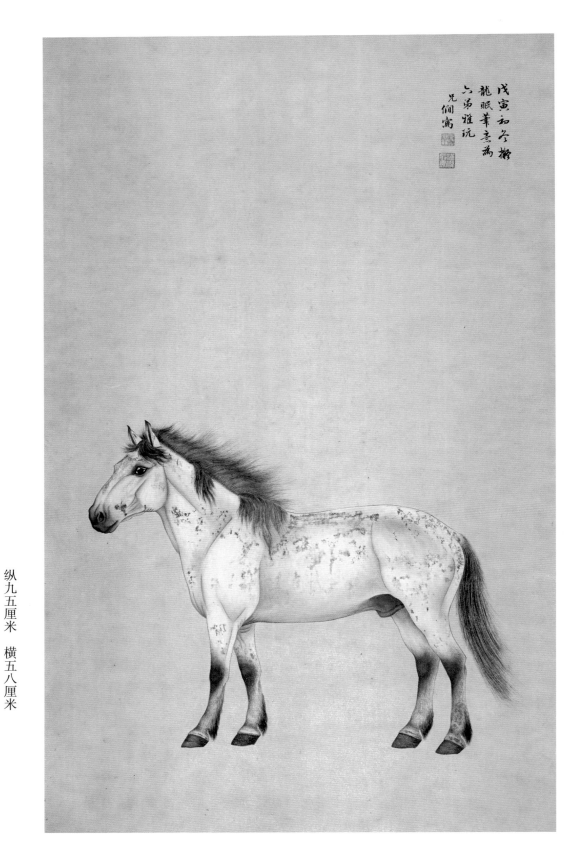

戊寅初冬橅
龍眠筆意為
六弟雅玩
兄僩寫

纵九五厘米　横五八厘米

一九三八年

上款人六弟溥佺，拟宋李公麟笔意。

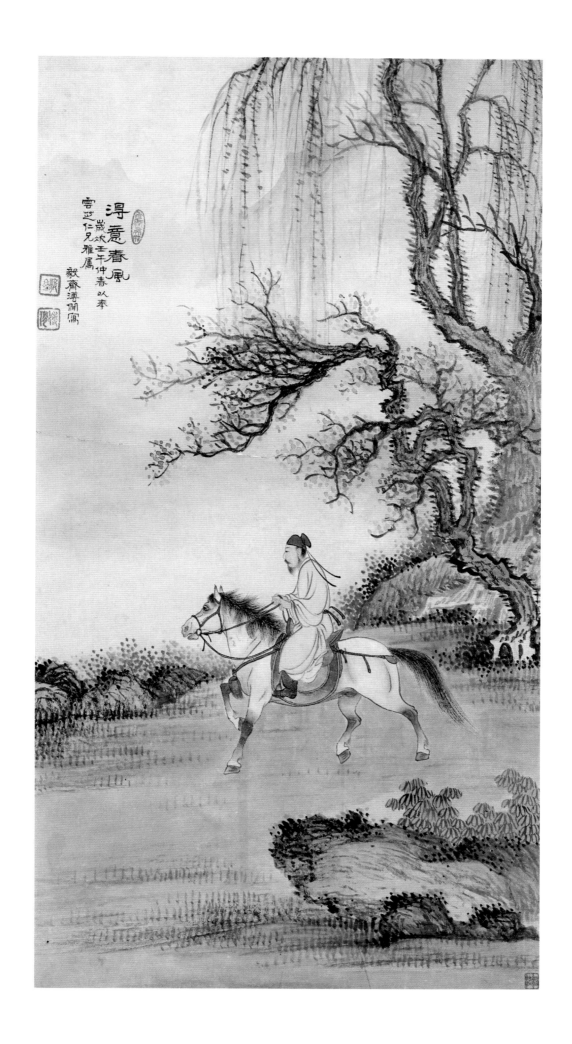

纵六一厘米　横三二厘米

一九四二年

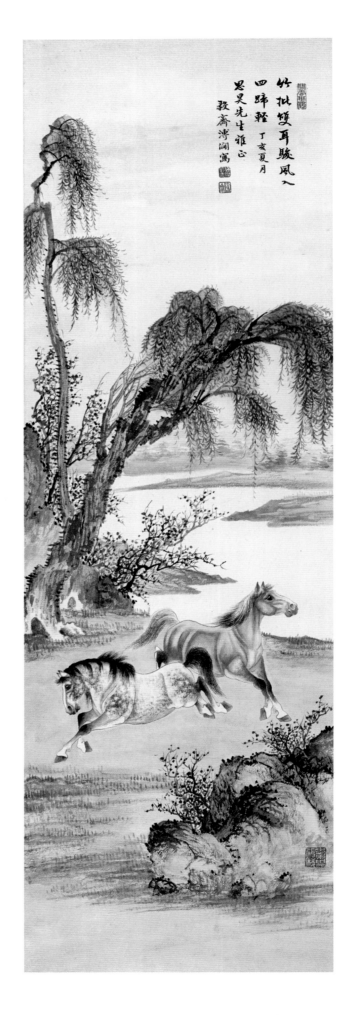

纵一〇一厘米　横三三厘米

一九四七年

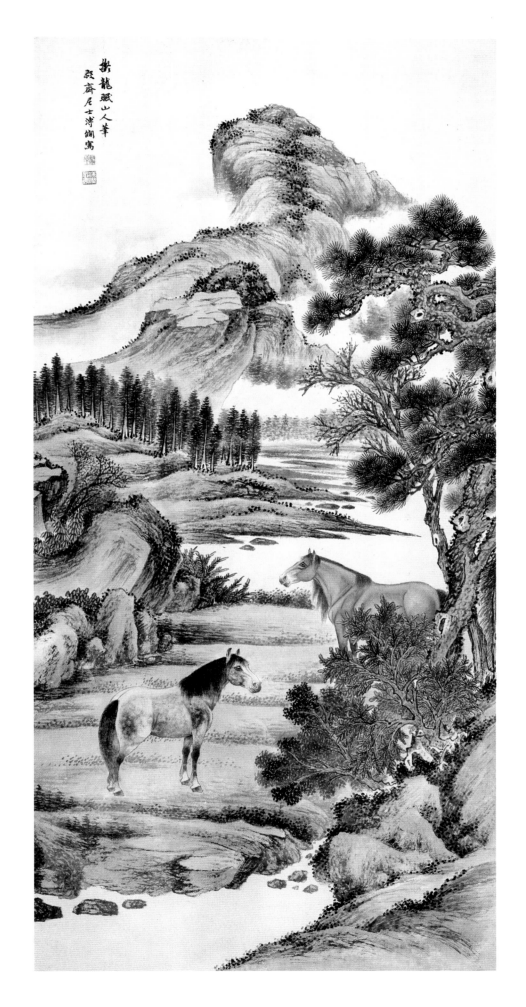

纵一二四厘米　横六〇厘米

拟宋李公麟笔意。

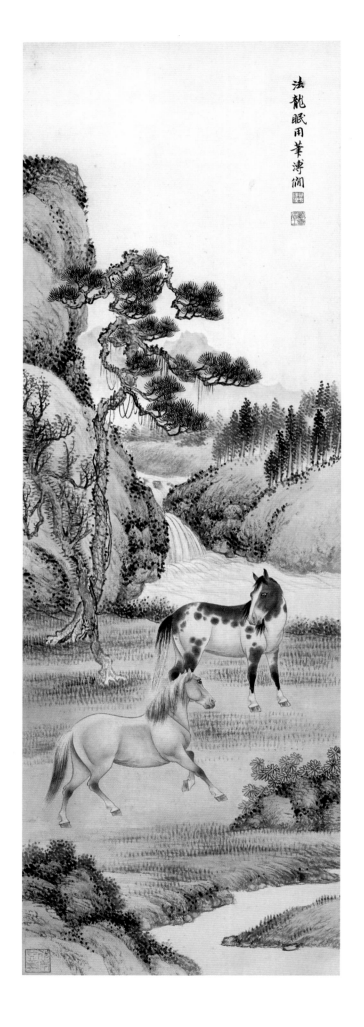

法龍眠用筆溥儒

拟宋李公麟笔意。

纵九八厘米　横三二厘米

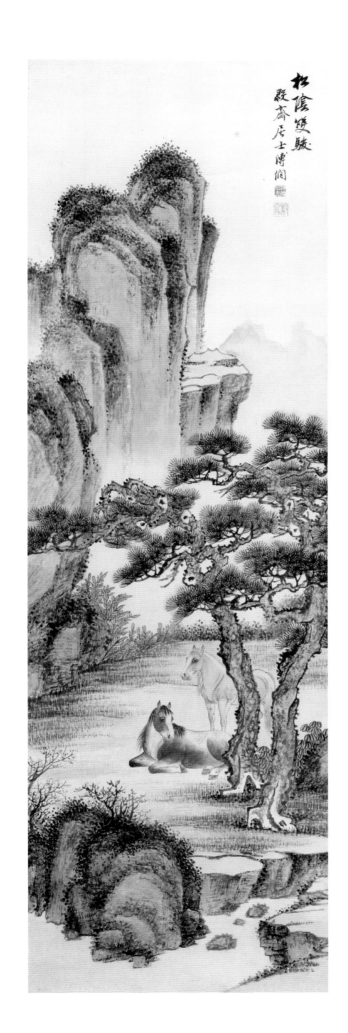

松陰雙駿

毅斎居士溥儑

纵九八厘米　横三一厘米

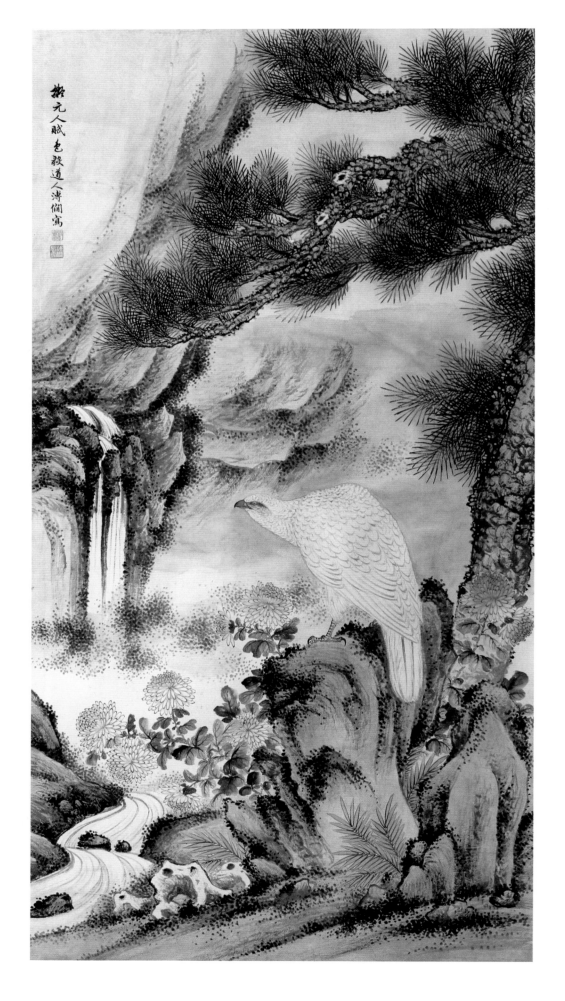

拟元人赋色法。

纵一三六厘米　横七〇厘米

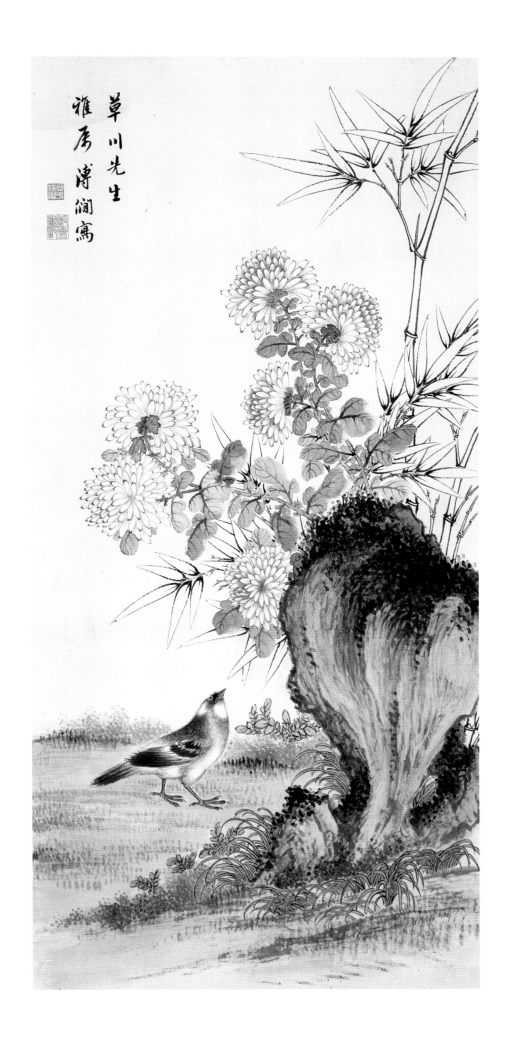

草川先生

雅属溥伒寫

纵六六厘米　横三一厘米

七叔命题澗弟綏帶寫生直幅 姪溥修謹書

靡室妙香散蔬花區
堦墀中有素心人静
穆有所思揮毫寫秋
樹霜葉含華滋息來
碧山禽苑上最高枝
錦衣麗朝日翠羽凌
天地垂、雙綬帶瑠
珞文相輝山窗静相
對真膏逾珍奇下筆
特工妙意与徐黄期
野雲主人命題寶銘主稿
辛未山暑帶
觀毅齋寫真立幀工雅
生動神與古會如其閒
源扷宗學者挺深宣乎
主人維愛重之話晉齋
景推垂南韵齋書可謂
凌先輝映矣
寶熙拜觀並識

毅齋居士溥澗寫真

画本幅纵一○五厘米　横五三厘米
此写真之作。上款人载涛；宝铭一九三一年题诗堂，宝熙
再题；溥修题签。

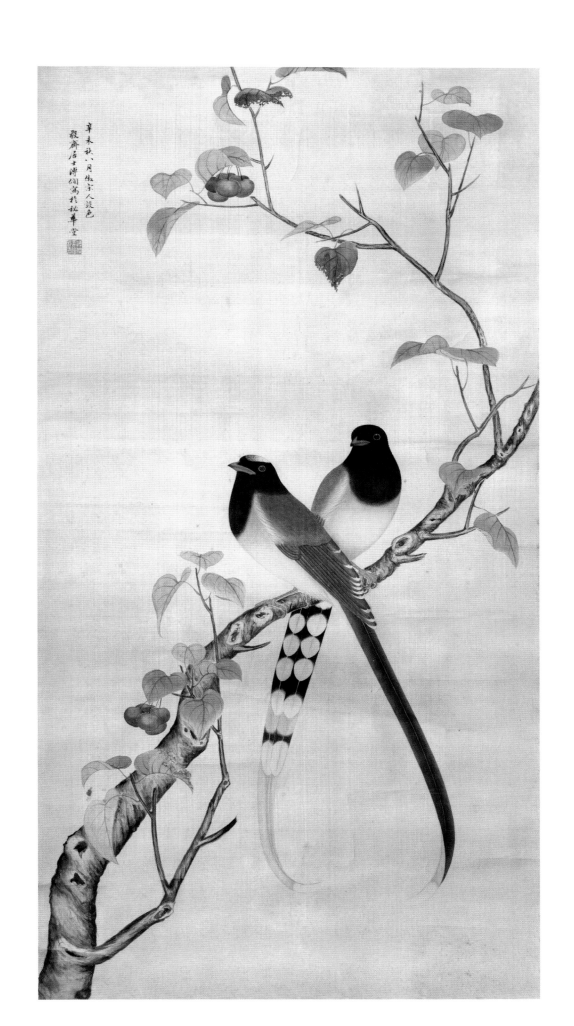

纵一〇二厘米　横五三厘米

一九三一年

拟宋人设色法。

毅斋居士溥佺
寫生

纵一〇〇厘米　横三三厘米

此写真之作。

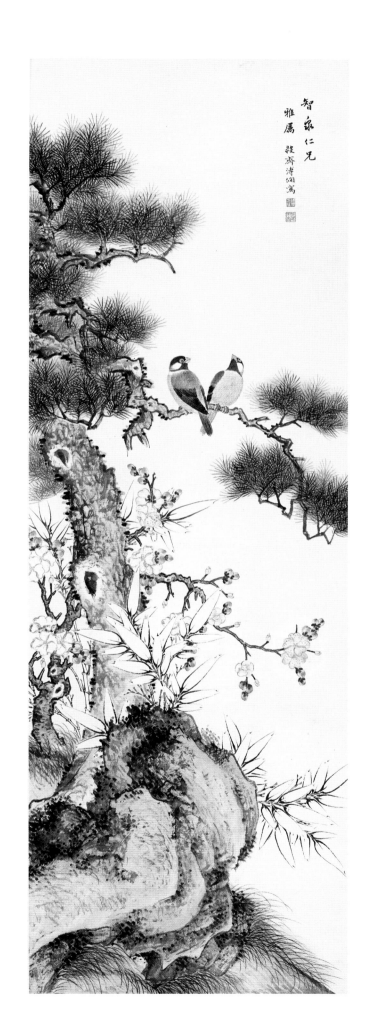

纵九七厘米 横三三厘米

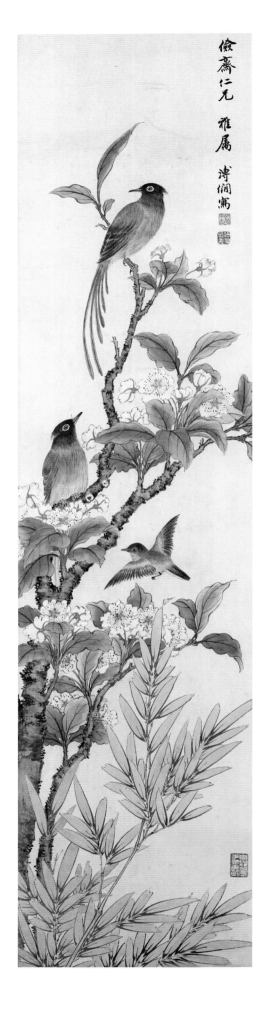

俭斋仁兄 雅属 溥涧寓

纵八四厘米 横二一厘米

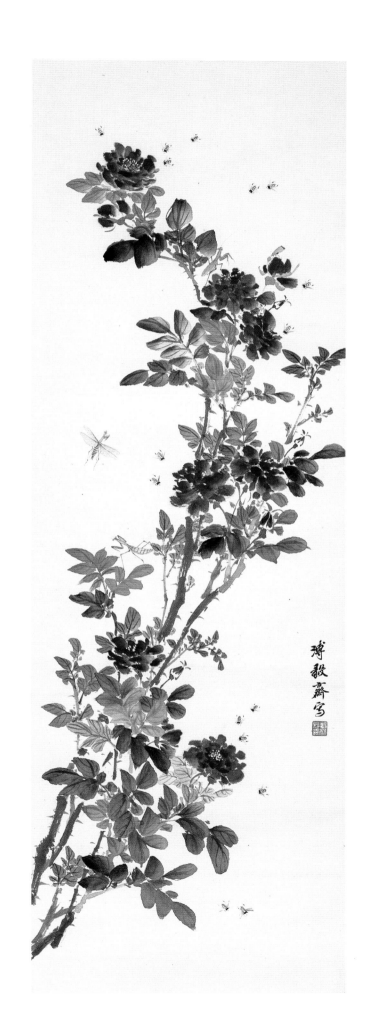

纵一○二点五厘米　横三三厘米

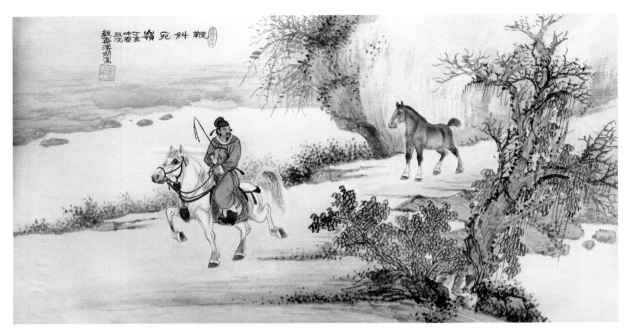

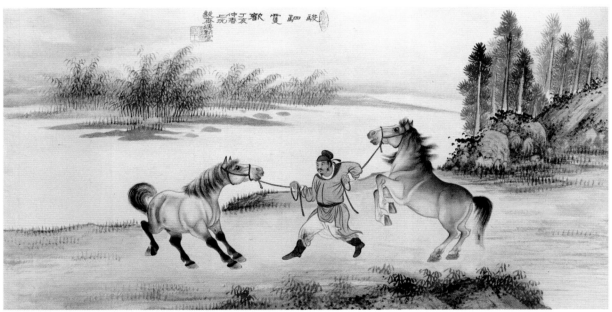

一九四七年

每幅纵三一厘米　横五八点五厘米

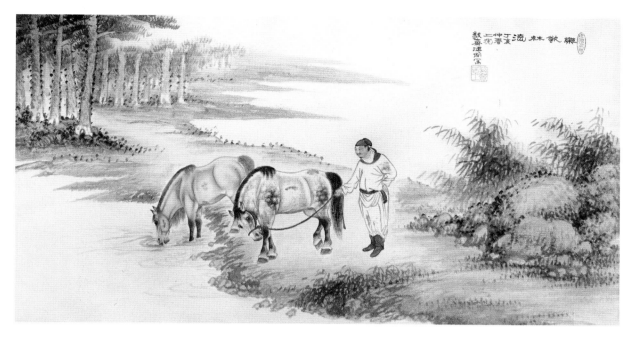

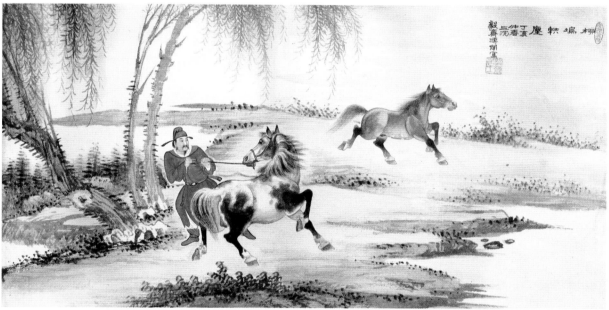

纵二七厘米 横一三六厘米

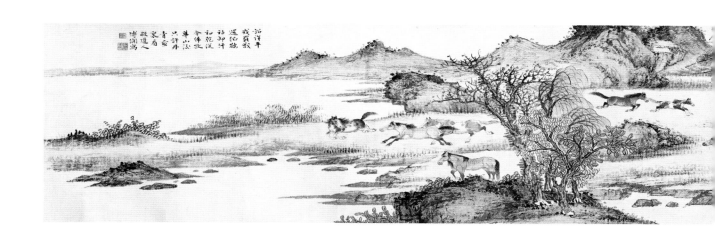

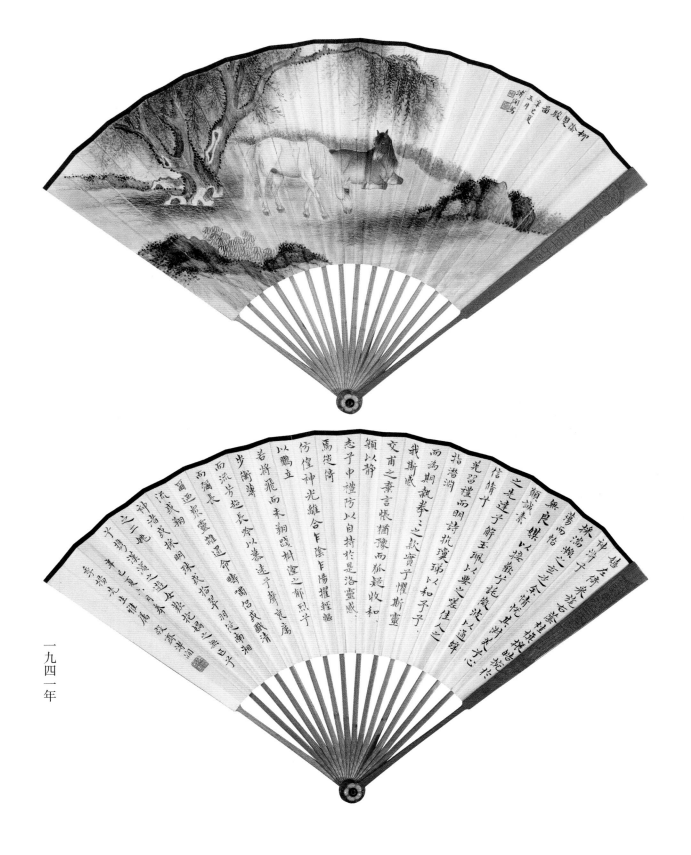

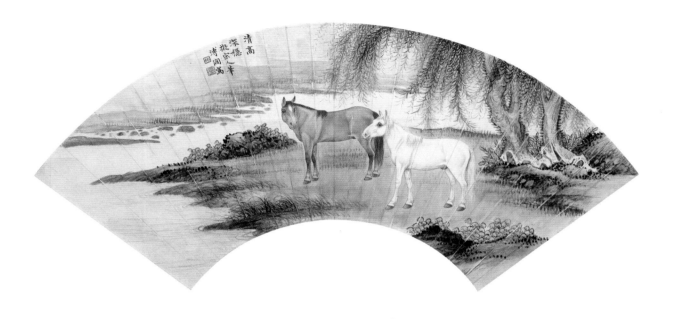

清高
深隐
拟宋人笔
溥阁画

拟宋人笔意。

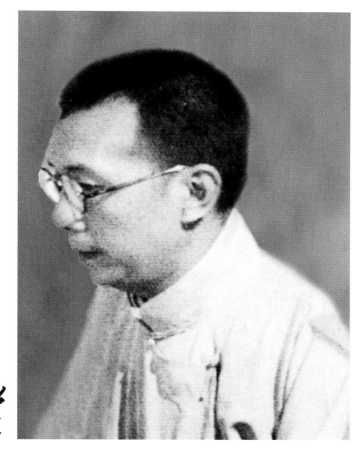

松厓

祁崑，一九〇一年——一九四四年，字景西，号井西居士，斋号曰松崖精舍。先生为松风草堂画会成员，名『松厓』。郭传璋、梁树年得其所传。

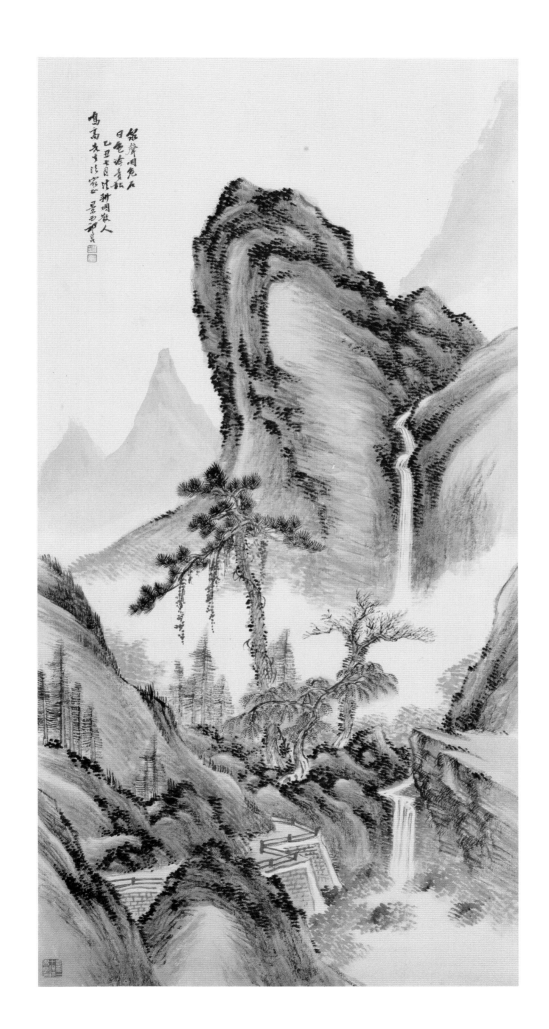

纵九八点五厘米　横四九厘米

一九二五年

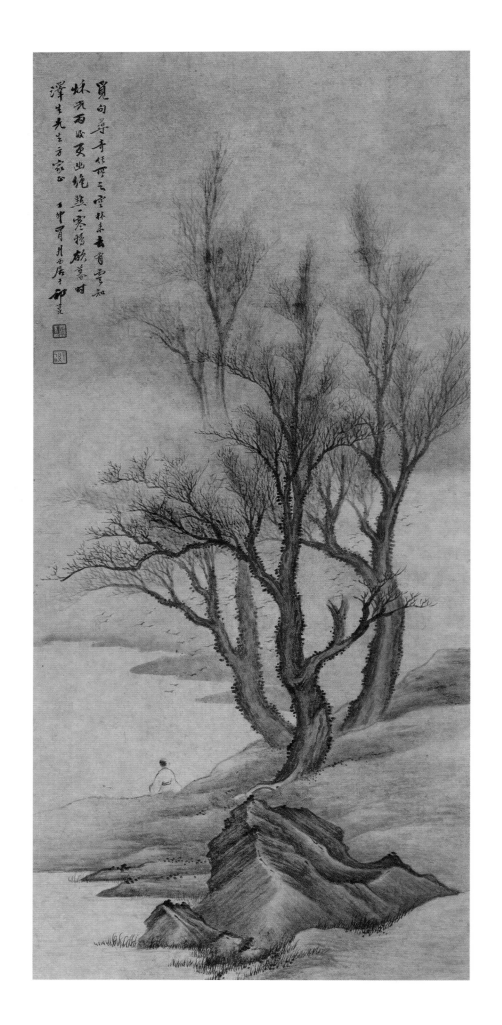

纵六六点四厘米　横三〇点四厘米

一九二七年

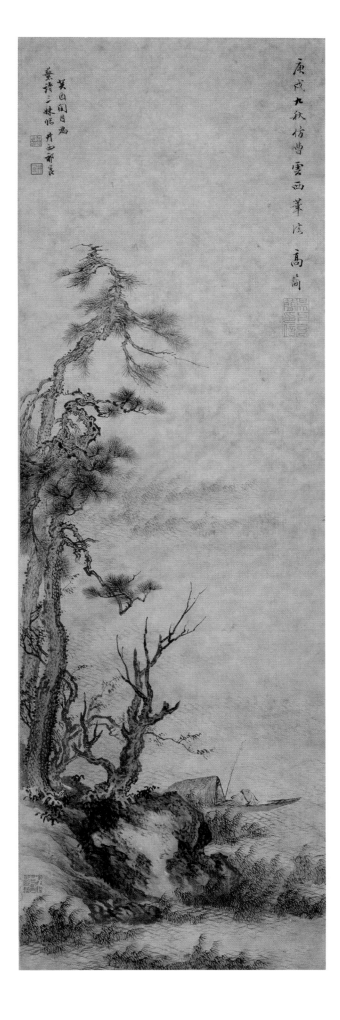

纵六六厘米　横二一点二厘米

一九三三年

临清高简本。

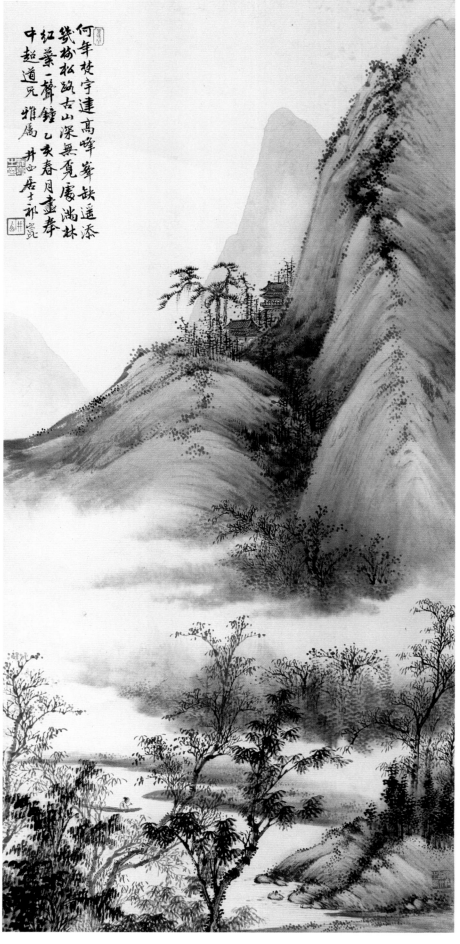

何年梵宇建高峰 峰缺遥添
铁槲松幽古山深无觅庆尚林
红叶一声钟 乙亥春月画奉
中超道兄雅属
井西居士祁崑

纵六六厘米　横三二厘米

一九三五年

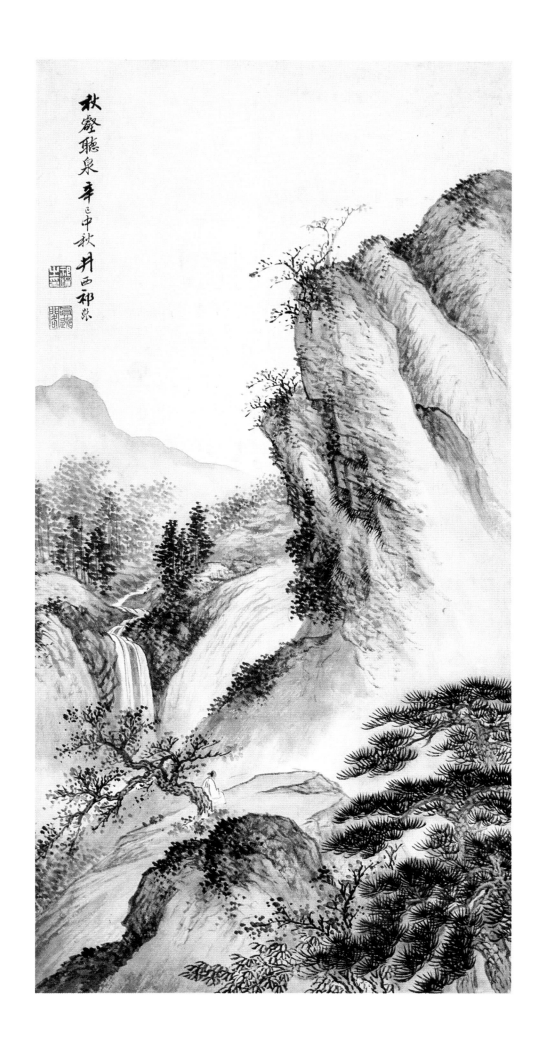

秋壑聽泉 辛巳中秋 井西祁崑

縱六四厘米　橫三二厘米

一九四一年

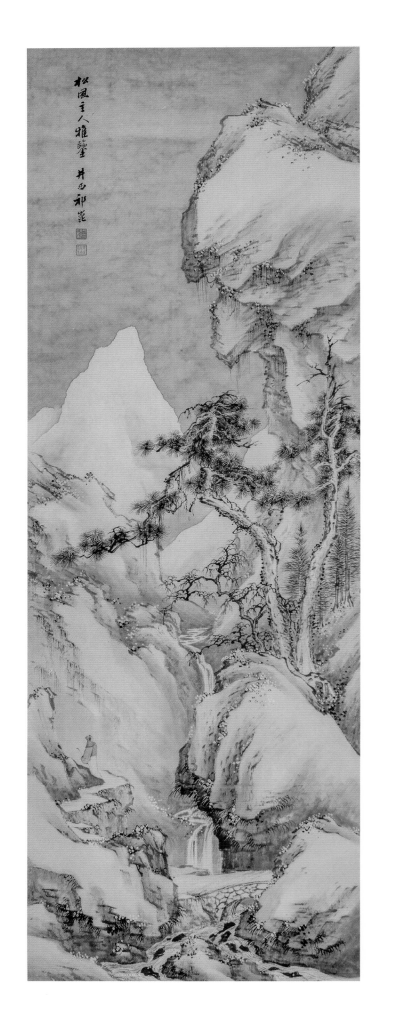

纵八三点五厘米　横二九点二厘米

上款人溥忻。

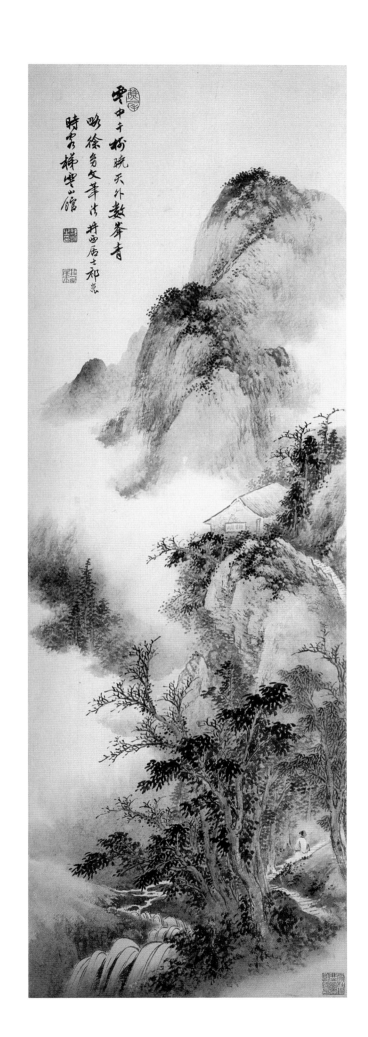

纵九九厘米　横三三厘米

拟元徐幼文笔意。

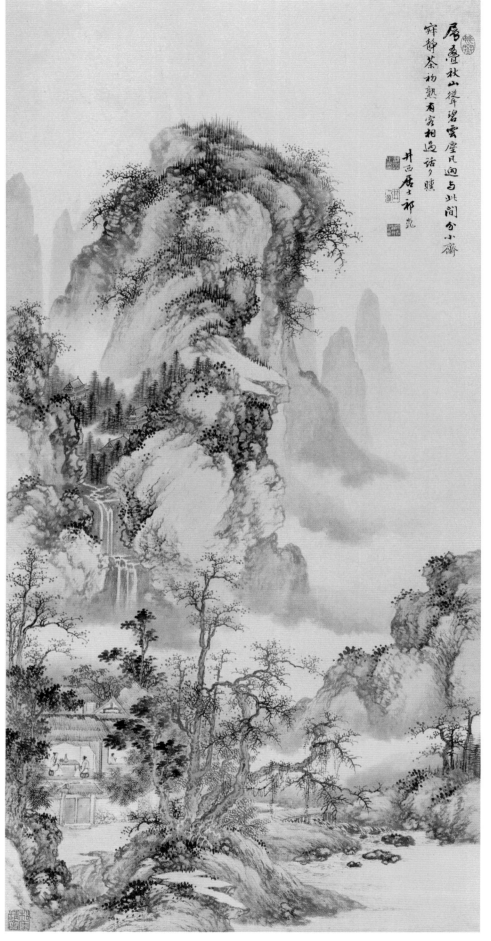

纵八七厘米　横四二点二厘米

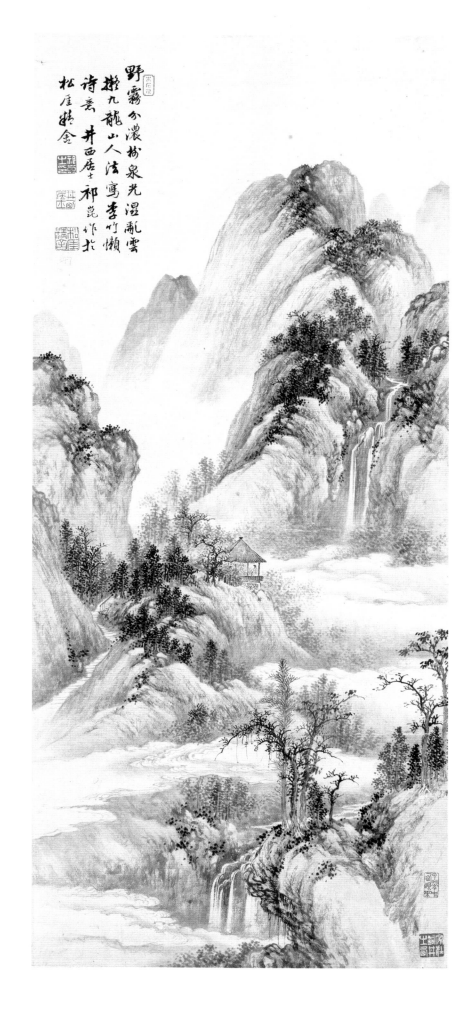

野霧分濃樹泉光溫亂雲
擬九龍山人法寫李竹懶
詩意　井西居士祁崑作北
松崖精舍

纵七五厘米　横三二厘米

拟明王绂笔意写明李竹懒诗意。

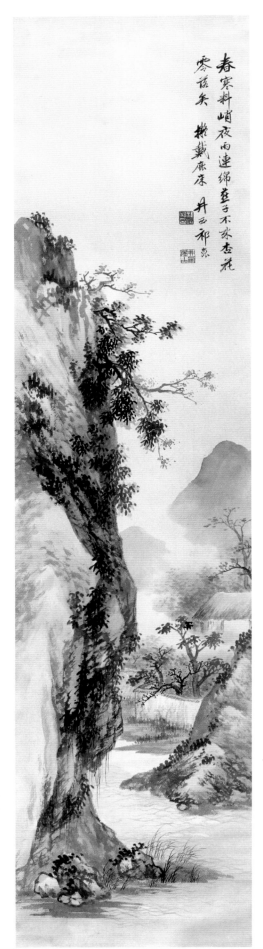

鸿雁归时水拍天平冈老木尚含烟
借君你地安渔艇著我寒江钓雨眠
撇高滄游筆

井西居士祁崑

春寒料峭夜雨连绵茧子不及杏花
零落矣 拟戴鹿床

井西祁崑

每幅纵 一二七厘米 横三一点五厘米

一九四一年

山水四屏拟明文徵明、清高简、戴熙笔意，拟宋岳珂《生查子》词意。

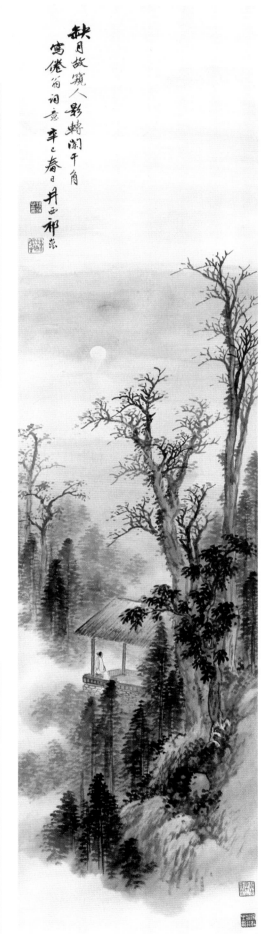

松陰高士擬文沈遺意
辛巳春日丹西居士祁崑

缺月故窺人影轉闌干角
寫倦翁詞意辛巳春日丹西祁崑

纵一一二厘米　横五一厘米

一九三九年

祁崑、马晋合作。

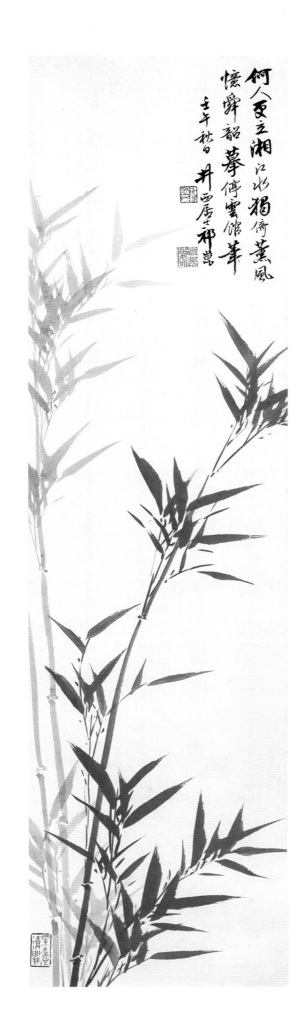

何人更立湘江水獨倚薰風
懷舜韶摹傅雲館筆
壬午秋日 丹西居士祁崑

纵七四点五厘米 横二〇厘米

一九四二年

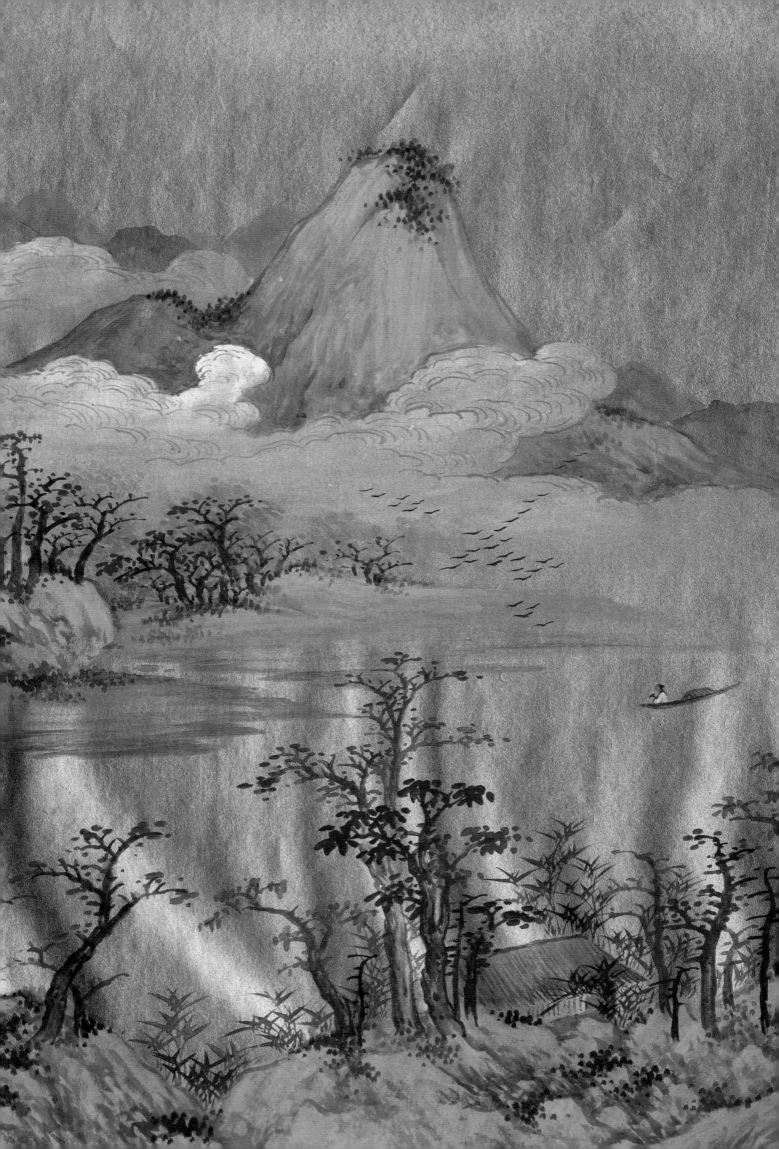

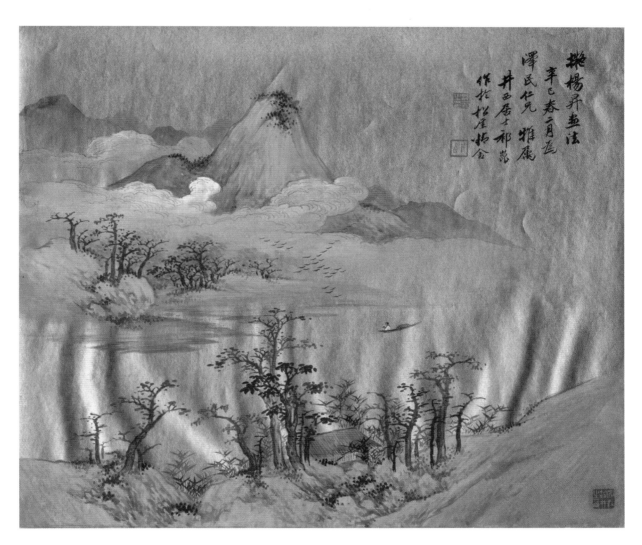

一九四一年

拟唐杨昇笔意，用明泥金笺。

平芜渺渺路悠悠，风作
凄凉雨心愁同是旧
游君忆否过江帆影
白鸥鸥
井西居士写於悲秋盦

都中西山有将渺涉在雲
汉外者时苍然陡儿掃
前不関風雨精梅之
定庵西山诗有云此山不语
亦中原是真能道西山
性情矣

每开纵八厘米　横一一厘米
拟明唐寅笔意，拟元赵孟頫设
色，拟清王翚笔意。

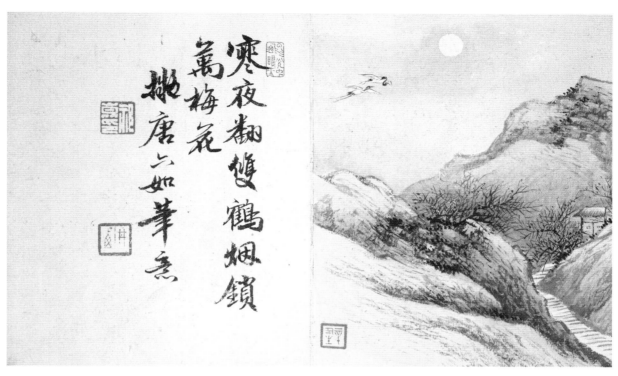

寒夜湖雙鶴烟鎖
萬梅花
撫唐六如筆意

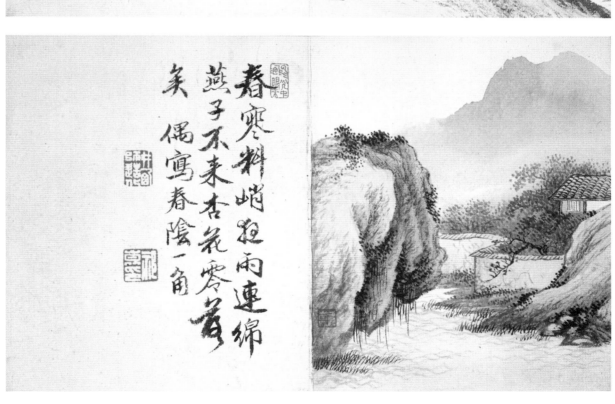

春寒料峭挂雨連綿
燕子不來杏花零落
矣偶寫春陰一角

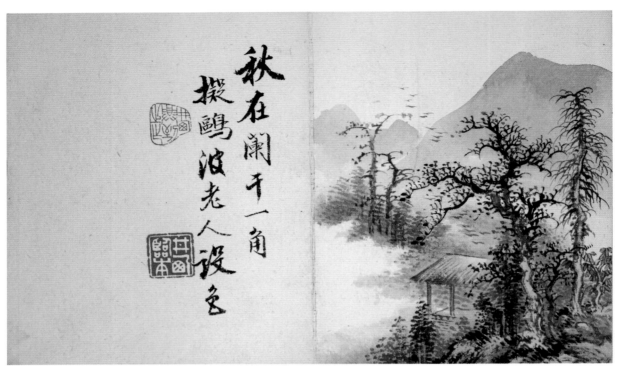

秋在阑干一角
拟鸥波老人设色

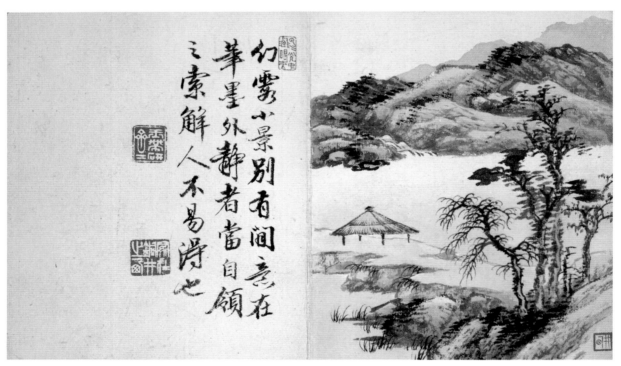

幻云小景别有间意在
笔墨外静者当自领
之索解人不易得也

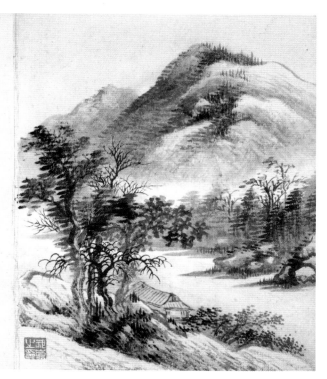

楼西烟柔
耕烟散人喜拟北苑
法顿得雄奇浑厚
井西戏拈

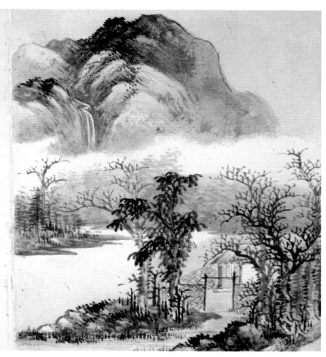

山家云必幛茆屋桥
为邻门外肯乘车马逢
万长过人高隐园
井西作於廿霞精舍

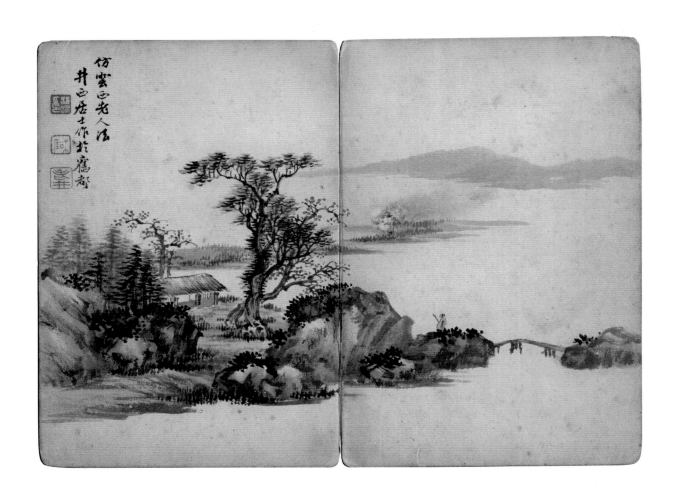

仿云西老人法
井西居士作於廳郭

纵一二点一厘米　横一七点七厘米

拟元曹知白笔意。

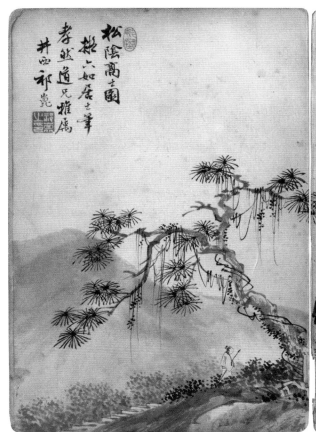

松陰高士圖
擬六如居士筆
孝然道兄雅屬
井西祁崑

纵一二点一厘米　横一七点七厘米

拟明唐寅笔意。

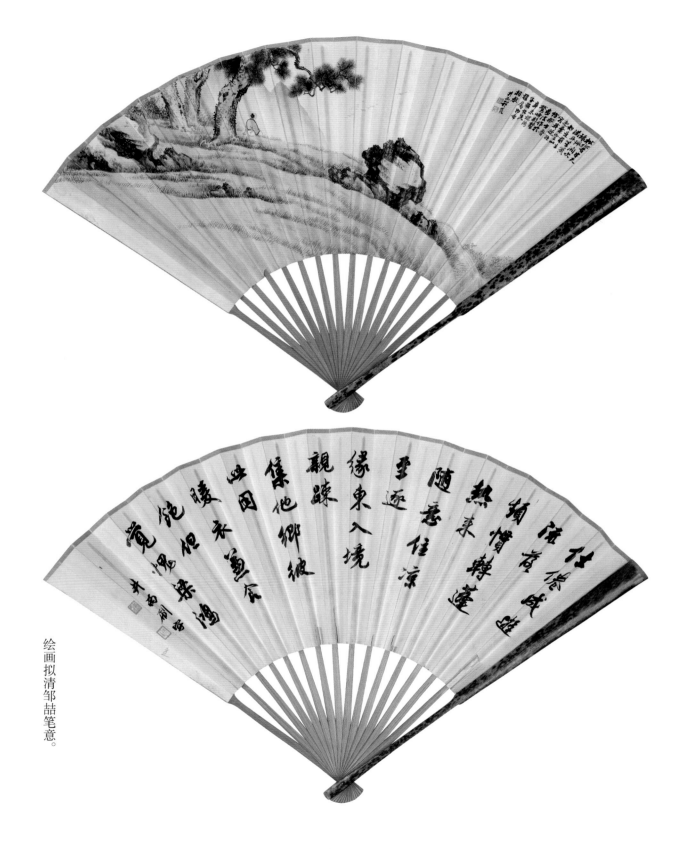

绘画拟清邹喆笔意。

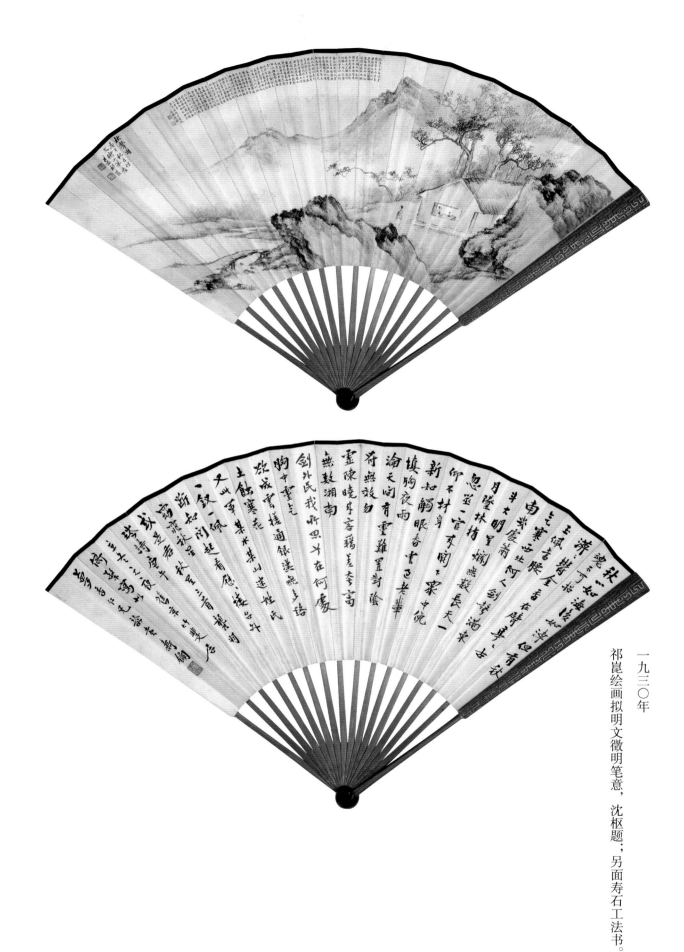

一九三〇年

祁崑绘画拟明文徵明笔意，沈枢题，另面寿石工法书。

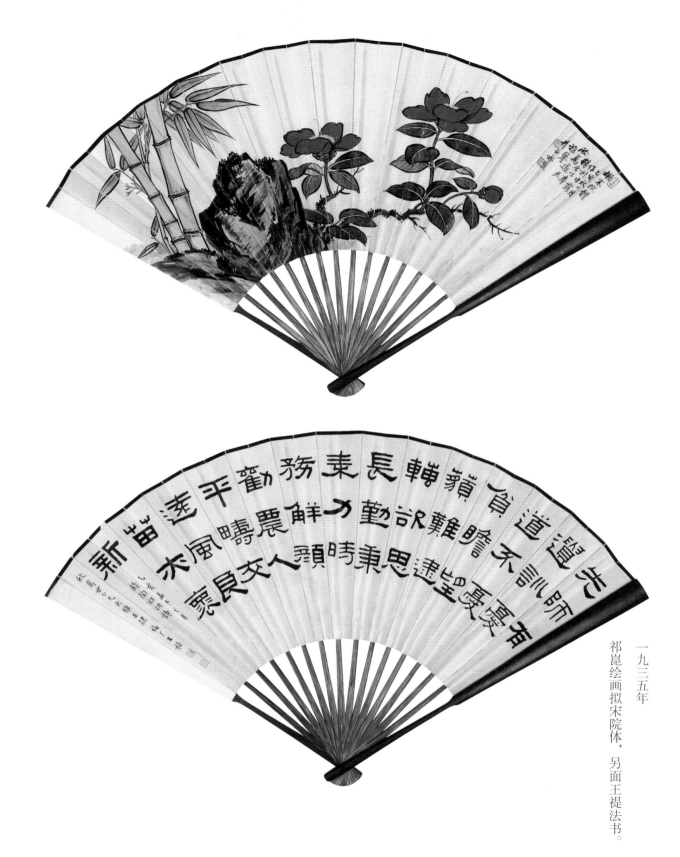

一九三五年

祁崑绘画拟宋院体，另面王禔法书。

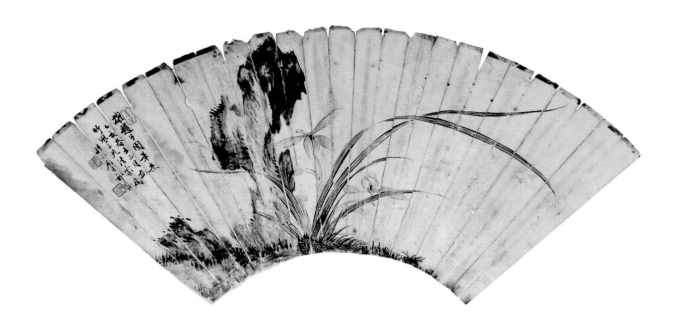

一九三五年
拟元赵孟坚笔意。

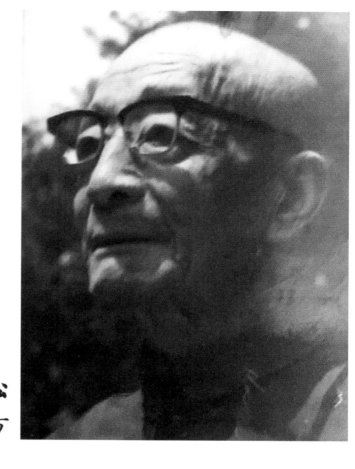

关松房，一九〇一年——一九八二年，本姓枯雅尔，名恩棣，字稚云；又字植云、植耘；别署夕庵、翁斋；鉴定家奎濂子。先生二十岁即在清秘阁、荣宝斋挂单，后呈宣统帝扇画条幅，回赐御笔『技道两进』匾额。一九二五年先生参加比利时国际博览会，得银盾奖。新中国成立先生为松风草堂画会成员，名『松房』，即以此号行。后为北京画院画师。先生除在书画之外，于瓷器、笛箫、古琴、昆曲、中医等多方面皆有建树。

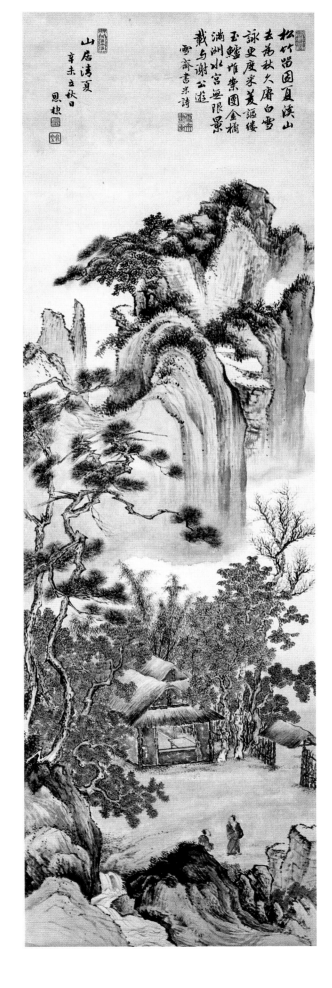

松竹当园夏溪山
去为秋久厝白雪
咏史度米羹诳楼
玉鑑堆棠圆金橘
满洲水宫无限景
戴与谢公游
雪斋书米诗

山居涛夏
辛未立秋日
恩栋

纵九〇厘米　横二七厘米

一九三一年

溥忻题宋米芾《苕溪诗》。

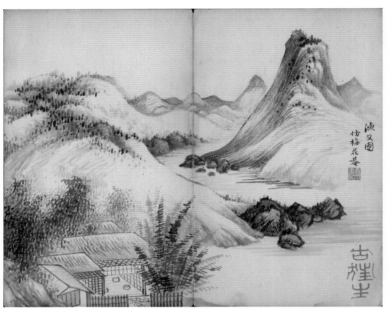

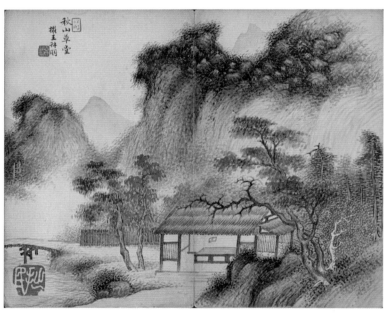

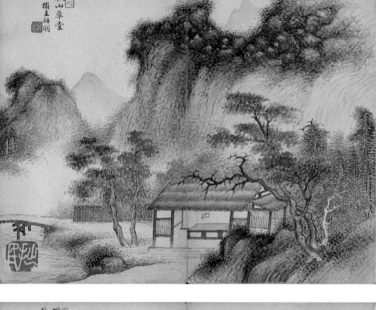

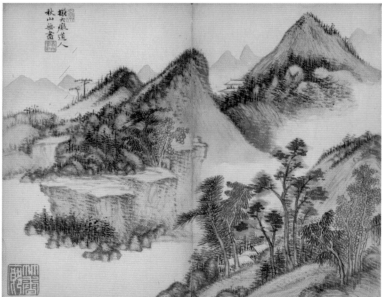

一九四五年

赵玙题签。拟元王蒙、吴镇、黄公望、倪瓒，明文徵明、唐寅、仇英、陆治笔意；临元陆广，明沈周、董其昌本。

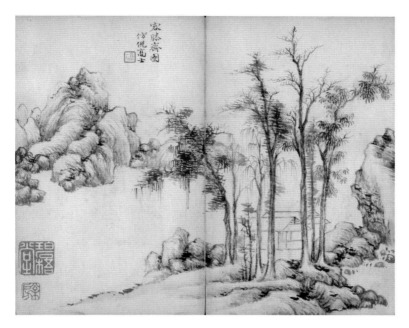

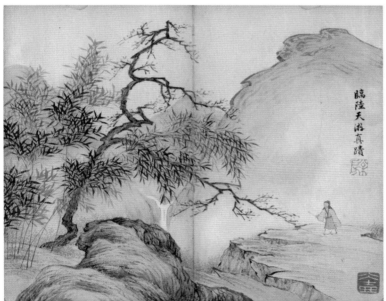

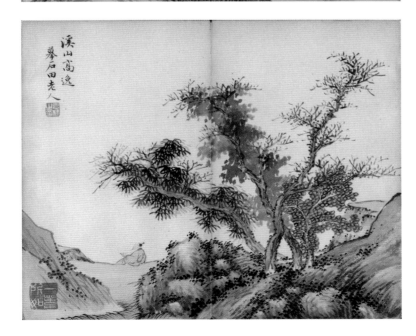

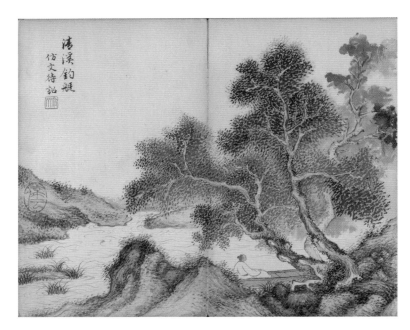

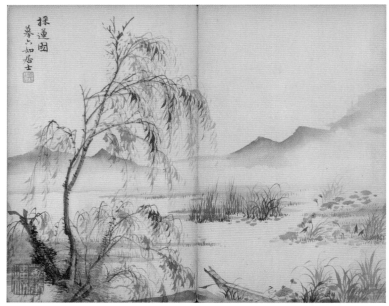

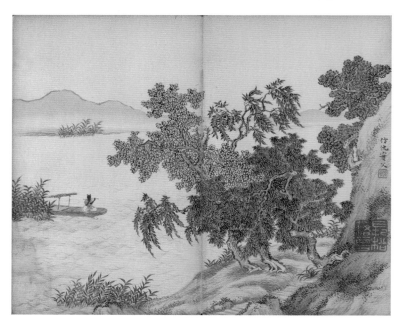

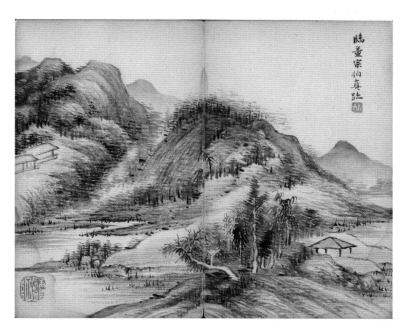

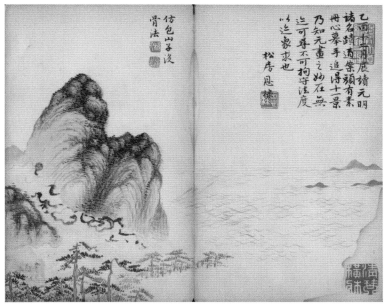

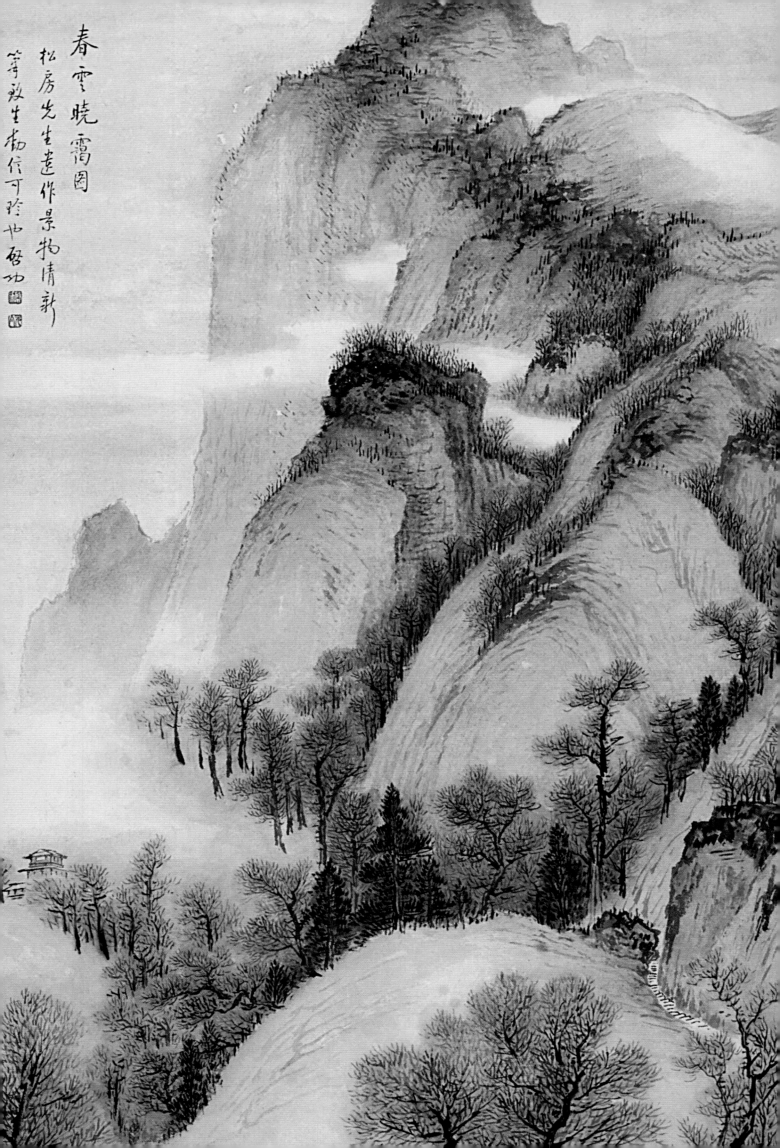

春雪曉霽圖
松房先生遠作景物清新
筆致生動信可珍也 啟功

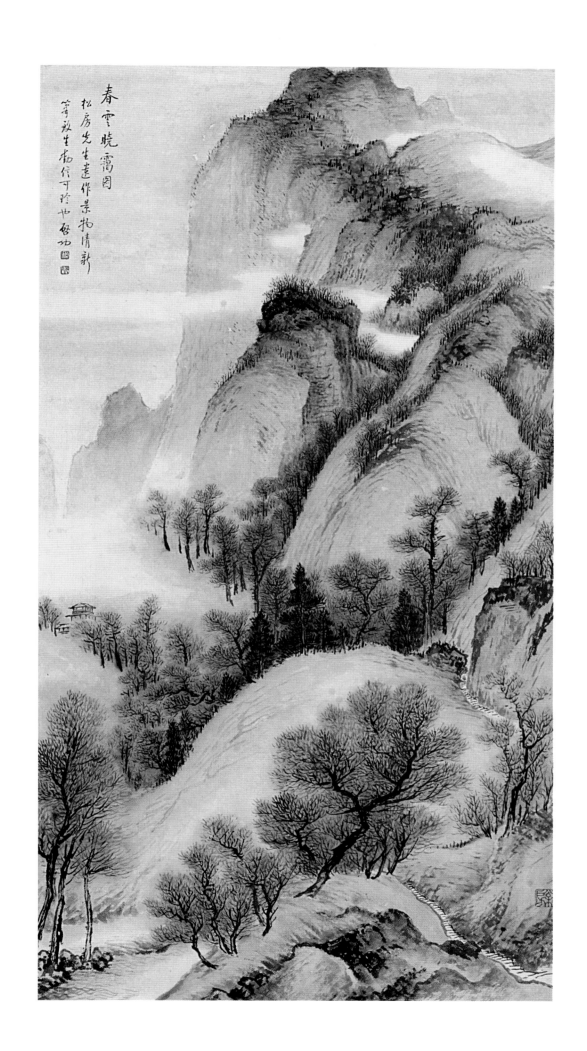

春雪晓霭图

松房先生远作景物清新
笔致敕生勒行可珍也 启功题

启功题。

纵七四厘米 横四〇厘米

另面曾广钧法书。

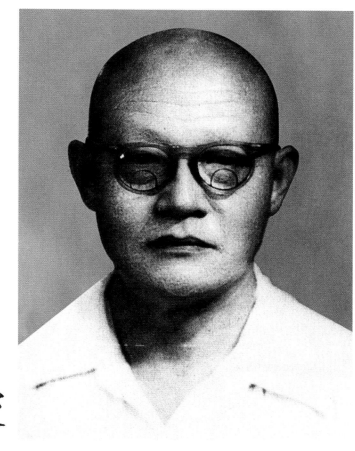

松阴

叶昀，一九〇二年——一九八三年四月，字仰曦，满族叶赫那拉氏。幼迫随红豆馆主溥侗研习昆曲、民族器乐演奏、书法、绘画，入中国画学研究会。先生为松风草堂画会成员，名『松阴』。

洪崖羽士氅衣轻 翩踏云鸾下
玉京直壁倒悬松万尺盘陀石上
听秋声 盎西居士叶昀写

纵二一六点五厘米 横四五厘米

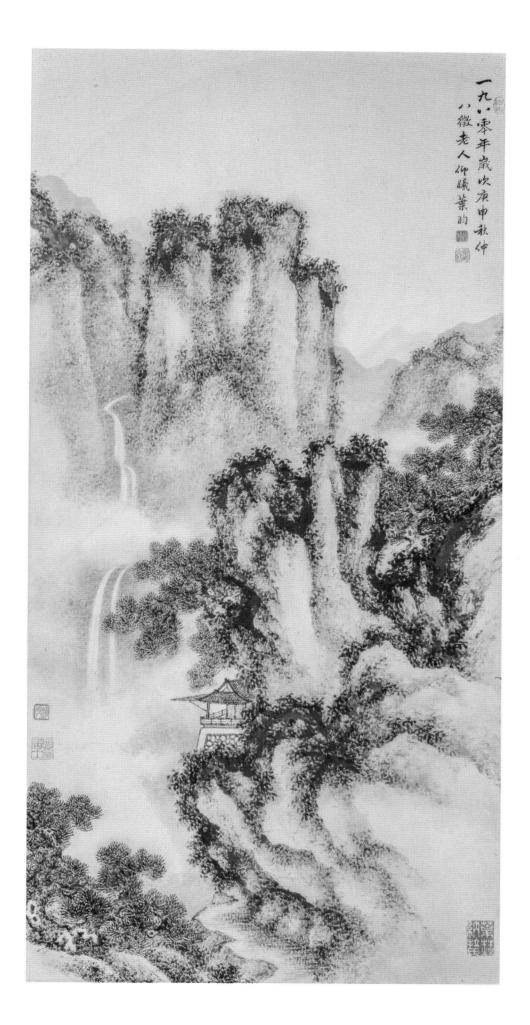

一九八〇年

纵八七厘米　横四三点五厘米

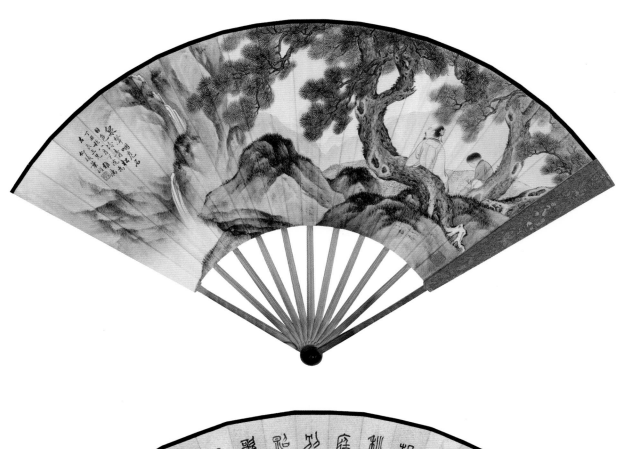

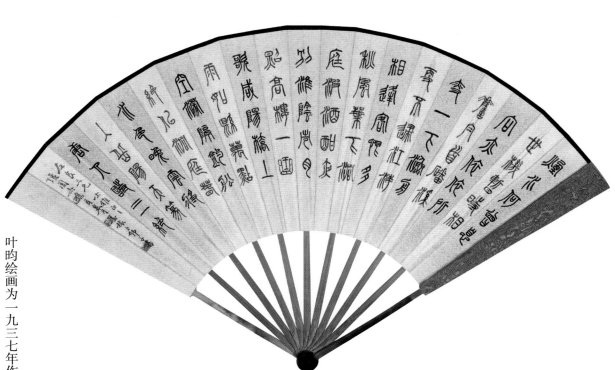

叶昀绘画为一九三七年作，另面王师子法书。

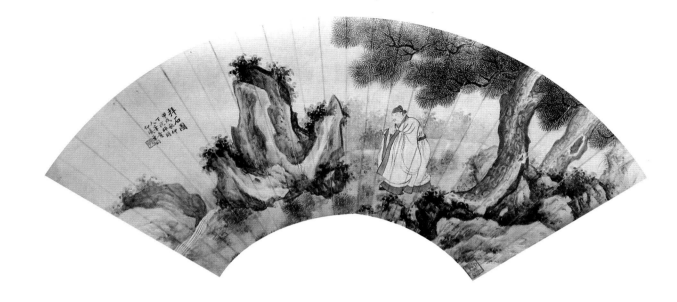

叶昀绘画为一九三四年作，另面赵世骏法书。

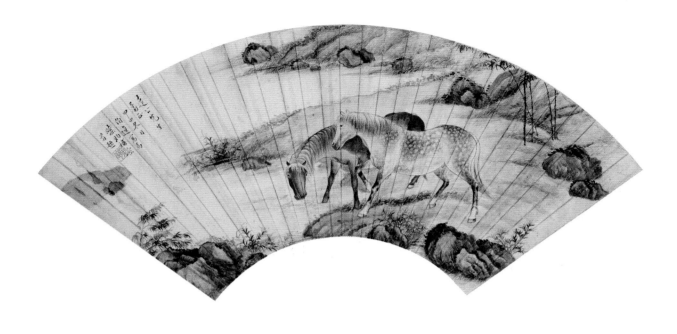

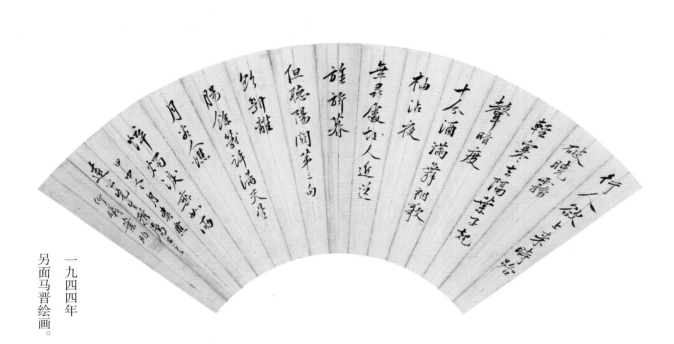

一九四四年

另面马晋绘画。

惠均，一九零二年——一九七九年，字孝同，号晴庐。先生一九二〇年拜金城为师，专攻山水，并参加中国画学研究会，为湖社画会组建人之一，号柏湖，编辑《湖社月刊》，任画会副会长。先生为松风草堂画会成员，名『松溪』。新中国成立后为北京画院画师。先生精鉴赏，富收藏，其藏品可见于一九五九年出版的《明清扇面集锦》。

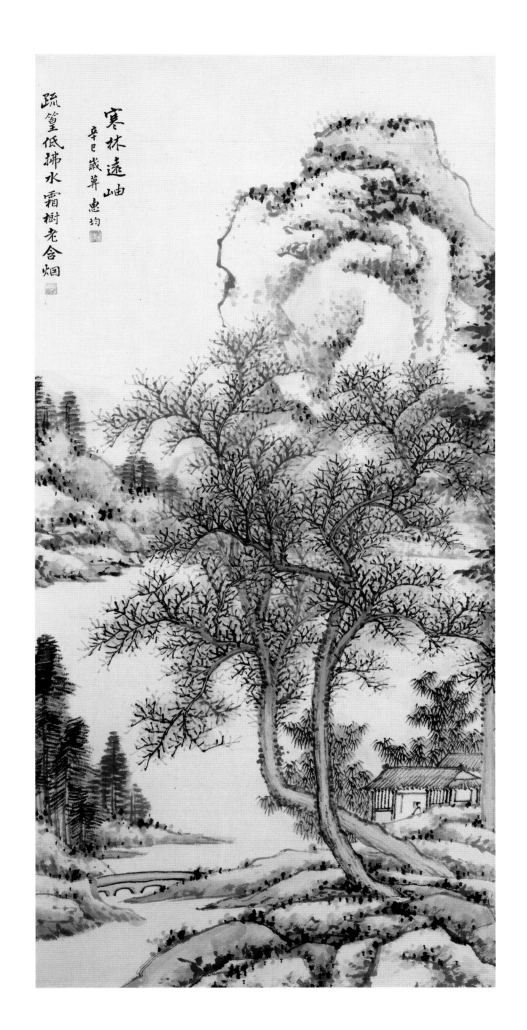

寒林遠岫

辛巳歲莫　惠均

疏篁低拂水霜樹老含烟

一九四一年

纵六八点五厘米　横三二点五厘米

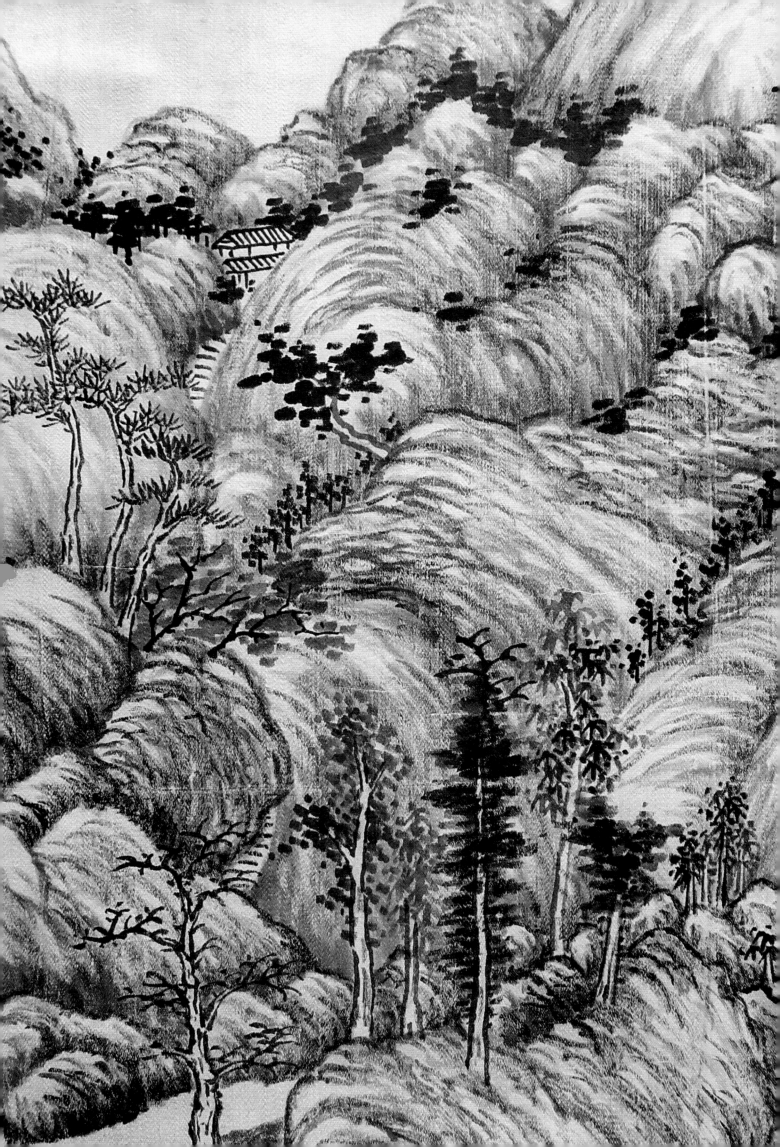

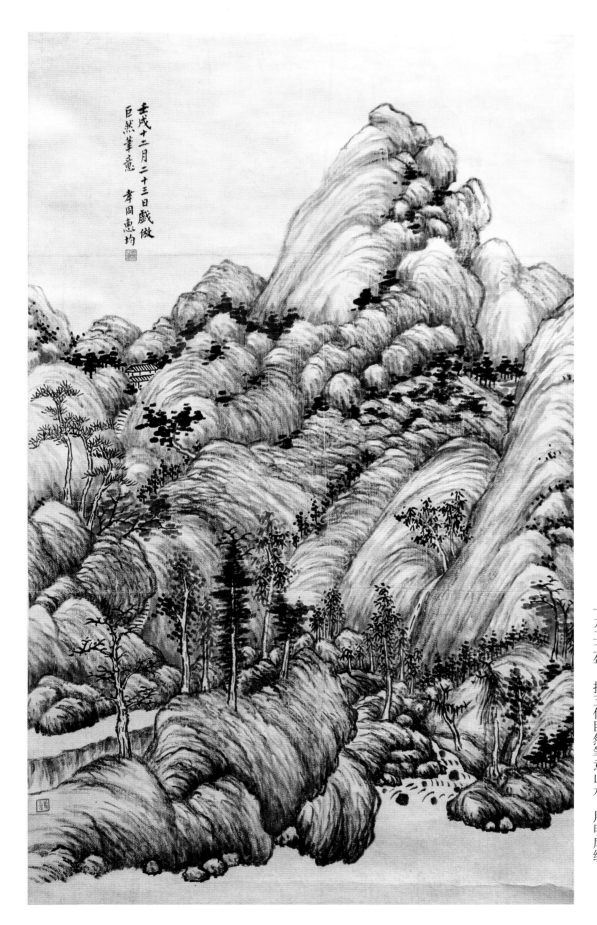

壬戌十二月二十三日戏做
巨然笔意 孝同惠均

纵六六点五厘米 横四〇厘米

一九二二年 拟五代巨然笔意山水，用明库绫。

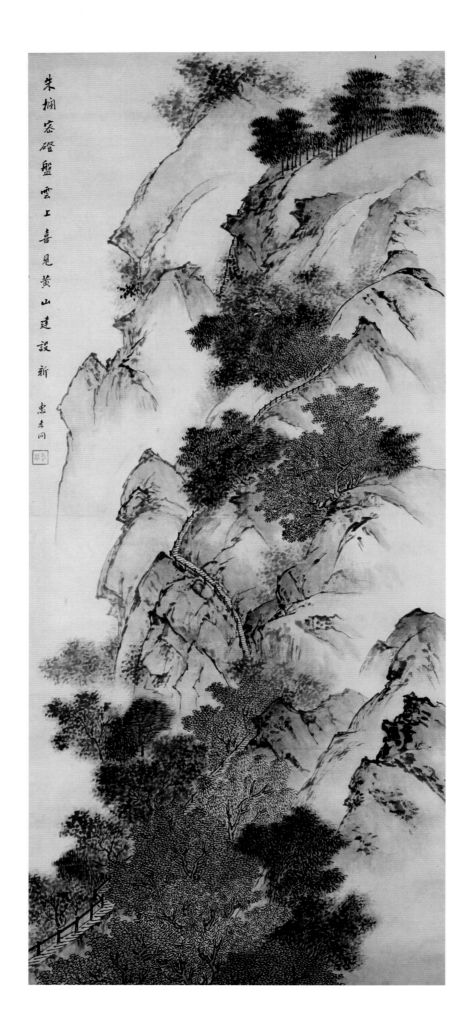

朱栏密磴盘云上 喜见黄山建设新

惠孝同

纵一六〇厘米 横六八厘米

荫轩仁弟精画 寿宜

纵六一厘米　横三三厘米

西厓锁简图
季言世文大人雅令
庚午九秌惠均

一九三〇年

纵二八点四厘米　横三五点二厘米

上款人金西厓。

一
九
五
三
年

纵
二
三
厘
米
横
二
六
点
八
厘
米

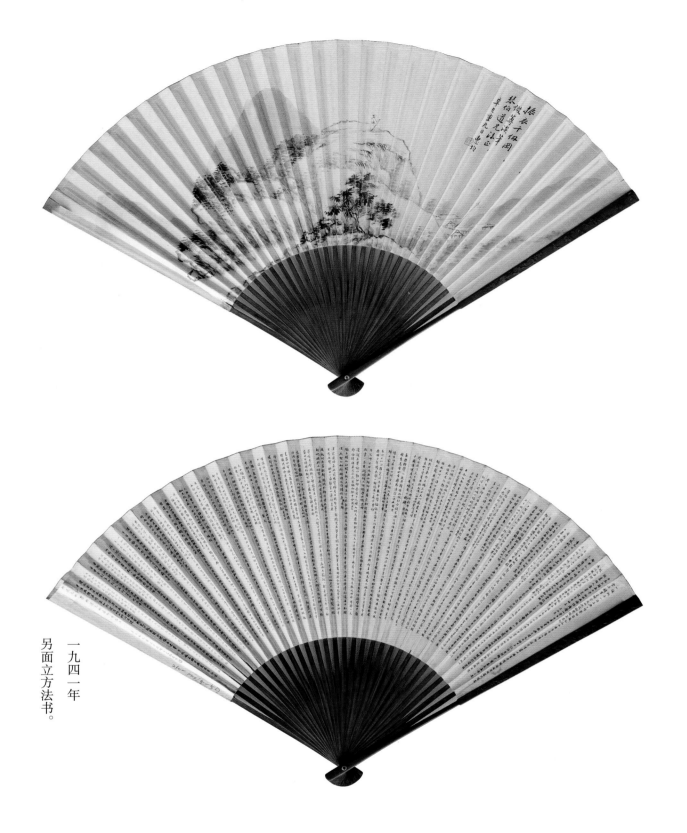

一九四一年
另面立方法书。

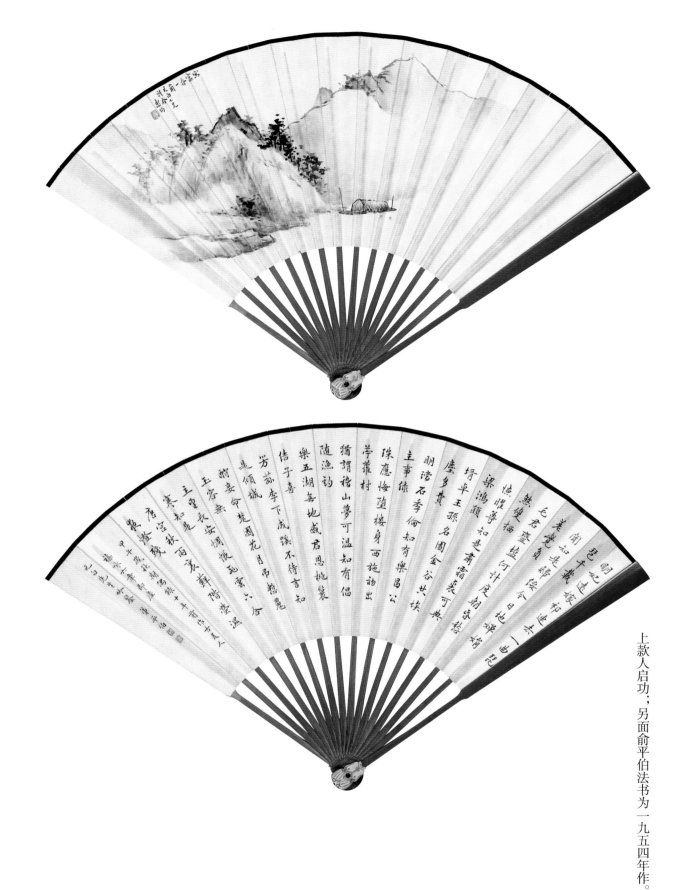

上款人启功；另面俞平伯法书为一九五四年作。

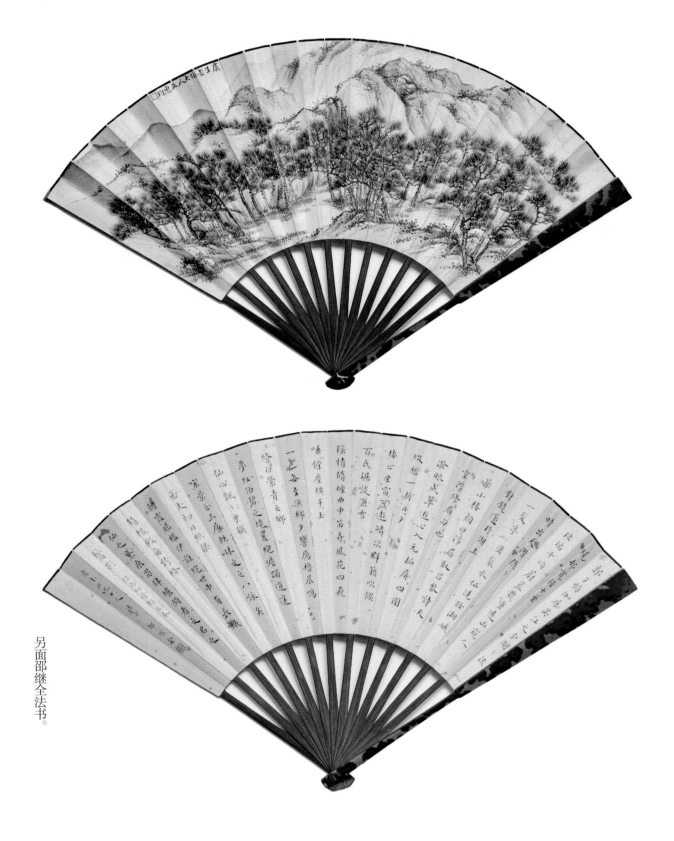

另面邵继全法书。

松云

关和镛，生卒年不详，亦作章和镛，字季筌。先生在辅仁大学美术系任教，为松风草堂画会成员，名『松云』。（先生照片未见，尚待征集。）

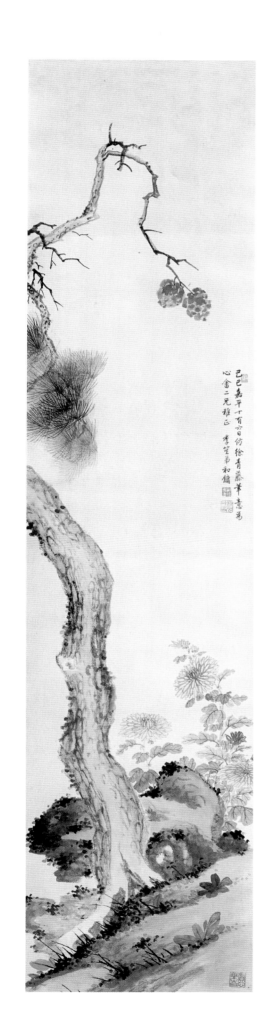

一九二九年

上款人溥儒，拟明徐渭笔意。

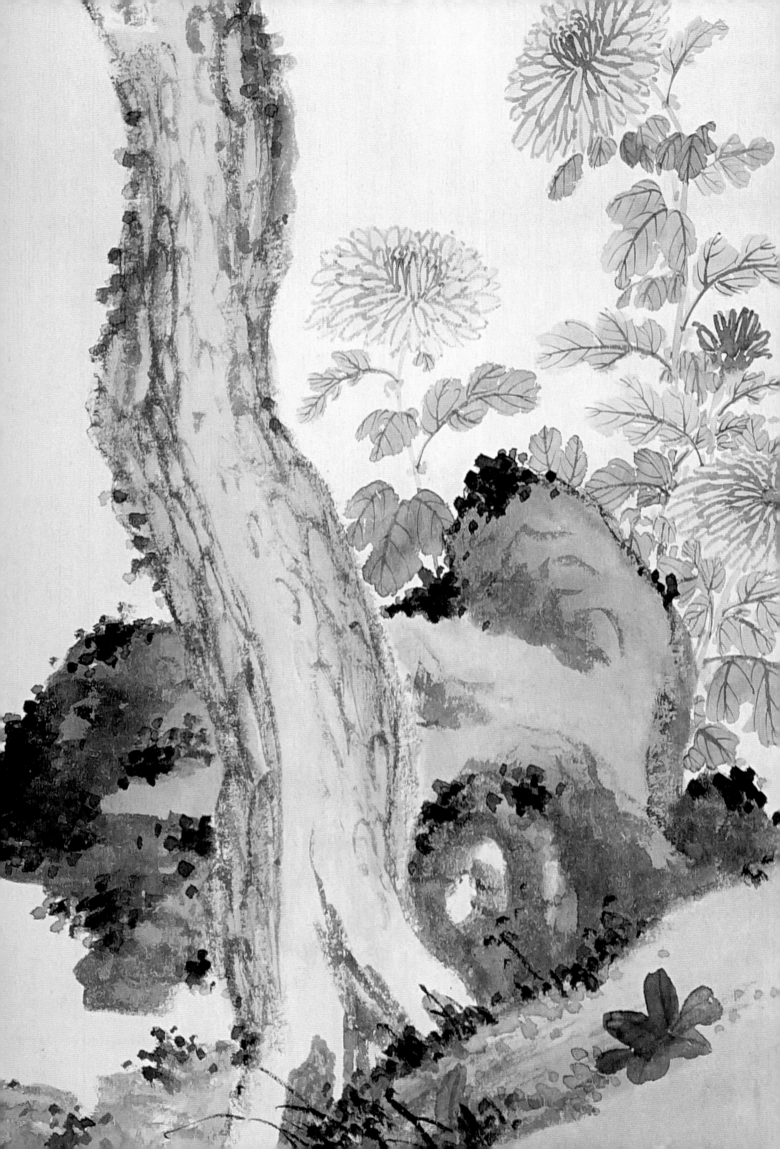

松壑

启功，一九一二年七月二十六日——二〇〇五年六月三十日，字元白，又字元伯（画作有署『原博』者），曾用笔名少文、长庆，先祖为清雍正帝五子弘昼。先生幼年入私塾读儒经，学诗作画。绘画方面，一九二七年拜贾羲民为师，次年经贾氏之介，投吴镜汀门下，入中国画学研究会。一九三二年因家贫，汇文中学商科辍学；后得陈垣赏识，三入辅仁大学，期间任副教授，讲授国文、书画课程。先生在书画方面，又得溥忻、溥儒指导。先生为松风草堂画会成员，名『松壑』，画会活动之时，先生常奉雪老左右学习艺事。先生在一九四九年以前，即为画坛青年领袖；五十年代，受叶恭绰之约，筹建北京画院，后在画院得『右派』之名，遂远离画坛，故少作也。

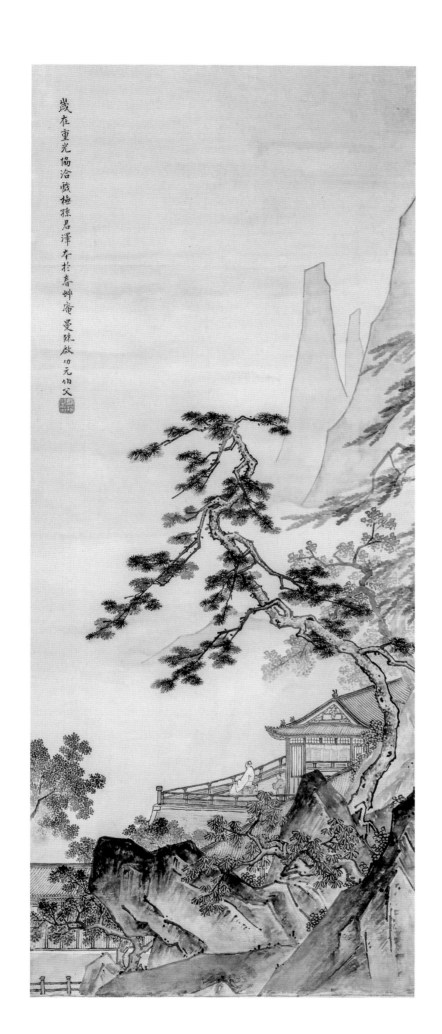

一九三一年

纵八五点五厘米　横三四点三厘米

癸酉新秋雜撫宋元諸家筆應

松風主人鈞教 啟功元白學

每幅縱三〇厘米 横二〇厘米

一九三三年

上款人溥忻。

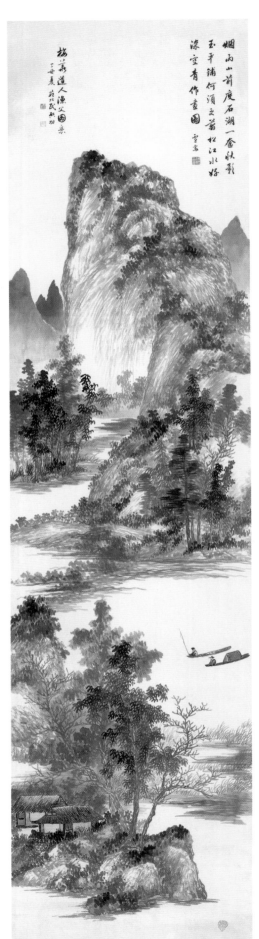

拟元四家笔意，为启功画作所见最大者。溥雪斋题。

一九三七年

每幅纵二四二厘米　横六一点六厘米

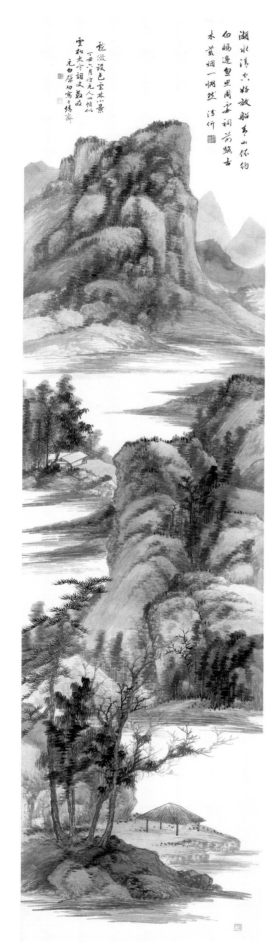

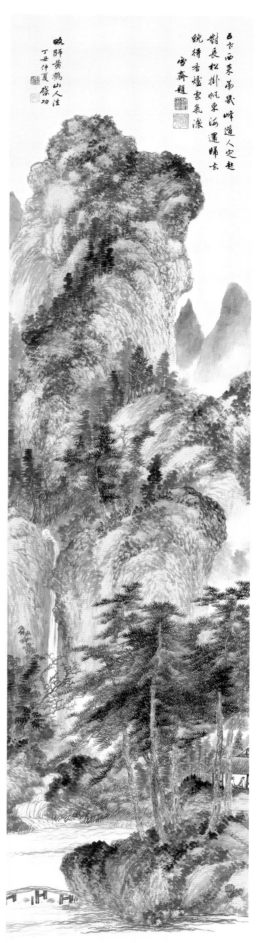

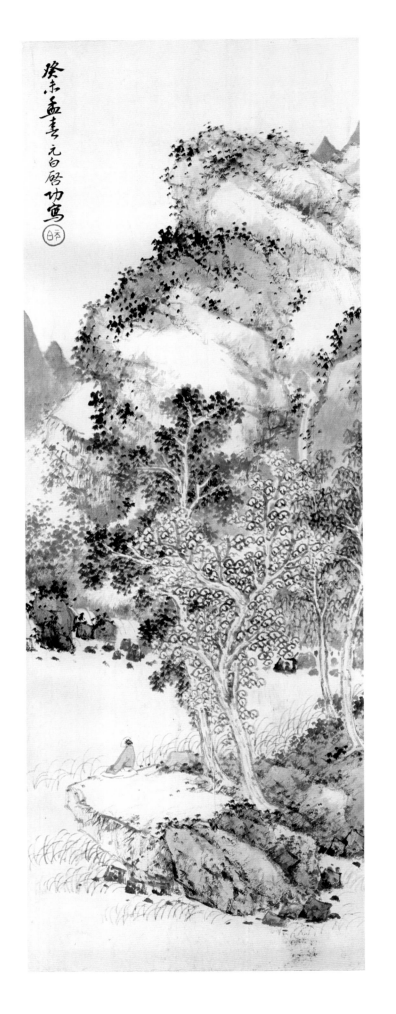

癸未孟春
元白启功写

纵七八点五厘米　横二七点五厘米

一九四三年

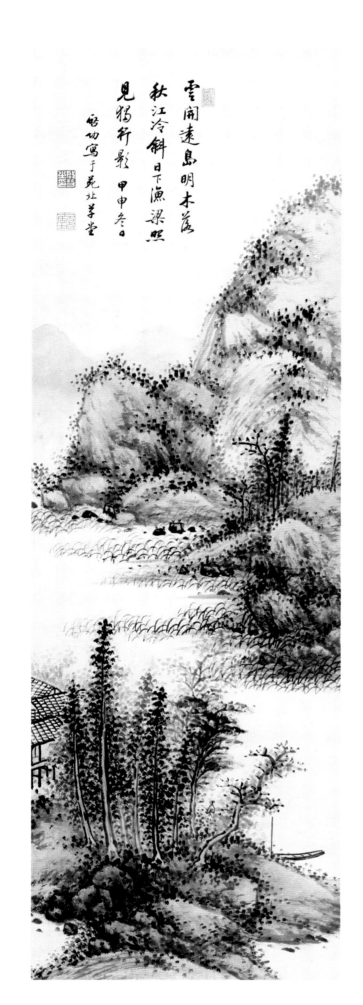

雲開遠島明木葉
秋江冷斜日下漁梁照
見猶舩行影 甲申冬日
啟功寫于堯北茅堂

纵一〇三点五厘米　横三三点五厘米
一九四四年

乙酉秋月 元白启功写

一九四五年

纵二五厘米 横一六点五厘米

晴岚叠翠
意在耕烟墨井之间　丙戌中秋　启功

纵九九厘米　横三一点五厘米

一九四六年

拟清王翚、吴历二家笔意。

一九四六年

纵一〇三点五厘米　横三二点五厘米

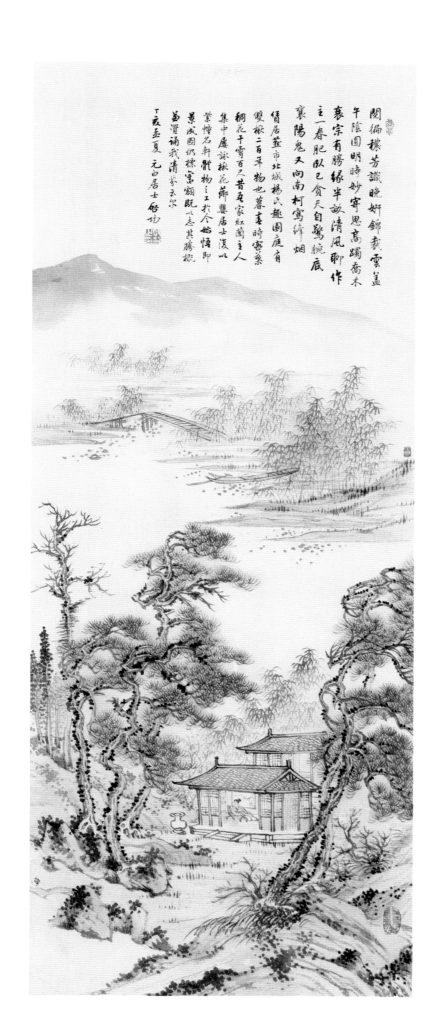

阖偏槛芳讌晚妍锦裹云盖
午阴圆明时妙窝思高蹋乔木
袁宗有胜缘半敛清风聊作
主一春肥臥已贪天自鹜绰腕烟
襄阳鬼又向南柯寓绰烟
信居䓇市北城杨氏趣园庭有
双揪二百年物也暮妻时窗桑
桐花千霄百尺昔五家红兰主人
集中屡咏揪花蔀婴居士复八
紫幢名轩髀物三工於今始悟即
景成园仍㮣窗岭既八志其胜槊
苗贤诵我清茑云尔
丁亥孟夏 元白居士啓功

纵八三点三厘米 横三三点三厘米

一九四七年

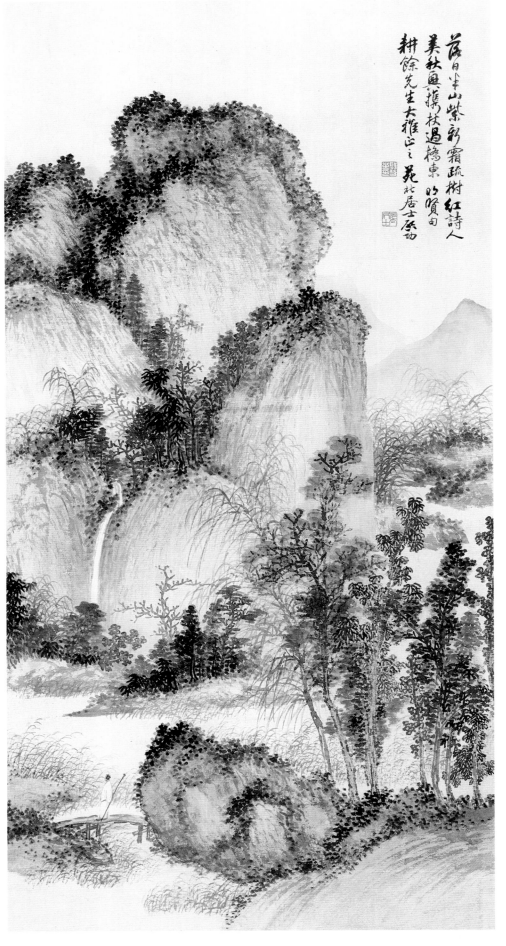

崖自半山紫翠新　霜疏树红诗人
美秋兴携枝过桥东　眇贤句
耕余先生大雅正之　苑北居士属吾

纵一二三厘米　横六一厘米

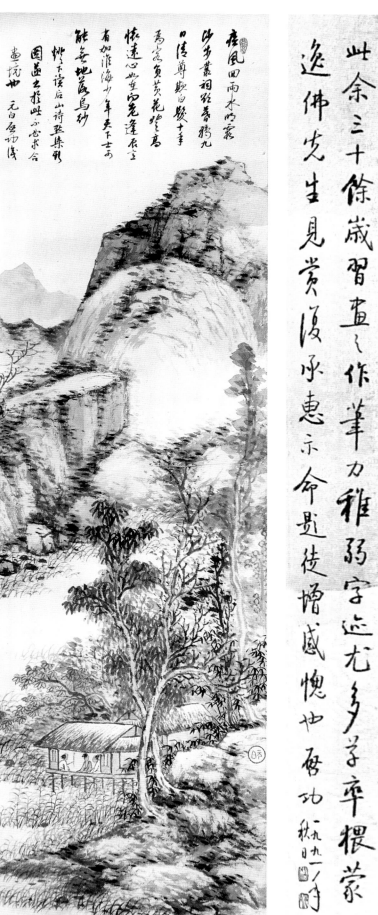

座風四雨水鳴家
沙步蒙祠經著稿九
口清尊歟白駿十丰
為兜貞黄花蜂高
懷逢四此堂宛逢辰室
有加准少年天下士
能無地震烏紗
園遠古榷此示必求合
烛下讀后山詩聖珠外
畫院也　元白啟功後
榷苑北州生

此余三十餘歲習畫之作筆力稚弱字迹尤多莩穉蒙
逸佛先生見賞復承惠示命題徒增感愧也啟功
一九九一秋日

启功一九九一年见四十年代旧作再题。

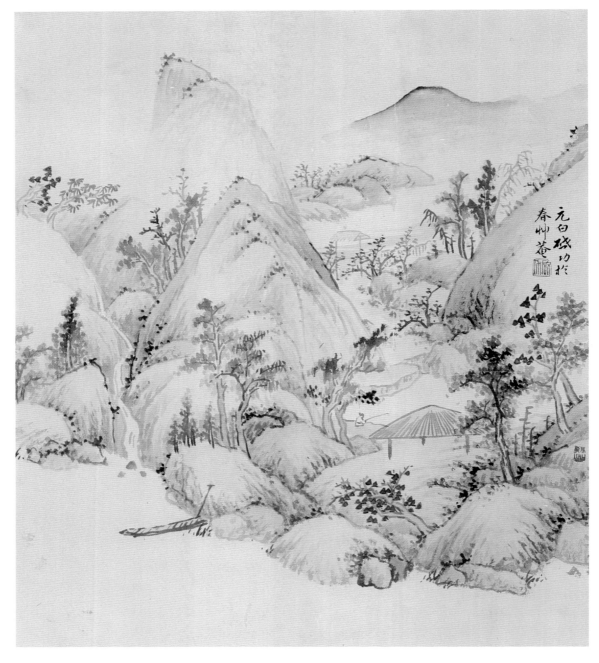

纵三三点五厘米　横二九点二厘米

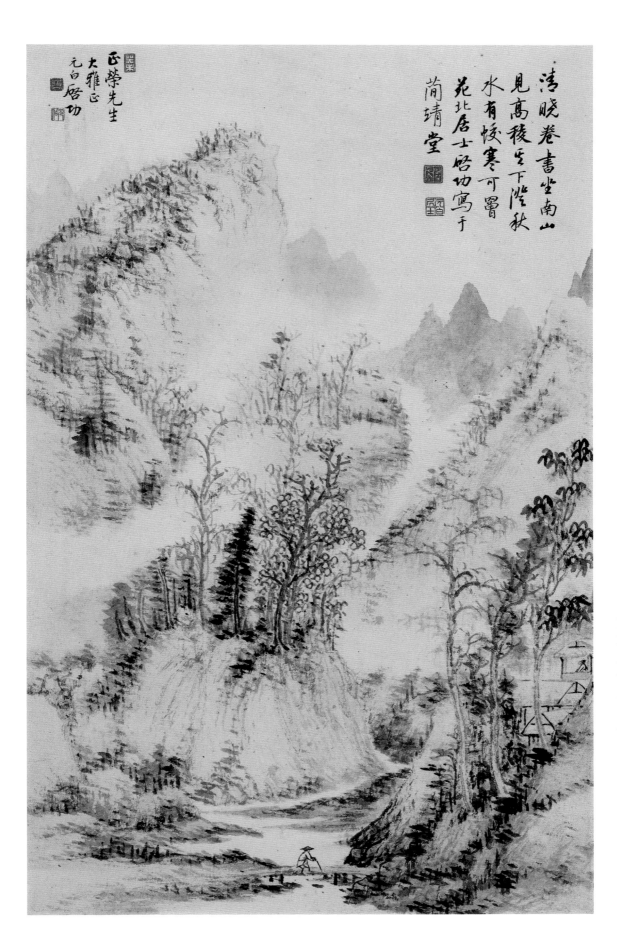

清晓卷书坐南山
见高稜雪下澄秋
水有悛寒可冒
花北居士启功写于
简靖堂

正荣先生
大雅正
元白启功

纵六一厘米　横三八点五厘米

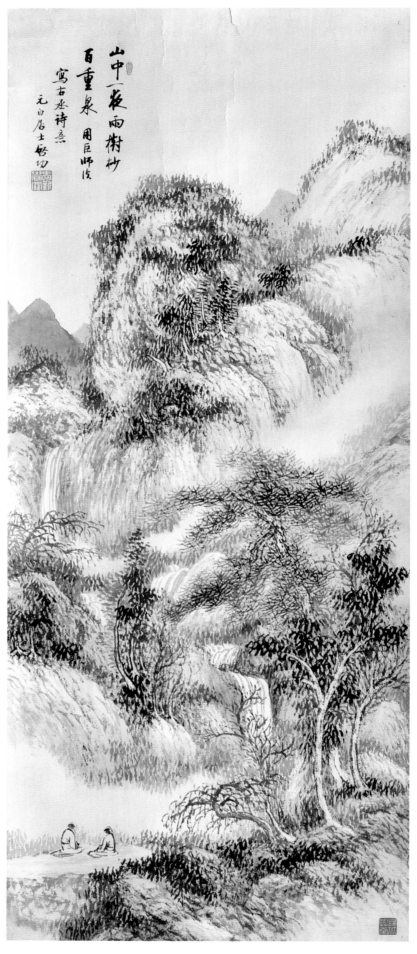

山中一夜雨
树抄百重泉
用巨师法
写古丞诗意
元白居士启功

拟五代巨然笔意，写唐王维《送梓州李使君》诗意。

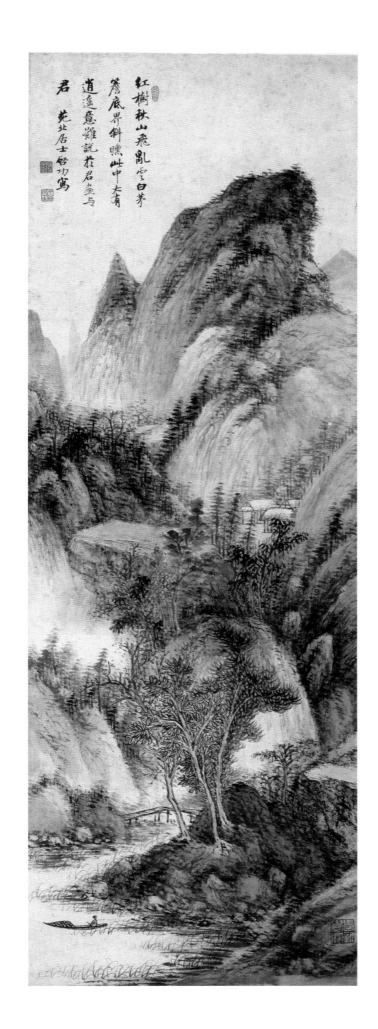

红树秋山飞乱云白茅
簷底界斜晖此中夫有
逍遥意难说於君画与
君
苑北居士启功写

纵九九点五厘米　横三四点六厘米

纵五六点六厘米　横二五厘米

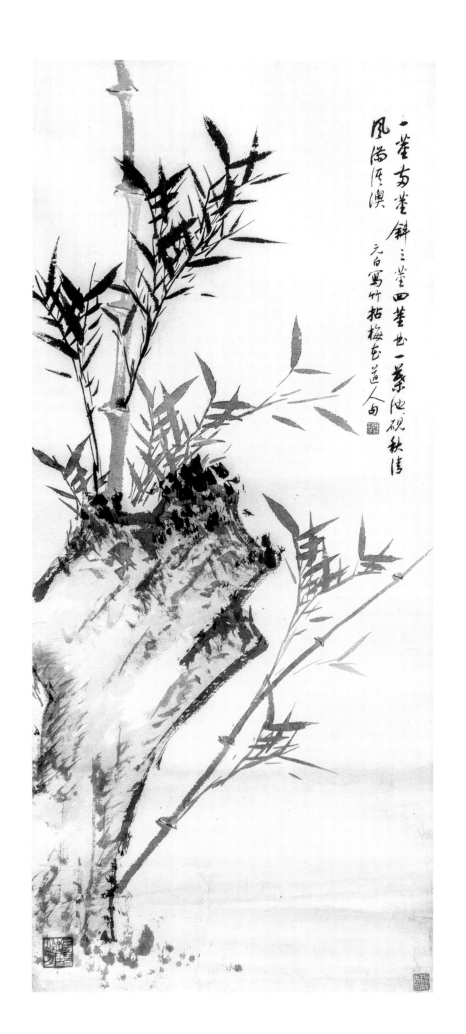

一竿两竿斜三竿四竿也一叶两叶池砚秋清风满深澳元白写竹拈梅道人句

纵九二点五厘米　横三九厘米

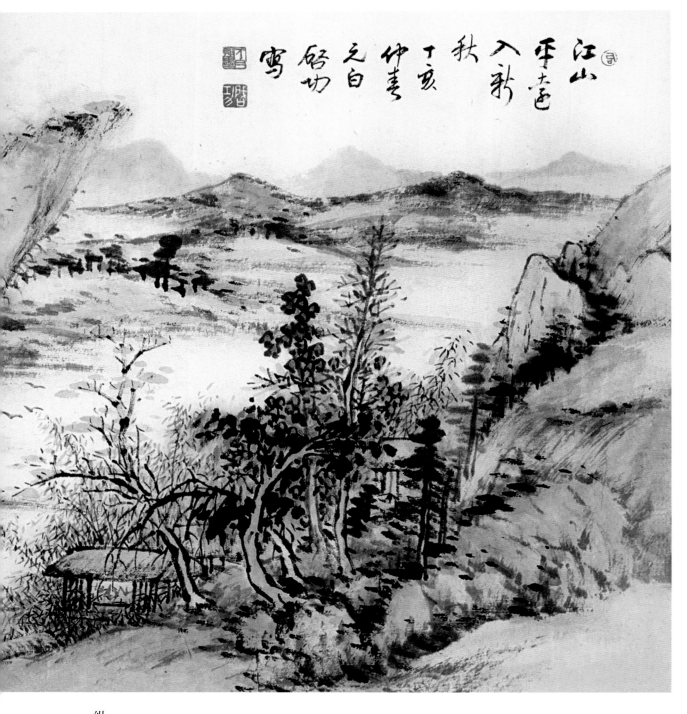

江山平远入新秋
丁亥仲春
元白启功写

纵三四厘米　横六八厘米
一九四七年

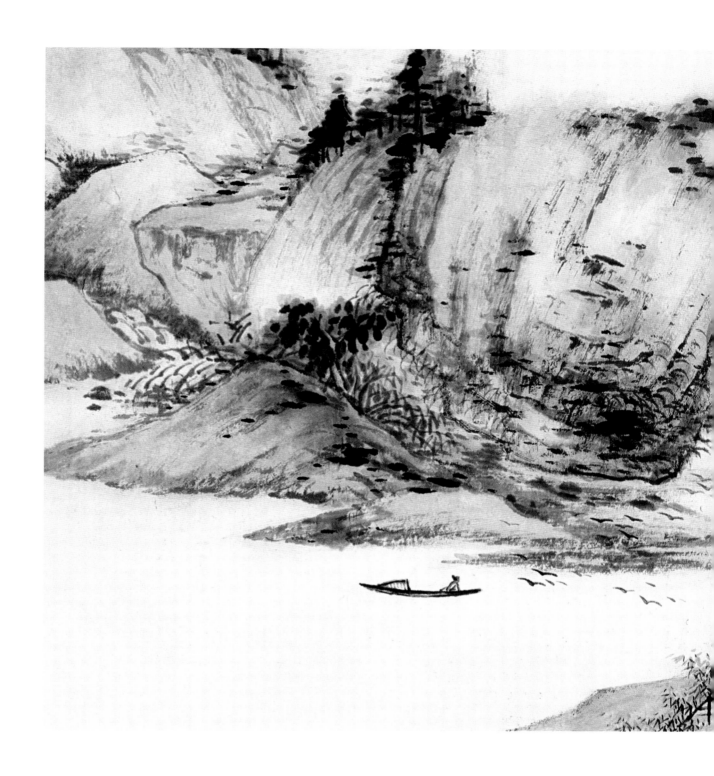

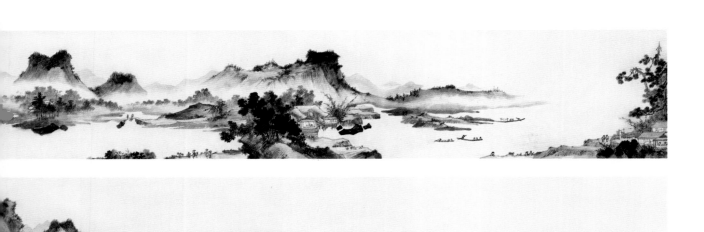

纵二四厘米　横四八五厘米

一九三四年

此临宋人无款山水卷，原卷为溥心畬旧藏，溥儒山水得力于此，现藏美国纳尔逊美术馆。启功二十世纪三十年代曾得清素主人选订《云林一家集》一册，呈心畬，并求以假得宋人无款山水卷临习。启功曾临两卷，一纸一绢，绢本归陈援庵，此为自藏纸本。后附文启功所谈宋人无款山水即此。

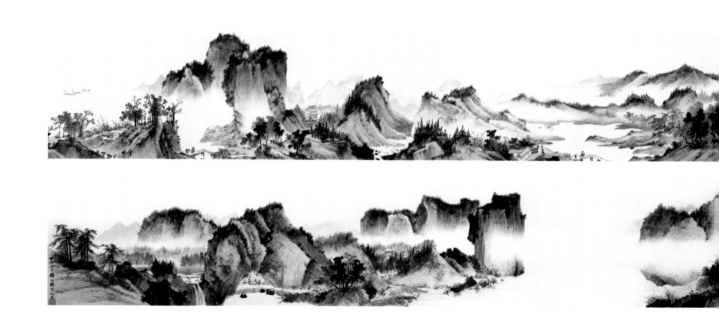

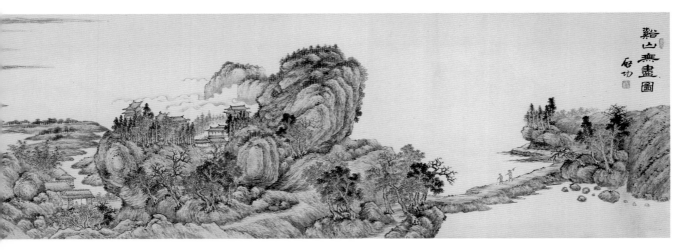

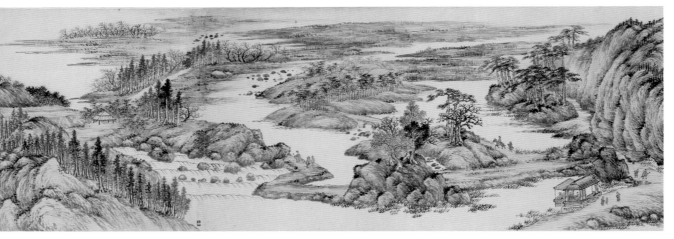

画幅纵三六点五厘米　横四二七点五厘米

临清王原祁《溪山无尽图》卷，傅熹年题

引首、跋尾。

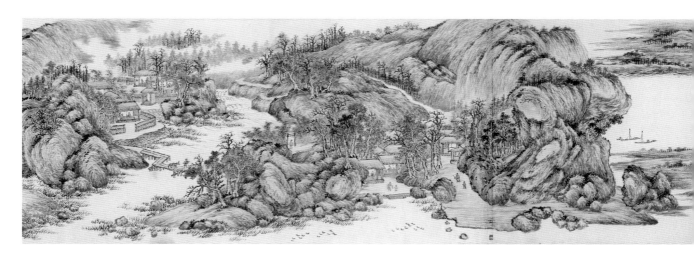

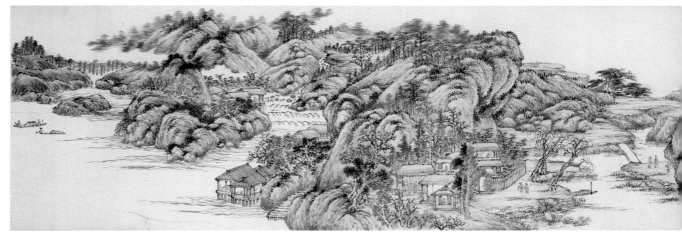

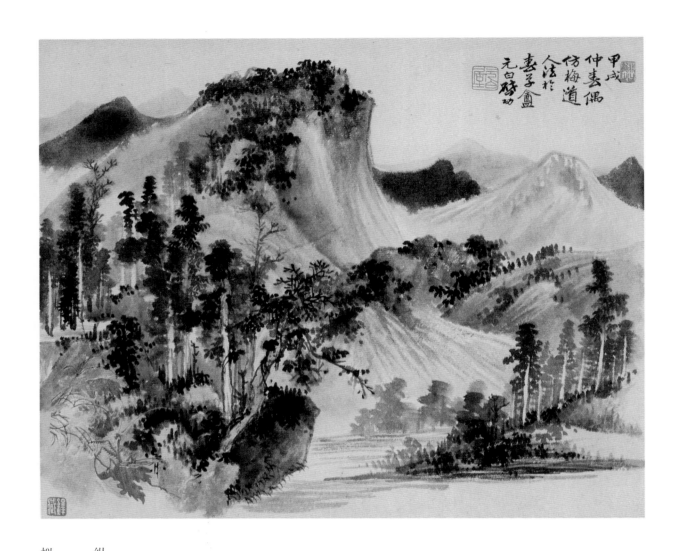

甲戌仲春偶仿梅道人法於妻子盦元白啟功

纵二二厘米　横二六点六厘米

一九三四年

拟元吴镇笔意。

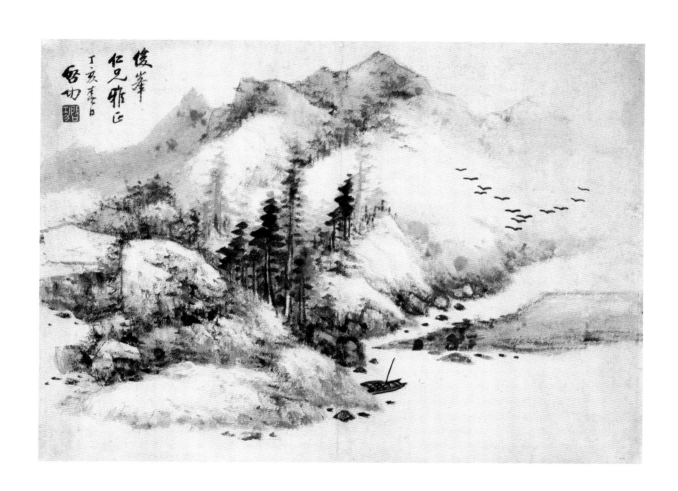

纵三一厘米　横四二厘米

一九四七年

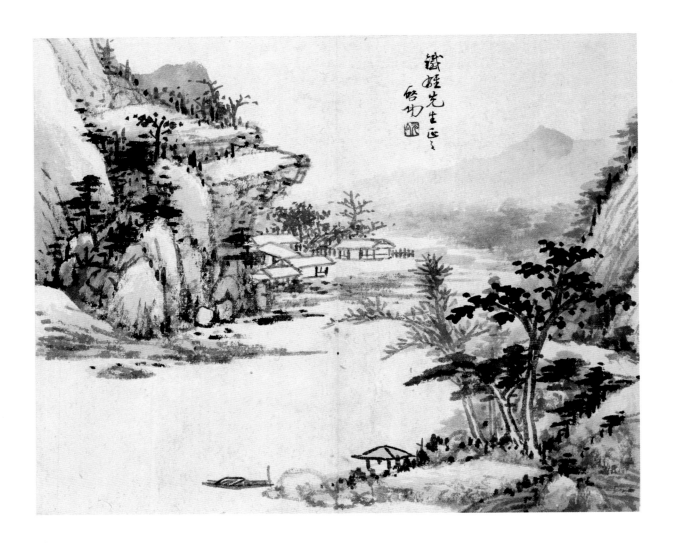

纵二三厘米　横二六点五厘米

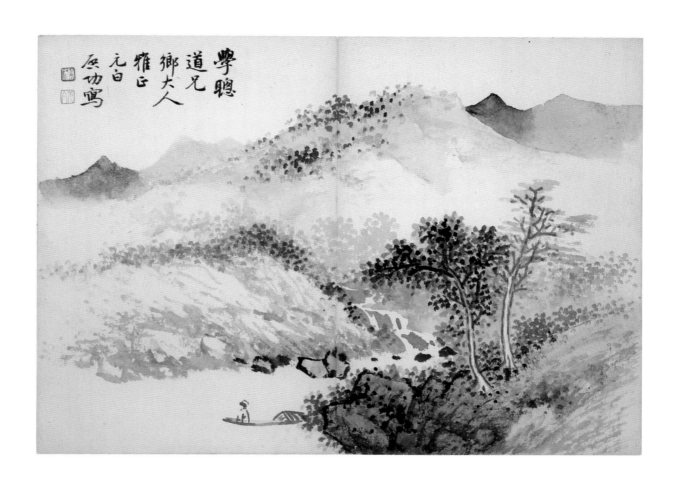

学聪
道兄
乡大人
雅正
元白
启功写

纵二一厘米　横二八厘米

上款人钮隽。

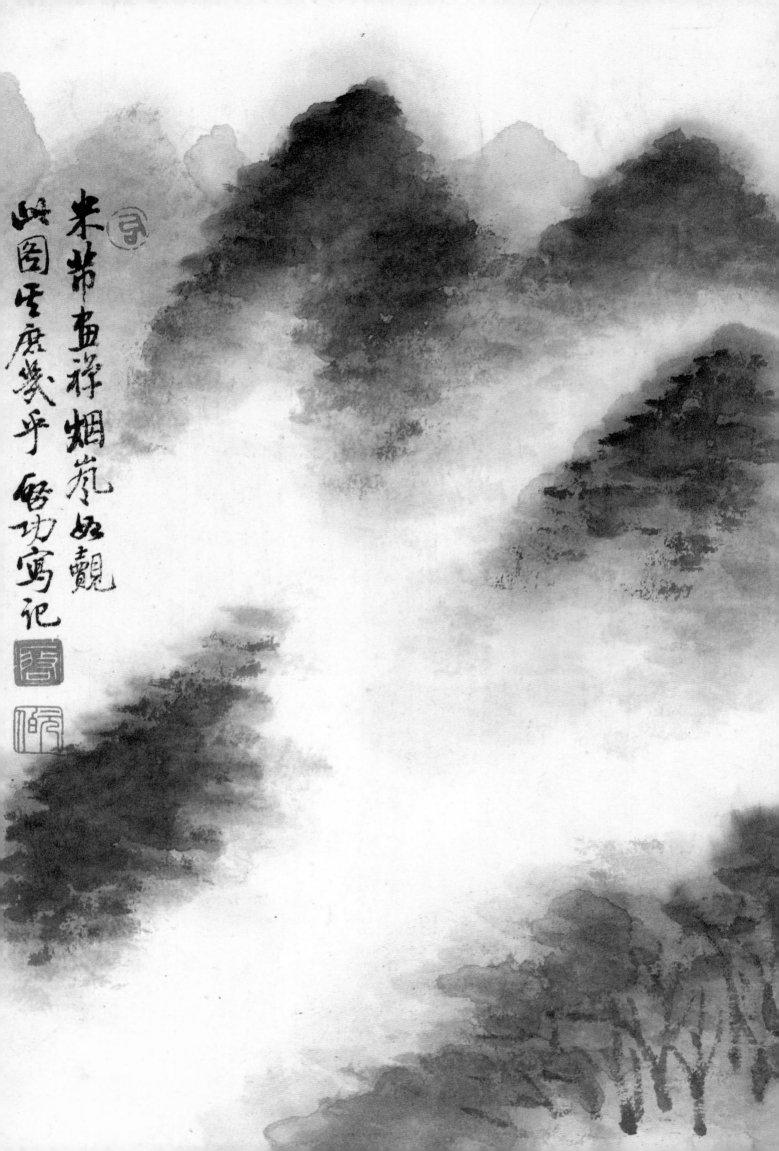

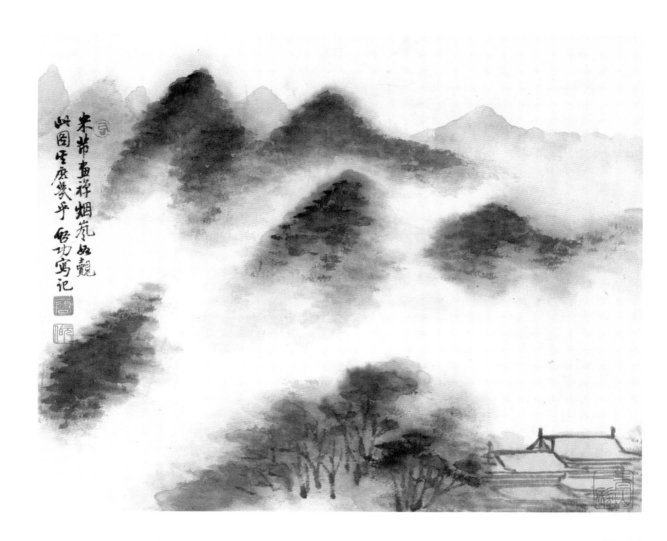

米芾画祥烟岚好观
此图庚戌岁乎启功写记

纵二三厘米　横二六点五厘米
拟宋米芾笔意。

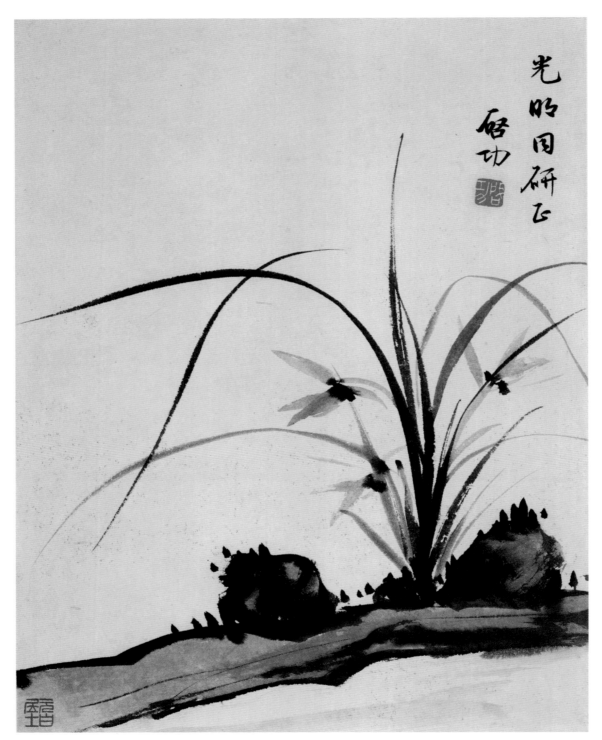

光明同研正

启功

纵三三点五厘米　横二五点二厘米

纵二一点二厘米　横二八点八厘米

此为金协中拟唐吴道子本竹林大士诗堂，启功全用草法，

不杂行楷，为草书之正宗。

峯摇白雨水拖蓝
萬木含风孫正融
记得松毛初泊口破
船撑笠過湖南
松圆诗老名句弖如
老合畫境也
元白居上 啟功

最怜西风芦板
桥笛抹禅双雨潇
只々画气粕知雯
一抹空烟水六朋
松图弧句神韵粕松
渔洋之先母也
元白启功领

纵一四点三厘米　横二三厘米

元白法古
山水
册

乙亥端阳
酒仙题

纵三三点三厘米　横三〇点一厘米

一九三四年

衡永一九三五年题册首。

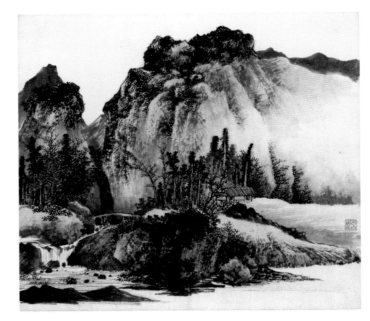

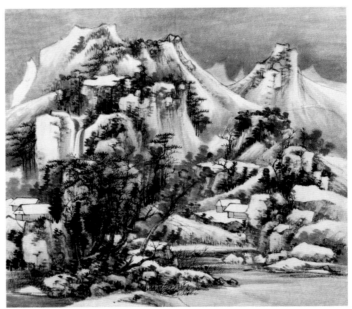

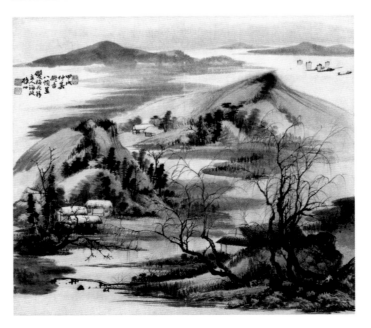

此启功弱冠前后之笔。

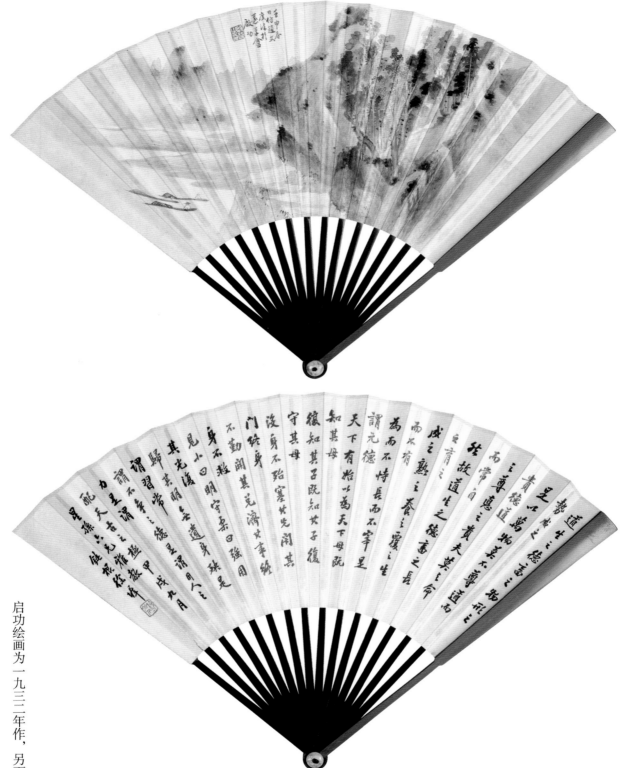

启功绘画为一九三三年作，另面徐埏法书为一九三四年作。

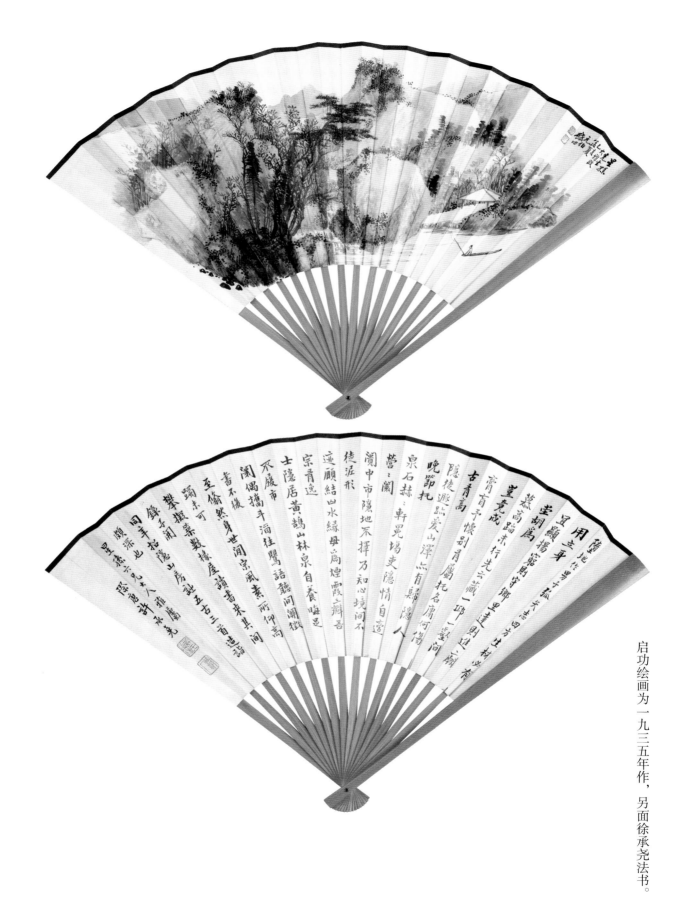

启功绘画为一九三五年作，另面徐承尧法书。

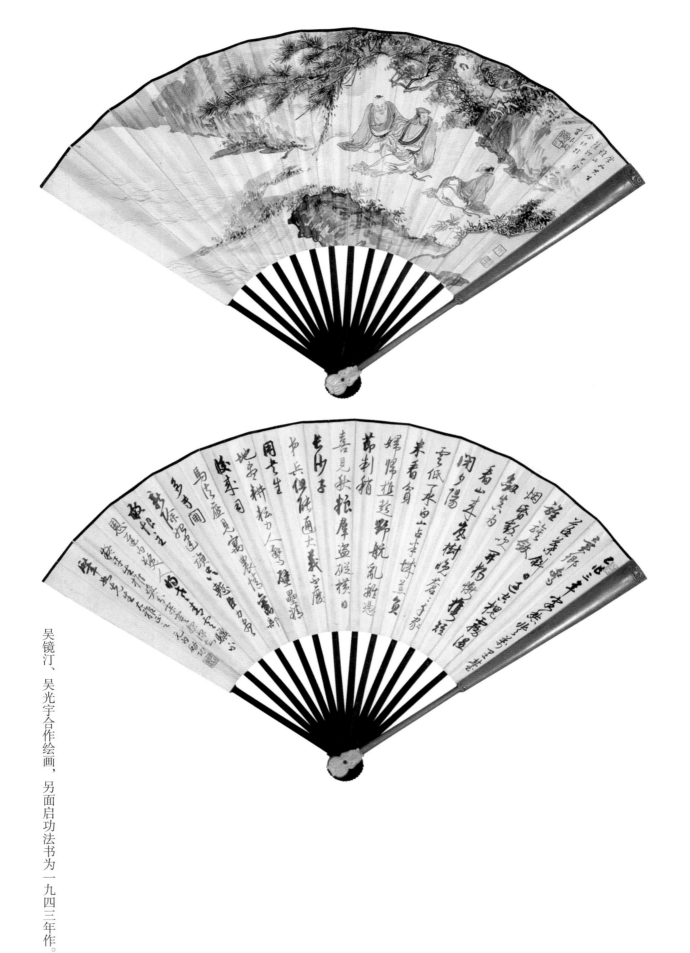

吴镜汀、吴光宇合作绘画，另面启功法书为一九四三年作。

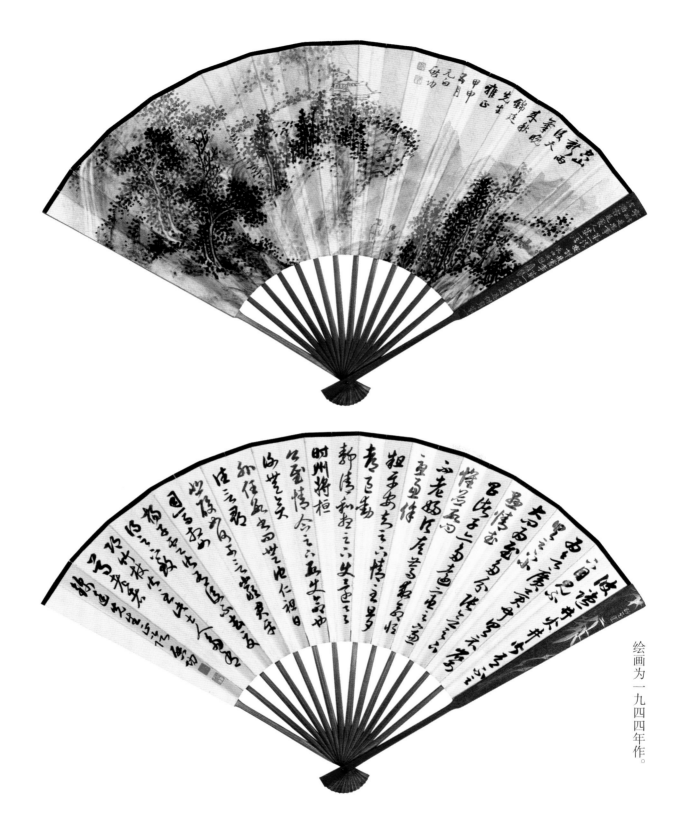

绘画为一九四四年作。

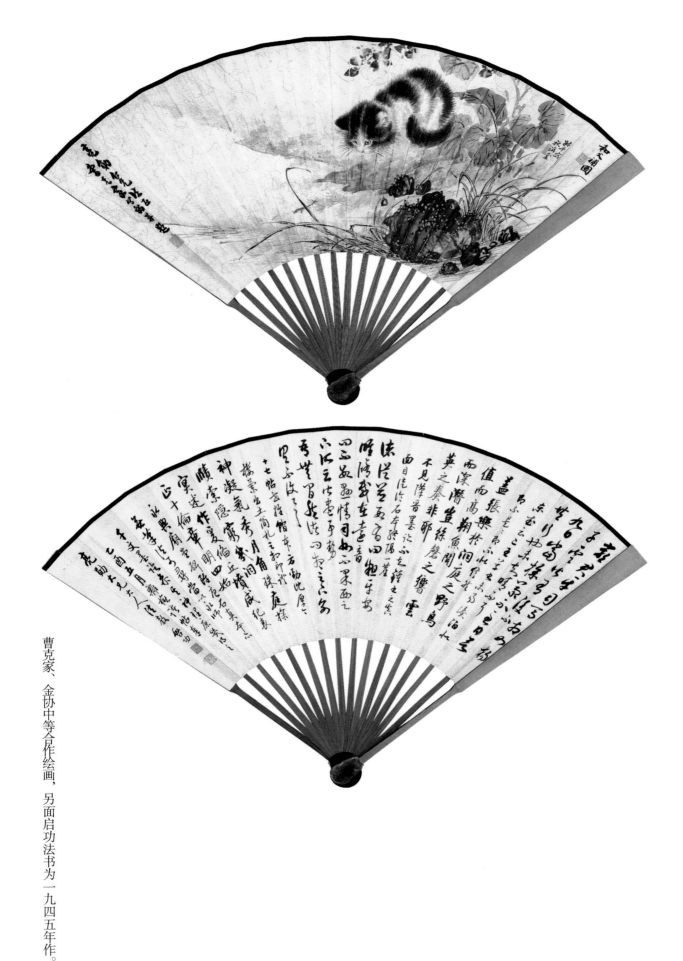

曹克家、金协中等合作绘画，另面启功法书为一九四五年作。

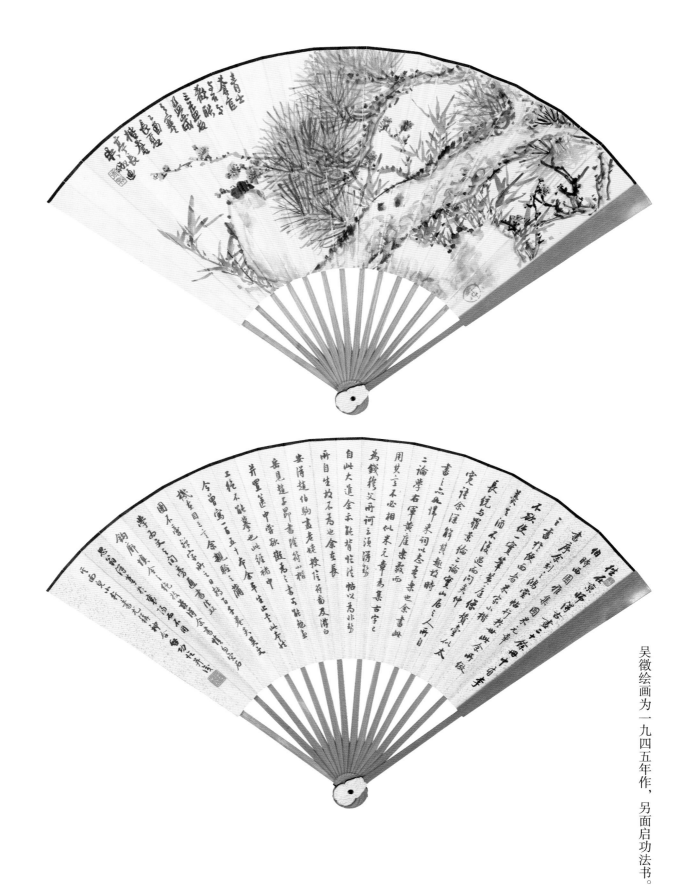

吴徵绘画为一九四五年作，另面启功法书。

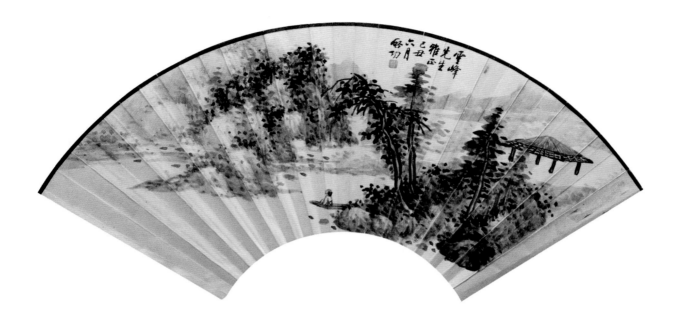

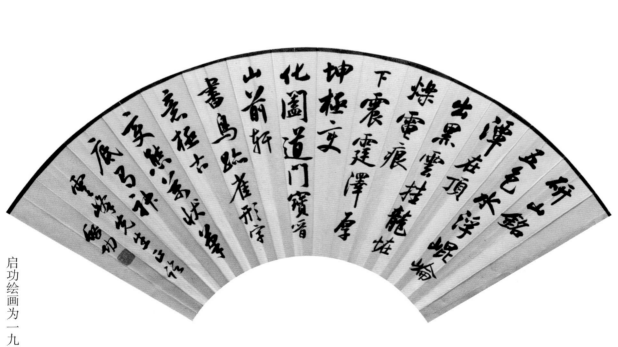

启功绘画为一九四九年作。

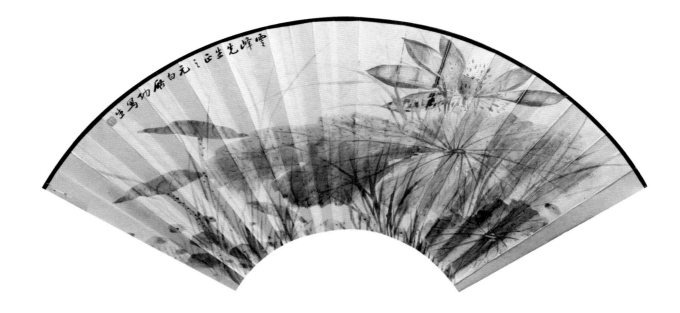

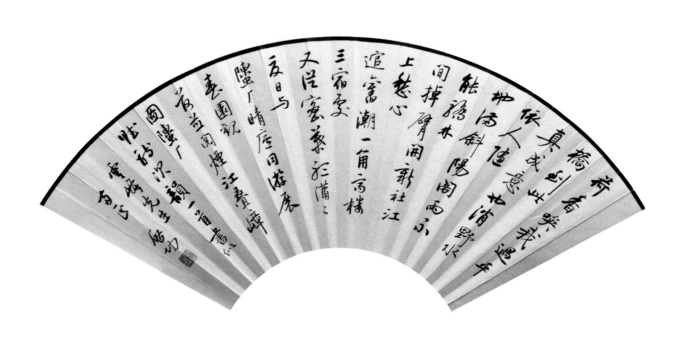

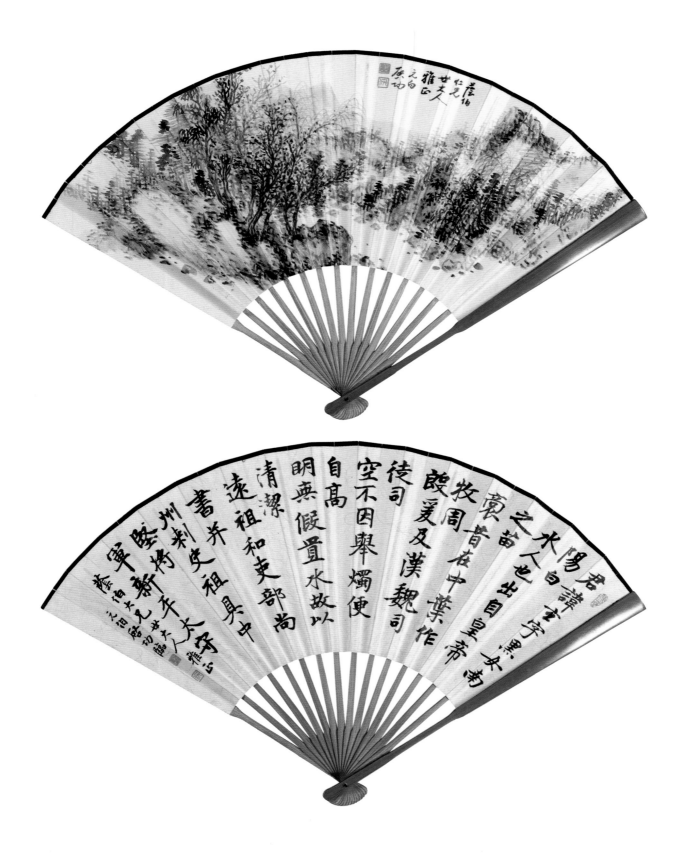

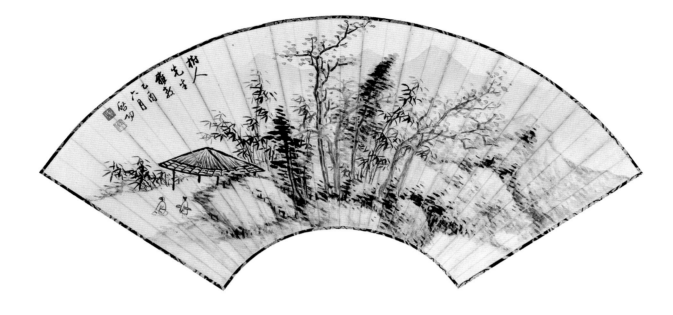

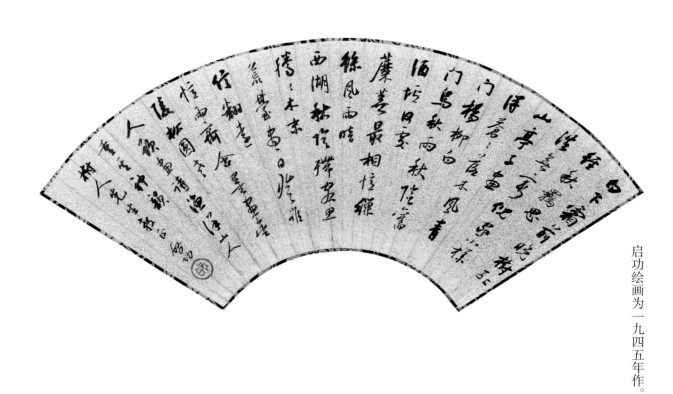

启功绘画为一九四五年作。

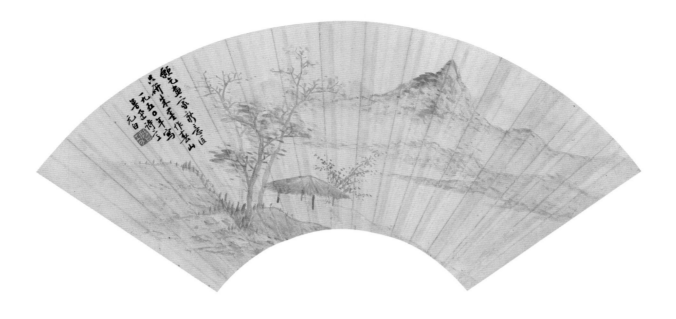

绘画为一九五〇年作。

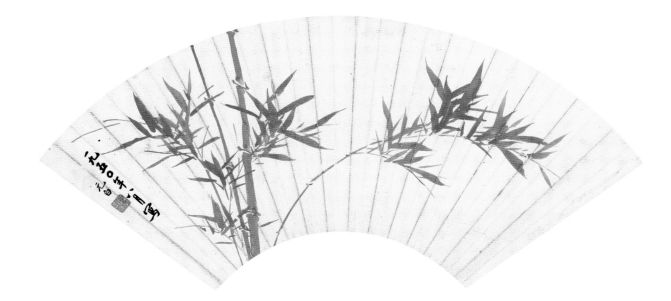

一九五〇年

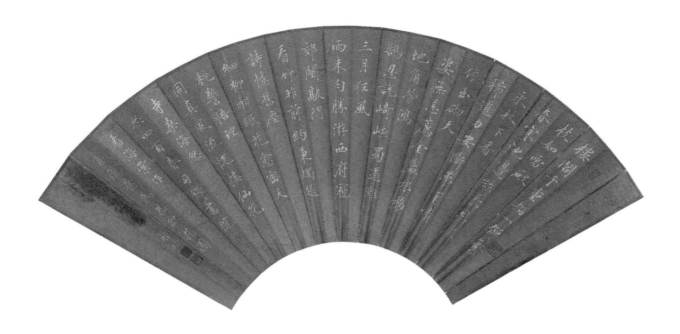

一九四二年
司铎书院赏花雅集为四月十五日。

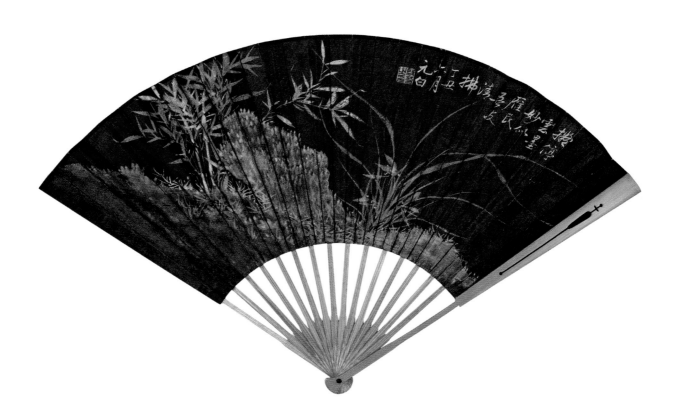

一九三七年
拟明文徵明笔意。

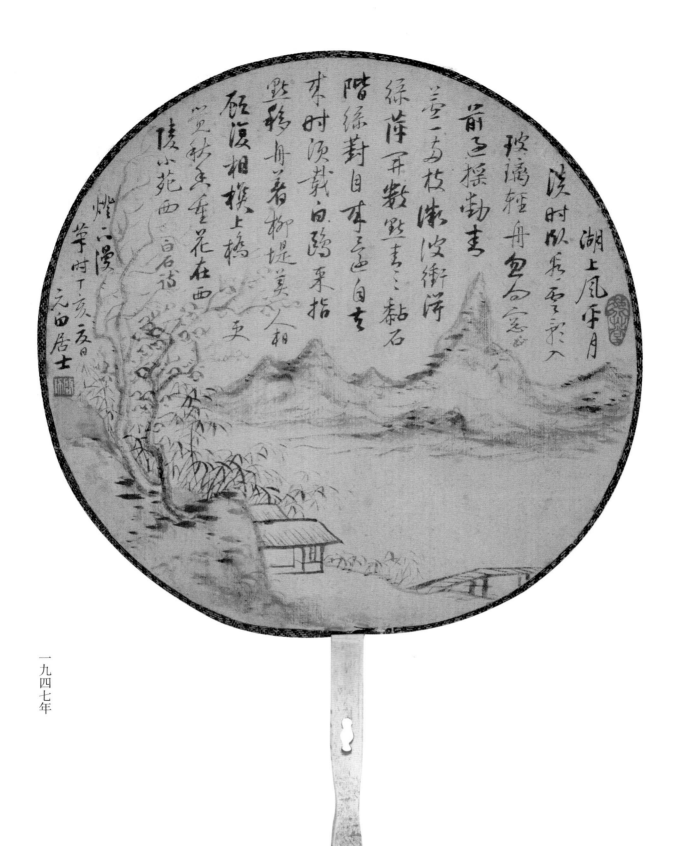

湖上风平月

汰时版春雪影入

玻璃轻舟鱼向窗

前互操动吉

茎一高枝漱波衡泮

绿萨开数点吉三黏石

阶绿对目年画自吉

求时须裁白踌束指

黝移舟若柳堤莫只相

顾渡相模上桥

见秋只玺花在西

陵小苑西白石吉

灯二漫

草时丁亥二反目

元白居士

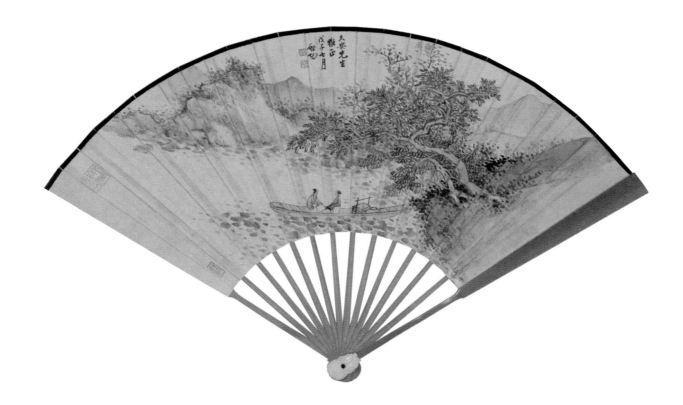

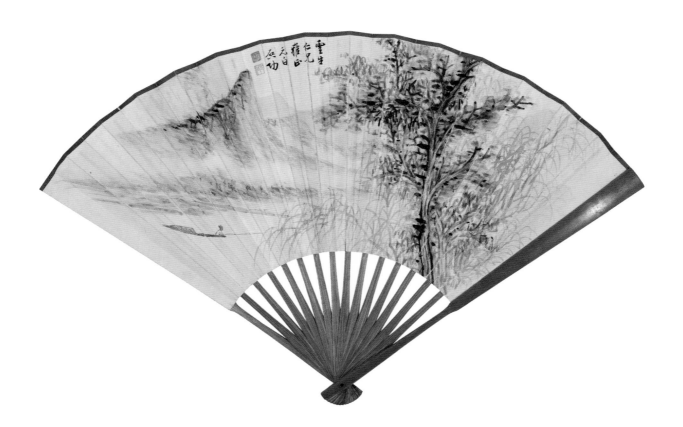

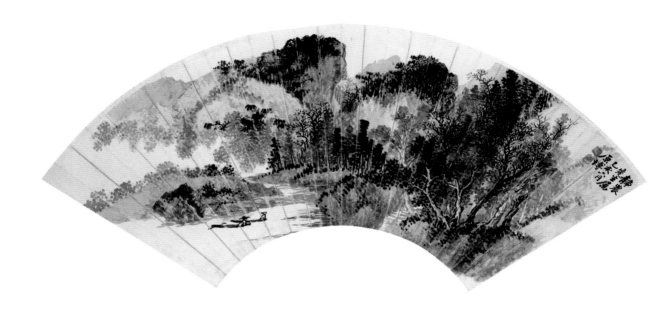

一九三五年

上款人台静农，三十年代时任陈垣秘书，与启功多有往来，亦师亦友。

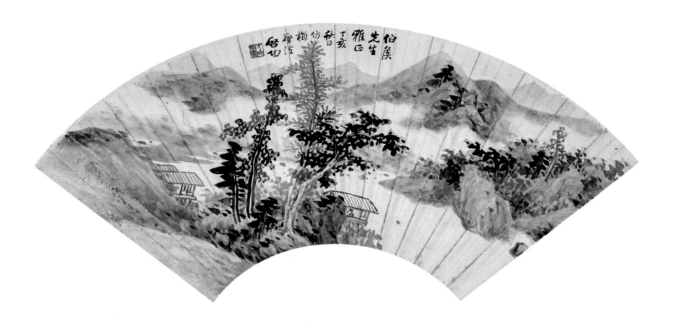

一九四七年

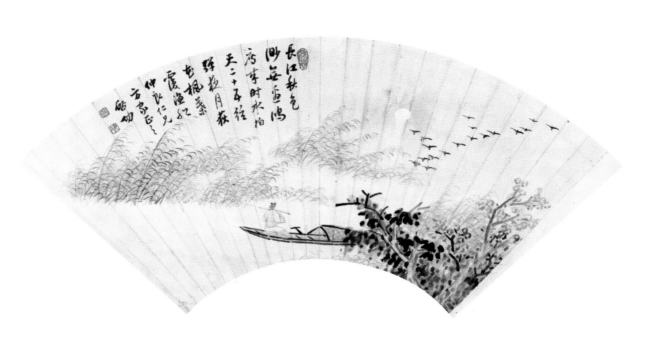

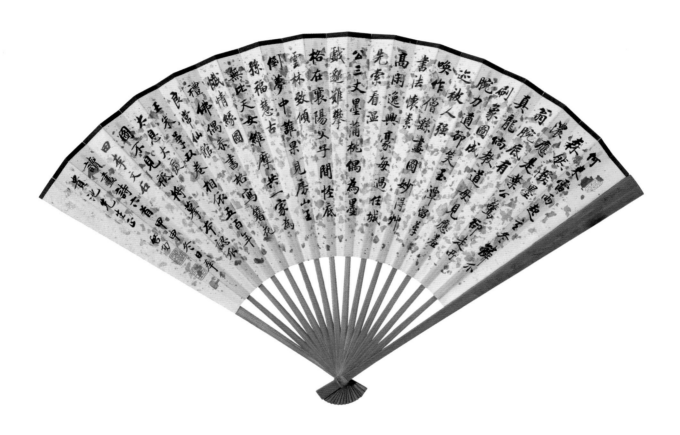

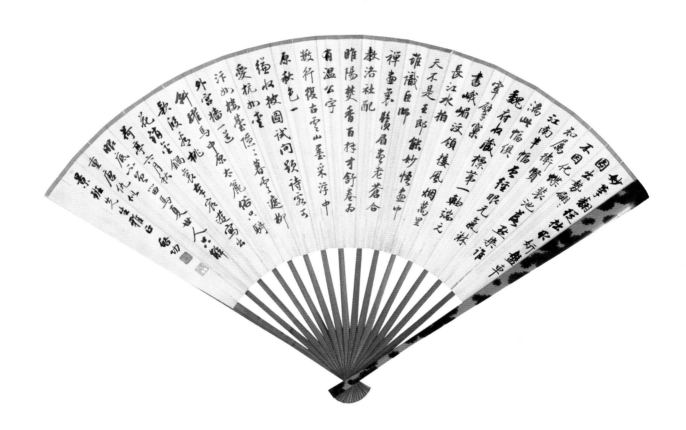

断云一片洞庭帆玉破鲈鱼金破柑好作新诗继柬南苕垂虹秋色满东南 元白

启功写，王竹庵刻，傅万里拓。

松窗

溥佺，一九一三年十一月二十二日——一九九一年三月十九日，曾用雪溪、尧仙、健斋，琴书堂主人之名。清道光帝五子惇勤亲王奕誴之孙，贝勒载瀛六子。先生幼年读私塾继承家学习画，除向长兄雪斋学习之外，又问业于关松房。先生为松风画会成员，名『松窗』。先生又参加中国画研究会、湖社画会，二十三岁为辅仁大学美术讲师，教授山水课程。新中国成立后为北京画院画士，后被评为一级美术师。

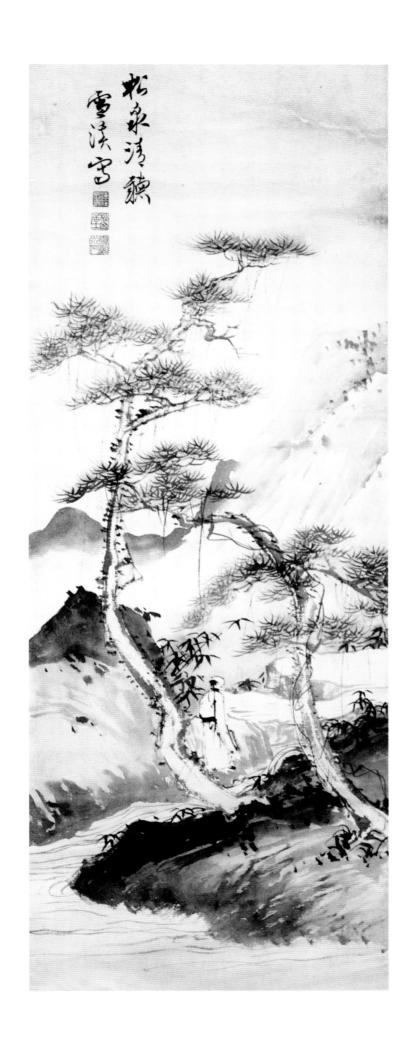

松泉清籁
雪溪写

纵八二点五厘米　横三一点五厘米

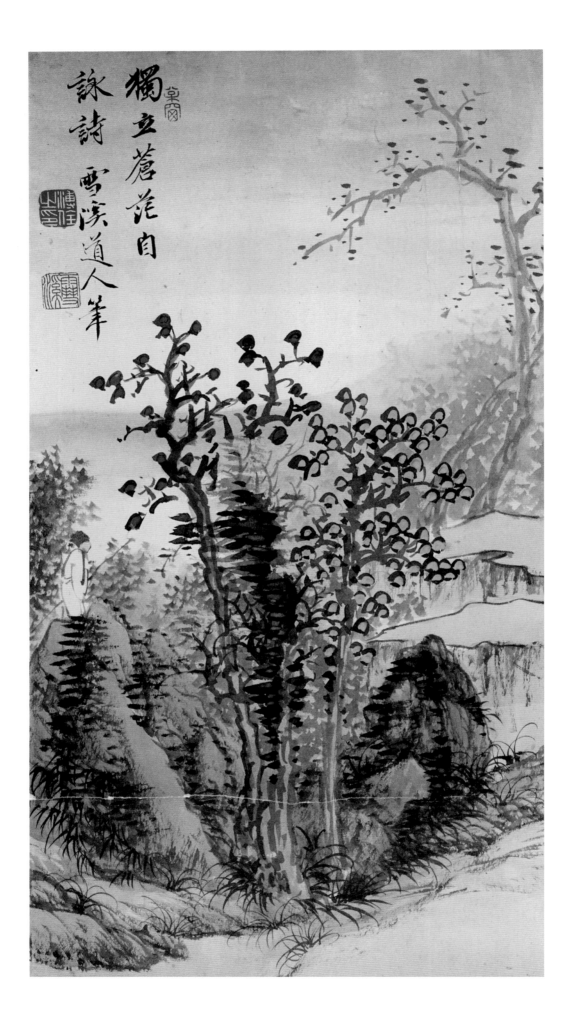

独立苍茫自
咏诗　雪溪道人笔

纵二九厘米　横一六厘米

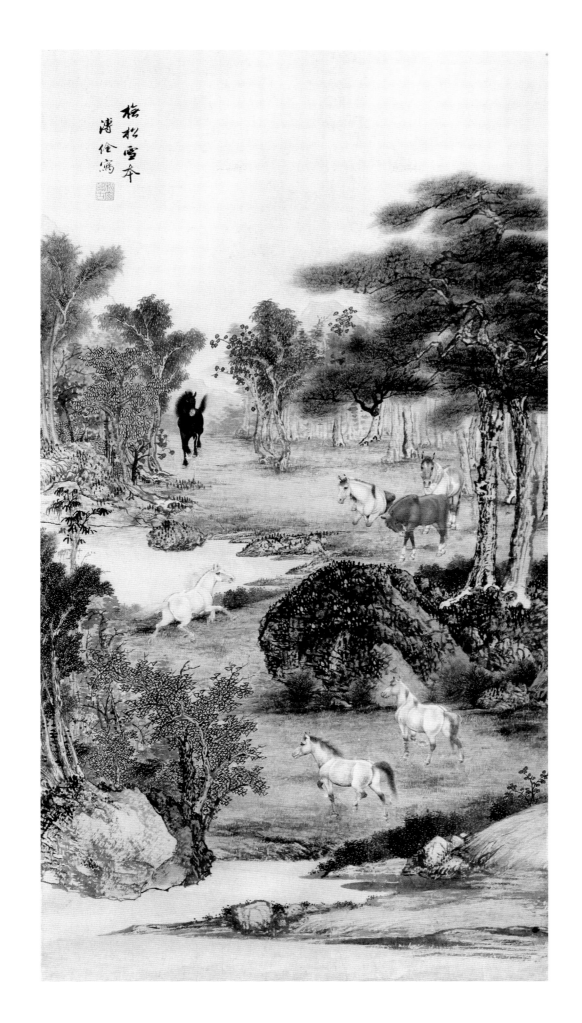

纵九七点五厘米　横五一点五厘米

拟元赵孟頫本。

纵四〇厘米　横一六厘米

翊武先生方家雅鉴 溥佺师松雪笔

纵五九厘米　横三〇厘米

拟元赵孟𫖯笔意。

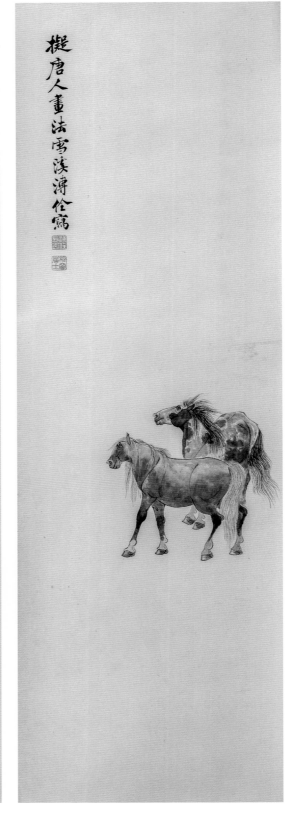

擬唐人畫法雪溪溥佺寫

壯馬脫重銜 拟龍眠山人筆溥佺寫雙駿

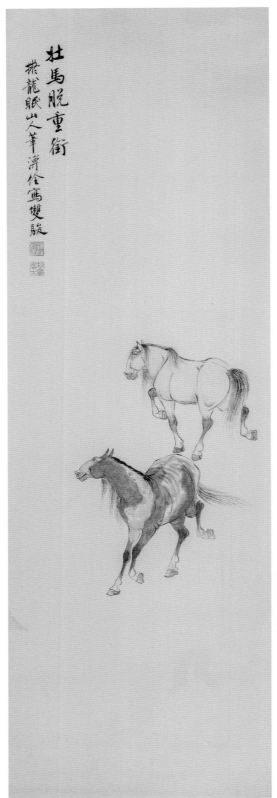

每幅纵一〇一点八厘米　横三三厘米

拟唐人笔意，拟宋李公麟笔意，拟元赵孟頫笔意。

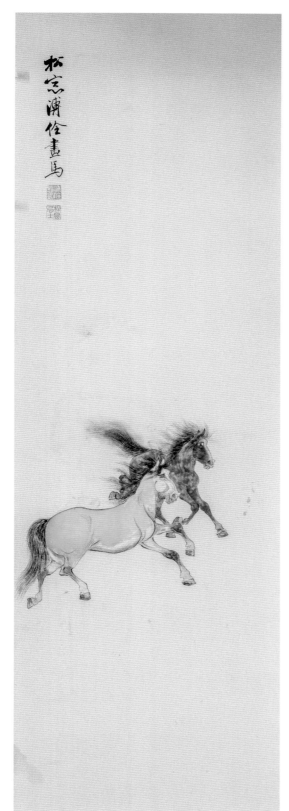

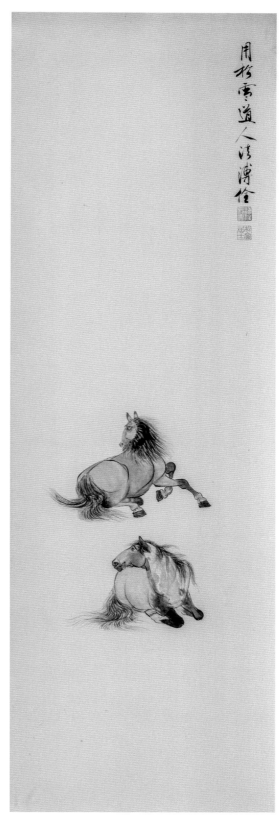

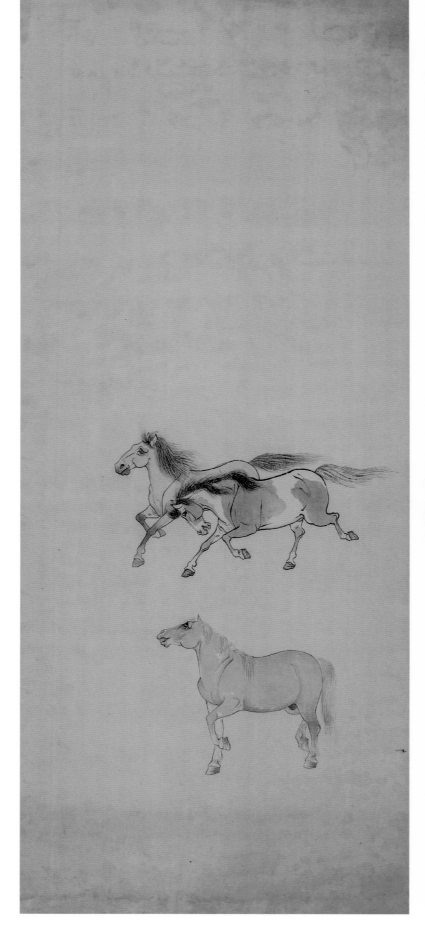

溥松窗画马　六五年运启功先生补景旋逢文革遂未能著笔　傅熹年题

纵七八点八厘米　横三四厘米

傅熹年题签。

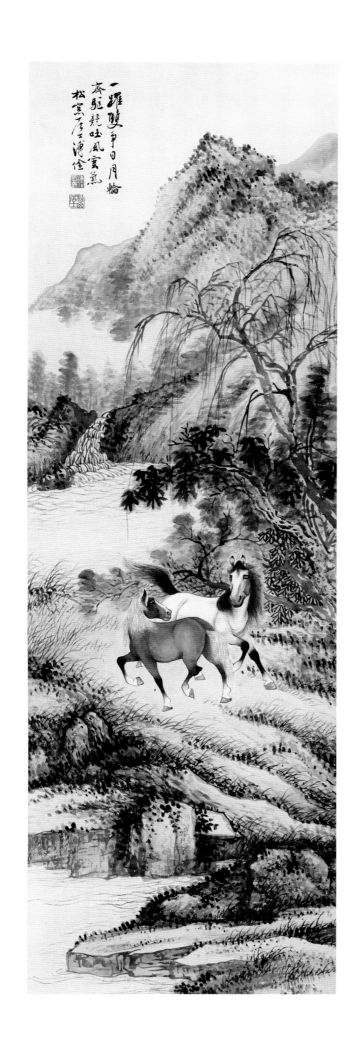

纵九八厘米　横三二厘米

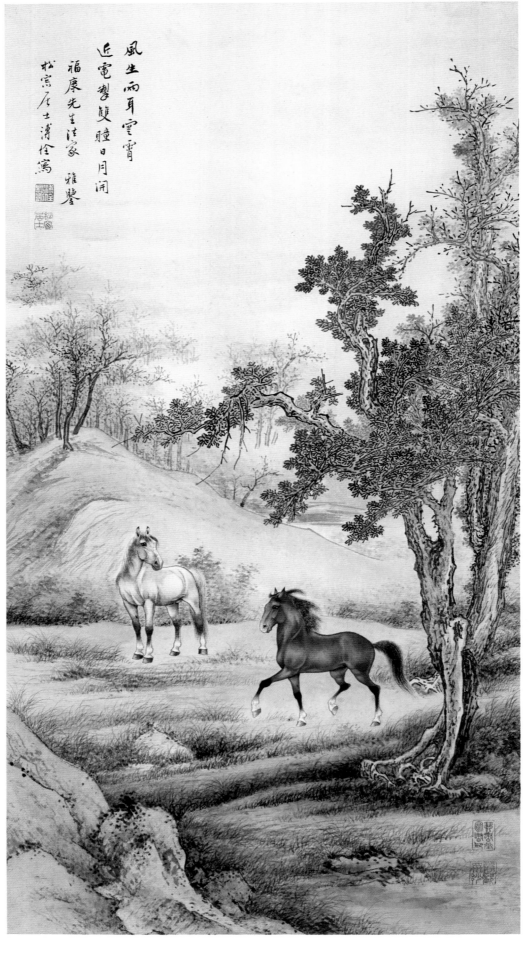

風生兩耳雪霄
近電劈雙瞳日月闲
福康先生法家雅鑒
松禽居士溥佺寫

纵九四厘米　横四九厘米

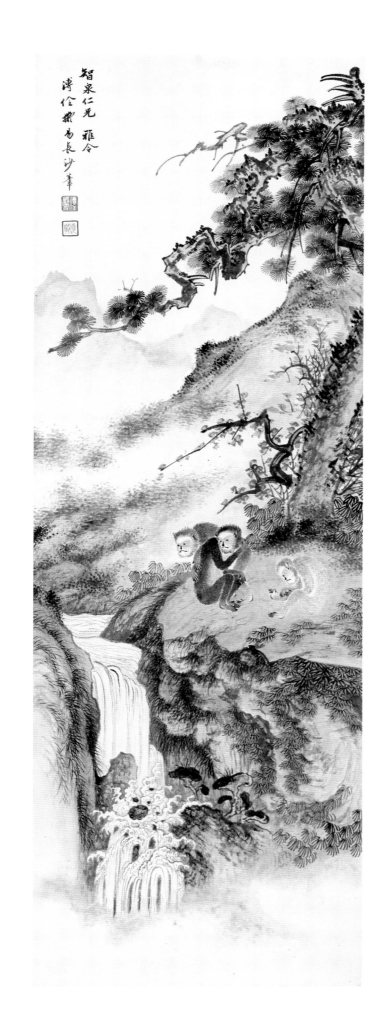

纵九八厘米　横三三厘米

拟宋易元吉笔意。

南昌先生 雅正

松怡溥伒

纵六九厘米　横三四厘米

尧仙居士溥佺写真

纵九五厘米　横四二厘米

此写真之作。

泽民先生
雅教
溥佺寓

用明泥金笺。

溥松窗山水册

每开纵一九点七厘米　横一三点二厘米

溥佺题签。

鹿角

霽秋同學屬畫
雪溪道人寫

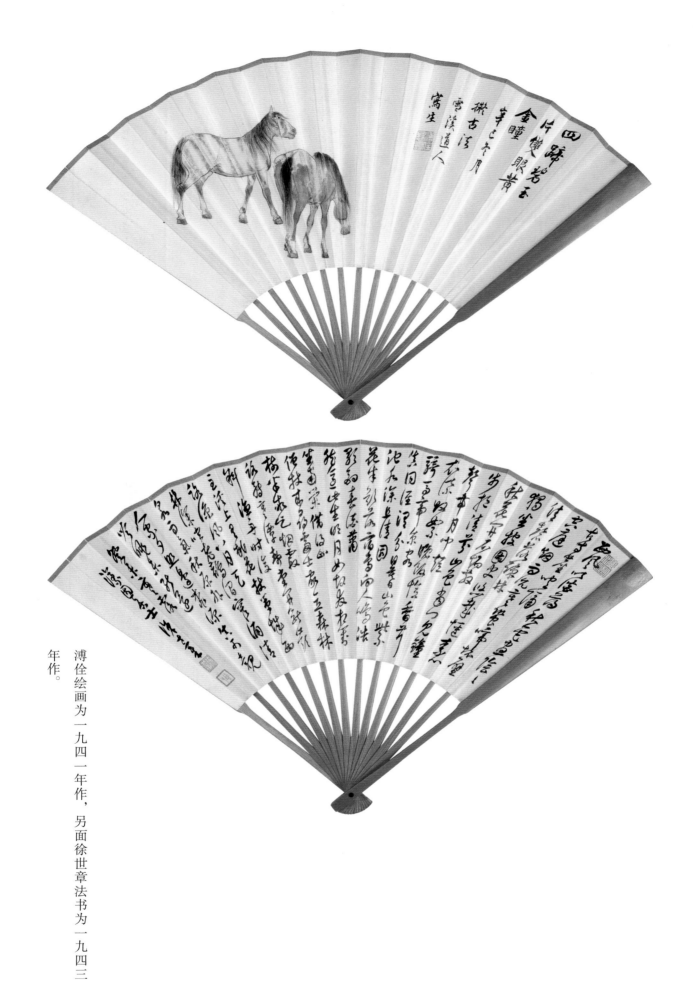

四蹄片雪双若玉
金瞳眼黄
辛巳六月
横古潭
雪溪道人
写生

溥佺绘画为一九四一年作，另面徐世章法书为一九四三年作。

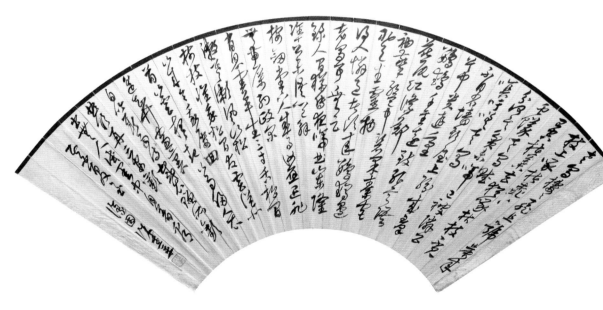

溥佺绘画拟宋人笔意，另面徐世章法书为一九四五年作。

绘画为一九四二年拟元王蒙笔意。

桐陰習靜
用明人畫
法溥伒

拟明人笔意。

直径二七点三厘米

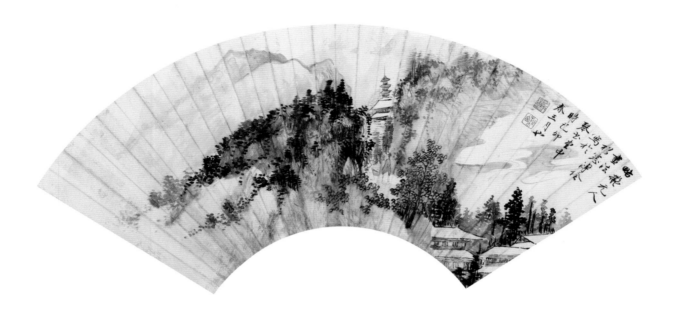

一九三九年
拟元人笔意。

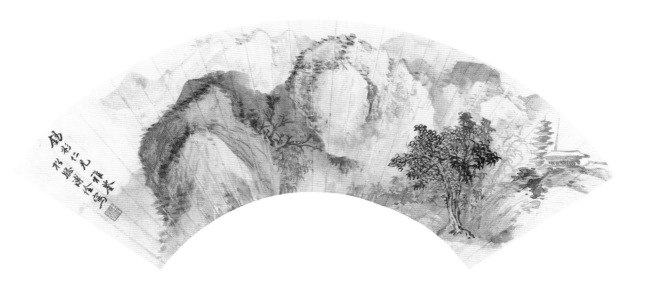

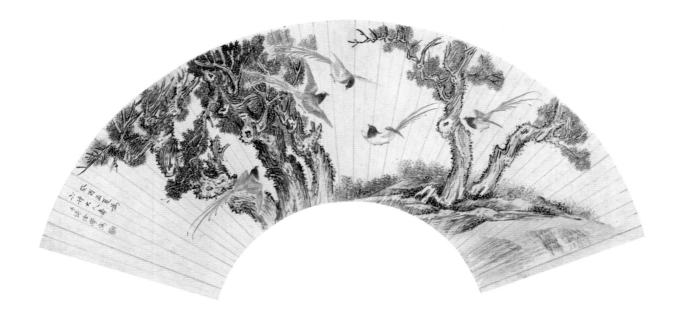

一九三三年

松堪

溥佐，一九一八年五月七日——二〇〇一年九月十日，字庸斋，凝

碧堂主人。清道光帝五子惇勤亲王奕誴之孙，贝勒载瀛八子。先生

自幼在其父及忻、儞、佺三兄熏陶下，酷爱书画。先生为松风画会

成员，名『松堪』。一九四六年与堂兄溥心畲合作在天津举办扇面

展览。一九四六年任北京大学出版部职员；一九四九年后在河北艺

术师范学院、天津美术学院任教；一九五二年加入中国画研究会；

一九五九年应聘任天津河北艺术师范学院国画讲师。先生在新中国

成立之后久居天津，为津门画派代表人物。

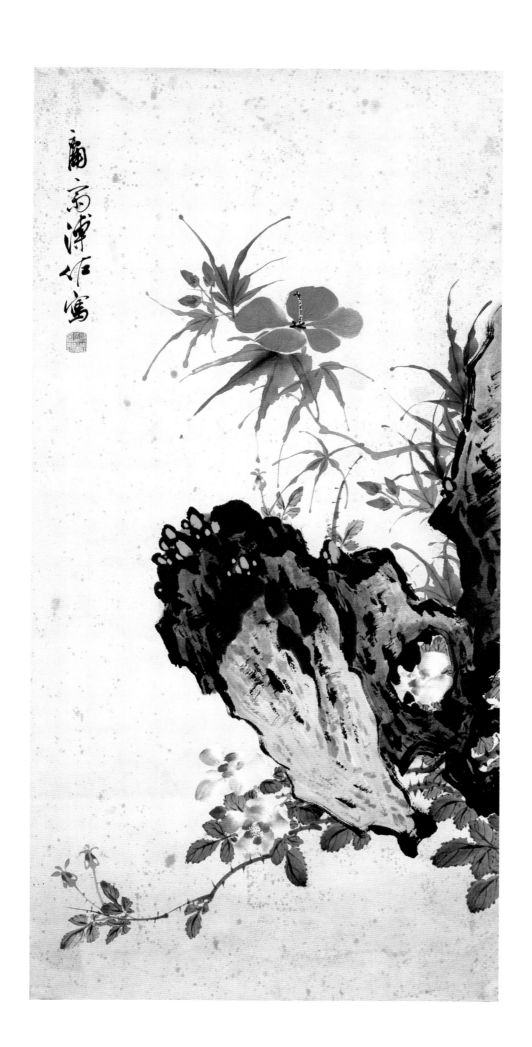

纵六八厘米　横三四厘米

擬宋人本 庸石溥佐畫

營丘山水危峰奮起蔚然天成喬木倚磴
下自成陰軒暢開雅悠然遠眺道路深窈
儼若深居用墨頗濃而皴散分曉宴坐觀
之雲煙忽生澄江萬里 沅叔傅增湘

江上愁心千疊山浮空積翠如雲煙山耶雲耶遠莫知
烟空雲散山依然兩崖蒼蒼暗絶谷中有百道飛來泉
縈林絡石隱復見下赴谷口為奔川之平山闹林木斷
小橋野店依山前東坡詩· 七十四叟俞陛雲

溥佐绘画拟宋人本、明唐寅笔意；另为傅增湘、俞陛云、
郭则沄、张海若法书。

橫唐子畏大意
庸道人溥佐

竹陰當靜
庸道人溥佐

掛席曹衡震澤雲茫茫樓閣陘中分勘書定圧掖
衿閒萬頃烟波不見君買畫收書七十春金苦辭
館一吟身枯亳兒得枯螻影留得清蒭付詚人
凌龍巳足屬畫其先德勘書圖并題 張海若

夫其朙濟開豁苞含宏大凌轢卿相謔啥
豪桀戲萬乘若寮友視疇列如草茶雄
節邁倫高氣蓋世可謂拔乎其萃遊方
之外者也
辛巳嘉平 蟄雲郭則澐臨於遊園

古人画马如画佛像，庄严去凡
骨，飘飘奋尾欲轻不用羁鞚
兴与当时精妙称曹霸人与
骅骝言俱化信笔为之自有神
玄卯龙螺光画画
横松雪道人大意
庸京溥伒南萍题

拟元赵孟頫笔意。

纵九九厘米　横三三厘米

古人畫馬如畫竹貴庄苗之玄凡尚之趣
榷秀尾弧輕不困臺鬃與肉
當時精妙稱曹霸人与驊騮意
俱化信筆為之自省神意印
龍媒是圖畫　溥佐

纵九九厘米　横三三厘米

兰道人溥佐筆

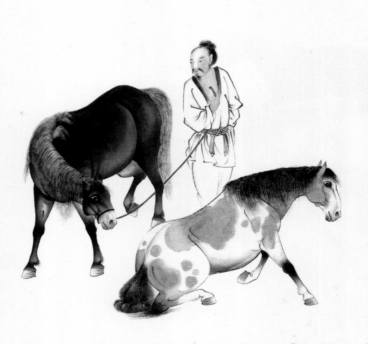

纵九五厘米　横五〇厘米

鳳臆龍鬐世不多　春風飽食玉山禾
中自是明時事就嶽云亭想一遍
天上房星爛地寒故教羸瘠向人間如今紙上
雲形影苦憐秋風十二閑
用李伯時筆
南溥佐作於四時啟馬堂

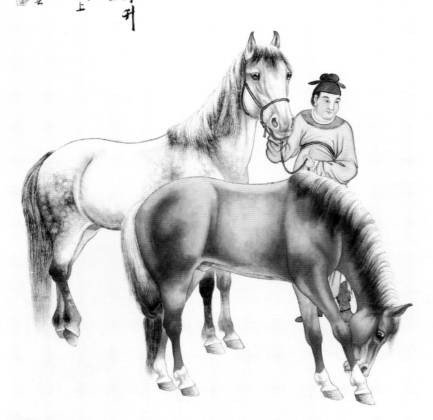

拟宋李公麟笔意。

纵一〇〇厘米　横四七厘米

风骨嶙嶒气概真 西来隆裔
信空厓时无良乐 谁四首�服踏
长楸趁暮尘 庸斋溥佐

纵九四厘米　横三三厘米

西北五花驄馬時道而
東四歸碧玉片雙眼黃
金瞳炯炯照明月斷閒
勤頴風偽君驍飛艾一戰
巫雲中 於寒居室題

風骨嶒嶒氣概真西泰隆
裹信空摩時无良樂誰回
首蹴踏長楸趁暮塵
廣宇溥佐畫

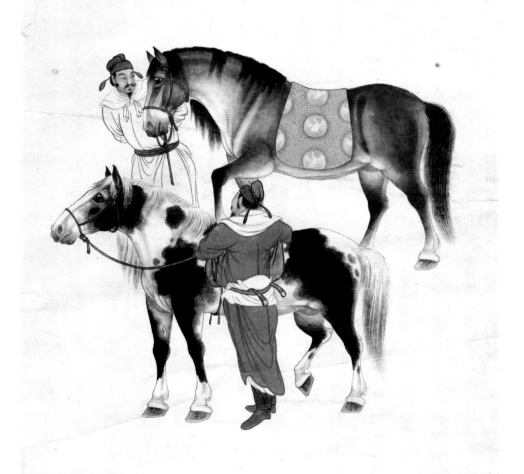

縱一〇六厘米 橫四八厘米

溥佺題。

安西都护胡青骢　声价𫘪然东向此马临阵多　献凯东人一心成大功之威养遂身随所钱飘飘远自流　沙至雄姿来受伏𬭤恩狂气猎思战𫘤利　骁腾踟蹰如辖镜交河几蹴屠水裂五𫘤散　作𫘤满身万方看汗流血长安壮儿不敢骑走过制勒倾城知　

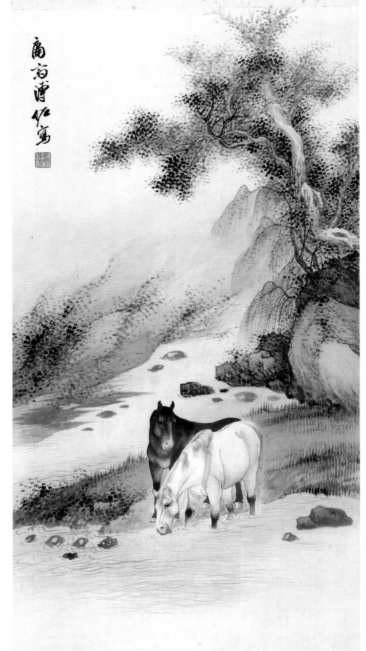

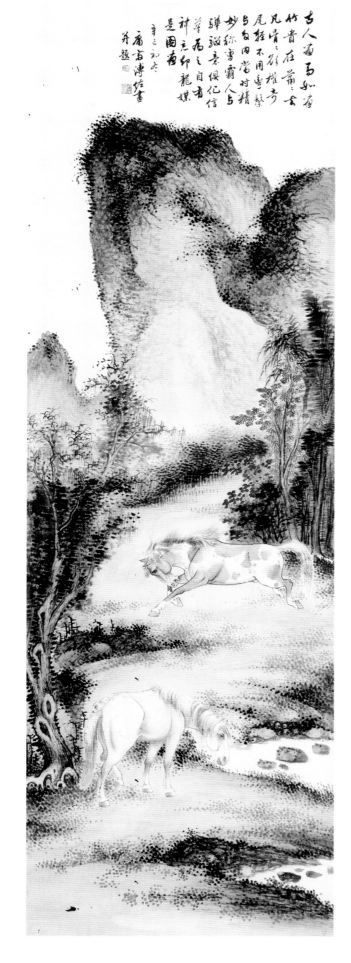

溥佐

五二五

纵一〇〇厘米　横三三厘米

一九四一年

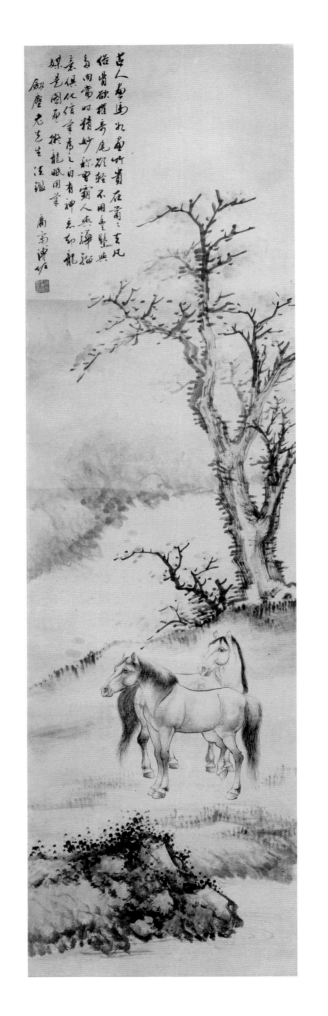

古人画马先画骨格后乃凡
俗骨欲推秀庭既不用毫墨兴
与用意精妙称雪霸人與禅猫
意俱化信筆为之自有神气如龍
媒光图而拟龍眠用筆

嗣塵先生法鑒
南海溥作

纵一〇五厘米　横三〇厘米
拟宋李公麟笔意。

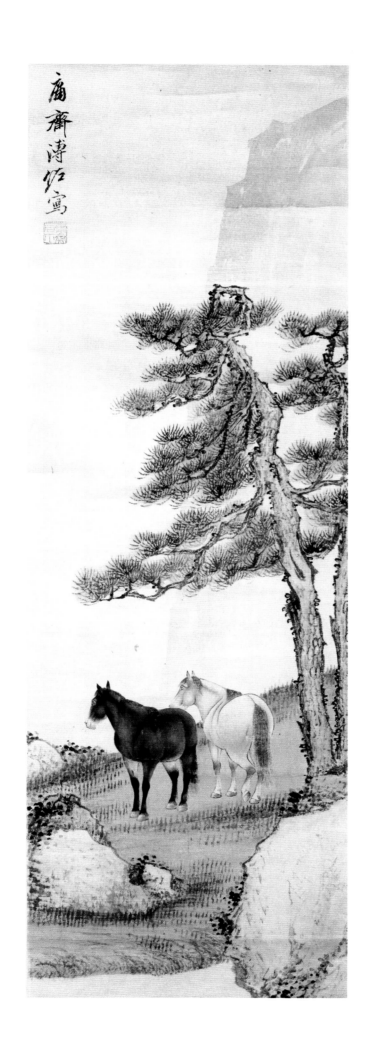

纵九六厘米　横三一点五厘米

纵九六厘米　横三一点五厘米

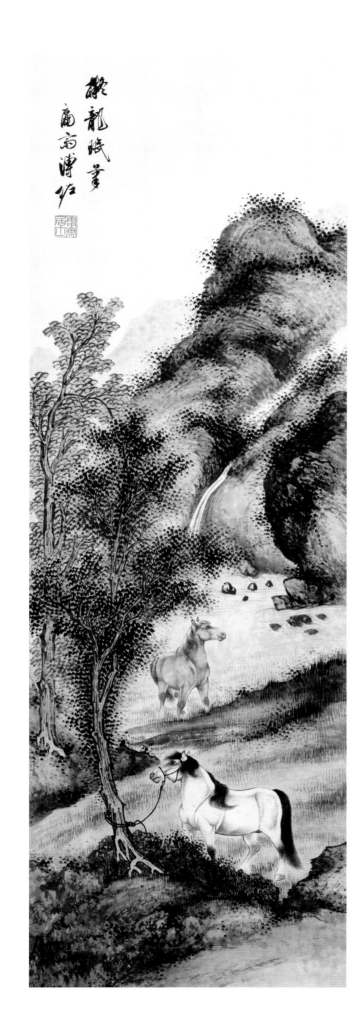

纵九七厘米　横三三厘米

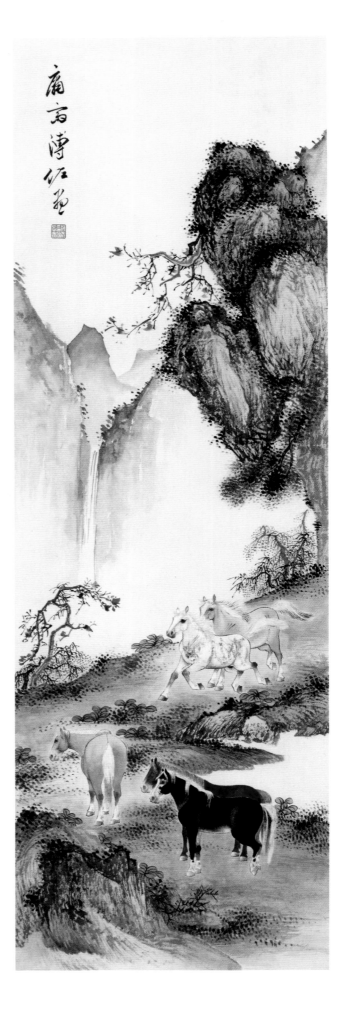

纵九八厘米　横三二厘米

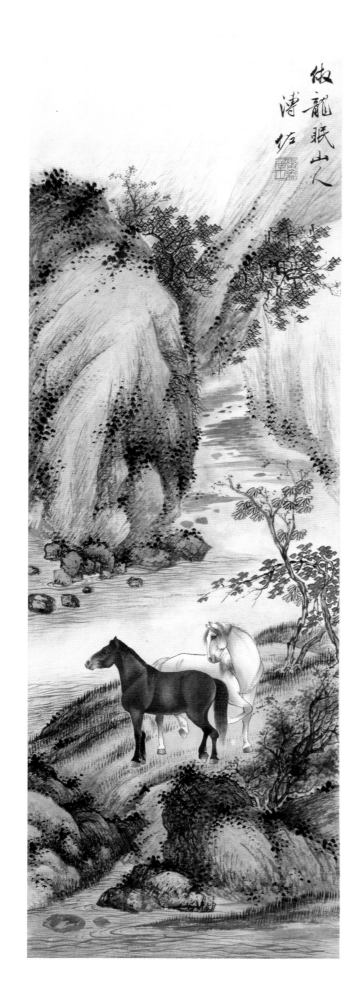

牧龍眠山人

溥佐

纵九九厘米　横三三厘米

拟宋李公麟笔意。

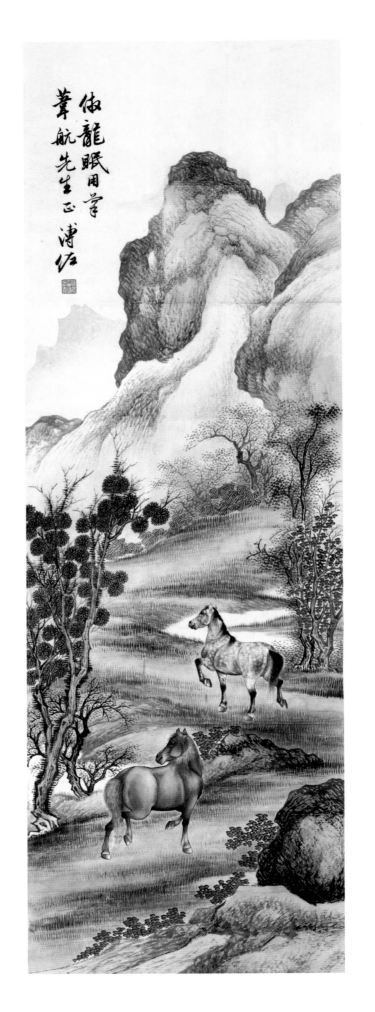

仿龙眠用笔

葦航先生正之 溥佐

纵九九厘米　横三三厘米

拟宋李公麟笔意。

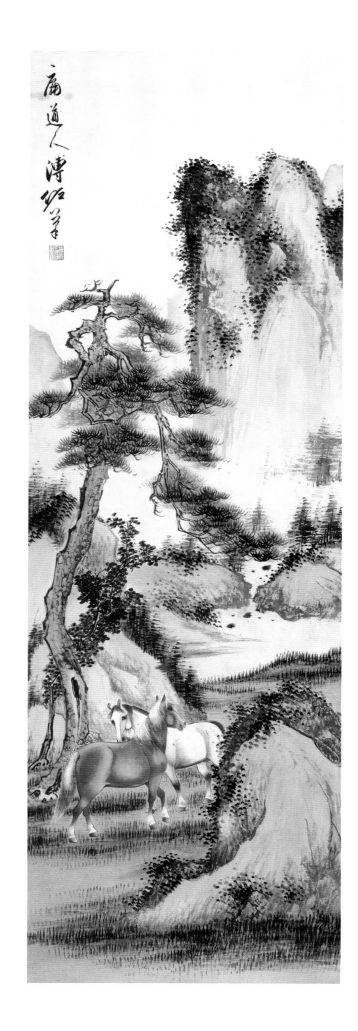

纵九八厘米　横三二厘米

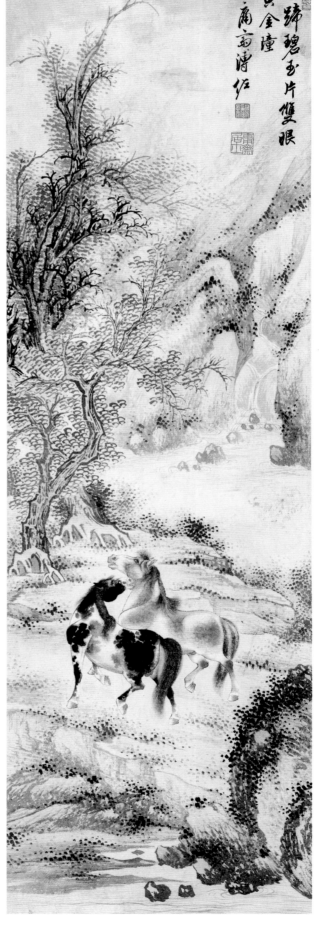

四蹄碧玉片双眼
黄金瞳
庸斋溥佐

纵九八厘米　横三二厘米

纵一〇一厘米　横三三厘米

飞龙上府列军精房
宿长苗辅垂馨我似羹
闻圄後骨大子此号眼谁
青獭龙眠山人筆
高南溥佐刃詩

纵九八厘米　横三二厘米

拟宋李公麟笔意。

拟元人笔意。

纵九六厘米　横二九厘米

玉面霜蹄汗血姿
黄金高价有谁知
不斯不动经羁绊
记得形庭立杖时
南海溥伒

纵九七厘米　横二九厘米

纵九六厘米　横二九厘米

拟宋李公麟笔意。

明师松雪笔意
庸道人博红

纵九六厘米　横三〇点五厘米
拟元赵孟頫笔意。

纵九五厘米　横二九厘米

拟元人笔意。

拟宋李公麟笔意。

纵一〇一厘米　横三三厘米

玉面霜蹄汗血姿黄

金高價有誰知不斷不

勒徙羈絆記溥彤庭

主杖時

溥佐

纵一〇〇厘米　横三三厘米

揽龙眠山人笔

傅巖濤佐

纵六〇厘米 横三二厘米

拟宋李公麟笔意。

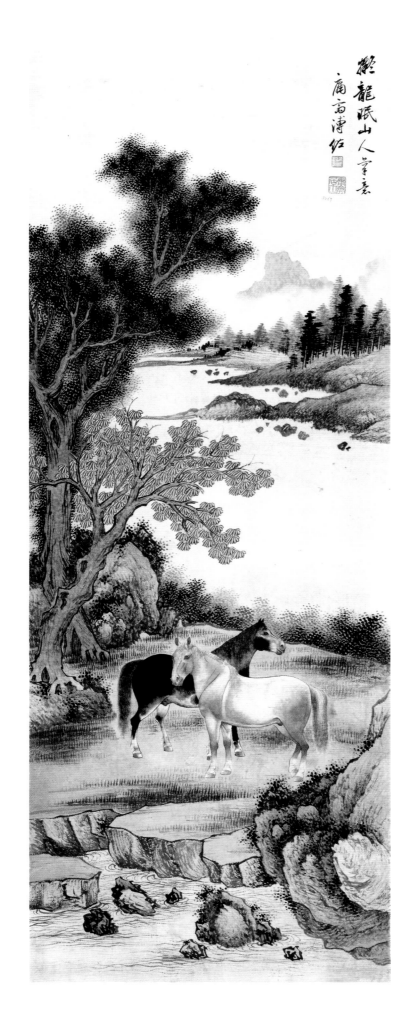

纵一二七厘米　横四八厘米

拟宋李公麟笔意。

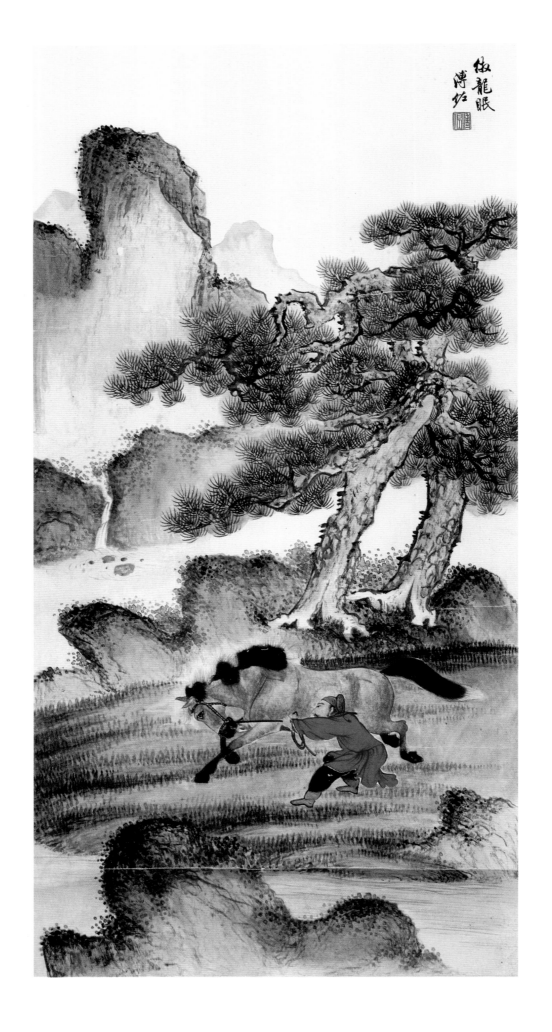

纵六九厘米　横三四厘米

拟宋李公麟笔意。

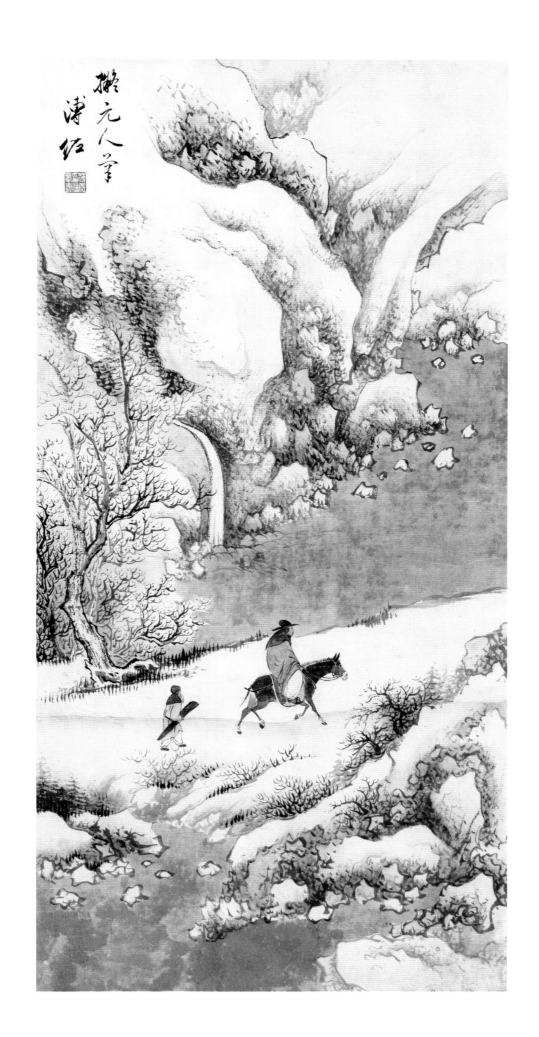

拟元人笔意。

纵六八厘米　横三三厘米

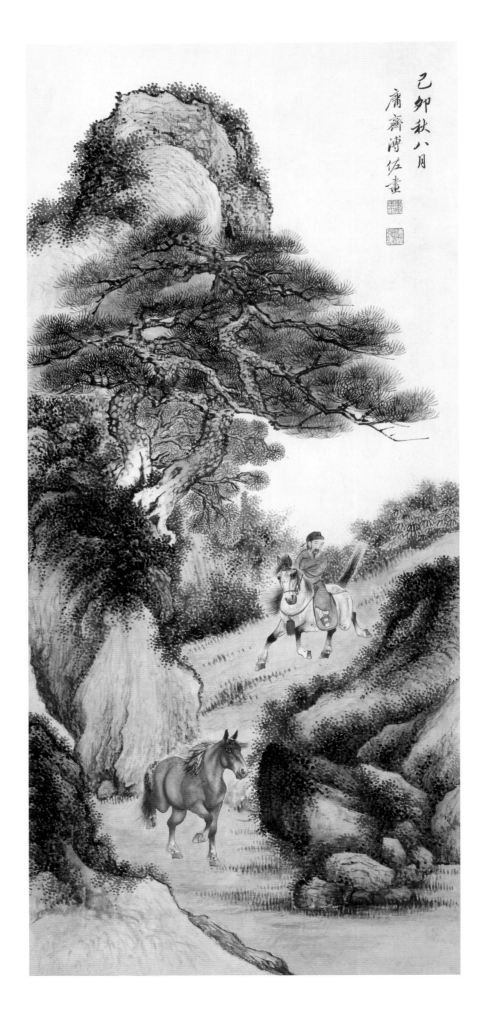

己卯秋八月
庸斋溥佐畫

纵八〇厘米　横三六厘米

一九三九年

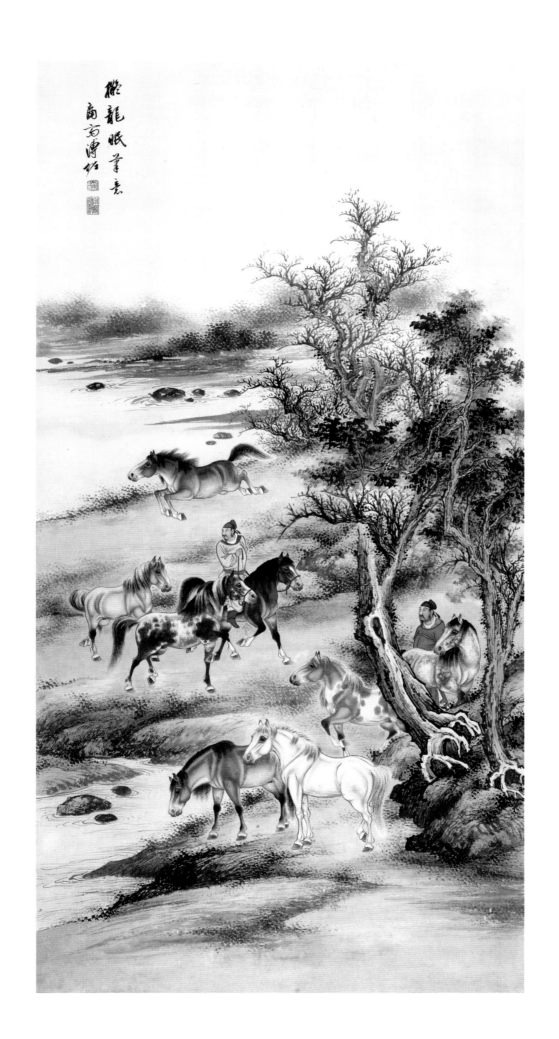

拟龙眠笔意
宾南溥佐

纵一三一厘米　横六六厘米
拟宋李公麟笔意。

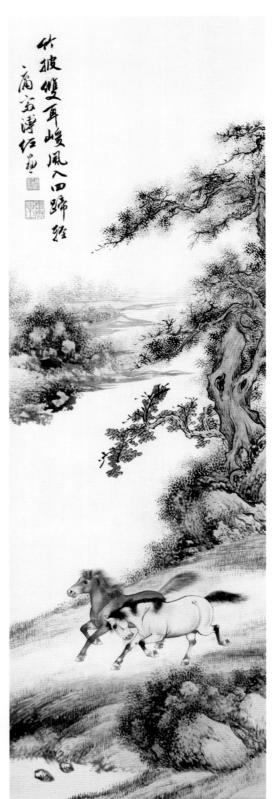

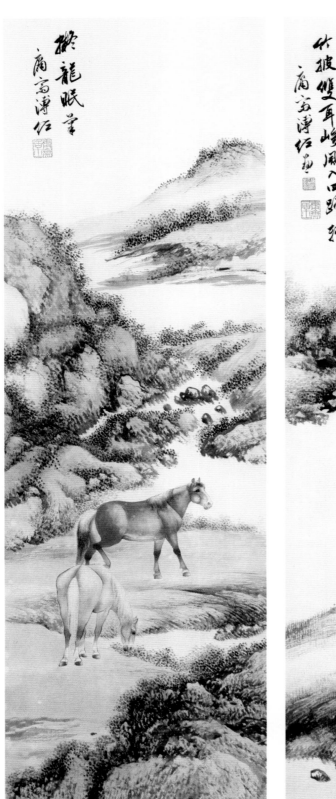

拟宋李公麟笔意，拟元人笔意。

每幅纵九八厘米　横三二厘米

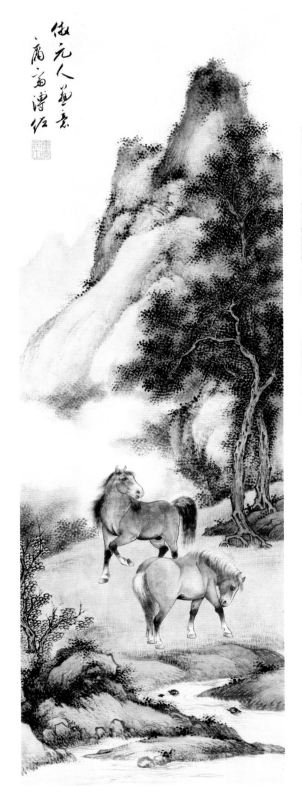
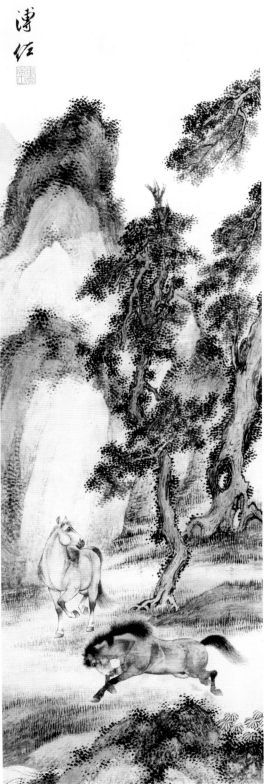

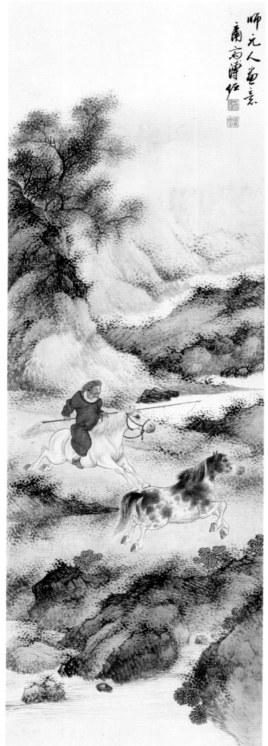

庸齋居士溥伒畫

師元人畫意 南荭溥伒

每幅纵一〇〇点五厘米 横三三厘米

拟元人笔意，拟元赵孟頫笔意，拟宋李公麟笔意。

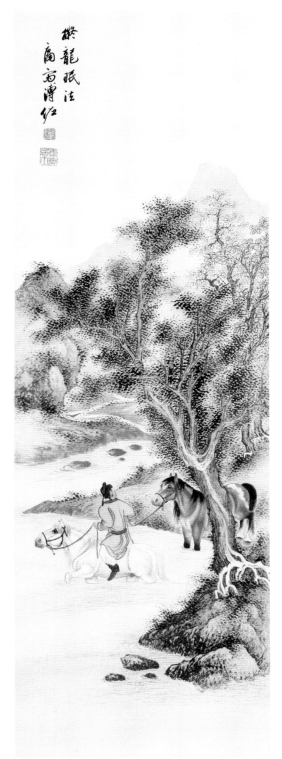
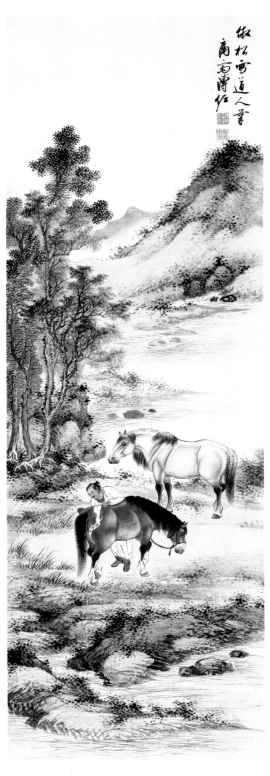

蟠龙
仁光
雅正
宿春
溥坊

纵三一厘米　横三八厘米

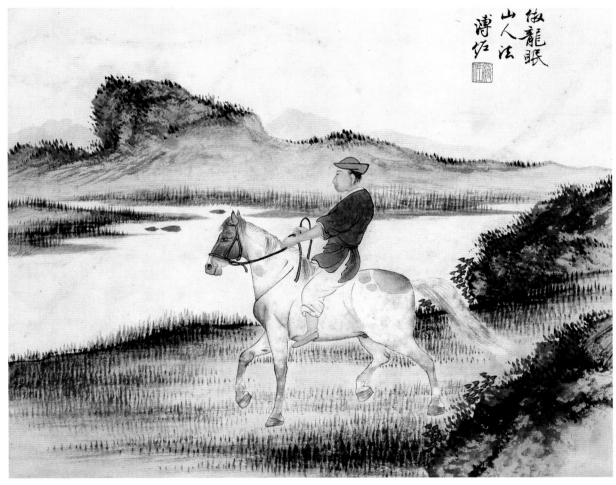

拟宋李公麟笔意。

纵二五厘米　横三一厘米

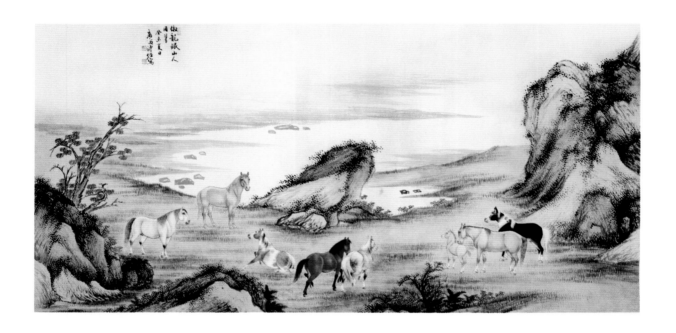

纵八〇厘米　横一六八厘米

拟宋李公麟笔意。

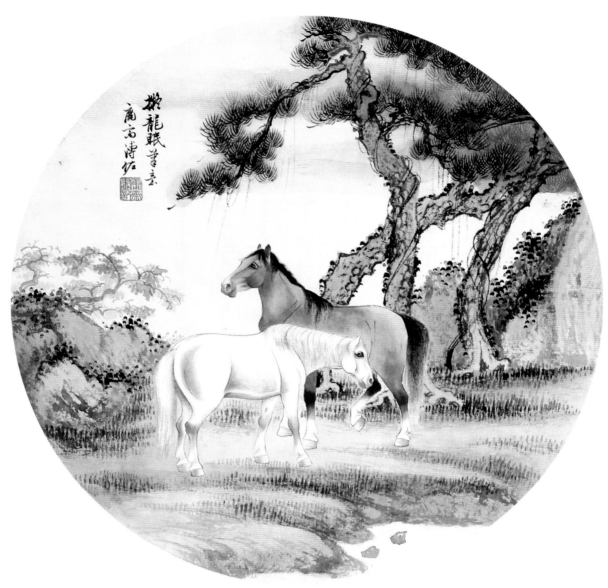

拟宋李公麟笔意。

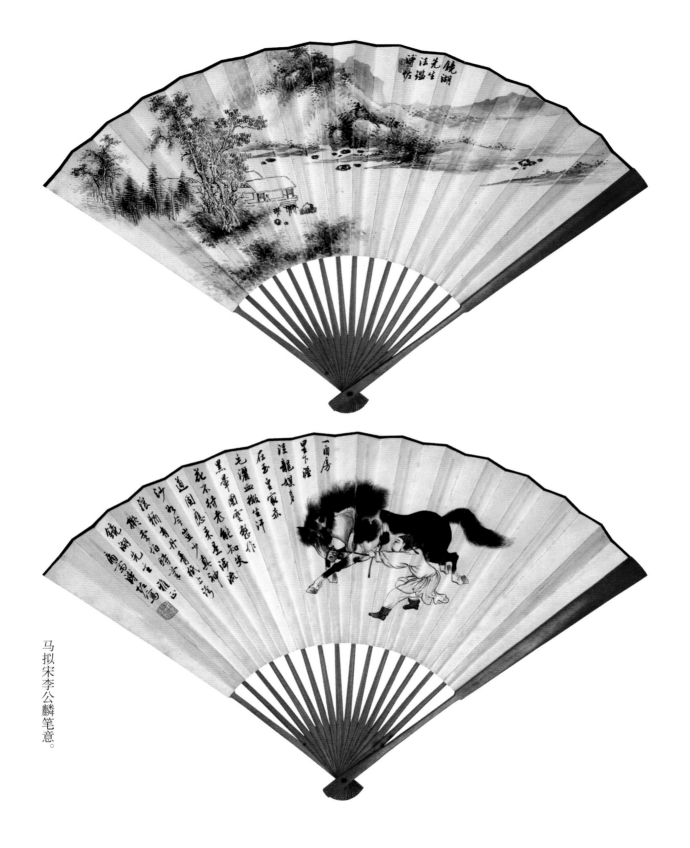

镜湖先生注滋薄帖

一角房星不落
注龙媒多
在玉童家杀
无灌血微生汗
黑華团雪餐作
花不持老能知夫
道围应未真神
沙州柳行年在诗荒
陵稻南去相时雅
镜湖先生注雅已
一角风间海陶

马拟宋李公麟笔意。

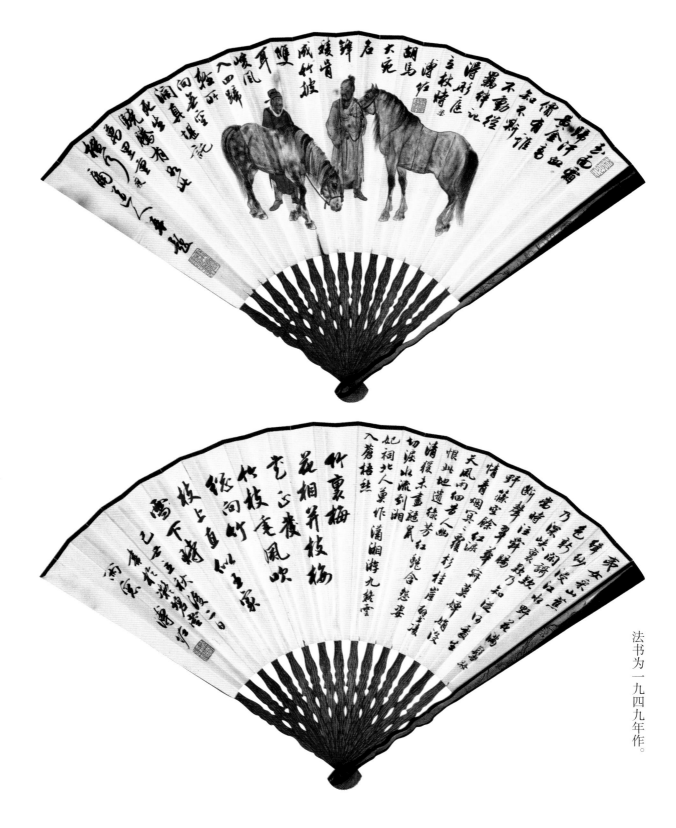

另面抱存法书。

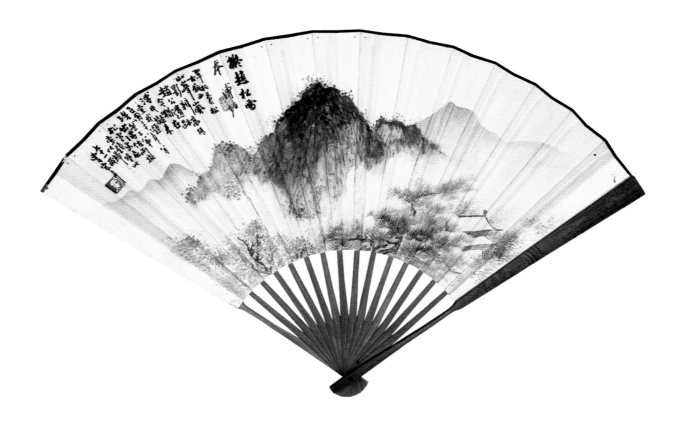

拟元赵孟頫本。

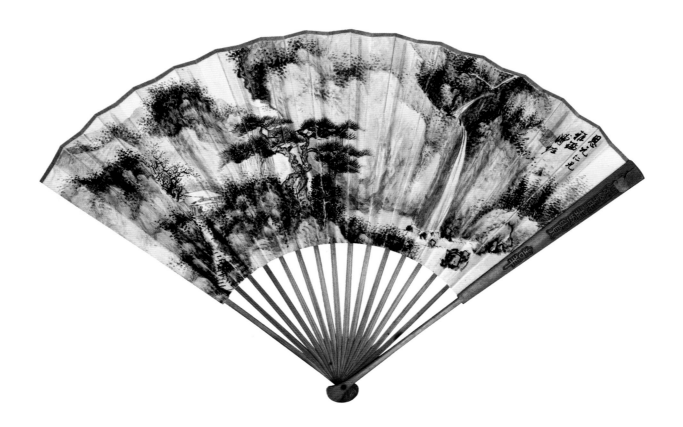

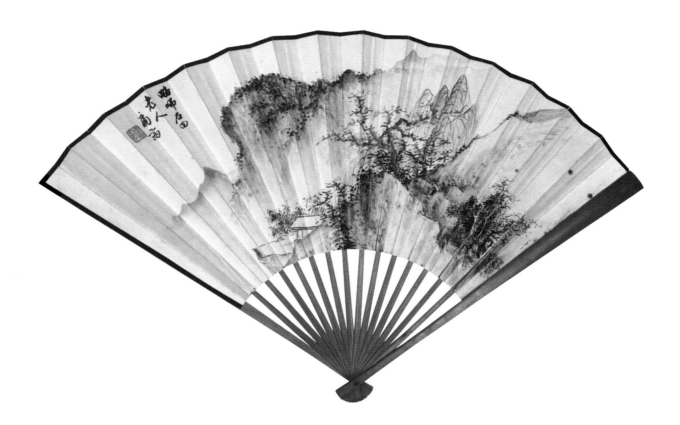

拟明沈周笔意。

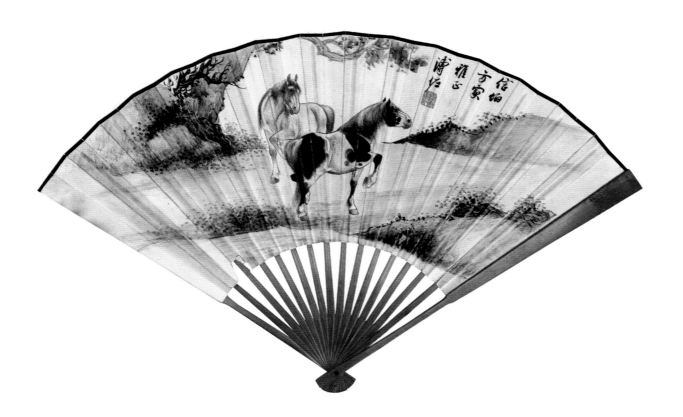

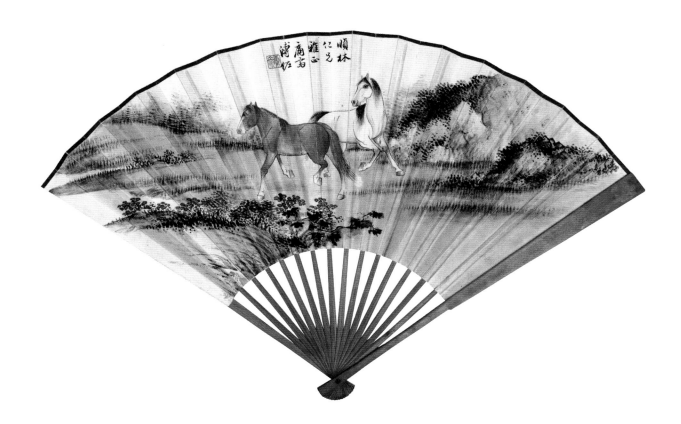

靖秋

溥靖秋，一九〇九年——一九六七年，清道光帝五子惇勤亲王奕誴之孙女，贝勒载瀛十五女，溥忻妹，人称『十五姑』。擅工笔草虫，精于画蝶，先生为松风草堂画会成员，名『松颖』。新中国成立后在北京国画工厂画国画。（先生照片未见，尚待征集。）

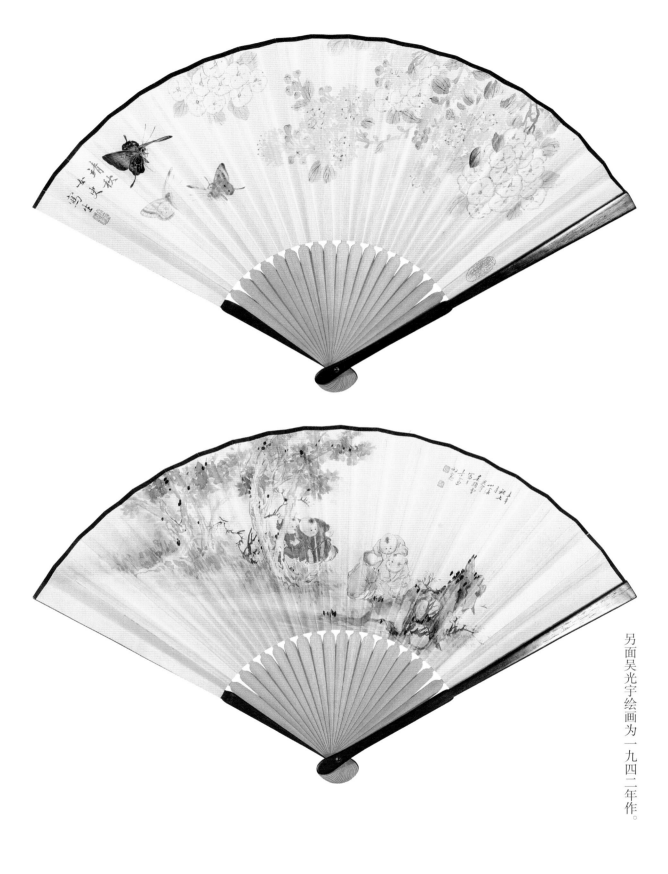

另面吴光宇绘画为一九四二年作。

松屏

完颜继贤，生卒年不详。先生为松风草堂画会成员，名『松屏』。

其父衡永与溥雪斋连襟，为清末民初北京重要书画碑帖鉴藏

家。（先生照片未见，尚待征集。）

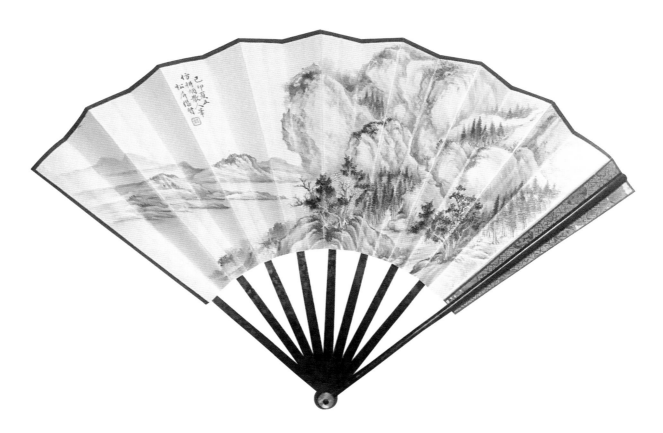

一九三九年
擬清王翬筆意。

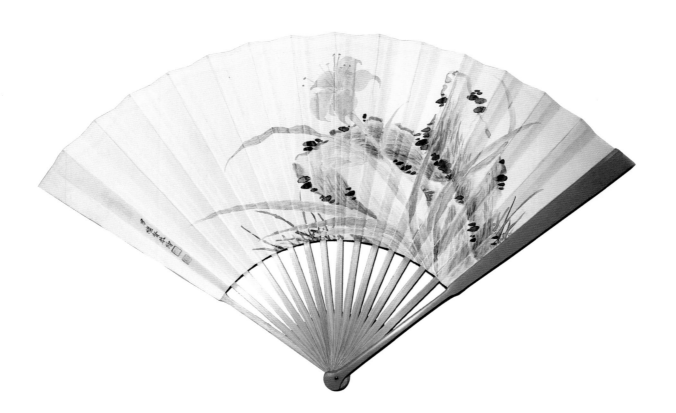

毓岚，一九二六年生人，字芸嘉，溥忻五女。幼年就学家塾，拜族人启功为师，深得其父垂爱，每作画辄命其在侧，口传心授，曲尽其旨。不数年乃尽得图写山水用笔赋色之法，深得堂叔溥心畬之嘉许，偶然为父代笔，他人莫能识。一九四九年配夫郑珉中，其在家抚养子女，绘事一度中辍，二十世纪五十年代又继得叔父溥伒指教。先生为松风草堂画会成员，名『松石』，是画会最小成员。夫郑珉中，善古琴，师从王杏东、李浴星、管平湖；书法出米元章；绘画善兰梅，兰花承雪斋之笔，梅花师汪吉麟；著《蠡测偶录集》。

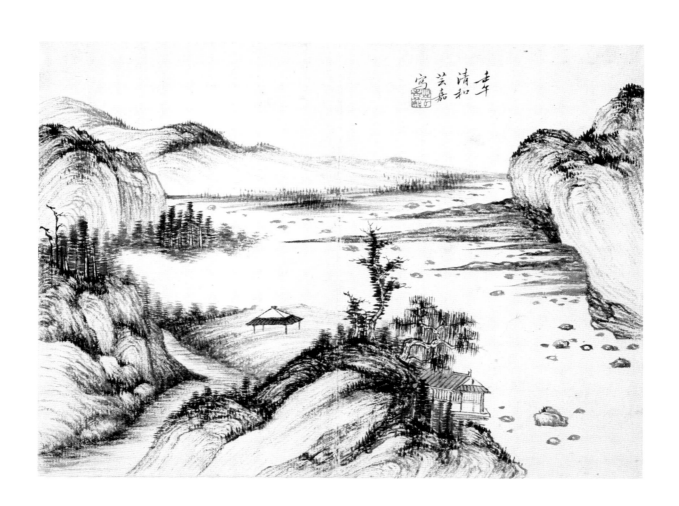

纵一七厘米　横二四厘米

一九四二年

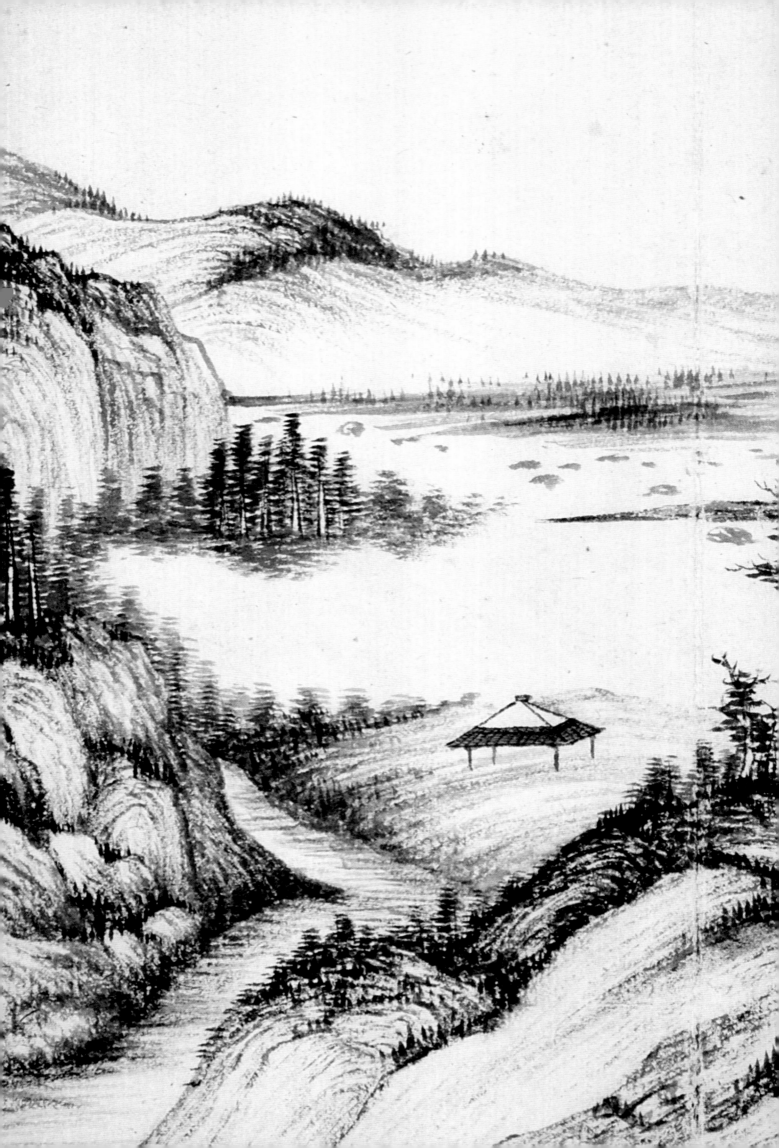

今集得松风画会成员旧文及忆松风文字，凡二十一篇，附此。

山水画之轮廓

惠孝同

学画之始，先依山石形势以勾之，是谓轮廓。视轮廓之向背，写石纹焉，是谓之皴。皴与轮廓，不相连属，必用淡墨以接之，是谓之染。皴有迹，染无迹，其间仍有不能融洽者，再以干笔涂之，是谓之擦。皴擦既竟，倘有一二欠于分明处，仍须醒之以苔树，是谓之点。画至点，能事毕矣。而其初也，固由于轮廓，是故三尺童子，初学绘事，未有不知轮廓者，而轮廓之能尽力发挥，变化莫测，虽至发斑白，腰伛偻，穷毕生之力，从事绘画，恐亦有不知其故者矣。今夫人之作画也，山有山之轮廓，石有石之轮廓，山之为山乃积多石以成之，故山势连绵，石形荦确，而轮廓亦愈多，此固一定不易之理也。乃有自童稚之年，即习作画，终身由之，不敢或坠，乃至老而未易作风，且有晚年之画，愈老愈丑，转不如早年之作，圆润灵活者。更有画一入眼，即知其习此道也有年，处处老到，无一可议之点，乃至细加审视，则又通身是病，无一是处，纵欲为之改正，而又难于下笔！追溯本源，虽其致病之由，固有多端，而轮廓呆板，不知变化，实亦最重之一因焉。

作画之际，先勾轮廓，次皴、次染、次擦、次点、循序渐进，自能成幅。当是时，苟无名手在侧，指示之，教导之，则学之日久，自成派别。不惟习性已熟，改革不易，且将视此为天经地义，牢不可破之法规。倘再告以画山水有时可以用轮廓，有时可以无轮廓，轮廓有时可以变皴，皴亦有时变轮廓，则必视为离经叛道，异说惑人，而不自知其非矣。

轮廓者所以分山石之界限者也，山与山之间，石与石之间，或山与石之间，倘有界限不清，模糊一片，必须重墨以醒之者，则用焦墨作轮廓。倘有界限略嫌汗漫，只用干笔浅勾已足者，则用淡漠作轮廓。倘有此段不清楚，而彼段清楚者，则此段钩轮廓，彼段不勾轮廓。是以同是一山也，有时用焦墨作轮廓，有时用淡墨作轮廓，有时方勾轮廓，又随皴染化去，天衣无缝，痕迹泯然，马远、夏圭常为之，尚有一山为最近之景，一山为最远之景，两山相连，无法使之推开，则近山用繁笔，用浓墨，远山用简笔，用淡墨，再以粗笔勾近山之轮廓，则远山乃愈简愈淡，愈空愈远，咫尺千里，实为深远、平远之妙法，郭熙、李成常为之。李唐作山水，多不用轮廓，即以上面之山根石脚，作下面山石之脊背，而下面之山根石脚，则以皴为之，乃益显其灵活。后

惟石谷，最擅此法，无处无轮廓，无处有轮廓，忽用淡墨染水口，焦墨作轮廓。忽而山势绵亘，轮廓不绝；忽而细笔短皴，层层转折，不知轮廓在何所；忽而长皴数笔，即以淡染衔接；忽而浓染坡□，又以长皴隔断，波谲云诡，直以笔墨为戏，而画乃能综各家之长，为一代之圣，岂偶然哉？初学作画，苟不先勾轮廓，则一切皴染，失所凭依，将无以措手足。教之者必先教之以轮廓，乃其学有根底，自成片段，又必教之减少轮廓。轮廓减少，则无所束缚，举措自如，超凡入圣，端庄于此。世有埋头作画，不解此理，每作一画，满纸斧斫之痕，不惟轮廓不见减少，且于轮廓之上，重复加皴，而于当皴之处，转留空白，不作一笔皴擦，纵其笔致如何老健，墨色如何醇厚，虚实倒置，弥增丑恶，安得名师如石谷者为之三沐而三薰之哉？

谈 水

惠孝同

欲知用色，先习用墨，欲知用墨，先习用水。学画而不习用水，墨便无从用起，用色更无论矣。水本无色，过红则为红，遇绿则为绿，遇黄则为黄，遇黑则为黑，水多则色淡，水少则色浓，有则笔湿，无则笔干。惟其无红绿黄黑之分，有浓淡干湿之别，故习画者，必应先习用水，然后可以参错变化，取之无尽，用之不竭，抑即笔墨之所由始，气韵所从出焉。明窗净几，兴到挥毫，其运之也在笔，其着之也在墨，而其夺天地之菁英，穷人间之能事，举凡阴阳晦明之状，雨雪寒暑之观，高深远近幽闲繁缛之奇景，无不尽态极妍，收容于尺咫之内，非水之力而何？古人论画，多言『笔墨气韵』，鲜有道及水之功用者，今试表而出之。

尝见儿童作画，始则战战兢兢，不敢落墨，盖恐其浸也，继则方一落墨，乌云蔚起，盖虽恐其浸，而终不免于浸也。又见号称金石家者作画，如盘蛇、如画砂，回旋曲屈，篆隶根底可见，惜其筋骨怒张，痕迹宛然，吾未见其韵也。又见今之文人画，枯毫渴墨，生涩异常，苟能皴擦得宜。固有萧疏风趣，偶一不慎，鲜不泥沙俱下而成一片糊涂者，此无他，不得用水之法也。是故童子者，不敢用水者也；金石家者，不屑用水者也；文人者，不

解用水者也，而其病一也。水之为物，重用之则浊，轻用之则枯，不善用之则糊涂。董文敏、赵文度之画，善于用水者也，故能圆润明净，苍翠欲流。潘莲巢、张夕庵，则有时失之于浊；萧尺木、王莲心，则有时失之于枯。至于有擦而无皴，有渲而无染，有筋骨而无血脉，看轮廓而无经纬，半明半昧，似是而非，斯又等而下之，是谓糊涂。呜乎！一水之微，其不易知也如此，何怪乎『笔墨气韵』之难解哉？虽然□用水之法，岂真有何秘诀妙理，令人难于寻索。

记宋人山水卷

<div style="text-align: right">启　功</div>

余尝谓画道中山水一科，法度至宋始备，作家亦惟宋最盛，如日之中，过此而仄。迨乎有元，虽倪黄王吴诸大家，以视宋人，终觉薄弱。余固喜效元人一派者，今非故持高论，盖作画取法，在乎性情所近，而平心论古，启导后贤，则须纯出客观也。

余初学画，闻『取法乎上仅得乎中』之说，遂妄想专宗最古者。读董思翁《容台集》，见其于王右丞《溪山霁雪图》卷，推崇备至。因思右丞为南宗之祖，雪霁又为右丞剧迹，其笔墨之胜，必有远胜李范马夏者，苟得临摹取则，即文沈亦当在下风，遑论四王，寤寐多年，莫由一见。及后得睹影本，思翁之跋具在，而画笔孱弱，了无胜致，乃知思翁所论，特一时兴到之言。（余别有专文论之）回忆曩时取法唐人念，哑然自笑其妄，而梦想中之云峰石色，亦复消同泡幻。再阅文沈四王之仿宋元，断非今人所可企及，而范宽、郭熙、马远、夏珪之迹，古厚沈雄，精光四射诚如数仞门墙，非浅学所易窥也。于是留意宋人之作，十余年来，所见真迹，不下数百种，铭心之品，盖有三焉：一为宝蕴楼藏《溪山清远图》，一为石渠宝笈藏《长江万里图》，一为寒玉堂藏长卷，皆宋画中之精品，因合而论之。

《溪山清远图》，旧题夏珪，避暑山庄旧藏，后移宝蕴楼，余屡得观览，流连体味，每有三宿桑下之恋。画用麻纸，极白，高头长卷，皴作大斧劈，水墨淋漓中，时见干笔，树俱以秃笔簇成，约略具体。盖远望树影，未有能辨繁枝细叶者，此实为其神态，笔墨之干湿互用者，半由用笔得法，半由纸素之功也。昔程听彝藏夏珪一卷，曾载《中国名画集》，景作四段（原为十二段，江邨消夏录著录，不知是选印四段，抑铁八段也）尾有夏珪名款，其画法与此《溪山清远图》无毫发异，可证溪山，亦为夏作，旧题盖非无据。

《长江万里图》，绢本，款在起首石上，臣夏珪三小字，尾有柯九思题一行，江邨消夏录著录。皴作小斧劈，人物衣褶多振笔，写江船出峡之景，流水湍急，篙工神气生动，屋宇楼阁，笔力凝重，昔人屈铁之喻，惟宋贤有之也。中有平远一段，长堤细柳之下，数人共牵一船，纤丝一笔写成，有绵里裹铁之妙，其写柳条，以刚健之笔，传倜傥之姿，可谓得体，盖张绪当年，必非涂脂傅粉作女儿态者，岂可仅以秀媚之笔当之哉。

吾友吴君幻孙，画宗宋法，于此卷曾三折肱。余尝见其临本，于禹玉殆有追魂摄魄之术，曾为余写柳堤一段于扇头，两度为人巧偷豪夺，俱以拙作二扇赎归。友人谓余曰，幻孙之笔，本似宋贤，此临可求，何独于此箧之拳拳也，对曰，幻孙仅有佳作粉本，其稿遂传于世焉。

禹玉，尤为余所服膺，以拙作四扇赎此一扇，岂自恨其画之无处消散耶，因相与大笑，附记之亦《长江万里图》之一故实也。

三为宋人无款绢本长卷，心畬主人寒玉堂藏，有诒晋斋印成邸故物也。数百年来无一题跋，恐是经人割去。画笔极健，树枝如屈铁，岩苔点精圆，山头小树栉比，但作竖笔，如画竹篱，望去蒙茸蔚密，绝不板滞，盖自范华原法度中来。范作圆点，此惟直画，貌为变局，神无二致，设色古厚，亦与元人一派不同。坡脚用赭山头浓绿笼罩，间现青苍之色，其赋染之妙，直使造化无所逃形，心公画初师董文敏，王麓台一派，继而专摹此卷，其后虽博采诸家之长，自立宗派而设色之法，多取材于此，此尤宗法心公者，所宜呕知者也。

余初见心公于娟灯上，节临数段，想见原本之妙，寤寐思之，求观未得。一日偶于书肆，得公先人清素贝勒所选唐诗曰，云林一家集原稿，未见刊本，因以重值购得呈之。公云，稿佚未刊，物色久不可得，欲偿其值，余因谓但得以见宋人山水卷，所惠胜于数倍书值矣。公大喜，画出所藏，皆人间希有之品。宋人一卷并许携归摹写，遂得假临四十日成二卷，友朋多借拙作钩摹本。

书画与腕力

启 功

近人皆知吾宗老心畬溥公画法宋人，笔力健举，以为得于马夏者多，故能坚致挺拔如此，不知钩斫之工，虽关宗法，而腕力强弱，泰半由于天赋。夫书画之腕力，固不同于击技，而运用精熟，实有相通之道。昔公居故邸萃锦园时，仆每往谒，必畅论文艺，勉勗有加。偶见座隅竖强弓，取而张之，竟不可开，叩之左右，知为每日持以习射者。因忆雪斋公初结松风画社时，心公在座，画兴既阑，旁及丝竹，心公喜弹三弦歌黄鹂调，金石之声渊渊出于腕，他人弹之，音饰遂低，仆不通乐律，不解其所以然，及抚强弓，乃恍然于弦音高低之故，转悟书画笔力，亦不可鼓努以求。仆画初学四五。公以所藏宋人无款长卷命临之。（心公早岁之画，全出此卷）乃好宋人一派，至是废然，仍以华亭娄东为法矣。

间尝以弓矢笔墨相关之理请之，公曰：『骑射之术，为珠申旧俗，今徒以千钧之力，诧之柔毫，于我先人，殆为不肖。』又曰：『吾辈既无功名之想，希贤乐道，亦正大有事做，即诗文已属余事，况于书画，以书画遣兴。聊胜于博弈饮酒，今人以画家誉我，岂素志乎！此意不敢为不知者道，唯愿与子共勉之。』其言之身极痛。仆因而慨夫后学作画，于其业。未成之前，所冀者，端在画家二字之头衔，而汲汲然惟恐人之不以画家相目，自他人观之，其所造诣，了不足以动众。可知古今书画，籍甚不渝之作，皆胸襟朗溪之士，寄兴遣怀，初无名心，遑言取利。而世誉之归，翕然无间，岂无故哉，每与同道申说此论，或嗤其迂，或鄙其诞，因记心公之言，牵连及之，攻斯道者，或亦有所取鉴焉。

设色法

关松房

山水画有浅绛、大青绿、小青绿和金碧山水。浅绛山水是以墨为主，青绿是以石青、石绿为主。王希孟《千里江山图》（现藏故宫博物院）是青绿着色，可供我们参考。设大青绿，皴法要简略，预先要留下设青绿的地位，浅绛就不需要了。

青绿是石色，本质很厚，不能用得太多，染的次数也不能过多，若过用之，则损墨气，墨底子也就被掩盖住了。其他如赭石、花青、合绿种种水色，也不能过浓，过浓就呆板，就没有韵味。

设色之前墨底一定要画好。假若墨底画得不够，颜色就会浮在纸面上。古人有谓『设色必于墨本求工，墨本不佳，从而设之，是涂附也』。

画一片绿的田园景，用赭色和石绿好看，若用草绿和赭色，色彩就灰暗了，没有石绿鲜明。

染枯树干，必须加墨和赭色。

染树干，上浓而下淡，树根应该留空白，不要染。

染山石，不能平涂，要留空白，也要注意深浅。

染山时，赭石中可略加藤黄。

染山石不能一涂就了事，必须有重点，才显得鲜艳。

如染秋景时草绿可适当加点赭石。

松干可以用赭色染，胡佩衡先生是赭石和墨用，效果很好。

枝的小枝可染深一些。

自 叙

关松房

我自一九一六年开始学画，距今已六十余年。在学习过程中，没有经过老师的指导，但是，也可以说凡是古今中外的绘画工作者，都是我的老师。因为凡是我所见到的绘画，总要学习一些东西。

开始由临摹入手，苦练基本功，不懂什么是精华、什么是糟粕，依样画葫芦地兼收并蓄，从画跋理论中寻求线索，凡是理论中赞扬的古代名迹，如果找到原迹，总是细心揣摩它的线皴点染的法则，以及它的阴阳向背虚实变化，即或找到的是照片，也不肯轻易放过。当时这种学习方法确实比较方便，首先故宫和古物陈列所收藏的文物，南京国民政府还没有南运，经常展出，可以随时观摩；再就是当时北京各大收藏家的宋元明清的真迹很多，通过朋友的关系，不难看到和临摹。特别是佟济煦先生延光室所出版的书画名迹，都是通过清室陈宝琛太傅借出来影印的清室所藏的稀有珍品，这些精品我几乎都看过。例如，梁楷《右军书扇图》、赵孟頫《鹊华秋色卷》、黄公望《芝兰室图》、倪瓒《狮子林图》等，都曾面对真迹，按照原迹尺寸一丝不苟地揣摩钻研，对笔墨，不顾生活，大笔一挥，淋漓古怪，便以为是很好的艺术作于研究传统国画，确实是不可多得的机会。其他如王时敏的《晴岚暖翠》长卷，赋色确有独到之处，因当时限于时间，仅仅把赋

色方法扼要地、片断地记录下来。经过这六七年以临摹为主的勤学苦练，为传统的线皴、点染等各种表现方法打下了一定基础。

新中国成立后，在党和政府的关怀支持下，先后遍游西南、东北一个省的名山大川，仔细观察朝暮阴晴的烟云变化，以及山石树木的特点，用现实生活来检验自己的表现方法，这才逐步理解传统笔墨中哪些是来源于现实生活、哪些是陈陈相因定型的公式，什么是精华、什么是糟粕。由此可见，学习传统笔墨，不下几年苦功，就不可能钻进去。已经钻进去，如果不用现实生活来检验，是永远也跳不出来的。古代一些画家，一生也跳不出来，就是这个道理。在检验过程中，必然要牵涉到传统理论的探讨。我发现很多理论是易于理解的，也有由于文字简练，而语涉玄妙的。例如，求之『象外』『不似之似』等等，本是精湛的理论，就是说画家有高度的技术水平，又有强烈的生活感受，信笔挥洒，不拘迹象而形成的艺术作品。由于文字简练往往使画家把它误解为绘画的捷径，在『象外』和『不似』的掩护下，不讲笔墨，不顾生活，大笔一挥，淋漓古怪，便以为是很好的艺术作品，这是错误的。如画些小品，可能姑备一格，表现千岩万壑的场面是无能为力的。有的理论甚至把『六法』的『气韵生动』说

成是『固不可以巧得，复不可以岁月到，默契神会，不知其然而然也』，故作惊人之笔，只能使画家们望洋兴叹。

国画传世名迹的表现方法丰富多彩，特别是在清代以前，各大画家尽管他们画风不同，大体约可分为两派，即院体画派和文人画派，也就是董其昌所强调的北宗和南宗。这两个画派各有长短：院体画派的特点在用笔用墨和造型赋色等方面，都有严格的要求。但是必须有高度的艺术修养才能画出优秀的作品，用简练的笔墨，能在主题以外表现出更为优美的意境，使人百看不厌。它的缺点是如果功力不够，必然陷于板刻。这一画派的代表画家，如宋代的李唐、刘松年、马远、夏圭、朱锐、王希孟，明代的戴进、王谔、吴伟、周臣，他们都有代表性的杰作。文人画派，根据我一知半解的看法，应该创始于宋代的苏米（即苏轼、米芾），或追溯到唐代的王维。到了元代倪、黄、王、吴（即倪瓒、黄公望、王蒙、吴镇），在功力方面有了极大的发展。清代八大山人、石涛以及金陵八家，画风为之一变，逐渐形成写意的画风。这些文人画派的大师，他们大多数都是能诗文善书法，他们用笔用墨、造型赋色没有院体画派要求严格，巧妙地运用书法来美化画面，用诗文发挥主题内容和作者的思想感情，形成诗书画三结合的优良传统。作为一个文人画派的画家，如果诗书感

觉不足，必须在传统技法方面加一把劲，吸取一些院体画派的特点，丰富自己的表现方法，否则作品必然感觉淡然无味。在清代以前，两个画派原没有不可逾越的鸿沟，两个画派相互影响，相互提高，如元代的赵孟頫，明代的文、沈、唐、仇（即文徵明、沈周、唐寅、仇英）就是兼两派之长的画家。不幸明代末年，画坛权威董其昌竟强调分宗，在他的影响下，把院体画贬为匠人画，排除在艺术作品之外，把文人画誉为士大夫的画风。终清代三百年来，使院体画一蹶不振，濒于消逝，这是中国传统绘画的极大损失。

我以为学习国画，只要立定脚跟，不去生搬硬套，各个画种的优点都应该吸取，为什么院体画反而不能学习呢？几十年来我就坚持突破这一禁区，把两派特点冶于一炉，逐渐形成自己的风格。遗憾的是年逾古稀，精神、智力日渐衰减，虽然有日日总结、天天创新的愿望，终不能达到理想的境界。粉碎『四人帮』后，全国人民已走上新的长征道路，国画当然不例外。我愿以有生之年，为祖国的四个现代化做出自己的贡献。现在国画界出现了可喜新面貌，『双百』方针得到认真的贯彻执行，特别是涌现出不少青年画家，他们朝气蓬勃、敢闯敢画，只要不避艰苦、不走捷径，将来他们的成就和国画的发展，都是不可限量的。

怀念溥雪斋先生

王世襄

无量大人胡同距芳嘉园不远，先生有时徒步来访，入门即坐临大案，拈笔作书画。得意时频呼『独！』『独！』『独』为伯驹先生口头语，意近今日之『酷』。今存小帧兰草、山水、行楷等皆先生当时所作。荃猷画鱼，亦曾即席为补水藻落花。先生之天真可爱又如此。

过从渐多，始知诗书画外，先生擅三弦，伴奏岔曲子弟书。曾从贾阔峰学琴，荒芜已久，而心实好之。知荃猷从管平湖先生学琴，烦为弹奏。不数月，《平沙》《良宵》，先生已能脱谱，绰注无误。旋与查阜西先生、郑珉中兄游，琴大进。《梅花》《潇湘》等曲，皆臻妙境。于此又见先生之音乐天才。

六七十年来，先生无时无刻不寄情于文化、艺术，深深融入其中，其乐无穷，而家境则日益式微。六十年代初，曾见先生命家人提电风扇出门，易得人民币拾元。为留愚夫妇共膳，命家人赊肉，并吩咐『熬白菜，多搁肉』，使我等不敢、亦不忍言去。而此时窥先生，仍怡如也。其旷达乐观又如此。先生实为平易天真，胸怀坦荡，不怨天，不尤人之真正艺术家。当年以仪表相人，如此壮丽之火树银花也。

『文化大革命』期间，先生携弱女出走，从此杳无消息，不知所终。一度欣闻无恙，谓先生匿身东陵，后知为讹传。

溥雪斋贝子，一夜掷骰，府邸易主。买宅西堂子胡同，庭院深深，不下四五进，旁有园，前有厩，仍是京华豪第。再迁无量大人胡同一宅中院，已僦居而非自有矣。

一九四二年，雪斋先生在辅仁大学艺术系任教，拙编画论将脱稿，曾思趋谒求教。偶过其门，见家人护拥先生登车，颇具规仪，使我不敢再有拜见之想。

一九四五年自蜀返京，于伯驹先生座上识先生。时弓弦胡同常有押诗条之会，后或在先生家及舍间举行，论诗猜字，谈笑已无拘束。饭后忆先生为述往事，百年前太极宗师杨露禅在府护院时，绝技如何惊人。有异人入府，炫其术，桌上扣牌一副三十二张，任人翻看，张张是大天，被逐出。盲艺人代人守灵，忽闻谎报『诈尸』，惶恐中导致种种误会，令人发噱。单口相声有此段子，而先生娓娓道来，引人入胜，与相声雅俗迥异。一次宫中失火，飞骑往救。入宫门见院中白皮松被焚，树多油脂，火势甚炽。此时万万想不到先生竟喊出一句：『那个好看！』以从未见过大误！大误！

以上足见先生语言艺术造诣极高，诙谐可爱。

拨乱反正后，市文史馆为先生开会追悼，襄曾撰联：神龙见

首不见尾，先生工画复工书。

殊不惬意，以先生书画早负盛名，尽人皆知，勿庸再及。顷

以为不如易为『先生能富亦能贫』，但终不当意，以未能道出先生

可敬、可爱之性情品格也。

多年来，愚夫妇以为平生交往中，先生实为最使人感到率

真、愉快良师益友之一，至今仍不时想念。遇有赏心乐事，美景

良辰，法书名画，妙曲佳音，甚至见到近日妄人俗子，荒诞离

奇，弄姿作态，不堪入目之作，均不禁同时说出：『要是雪斋先

生在，将作何表情，有何评论？』于是幡然一老，又呈现眼前。

雪斋先生，入我深矣！

《荣宝斋画谱溥雪斋卷》序　郑珉中

溥雪斋先生是满族正蓝旗人，姓爱新觉罗，名溥忻，字雪

斋，晚年以字行。是清代道光皇帝的曾孙。生于一八九三年，卒

于一九六六年。祖父是惇亲王奕誴，父亲是贝勒载瀛，四岁时

过继给孚郡王为孙袭贝子爵。自幼勤奋好学，博通经史，能文善

诗，酷爱艺术。书法以赵孟頫为基础，寻根溯源遂习晋唐，中年

兼习米书，心摹力追得其形神，勤于临抚，未当一日废书，终成

为近代著名书家之一。先生之父载瀛，在清末即以擅画马著称，

故先生亦酷爱绘画，除得家传善于画马之外更长于山水。初以四

王入手，继而学习文、沈，最后效法元人，终形成富有自己格调

的一代山水名家。先生的兰花以宋元为宗，创造出挺拔高雅与众

不同的风格。先生在绘画领域，能够自成一派，取得了众人推崇

的成就。除了家庭影响和他自己努力勤奋之外，还得力于参加了

当时宫中成立的以陈宝琛、袁励准为首的书画鉴定小组工作。先

生在书画鉴定工作中得以遍观宫藏宝笈，并被特许将宋代、元代

名画借回家中临摹，如宋代李公麟《五马图》《问礼图》、钱选《山

居图》、唐寅《烹茶图》等，通过精心临摹，先生进一步掌握了古

代名家运笔用墨的方法，故画艺大进，不同凡响。

中央首长关怀我父亲
溥雪斋的二三事

毓峺初

我的父亲溥雪斋（一八九三——一九六六），满族，正蓝旗人，清代道光皇帝的曾孙。他的祖父是皇五子惇勤亲王奕誴，父亲是贝勒载瀛。我父亲四岁时过继给皇九子孚郡王奕譓为孙，袭贝子爵。他的名字叫溥忻，号有邃园、乐山、南石、雪斋。到了晚年为了名号一致就常用『溥雪斋』这个名字了。

父亲是当代著名书画家之一，早在一九三零年就执教于辅仁大学。历任美术系教授兼系主任。并组织过『松风画会』，专门研究国画艺术，培养了大批人才。他擅长画山水、马、墨兰等，在书法方面，初学清代成亲王（永瑆），后习赵孟頫，再后临学米芾。遂把米、赵融合一起，自成一种严谨中见潇洒的字体。父亲同时也是古琴家，四十年代他与友人共同发起组织了古琴会，广泛联络当时在北平的琴友，共磋琴艺，使我国传统的古乐在北平又得以流传、发展。

新中国成立后，父亲经常参与国内外文化交流活动，对我国人民与世界各国人民之间的友好往来做出了贡献。他的各方面艺术都得到了国内外人士高度的评价与赞赏。他在文化艺术界的任

溥雪斋先生除书画之外，受先生父亲的影响还醉心于民族音乐，擅长三弦与古琴。古琴以广陵派黄勉之弟子贾阔峰为师，晚年又吸收了各派之长，日夕鼓琴常到深夜，以节奏明快、气贯始终和洁润圆坚的特点为国内外音乐家所称赞。居常以琴书自娱，四十年代曾与当代名士和著名古琴家组织了『北京琴学社』在家中聚会活动，为发扬民族文化也是不遗余力。

新中国成立后，溥雪斋先生得到党和政府的关怀，受聘为北京文史研究馆馆员、区政协委员、中央音乐学院民族音乐研究所特约演奏员、中国画院名誉画师。一九六三年，陈毅副总理代表国务院为七十岁名人在中南海紫光阁举行祝寿活动，先生有幸亦名列其中。先生对政府是十分拥护的，对党和国家的领导人是无比尊敬的。

溥雪斋先生热爱祖国的悠久文化艺术传统，毕生致力倡导学习与继承民族的书画及音乐传统，取得了显著的成就，无论他的书法、山水、兰花，还是古琴与单弦，都具有一种和平雅正的风格特点和浓厚的书卷气息，被誉为一代名家。

职有：北京市文联常务理事、市美协副主席、书法研究社副社长、北京画院名誉画师、市音协理事等等。以下是我回忆父亲生前受到中央首长关怀照顾的二三事。

送人到家

五十年代第一届全国文艺工作者代表大会召开时，敬爱的周恩来总理出席大会并作了报告。会议期间，总理找到父亲，很关心地询问了他的生活和工作情况。父亲说：『通过这次文代会，文艺界贯彻这次会议精神后，一定会出现一片新的气象。可惜我的年纪已六十多了，干不了什么了。而政府对我还是很照顾，心里总感觉不是滋味。』周总理说：『薄老，你是专家、国宝嘛，年纪是六十了，可是你有丰富的经验呀！今后还要请你多提些建议呢！』后来话题又转移到了溥心畲身上。总理说：『溥心畲是你的——』父亲说：『那是我的堂弟。』总理说：『他现在在海外，国画界素有「南张北溥」之说，他要是回来，我们也欢迎嘛！』遗憾的是父亲与溥心畲早已断了联系，无法将这次与总理会面的情况告诉给他。

谈话过程中，总理得知父亲参加这次会议并无汽车接送，总理对大会的组织工作很有意见。他对父亲说：『散会后，你坐我的车，我把你送回去。』父亲很不过意，感到总理工作很忙，不该打扰总理。可是总理还是坚持要送，并一直把父亲扶上车来。上车后总理问：『薄老住在哪里？』父亲说：『我住在无量大人胡同（现名为红星胡同），我能搭段总理的车已经够荣幸了，就请司机同志看停在哪儿方便就停在哪儿吧，不要耽误总理的时间了。』总理向司机说：『咱们先到薄老的住处。』到了胡同口，父亲要下车，总理这理说：『送人要送到家嘛！』最后，车子一直开到大门口。总理这才满意地挥手告别。自此，父亲出席会议，都有车接送了。

满汉联欢

一九五七年北京中国画院成立。父亲被聘为名誉画师。当画院召开成立大会时，周总理也参加了大会，并做了重要指示。在会后与全体与会者合影时，总理并没有坐在特意为他准备的椅子上，而是走到父亲旁边停住了脚步，风趣地说：『咱们来个满汉联欢吧！』

古琴演奏

新中国成立后，随着我国国际地位的提高，每年来访的外宾日益增多。五十年代中期，怀仁堂常举办招待外国首脑的文艺晚会。周总理对节目的安排及内容是非常关心的，常常邀请父亲到那里表演古琴节目。在父亲第一次参加那里的演出后，总理特意到后台找到他说：『薄老的节目很受欢迎，祝贺你演出成功。我

是你的听众，感谢你的精彩演奏。』

有一次演出时，父亲弹奏了一曲《普庵咒》，这是与佛教有关的一支曲目。日后总理见到父亲弹奏此曲时又谈到这次演出，总理问：『过去弹奏这支曲子是不是还要焚香？』父亲说：『总理说得非常对，过去弹奏此曲常在琴桌上的正前方放一香炉，焚上香。』总理说：『下次再演出此曲时，也可以焚上香嘛！这样气氛就更浓了。』以后，在招待外宾的演出时，只要演奏此曲便焚上香了。

七十寿宴

一九六二年初秋，家里正在议论如何庆祝父亲七十整寿，突然接到陈毅副总理给父亲的请帖。为了祝贺父亲的七十寿辰，特请他于某月某日到中南海紫光阁赴午宴。那天当汽车驶至紫光阁时，陈老总就迎了出来：『薄老，祝你健康长寿。这次我是代表中共中央、国务院来请你的，由于领导同志都很忙，就委派我来代表了。』

席间，父亲说：『我没做多少工作，也谈不上什么成绩，可领导还给了我这样的荣誉，真是受之有愧。』陈老总说：『薄老不要谦虚，你的传统艺术造诣很深，这是得到社会上的承认的，现已年至古稀，几十年的艺术生涯培养了大批人才，可谓桃李满天下，如今走出了学校，扩大了工作范围，为人民辛勤地做了许多工作，党和人民是感谢你的。来，为薄老的健康长寿干杯！』宴会上作陪的有当时美术界的一些负责同志，以及一些在京的著名书画家。

父亲回到家里兴奋而感慨地说：『像我这样的人，多大岁数、什么时候生日，国家领导人都了如指掌。而且还要为我设宴祝寿，对我真是关怀备至了。』

在舞会上

二十世纪五十年代末至六十年代初，由全国政协发给父亲一个政协礼堂的出入证，并可凭证在政协内部购买短缺商品和在内部食堂用餐。一九六三年春天的一个晚上，父亲到政协礼堂吃过晚饭刚要从大厅出门，忽听得里面传来管弦乐声，他又转身走向奏乐的小礼堂。站在小礼堂门口的警卫介绍说：『里面是国务院在举办舞会……』他的话尚未说完，恰好陈毅副总理舞至门口，招呼道：『薄老请进！』在陈老总后面正好是周总理。总理见父亲在门口也打起招呼：『薄老来跳舞！欢迎，欢迎。』父亲便进了礼堂，走到后排座位上坐下。过了一会儿，陈老总见父亲总是坐在那里，就在曲间休息时走过来说：『薄老你是个音乐家，应该喜欢跳舞啊，怎么总是坐在这里？多活动活动对身体也是个锻炼嘛！』

父亲说：『我还不大会跳！』陈老总说：『你搞音乐，节奏感强，

学起来不难。」这时又有人来请陈老总，他又走向了舞池。

古柯庭内

自六十年代初至『文化大革命』前的这段时期，朱德同志经常在下午把父亲约到北海画舫斋的古柯庭，一起研究书画艺术。

常在会面中朱老总经常问及我父亲的生活与工作情况，他们边谈边写，很是投机。那时朱德同志虽然是全国人大常委会委员长，但人们还是习惯地称他为朱总司令或朱老总，朱德同志似乎对这称呼也更习惯。一生戎马生活的朱老总，时年已近八十，可精力依然充沛。他很赞赏父亲写的字，同时也很喜爱父亲画的马及兰花等，朱老总问：『溥老画马是从何时开始的？』父亲说：『我学画马是从画马开始的，自幼很喜欢马，爱骑马。所以回到屋里就画马。』朱老总又问：『你和马打过多长的交道？』父亲答：『三十来年。』朱老总说：『难怪溥老画的马那么有生气，你有这方面的生活嘛！这恐怕就是搞文艺的要有生活实践，搞绘画的喜欢写生的道理所在吧！』

一次朱老总谈起自己的爱好时，说他喜欢养兰花，他种植了很多不同品种的兰花。朱老总对父亲说：『溥老是画兰花的，是不是也喜欢养兰花呢？如果你愿意养，我可以送你一百盆。』父亲说：『喜是喜欢，就是种植技术差，怕是养不好都糟蹋了就太可惜了。』有一回朱老总很高兴地说：『我们在这古柯庭门前合个影吧！』这张照片此后幸未遭到损毁，它已成为我们后辈人最珍贵的纪念品了。

灯节晚会

一九六四年的农历正月十五，文化部在人民大会堂举办灯节游艺晚会。在即将开始的时候，大厅里爆发起热烈的掌声，敬爱的周恩来总理、邓颖超同志走进了会场，并频频地向与会者招手致意。总理正好坐在父亲的邻桌，这时大家一致热烈鼓掌请总理讲话。总理环视了一下四周，便站起来做了简短的即席讲话。当谈到文化界的成绩时，他说：『我们有很多同志工作非常认真，很有朝气，』这时总理把目光转向了父亲一下，接着又说：『这些同志当中也有的是出身于清代皇族的，工作得就是很好嘛，今天在座的就有……』

这天父亲回到家里非常兴奋。他说，今天到会的只有我是出身于清代皇族的，没想到今天总理在讲话中对我没点名地给予了表扬……父亲得到总理的鼓励，感到非常光荣。

（作者毓峻初，即毓嶙，为溥忻次子。）

多才多艺的溥雪斋先生

李振生

『文化大革命』前，在北京一座普通的四合院内，经常传出悠扬的琴声，原来这里是北京古琴研究会的会址，也是该会会长溥雪斋先生的住处。溥雪斋先生究竟是怎样的一个人呢？

御前行走

溥雪斋生于一八九三年，姓爱新觉罗，名字叫溥忻，满族正蓝旗人。旧时代，一般文人雅士除名和字外，还有号，而溥雪斋是他诸名号中的一个。到了晚年，为了名和号一致，他不再用溥忻为名，而是常用溥雪斋了。

说到他的家族渊源，他和中国末代皇帝溥仪是同一曾祖的堂兄弟，他们的曾祖就是清朝第六个皇帝宣宗道光。溥雪斋的祖父是皇五子淳亲王，父亲是载瀛。当他四岁时就过继给皇九子孚王为孙，封为贝子爵。依照清制，这一爵号在亲王、郡王、贝勒之下。从此，他开始在家里诵读『四书』『五经』，接受封建文化的熏陶。一九〇九年，年方十六岁的溥雪斋学业有成，堪当大任，按清廷规定，被委任为御前行走，当了宣统皇帝的侍从官。

辅仁大学美术系主任

民国以后，清朝的八旗子弟没了俸禄，不少人坐吃山空，本人又身无一技，最后结局十分可悲。而溥雪斋先生却不是这样，他自幼酷爱艺术，琴棋书画无所不学。他父亲载瀛对画马有很深的造诣，他学画也是先从画马开始的。老是画马够单调的，于是，他后来又苦练山水画、人物画。俗话说，功夫不负有心人，不久，溥先生在北京书画界便有了名气。

溥雪斋先生作画，风格秀润淡雅，墨韵极为醇厚。他画高山云断，点苔为云，画面恍若云中；他画小桥流水，泼墨为水，图景俨如水涧。

他常说，学画精要在一『背』字，这就像念书要背一样。并常以唐代名家吴道子为例，道子画嘉陵江三百余里，一日而就，就是因为道子能将自然景物铭记心中。溥雪斋曾画过一幅《踏雪寻幽图》横幅，观者反复观摩，似觉面熟，再细想来，遂想起故宫曾有一幅写景立轴。由此认识到溥雪斋的大作酷肖古人之作，并足以以假乱真。

在书法方面，溥雪斋学赵孟頫，兼及米芾。他的笔法苍劲挺拔，柔中有刚，别具一格。由于他的书法功底相当深厚，所以在绘画上除山水、人物、骏马是他的擅长外，他所画的竹、兰，还溶进书法风格，做到了书中有画，画中有书，堪称书画界一绝。

溥雪斋先生在北京书画界逐渐享有盛名。当他三十多岁时，辅仁大学校长陈垣先生亲自到他家登门拜访，聘请他创办辅仁大

学美术系，任美术系主任兼教授。

平时，溥雪斋先生光头顶，颔下留有少许胡须，戴一副中式眼镜，身着大褂，足穿布鞋，乍看起来，还以为他是一位账房先生呢。他为人严谨，作风正派，不徇私情。有一次，辅仁大学召开教务会议，作为美术系主任他照例参加。在讨论美术系一名学生能否毕业的问题时，溥先生公正评判该生成绩不佳，不能毕业，而一位主事神甫觉得该生是天主教友，意欲令其毕业。这位神甫私忖溥先生是老式学人，不谙外文，于是用外语同校方讲话。不料溥先生听后，当场拍案而起，拂袖而去，使在座众人大吃一惊。事后，学校领导亲自登门赔礼道歉，并表示一定按照他这位系主任的意见办事，事情才算了结。

辅仁大学美术系，在这位方正严谨而又学识非凡的系主任主持下，为国家培养了不少著名的书画家。

古琴研究会会长

溥雪斋是一个很有音乐天赋的人。在民族乐器方面能演奏十几种乐器，而他的专长是三弦与古琴。

新中国成立前，北京会弹古琴的人很少。眼看着有千余年历史的古琴就要失传，他和张伯驹、管平湖等人发起组织了一个古琴术能够流传下去，溥雪斋心急如焚，寝食不安。为了使古琴艺

会，千方百计联络琴友，切磋琴艺，使北京古琴活动逐渐有了生机。

新中国成立后，党和政府对他主持的古琴会十分重视。不久，古琴会改名为北京古琴研究会，由他任会长。开始，古琴研究会没有活动场所，溥雪斋就将古琴研究会设在自己的家里。他不顾一家人的休息，经常组织琴友在家练琴到深夜，街坊四邻时常在深夜听到从他家传出悦耳的琴声。他乱中求静，以此为乐，自诩『琴徒』，并刻了『琴徒』的印章，钤印在他得意的书画作品上。

溥雪斋先生的琴艺受到了社会上的高度评价，但他待人仍一如既往，总是那么诚恳、谦虚、谨慎。在古琴艺术界，他不仅有年岁相仿的老琴友，而且也有初涉琴艺的青年朋友。为此，他家常常门庭若市，热闹非凡。有一次，一位青年向他求教琴艺，真是话语投机，越说越热火，从此，这位青年成了他家的常客。他高兴地逢人便说：『一个七十岁的老人和一个十七岁的青年成了好朋友，我们之间最初的纽带就是一张古琴！』

共产党人的好朋友

溥雪斋先生除了任北京古琴研究会会长，还曾任北京市文联理事、北京市美协副主席、北京市书法研究社社长、北京画院名誉画师、北京市音乐家协会理事等。

由于溥雪斋特殊的出身和身世，他在国内外，都是个引人注

目的人物。有一次，一位西方记者采访他时问道：『溥先生，像您这样出身的人，怎么还说共产党好呢？共产党人和清朝王室从逻辑上能够连在一起吗？』他听后微微一笑，坦率而又爽朗地回答：『由于共产党人对我好，所以我说共产党好。共产党人赞扬推翻清王朝的民主革命，代表了广大人民的利益，我如今也是为人民而工作啊！』

全国人民代表大会委员长朱德委员长常找溥雪斋探讨书法艺术，并十分关心他的工作和生活。一九五七年，在有周恩来总理参加的北京画院成立大会上，当拍摄全体合影照时，总理特意将溥雪斋拉在身边，风趣地说：『咱们来个满汉联欢吧！』

还有一次，周总理给文艺界做报告，会后总理得知溥雪斋回家没有车，就决定用自己的车送他。开始，溥雪斋执意不肯，无奈，总理的态度坚决，最后，总理还是用自己的车把他送到家门口。

一九六三年，当他七十岁生日时，陈毅副总理受党中央委托，特意在中南海设宴，祝贺他七十寿辰。

但『文化大革命』开始后，溥雪斋在全国上下一片混乱之中忽然离家出走。据说他先到昌平十三陵，后辗转至中国大西北——青海，欲依归自己的女儿，后来就下落不明了。他到底为什么出走，出走后的情况究竟怎样，至今仍是一个谜。

画坛忆旧——风雨旧王孙

傅 洵

溥雪斋先生名溥伒，贝子衔，是清宣宗道光帝曾孙、敦亲王奕誴之孙。先生书学赵孟頫，画学唐六如，号南石老人。

我少时曾到东单北路，东无量大人胡同卅六号（今已无存，是为金宝街矣）于先生寓所请教绘事，距今已五十多年，往事如昨，依稀在目。原荣宝斋二楼会客厅内悬挂四位老画家的合影，依序为吴镜汀、溥雪斋、秦仲文和周怀民。除怀民先生外三位皆我恩师。雪斋先生中等身材，银发飘然，脑后周边皆白发，面色红润，谈吐文雅，贵胄风范犹存。那是荣宝斋一九六二年春节宴请老先生的留影，我尚留有一照，那时这种聚会不多，远非今日可比。

先生居住的环境是个大杂院，老人家住后院北房，『雪斋』犹如祠堂，门前有走廊高台阶；屋内虽宽敞，但古典硬木家具不少，还有西式沙发、躺椅均置其内，因此显得有些拥挤，那时先生就有电话；另有两幅大照片印象深刻，墙上挂一幅彩色照片是先生晚年正在抚琴的影像，溥先生是古琴协会会长；另外一幅立于地上，黑白大照片，是先生年轻时穿西装戴墨镜的照片，不知为何，未有悬挂于墙壁，其时先生正值盛年，风流倜傥。

一九六四年春节前夕，王府井和平画店当时已改为荣宝斋分号，准备为溥雪斋、溥毅斋、溥松窗三兄弟搞联合展览。开展时北京画界观者甚众，就连年近九旬的半丁老人都去了。记得年轻画友生存义、崔志强、王森、姜友峰等人也都去了。

到了一九六六年九月，狂飙稍定。我去无量大人胡同探路，料想先生肯定难逃厄运，见门口有多名革命小将，不敢驻足，恐生事端，于是改道去大觉胡同秦寓。到路边一看，门口挂了一个竖牌曰『西城福绥镜红卫兵司令部』，我只好掉头离去。后经辗转打听，方知已迁到东侧破落小院小南屋里院，有街道主任加以监督。见秦先生后，先生告我：『老舍沉湖了，溥雪斋失踪，活不见人死不见尸。』后来得知溥先生家遭劫后与一女儿出走，因无粮票，故去办事处求助，而对方要红卫兵开具证明，先生怎敢再投虎口，于是去其弟毅斋家，是毅斋爱人开的门，看到先生，对方立即关了门。先生没看到五弟，见已无路可走，只好去老友名画家关松房家，之后匆匆一别便不知所踪了。后听说在太平湖自尽了，这是关松房先生亲口相告，应该无误。一代名家生于富贵，死于危难，先生虽贵为宗室，平易近人，毫无天潢贵胄傲慢之积习。对门人晚辈亲和可敬，而我却无缘回报，每忆及此，犹生愧疚之心。有一次闲谈，先生兴致很好，说『看你喜欢

读历史，尤其清史，年少尚知努力，熟了聊聊闲天么？』我心中很高兴，起身，谢先生厚爱，聆听教海，但先生未谈书画，我不敢多言，只是听话而已，有问则答。他问我是否了解他的家世，我略回答后，先生很高兴，并嘱咐我在外面不必提及，免生是非，画友生存义、崔志强、王森、姜友峰等人也都去了。

济吉特家族，更觉亲切。后来先生知道我的祖母是蒙古族正白旗博尔济吉特家族，更觉亲切。他那天很高兴，平时从未说过的话那天都有述及，今日想起那难得的一次对话，倍感温馨。他说『满蒙联姻历来如此，我的堂兄溥俊你知其人么？』我说就是『大阿哥』。先生听后笑了，说他的福晋娘家即阿拉善蒙古罗王之家，后来，先生反复特嘱那次闲聊聊莫与人言，我谨遵师言，守口如瓶。时在一九六五年，也是『文化大革命』前夜，山雨欲来。他和其堂兄溥心畲各有一方闲章，内容形式相同，中间印文『旧王孙』四框刻有一龙盘于其上，此印见于先生早年作品，后来则不再用。

时光荏苒，五十多年过去了，先生长子毓麟初亦在改革开放不久离世，未赶上好时候。记得我后来见到毓麟初大哥时已是一九七九年左右，见他经常骑一极破旧自行车，上挎一破旧人造革包，给加工点画行活绢片儿。那时都很穷，为赚点儿钱补贴家用。连董寿平都给红灯厂画灯片，更何况我们了。我们同去一个加工点儿，毓麟初五十来岁，其画仅得乃父之皮毛而已，他体质

旧王孙溥心畬

熊佛西

不佳，哮喘甚剧，烟瘾仍然很大，抽两毛钱一包的工农烟，且一支连一支，路上骑车与我一路同行，他也不误吸烟，别人给烟亦来者不拒，很潦倒的样子。他人很单纯不谙俗务，颇有八旗子弟遗风。几年后即听说这位仁兄已不在人世了。

虽然先生后人寥落尘世，回想起来，令人唏嘘不已，可喜的是先生的画作依旧影响后学，在画界仍旧十分珍贵。当今画坛友人谈论起来，仍旧令人肃然起敬。我虽只言片语，追忆先生遗风，沐其恩惠太多，报其师门太少。昔日大家风范，仿佛昨日。

只是心里好似打翻了五味瓶一样，不是滋味，唯有手中画笔可循恩师踪迹。

我认识两位旧王孙，一位是最近到京沪开画展的溥心畬（儒），一位是曾参加汪精卫伪组织而被拘，最近经人保释隐居沪上养疴的溥侗（红豆馆主）。后者写得一手好字，唱得一口好戏，对于昆曲尤为研究，对于梨园掌故，除齐如山外，似乎也无人比他更熟悉。一般旧戏圈子里的人几乎无人不知『红豆馆主』的大名，听说现在还有人悄悄地跑到他那秘而不宣的沪寓里去学戏。

溥儒与溥侗都是清室的后裔，并是溥仪的堂兄弟。但溥心畬一向不齿溥仪的所作所为，九一八以后，溥仪被敌利用到东北区做傀儡，他尤为痛恨。溥仪当时三番四次约他出关，他都严词拒绝了。他宁可在故都卖画为生，也不愿出关享受『荣华富贵』。他这种高风亮节的举动曾博得社会人士不少的敬爱。在北平沦陷以后，他为了要避免敌伪的包围，便迁出北平，消声灭迹地躲到北平郊外的万寿山去埋头作画。在八年的沦陷期间，据说他从未进过城。『全面抗战』胜利后，河山光复，他才搬回城里的旧居。这又博得不少的赞誉。他日前与齐白石自故都一同飞到京沪开画展，更引起了人们的注意。

心畬的名字或许没有白石的响亮，因为他的作品没有普遍地

流传到南方。然而他在北方却是鼎鼎大名的一位画家，几乎无人不知。为人争购，大家一致认为是国画的珍品。记得当年张大千初到北平开画展的时候，朋友们也同时怂恿心畬开了一个画展。事后，批评界一致下了『南张北溥』的评语。那一次的画展也许是心畬第一次的画展，首次公开卖画，在此之前，他或许还残留着一般士大夫的封建观念：卖画是王孙的末路，是文人可耻的行为。

殊不知一个艺术家以自己的作品换取生活上的必需品并没有什么不清高，而且比那些一心想复辟的王孙们不知要高出几万倍。心畬由于那次的画展认识了许多贵族圈子以外的朋友，更接触了王府以外的多面现实生活。这对于他是一个有力的启迪。

现在大千的名声似乎在心畬之上，这或许是大千性喜交游、遍历天下名山巨川，广结南北名流雅士的缘故吧？然而以画论画，他们的作品是各有千秋的。心畬的画最大的特色是淡远秀丽而有浓厚的书卷气，不管他画的山水，花卉，或人物，都能引起人们超越尘世的意境。笔墨之工秀着色之清新，章法之多端，实为今日北派国画的代表。这，据我所知，完全得力于他那些丰富的古画收藏。他是王孙出身，从小就有机会博览故宫历代的珍藏。这对于他的创作有极大的影响。据说他幼年时便深居简出，蛰居在北平西山的静宜园有十几年之久，终日埋头习画。他有今

日的成就绝非偶然，是从丰富的遗产中用苦工磨炼出来的。我们固然反对『临摹』，但临摹也是成为一个画家必不可少的过程。临摹，可以使我们进入到观摩，由观摩而修养自己的胸襟，而产生自己的创造力。换言之，创造力的培养，一方面来自天赋与训练。一个画家游名山巨川故甚重要，而摹临观摩古人的作品在学习过程中亦是不可少的阶段。

心畬的画充满着高雅与富贵的气氛，同时亦洋溢着浓厚的诗意与书卷气。这是他的画的长处，也是他的画的短处。他的画挂在富贵人家或书香门第是非常相衬的，太平年月以上点缀升平是再好没有的珍品，但悬之于十字街头或生活穷苦的农工之家，或『铜气』十足的商店里，那又未免太不调和。这是由于他的生活环境使然，什么样的环境产生什么样的画家，一个画家无论如何是不能超出他的生活环境的。他出身于帝王之家，平日受着封建贵族环境的熏陶，自然无法产生与大众生活接近的艺术。这是他的不幸，也是他的不幸。

心畬作画喜用绢。每画必先用粗纸拟一底稿，然后以绢画出。有人对此颇有批评，说他这种画法易使作品流于死板，有失中国画气韵生动的旨趣。实际上，他的作品无一张不生动。他虽有底稿，但他绝不是依样画葫芦地照着底稿去描摹，而是以底稿

为范畴，用淋漓的笔墨去挥写。据传金北楼则不然。他有一套秘密的方法。他有一张特制的玻璃桌子，在这桌子的下层放着一张古画，用一种幻灯把那古画的影子反射到玻璃上面，然后再把绢印在玻璃上照着去描摹。（传说如此，是真是假不得而知。）所以他作画门禁森严，从来不让外人参观。但中国画向来忌『描』而重『写』；凡『写』出来的东西一定气韵生动，凡『描』出来的东西一定是死板的。所以我们写画，一笔就是一笔，着重一气呵成，决不容有复笔，更忌依样描摹。心畲作画虽有底稿，但这正足以表示他不苟且的态度，他每画必成杰作，从无废纸，原因或许在此。他不愿对客挥毫，原因也在此。我认为他这种作画的方法并不是病，他的底稿正如一般文人写文章之前先列一大纲，以求结构的严谨。相反的，在这纸张笔墨颜色都昂贵，甚至花重价难买到的今日，他这种方法还值得我们学习。

心畲一向衣冠整洁，对人彬彬有礼，有士大夫气，有书卷气，人如其画。他的一举一动没有丝毫俗气。他虽不善交际，不作无谓的酬酢，但每当牡丹海棠盛开的时节，他必在他那宽阔古老的王府里柬请北平的名士游园赏花，要求来宾即席作诗写画，以尽雅兴。日前心畲抵沪与余话旧，还谈及当年游园赏花的盛况。我与他一别十年，这次见面时，我察觉他的衣冠却没有当年的整洁，他身上穿的那件棉袍子虽未破烂，却有些褪色，而且在它的袖口与领口上还隐约地沾染着许多油点与汗斑，头发虽然还是梳得光光的，却掩不住他脸上的风尘之色。这大概是『全面抗战』开始后他过着苦难生活所留下的痕迹吧？他也和别的艺术家一样，向来不善辞令，但他这一次在上海文化界的招待会上的答词却非常得体，予人以深刻的印象。在大家的致词中都特别强调：他身为前清的贵族，在抗战期间守身如执玉，虽经敌伪百般诱惑，始终不为之动，这种高风亮节的精神实在令人佩服云云，然而心畲却这样说：『刚才各位的奖饰实在不敢当。不为敌伪所动，我以为这是做人应有的基本道理，假使这点都不能做到，根本就不配作为一个艺术家。』短短的几句话，真是词简而意赅，博得全场热烈的掌声。由此也可以看出他平日的修养。

心畲诚可称为『骏马秋风冀北』的北派绘画代表，才华冠绝的一代风雅人物。我喜悦他的画，我敬爱他那傲霜的气节。我希望他洗脱他那股『旧王孙』的气息。（他刻有『旧王孙』的图章一方，时时印在他的作品上。）假使他能突破他那象牙之塔，摆脱他那贵族封建残余的气息，我深信他将来在艺术上必有更伟大的成就。好在他的年龄并不能算大，今年大约只有五十岁，正处在登峰造极的壮年，前途还未可限量。我更希望『全面抗战』期间他

所遭受的苦难生活，以及他这次南游所接触的社会的各面，都能影响他今后的创作方向与态度。假使他还是躲在一个破旧的王府去过着以往那样的悠闲没落的旧王孙的生活，玩弄风雅，悲叹过去，惆怅未来，那就未免太可惜了。我在这里寄予殷切的期望。

溥心畬先生

仁甫

溥心畬先生，文章道德，冠绝时伦，其书画尤为艺苑之翘楚，南张北溥，久著声誉。昔曾国藩称何绍基学有五长，余于先生亦有同感。先生邃于经学，精于说文，熟于掌故，工于诗文，长于绘事。是先生于学固无所不窥，而世之称道先生者，乃独重其书画，片纸只字，视同拱璧，实则先生固不独以书画传也。

先生名儒，字仲衡，号心畬。逊清宗室恭忠亲王之次孙也。幼而徇齐，志识峥嵘。六岁入学，十五岁毕七经。入法政学校，读书习律，声华渐著。辛亥之后，伤心国事，隐居马鞍山戒台寺，奉母读书，十三年足迹未尝履城市，自号西山逸士。弱冠后始习丹青，闭户潜研，遂以书画声于时。七七事变，先生怆怀时艰，感慨良多，卜居颐和园介寿堂中，深居简出，日以书画自娱。先是满洲变作，先生深以日寇之劫持幼帝为恨，故日寇累以先生为逊清宗室，一再相召，先生皆忠贞自守，坚不应召，并作臣篇以明志，对于满洲建国，责以『未有九庙不立，宗社不续，祭非其鬼，奉非其朔，而可以为君者。』日寇虽忌之，然词严义正，卒无之何。

先生画无师承，惟以所藏唐宋名画，日夕临摹，尤喜法北宗山水。案中国画法，自明末董其昌始创南北宗之论。北宗自唐李思训、李昭道

父子之着色山水，流传为宋赵幹及赵伯驹伯骕兄弟，以迄马远、夏珪。

南宗则王摩诘始用渲淡钩研之法，流传为荆浩、关仝、郭忠恕、董源、

巨然，以及米芾米友仁父子，以迄元之黄王倪吴四大家。宋元以来，两

派并行，不分轩轾，宋明画院之作，犹多存北宗遗法，惜自明末蓝瑛

以还，北宗浸微，乾嘉之后，更继起无人。先生府中，旧藏书画，多

北宗精品，先生喜其施笔绝踪，简洁醇厚，皴法少而不乱，深合古人

书法。于是精研李唐布置劈皴之法，欲发扬而光大之。盖先生自陆机

作赋之年，始发奋习画，隐居戒台寺中，尽发所藏，朝夕临摹。初法

马远、夏珪，继师李唐，而遥接大小李将军之衣钵。冰寒于水，信可

方驾古人。凡其所作，莫不深得北宗真传，工细清新，画格秀润，笔

端变化鼓舞，皆磊落有逸势。且笔笔皆用藏锋，尤深得古人遗意。近

年以来，北宗之画。渐为世人所重，先生实为其中兴之功臣焉。

先生于绘事之余，或研讨经学，或考订金石，尤长于诗古文

辞。骈文宗庾徐，诗古体宗汉魏，近体宗盛唐，词宗北宋，皆卓然自

成一家。所著有《寒玉堂类稿》八卷，《白带山志》十卷，《上方山志》

十卷，《戒台寺志》十卷，《秦汉瓦当文字考证》一卷，《古砖文》一

卷，《古陶文考》一卷，《续千字文注释》一卷，《墨葡萄馆笔记》一

卷，《灵光集》二十卷，《慈训纂证》二卷。盖先生之意，以为立身之

本，必以性理之学为基础，而辅之以文章，丹青特其余事耳。

溥心畬先生南渡前的艺术生涯　启　功

心畬先生的家世，和我家的关系

心畬先生讳溥儒，初字仲衡，后改字心畬，是清代恭忠亲王

奕䜣之孙。王有二子，长子载澂；次子载滢，都封贝勒。载澂先

卒，无子。恭亲王卒时，以载滢的嫡出长子溥伟继嗣载澂为承重

孙，袭王爵（恭王生前曾被赐『世袭罔替』亲王爵）。心畬先生行

二，和三弟溥僡，字叔明，俱侧室项夫人所生。民国后，嗣王溥

伟奉母居青岛，又居大连。心畬先生与三弟奉母居北京西郊。原

府第为嗣王典给西洋教会，心畬先生与教会涉讼，归还后半花园

部分，即迁入定居，直至抗战后迁出移居。

滢贝勒号清素主人，夫人是敬懿太妃的胞妹（益龄字菊农，姓

赫舍里氏之女），是我先祖母的胞姊。我幼年时先祖母已逝世，但

两家还有往来。我幼时还见有从大连带来的礼物，有些日本制作

的小巧玩具，到现在还有保存着的。曾见清素主人与徐花农（琪）

和先祖有唱和的诗，惜早已失落。清素在民国以前逝世，也未见

有诗文集传下来。

嗣王溥伟既东渡居大连，恭忠亲王（世俗常称老恭王）遗留

的古书画都在北京，与心畬先生本来具有的天赋相契合，至成了

这一代的『三绝』宗师，不能不说是具有殊胜的因缘。

先祖逝世时，我刚满十周岁；先父在九年前先卒，孤儿寡母，与一位未嫁的胞姑共度艰难的岁月。这时平常较熟悉的老亲戚已多冷淡不相往来，何况远在海滨的远亲！心畬先生一支原来就没有往来，我当然更求教无从了。

我受教于心畬先生的缘起

我在二十岁左右，渐渐露些头角。一次在敬懿太妃的丧事上遇到心畬先生，蒙得欣然奖誉，令我有时间到园中去。这时也见到了溥雪斋（忻）先生，也令我可以常到家中去。但我自幼即得知一些位『亲贵』的脾气，不易『伺候』，宁可淡些远些。后来屡在其他场合见到，催问我何以不去，此后才逐渐登堂请教。有人知道我家也属于清代贵族，何以却说这两位先生是『亲贵』呢？因为我的八世祖是清高宗乾隆的胞弟，封和亲王，讳弘昼，传到我的高祖即被分出府来。我的曾祖由教家馆、应科举、做翰林官、做学政，还做过顺天乡试、礼部会试的考官、殿试的读卷官，等等。我先祖也是一样的什么举人、进士、翰林、主考、学政等等问题，也许无意中获得理解；我自以为没问题的事物，也许竟自发现另外的解释。现在回忆起来，今天除我之外，自溥雪老至祁井西先生俱已成了古人，临纸记录，何胜凄黯！

我从心畬先生受教的另一种场合是每年萃锦园中许多棵西府

他们既与别人不同，对我就更加青睐了。

由于居住较近，到雪斋先生家去的时候较多些。虽然也常到萃锦园，登寒玉堂，专诚向心畬先生请教，而雪斋先生家有松风草堂，常常招集些画家聚集谈艺作画，俨然成为一个小型『画会』。心畬先生当然也是成员之一，也是我获得向雪、心二位宗老和别位名家请教的一项机会。

松风草堂的集会，据我所知，最初只有溥心畬、关季笙、关稚云、叶仰曦、溥毅斋（僴，雪老的五弟）几位。后来我渐成长，和溥尧仙（佺，雪老的六弟，少我一岁）继续参加，最后祁井西常来，聚会也快停止了。

松风草堂的集会，心畬先生来时并不经常，但先生每来，气氛必更加热闹。除了合作画外，什么弹古琴、弹三弦、看古字画、围坐聊天，无拘无束，这时我获益也最多。因为登堂请益，必是有问题、有答案、有请教、有指导，总是郑重其事。还不如这类场合中，所见所闻，常有出乎意料之外的东西。我所存在的问题，也许无意中获得理解；我自以为没问题的事物，也许竟自发现另外的解释。现在回忆起来，今天除我之外，自溥雪老至祁井西先生俱已成了古人，临纸记录，何胜凄黯！

海棠开花的时候，先生必以兄弟二人的名义邀请当时的若干文人来园中赏花赋诗。被约请的有清代的遗老，有老辈文人，也有当时有名气的（旧）文人。海棠种在园中西院一座大厅的前面，厅上廊子很宽，院中花下和廊上设些桌椅，来宾随意入座。廊中桌上有签名的素纸长卷，有一大器皿中装着许多小纸卷，签名人随手拈取一个，打开看，里边只写一个字，是分韵作诗的韵字。从来未见主人汇印分韵作诗的集子，大约不一定作的居多。我在那时是后生小子，得参与盛会已足荣幸了，也每次随着拈一个阄，回家苦思冥想，虽不能每次都能作得什么成品，但这一次一次的锻炼，还是受益很多的。

再一种受教的场合，是先生常约几位要好的朋友小酌，餐馆多是什刹海北岸的会贤堂。最常约请的是陈仁先、章一山、沈羹梅诸老先生。我是敬陪末座的小学生，也不敢随便发言，但席间饭后，听诸老娓娓而谈，特别是沈羹梅先生，那种安详周密的雅谈。辛亥前和辛亥后的掌故，不但有益于见闻知识，即细听那一段段的掌故，有头有尾，有分析、有评论，就是一篇篇的好文章。可恨当时不会记录，现在回想，如果有录音机录下来，都是珍贵的史料档案。这中间插入别位的评论，更是起画龙点睛的作用。心畬先生的一位新朋友，是李释堪先生，在寒玉堂中常常遇到见。我和李先生的长子幼年同学，对这位老伯也就更熟悉些。他和心畬先生常拿一些当时名家的诗文来共同评论，有时也拿起我带去的习作加以指导。他们看后，常常指出哪句是先有的，哪句上廊子很宽好，哪处坏。这在今天我也会同样去看学生的作品，但当时我却觉得是很可惊奇的事了。

『举一隅』可以『三隅反』，我从先生那里直接或间接受益的，真可说是数不清的。《礼记》云：『独学而无友，则孤陋而寡闻。』里语也说：『投师不如访友。』原因是师是正面的教，友是多方面的启发。师的友，既有从高向下垂教的尊严一面，又有从旁辅导的轻松一面。师的友自然学问修养总比自己同等学力的小朋友丰富高尚得多多，我从这种场合中所受的教益，自是不言而喻的！

总起来说我和心畬先生的关系论宗族，他是溥字辈的，是我曾祖辈的远房长辈；论亲戚，他是我的表叔；论文学艺术，是我一位深承教诲的恩师。若讲最实际的关系，还是这末一条应该是最恰当的。

心畬先生的文学修养

先生幼年的启蒙老师和读书的经历，我全无所知。但知道先生早年曾在西郊戒台寺读书，至今戒台寺中还有许多处留有先生的题字。

何以在晚清时候，先生以贵介公子的身份，不在府中家塾读书，却远到西郊一个庙里去读书，岂不与古代寒士寄居寺庙读书一样吗？说来不能不远溯到恭忠亲王。这位老王爷好佛，常游西山或西郊诸寺庙，当然是『大檀越』（施主）了。有一有趣的事，一次戒台寺传戒，老王爷当然是『功德主』。和尚便施展『苦肉计』来吓老施主。有稍犯戒律的一个和尚，戒师勒令他头顶方砖，跪在地上受罚，老王爷代为说情，不许！这还轻些。一次在斋堂午斋，一个和尚手持钵盂放到案上时，立时破裂。戒师便声称戒律规定，要『与钵俱亡』，须将此僧立即打死。老王爷为之劝说，坚决不予宽免。老王爷怒责，僧人越发要严格执行，最后老王爷不得不下台，拂袖而去，只好饬令宛平县知县处理。告诫知县说：『如此人被打死，惟你是问！』其实这场闹剧就是演给老王爷看的。有一句谚语：『在京的和尚出外的官』，足以深刻地说明他们的势力问题。

当然和尚再凶，也凶不过『现管』的县官，王爷走了，戏也演完了。只从这类事看，恭忠亲王与戒台寺的关系之深，可以想见。那么心畬先生兄弟在寺中读书，不过是一个远些的书房，也就不难理解了。

心畬先生幼年启蒙师是谁，我不知道，但知道对他们兄弟

（儒、德二先生）文学书法方面影响最深的是一位湖南和尚永光法师（字海印）。这位法师大概是出于王闿运之门的，专作六朝体的诗，写一笔相当洒脱的和尚风格的字。心畬先生保存着一部这位法师的诗集手稿，在『七七』事变前夕，他们弟二位曾拿着商量如何选订和打磨润色，不久就把选订本交琉璃厂文楷斋木版刻成一册，请杨雪桥先生题签，标题是《碧湖集》。我曾得到红印本一册，今已可惜失落了。心畬先生曾有早年手写石印的《西山集》一册，诗格即如永光，书法略似明朝的王宠，而有疏散的姿态，其实即是永光风格的略为规矩而已。后来看见先生在南方手写的《寒玉堂诗集》，里边还有一个保存着《西山集》的小题，但内容已与旧本不同了。先生曾告诉我说有一本《瀛海垙簏》诗集，是约先生的诗词集稿本，可能大部分已经遗失。有许多我还能背诵的，在新印的诗集中已不存在了。下面即举几首为例：

先生与三弟同游日本时的诗稿，但我始终没有见着。可惜的是大

《落叶》四首：

昔日千门万户开，愁闻落叶下金台；寒生易水荆卿去，秋满江南庾信哀。西苑花飞春已尽，上林树冷雁空来；平明奉帚人头白，五柞宫前梦碧苔。

微霜昨夜蓟门过，玉树飘零恨若何；楚客离骚吟木叶，越人

清怨寄江波。不须摇落愁风雨，谁实摧伤假斧柯；衰谢兰成应作赋，暮年丧乱入悲歌。

萧萧影下长门殿，湛湛秋生太液池；宋玉招魂犹故国，袁安流涕此何时；洞房环佩伤心曲，落叶衰蝉入梦思；莫遣情人怨遥夜，玉阶明月照空枝。

叶下亭皋蕙草残，登楼极目起长叹；蓟门霜落青山远，榆塞秋高白露寒。当日西陲徵万马，早时南内散千官；少陵野老忧君国，奔门宁知行路难。

这是先生一次用小行草写在一片手掌大的高丽笺上的，拿给我看，我捧持讽诵，先生即赐予我了。归家珍重地夹在一本保存的师友手札粘册中。这些年几经翻腾，不知在哪个箱中了，但诗句还有深刻的记忆。现在居然默写全了，可见青年时脑子的好用。『时过而后学，则勤苦而难成』，真觉得有『老大徒伤悲』之感！先生还曾在扇面上给我用小行草写过许多首《天津杂诗》，现在也不见于南方所印的诗集中，我总疑是旧稿因颠沛遗失，未必是自己删去的。

先生对于后学青年，一向非常关心，谆谆嘱咐好好念书。我向先生问书画方法和道理，先生总是指导怎样作诗，常常说画不用多学，诗作好了，画自然会好。我曾产生过罪过的想法，以为

先生作画每每拿笔那么一涂，并没讲求过什么皴、什么点。教我作好诗，可能是一种搪塞手段。后来我那位学画的启蒙老师贾羲民先生也这样教导我，他们两位并没有商量过啊，这才扭转了我对心畬先生教导的误解。到今天六十年来，又重拾画笔画些小景，不知怎么回事，画完了，诗也有了。还常蒙观者谬奖，说我那些小诗比画好些，使我自忭当年对先生教导的半信半疑。

有一次在听到先生鼓励作诗后，曾问该读哪些家的作品，先生很具体地指示：有一种合印的王维、孟浩然、韦应物、柳宗元四家合集，应该好好地读。我即找来细看：王维的诗曾读过，也爱读的；孟浩然实在无味；柳宗元也不对胃口；只有韦应物使我有清新的感觉，有一些作品似比王维还高。这当然只是那时的幼稚感觉，但六十年后的今天，印象还没怎么大变，也足见我学无寸进了！

又一次自己画了一个小扇面，是一个淡远的景色。即模仿先生的诗格题了一首五言律诗，拿着去给先生看。没想到先生看了好久，忽然问我：『这是你作的吗？』我忍着笑回答说：『是我作的』。先生又看，又问，还是怀疑的语气。我不由得笑着反问：『像您作的吧！』先生也大笑着加以勉励。这首诗是：

八月江南岸，平林歌著黄。清波凝暮霭，鸣籁入虚堂。卷幔

吟秋色，题书寄雁行。一丘犹可卧，摇落漫边伤。

这次虽承夸奖，但究竟是出于孩子淘气的仿作，后来也继续仿不出来了。

先生最不喜宋人黄庭坚、陈师道一派的诗，有一次向我谈起陈师傅（宝琛）的诗，说：『他们竟自学陈后山（师道）。』言下表现出非常奇怪似的开口大笑。我那时由于不懂陈后山，当然也不喜欢陈后山，也就随着大笑。后来听溥雪斋先生谈起陈师傅对心畬先生诗的评论，说：『儒二爷尽作那空唐诗』是指只摹仿唐人腔调和常用的辞藻，没有什么自己独具的情感和真实的经历有得的生活体会，所以说『空唐诗』。这个词后来误传为『充唐诗』，是不确的。

为什么先生特别喜爱唐诗，这和早年的家教熏习是有关系的。恭忠亲王喜作诗，有《乐道堂集》。另有一部《萃锦吟》，全是集唐人诗句的作品。见者都惊讶怎能集出那么些首？清代人有些集句诗集，像《钉饾吟》、《香屑集》之类的，究竟不是多见的。至于《萃锦吟》体裁博大，又出前者之外，所以相当值得惊诧。近几十年前，哈佛燕京学会编印了一部《杜诗引得》，逐字编码，非常精密。有人用来集杜句成诗，即借重这部工具。后来我在故宫图书馆见到一部《唐诗韵汇》是以句为单位，按韵排开，集起来，比用《引得》整齐方便，我才恍然这位老王爷在上书房读书时必然用过这种工具书。而心畬先生偏爱唐诗，未必与此毫无关系。先生对于诗，唐音之外，也还爱『文选体』，这大约是受永光法师的影响吧！

心畬先生的书艺

心畬先生的书法功力，平心而论，比他画法功力要深得多。曾见清代赵之谦与朋友书信中评论当时印人的造诣，有『天几人几』之说，即是说某一家的成就是天才几分、人力几分。如果借用这种评论方法来谈心畬先生的书画，我觉得似乎可以说，画的成就天分多，书的成就人力多。

他的楷书我初见时觉得像学明人王宠，后见到先生家里挂的一副永光法师写的长联，是行书，具有和尚书风的特色。先师陈援庵先生常说：和尚袍袖宽博，写字时右手提起笔来，左手还要去拢起右手袍袖，所以写出的字，绝无扶墙摸壁的死点画，而多具有疏散的风格。和尚又无须应科举考试，不用练那种规规矩矩的小楷。如果写出自成格局的字，必然常常具有出人意表的艺术效果。我受到这样的教导后，就留意看和尚写的字。一次在嘉兴寺门外见到黄纸上写『启建道场』四个大斗方，分贴在大门两旁。又一次在崇效寺门外看见一副长联，也是为办道场而题的，问起寺中人，写者并非什么『方外都有疏散而近于唐人的风格。

有名书家』，只是普通较有文化的和尚。从此愈发服膺陈老师的议论，再看心畲先生的行书，也愈近『僧派』了。

我看到永光法师的字，极想拍照一个影片，但那一联特别长，当时摄影的条件也并不容易，因而竟自没能留下影片。后来又见许多永光老年的字迹，与当年的风采很不相同了。总的来说，心畲先生早年的行楷书法，受永光的影响是相当可观的。

有人问：从前人读书习字，都从临摹碑帖入手，特别楷书几乎没有不临唐碑的，难道心畲先生就没临过唐碑吗？我的回答是：从前学写字的人，无不先临楷书的唐碑，是为了应考试的基本功夫。但不能写什么都用那种死板的楷体，必须有流动的笔路，才能成行书的风格。例如用欧体的结构布下基础，再用赵体的笔画姿态和灵活的风味去把已有结构加活，即叫做『欧底赵面』。（其他某底某面，可以类推）。据我个人极大胆地推论心畲先生早年的书法途径，无论临过什么唐人楷书的碑版，及至提笔挥毫，主要的运笔办法，还是从永光来的，或者可说『碑底僧面』。

据我所知，心畲先生不是从来没临过唐碑，早年临过柳公权的《玄秘塔碑》，后来临过裴休的《圭峰碑》，从得力处看，大概在《圭峰碑》上所用功夫最多。有时刀斩斧齐的笔画，内紧外松的结字，都是《圭峰碑》的特点。接近五十多岁时，写的字特别像成亲王（永瑆）的精楷样子，也见到先生不惜重资购买成王的晚年楷书。当时我曾以为是从柳、裴发展出来，才接近成王，喜好成王。不对，颠倒了。我们旗下人写字，可以说没有不从成王入手，甚至以成王为最高标准的，心畲先生岂能例外！现在我明白，先生中年以后特别喜好成王，正是反本还原的现象，或者是想用严格的楷法收敛早年那种疏散的永光体，也未可知。

先生家藏的古法书，真堪敌过《石渠宝笈》。最大的名头，当然要推陆机的《平复帖》，其次是唐摹王羲之《游目帖》，再次是《颜真卿告身》，再次是怀素的《苦笋帖》。宋人字有米芾五札、吴说游丝书等。先生曾亲手双钩《苦笋帖》许多本，还把钩本令刻工上石。至于先生自己得力处，除《苦笋帖》外，则是《墨妙轩帖》所刻的《孙过庭草书千字文》，这也是先生常谈到的。其实这卷《千文》是北宋末南宋初的一位书家王昇的字迹。王昇还有一本《千文》，刻入《岳雪楼帖》和《南雪斋帖》，与这卷的笔法风格完全一致。这卷中被人割去尾款，在《千文》末尾半行空处添上『过庭』二字，不料却还留有『王昇印章』白文一印。论其笔法，还有行书手札，与草书《千文》的笔法也足以印证。王昇圆润流畅，确极妍妙，很像米临王羲之帖，但毕竟不是孙过庭的手迹。后来先生得到延光室（出版社）的摄复印件《书谱》，临了

许多次。有一天告诉我说：『孙过庭《书谱》有章草笔法。』我想《书谱》中并无任何字有章草的笔势，先生这种看法从何而来呢？后来了然，《书谱》的字，个个独立，没有连绵之处。比起王昇的《千文》，确实古朴得多。先生因其毫无连绵之处的古朴风格，便觉近于章草，是完全可以理解的。米芾说唐人《月仪帖》『不能高古』，是『时代压之』，那么王昇之比孙过庭，当然也是受时代所压了。最可惜的是先生平时临帖极勤，写本极多，到现在竟自烟消云散，平时连一本也不易见了，思之令人心痛。

先生藏米芾书札五件，合装为一卷，清代周于礼刻入《听雨楼帖》的。五帖中被人买走了三帖，还剩下《春和》《腊白》二帖，先生时常临写。还常临其他米帖，也常临赵孟頫帖。先生临米帖几乎可以乱真，临赵帖也极得神韵，只是常比赵的笔力挺拔许多，容易被人看出区别。古董商人常把先生临米的墨迹，裱成古法书的手卷形式，当做米字真迹去卖。去年我在广州一位朋友家见到一卷，这位朋友是个老画家，看出染色做旧色，色，襄成古法书的手卷形式，当做米字真迹去卖。去年我在广州一位朋友家见到一卷，这位朋友是个老画家，看出染色做旧色的问题，费钱虽不多，但是疑团始终不解：既非真迹，却又不是双钩廓填。既是直接放手写成，今天又有谁有这等本领，下笔便能这样自然痛快地『乱真』呢？偶然拿给我看，我说穿了这种情况，这位朋友大为高兴，重新装裱，令我题了跋尾。

先生有一段时间爱写小楷，把好写的宣纸托上背纸，接裱成长卷，请纸店的工人画上小方格，好像一大卷连接的稿纸，只是每个小方格都比稿纸的小格大些。常见先生用这样小格纸卷抄写古文。庚信的《哀江南赋》不知写了几遍。常对我说：『我最爱这《灵光集序》手稿，文章冠冕堂皇，多用典故，也即是庚信一派的手法。可惜的是这些古文章小楷写本，今天一篇也见不着，先生的文稿也没见到印本。

项太夫人逝世时，正当抗战之际，不能到祖茔安葬，只得停灵在地安门外鸦儿胡同广化寺，髹漆棺木。在朱红底色上，先生用泥金在整个棺柩上写小楷佛经，极尽辉煌伟丽的奇观，可惜没有留下照片。又先生在守孝时曾用注射针抽出自己身上的血液、和上紫红颜料，或画佛像、或写佛经，当时施给哪些庙中已不可知，现在广化寺内是否还有藏本，也不得而知了。后来项太夫人的灵柩髹漆完毕，即厝埋在寺内院中，先生也还寓在寺中方丈室内。我当时见到室内不但悬挂有先生的书画，即隔扇上的空心处（每扇上普通有两块），也都有先生的字迹，临王、临米、临赵的钩廓填。这样自然痛快地『乱真』居多，现在听说也不存在了。

先生好用小笔写字，自己请笔工定制一种细管纯狼毫笔，比

通用的小楷笔可能还要尖些、细些。管上刻『吟诗秋叶黄』五个字，一批即制了许多支。曾见从一个大匣中取出一支来用，也不知曾制过几批。先生不但写小字用这种笔，即写约二寸大的字，也喜用这种笔。

先生臂力很强，兄弟二位幼年都曾从武师李子濂先生习太极拳，子濂先生是大师李瑞东先生的子或侄（记不清了），瑞东先生是硬功一派太极拳的大师，不知由于什么得有『鼻子李』的绰号。心畬、叔明两先生到中年时还能穿过板凳底下往来打拳，足见腰腿可以下到极低的程度。溥雪斋先生好弹琴，有时也弹弹三弦。一次在雪老家中（松风草堂的聚会中），我正在里间屋中作画，宾主几位在外间屋中各做些事，有的人弹三弦。忽然听到三弦的声音特别响亮了，我起坐伸头一看，原来是心畬先生弹的。这虽是极小的一件事，却足以说明先生的腕力之强。大家都知道写字作画都是以笔为主要工具，用笔当然不是要用大力、死力，但腕力强的人，行笔时，不致疲软，写出、画出的笔画，自然会坚挺得多。心畬先生的画几见笔画线条处，无不坚刚有力，实与他的腕力有极大关系。

先生执笔，无名指常蜷向掌心，这在一般写字的方法上是不适宜的。关于用笔的格言，有『指实掌虚』之说，如果无名指蜷向掌心，掌便不够虚了。但这只是一般的道理，在腕力真强的人，写字用笔的动力，是以腕为枢纽，所以掌即不够虚也无关紧要了。先生写字到兴高采烈时，末笔写完，笔已离开纸面，手中执笔，还在空中抖动，旁观者喝彩，先生常抬头张口，向人『哈』的一声，也自惊奇地一笑，好似向旁观者说：『你们觉得惊奇吧！』

心畬先生的画艺

心畬先生的名气，大家谈起时，至少画艺方面要居最大、最先的位置，仿佛他平生致力的学术必以绘画方面为最多。其实据我所了解，却恰恰相反。他的画名之高，固然由于他的画法确实高明，画品风格确实与众不同，社会上的公认也是很公平的。但是若从功力上说，他的绘画造诣，实在是天资所成，或者说天资远在功力之上，甚至竟可以说：先生对画艺并没用过多少苦功。有目共见的，先生得力于一卷无款宋人山水，从用笔至设色，几乎追魂夺魄，比原卷甚或高出一筹，但我从来没见过他通卷临过一次。

话又说回来，任何学术、艺术，无论古今中外，哪位有成就的人，都不可能是凭空就会了的，不学就能了的，或写出画出他没见过的东西的。只是有人『闻（或见）一以知十』，有的人『闻（或见）一以知二』（《论语》）罢了。前边说心畬先生在绘画上天资过于功力，这是二者比较而言的，并非眼中一无所见，手下一

无所试便能画出『古不乖时、今不同弊』（《书谱》）的佳作来。

心畬先生家藏古画和古法书一样有许多极其名贵之品，据我所知所见，古画首推唐韩幹画马的《照夜白图》（古摹本）；其次是北宋易元吉的《聚猿图》，在山石枯树的背景中，有许多猴子跳跃游戏。卷并不高，也不太长，而景物深邃，猴子千姿百态，后有钱舜举题。世传易元吉画猿猴真迹也有几件，但绝对没有像这卷精美的。心畬先生也常画猴，都是受这卷的启发，但也没见他仔细临过这一卷。再次就要属那卷无款宋人《山水》卷，用笔灵奇，稍微有一些所谓『北宗』的习气，所以有人曾怀疑它出于金源或元明的高手。先不管它是哪朝人的手笔，以画法论，绝对是南宋一派，但又不是马远、夏珪等人的路子，更不同于明代吴伟、张路的风格。淡青绿设色，色调也不同于北宋的成法。先生家中堂屋里迎面大方桌的两旁挂着两个扁长四面绢心的宫灯，每面绢上都是先生自己画的山水。东边四块是节临的夏珪《溪山清远图》，那时这卷刚有缩小的影印本，原画是墨笔的，先生以意加以淡色，竟似宋人原本就有设色的感觉；西边四块是节临那个无款山水卷，我每次登堂，都必在两个宫灯之下仰头玩味，不忍离去。

后来见到先生的画品多了，无论什么景物，设色的基本调子，总有接近这卷之处。可见先生的画法，并非毫无古法的影响，只是

绝不同于『寻行数墨』、『按模脱墼』的死学而已。禅家比喻天才领悟时说：『从门入者，不是家珍』，所以社会上无论南方北方，学先生画法的画家不知多少，当然有从先生的阶梯走上更高更广的境界的；也有专心模拟乃至仿造以充先生真迹的。但那些仿造品很难『丝丝入扣』，因为有定法的，容易模拟，无定法的，不易琢磨。像先生那种腕力千钧、游行自在的作品，真好似和仿造的人开玩笑捉迷藏，使他们无法找着。

我每次拿自己的绘画习作向先生请教时，先生总是不大注意看，随便过目之后，即问：『你作诗了没有？』这问不倒我，我摸着了这个规律，几拿画去时，必兼拿诗稿，一问立即呈上。有时常是所答非所问，总是说『要空灵』，有一次竟自发出一句奇怪的话，说『高皇子孙的笔墨没有不空灵的』，我听了几乎要笑出来。『高皇子孙』与『笔墨空灵』有什么相干呢？但可理解，先生的笔墨确实不折不扣的空灵，这是他老先生自我评价，也是愿把自己的造诣传给后学，但自己是怎样得到或达到空灵的境界，却无法说出，也无从说起。为了鼓励我，竟自蹩出那句莫名其妙而又天真有趣的话来，是毫不可怪的！

索性题在画上，使得先生无法分开来看。我又有时问些关于绘画的问题，抽象些的问画境标准，具体些的问怎么去画。而先生常

由于知道了先生的画法主要得力于那卷无款山水，总想何时能够临摹把玩，以为能得探索这卷的奥秘，便能了解先生的画诣。虽然久存渴望，但不敢启齿借临。因知这卷是先生夙所宝爱，又知它极贵重，恐无能得借出之理。真凑巧，一次我在旧书铺中见到一部《云林一家集》，署名是清素主人选订，是选本唐诗，都属清微淡远一派的。精钞本数册，合装一函，书铺不知清素是谁，定价较廉，我就买来，呈给先生，先生大为惊喜，说这稿久已遗失，正苦于寻找不着。问我价钱，我当然表示是诚心奉上。先生一再自言自语地说：『怎样酬谢你呢？』我即表示可否赐借那卷山水画一临，先生欣然拿出，我真不减于获得奇宝。抱持而归，连夜用透明纸钩摹位置，不到一月间临了两卷。后来用绢临的一本比较精彩，已呈给了陈援庵师，自己还留有用纸临的一本。我的临本可以说连山头小树、苔痕细点，都极忠实地不差位置，回头再看先生节临的几段，远远不及我钩摹的那么准确，但先生的临本古雅超脱，可以大胆地肯定说竟比原件提高若干度（没有恰当的计算单位，只好说『度』）。再看我的临本，『寻枝数叶』，确实无误，甚至如果把它与原卷叠起来映光看去，敢于保证一丝不差，但总的艺术效果呢？不过是『死猫瞪眼』而已！因此放在箱底至今已经六十年，从来未再一观，更不用说拿

先生家藏明清人画还有很多，如陈道复的《设色花卉》卷，周之冕的《墨笔百花图》卷，沈士充设色分段《山水》卷、设色《桃源图》卷双璧。最可惜的是一卷赵文度绢本《山水》，竟被做成『贴落』，糊在东窗上边横楣上。还有一小卷设色米派山水，有许多名头不显的明代人题。号称米友仁，实是明人画。《桃源图》不知何故发现于地安门外一个小古玩铺，为我的一位老世翁所得，我又获得像临无款宋人山水卷那样仔细钩摹了两次，现在有一卷尚存箱底，也已近六十年没有再看过。我学画的根底工夫，可以说是从临摹这两卷开始，心盦先生对于绘画方法，虽较少具体指导，但我所受益的，仍与先生藏品有关，不能不说是胜缘了。

先生作画，有一毛病，无可讳言：即是懒于自己构图起稿。常常令学生把影印的古画用另纸放大，是用比例尺还是用幻灯投影，我不知道。先生早年好用日本绢，绢质透明，罩在稿上，用自己的笔法去钩写轮廓。我记得有一幅罗聘的《上元夜饮图》，先生的临本，笔力挺拔，气韵古雅，两者相比，绝像罗临溥本。诸如此类，不啻点铁成金，而世上常流传先生同一稿本的几件作品，就给作伪者留下鱼目混珠的机会。后来有时应酬笔墨太多太忙时，自己勾勒出主要的笔道，如山石轮廓、树木枝干、房屋框

架，以及重要的苔点等等，令学生们去加染颜色或增些石皴树叶。我曾见过这类半成品，上边已有先生亲自署款盖章。有人持来请我鉴定，我即为之题跋，并劝藏者不必请人补全，因为这正足以见到先生用笔的主次、先后，比补全的作品还有价值。我们知道元代黄子久的《富春山居图》有作者自跋，说明这卷是尚未画完的作品。因为求者怕别人夺去，请他先题上是谁所有，然后陆续再补。又屡见明代董其昌有许多册页中常有未完成的几开。

恐怕也是出于这类情况。心畲先生有一件流传的故事，谈者常当做笑柄，其实就是这种普通情理，被人夸张。故事是有一次画人问先生，所求的那件画成了没有？先生手指另一房屋说：『问他们画得了没有？』这句话如果孤立地听起来，好像先生家中即有许多代笔伪作，要知道先生的书画，只说那种挺拔力量和特殊的风格，已是没有任何人能够完全相似的。所谓『问他们画成』的，只是加工补缀的部分，更不可能先生的每件作品都出于『他们』之手。『俗语不实，流为丹青』，这件讹传，即是一例。

先生画山石树木，从来没有像《芥子园画谱》里所讲的那么些样子的皴法、点法和一些相传的各派成法。有时钩出轮廓，随笔横着竖着任笔抹去，又都恰到好处，独具风格。但这种天真挥洒的性格，却不宜于画在近代所制的一些既生又厚的宣纸上，由

于这项条件的不适宜，又出过一次由误会造成的佳话。一次有人托画店代请先生画一大幅中堂，送去的是一幅新生宣纸。先生照例是『满不在乎』地放手去画，甚至是去抹，结果笔到三分处，墨水浸淫，却扩展到了五六分，不问可知，与先生的平常作品的面目自然大不相同。当然那位拿出生宣纸的假行家是不会愿意接受的。这件生纸作品，反倒成了画店的奇货。由于它的艺术效果特殊，竟被赏鉴家出重价买去了。

我从幼年看到先祖拿起我手中小扇，随便画些花卉树石，我便发生奇妙之感，懵懂的童心曾想，我大了如能做一个画家该多好啊！十几岁时拜贾羲民先生为师学画，贾先生又把我介绍给吴镜汀先生去学，但我的资质鲁钝，进步很慢，现在回忆，实在也由于受到《芥子园》一类成法束缚，每每下笔之前总是先想什么皴什么点，稍听老师说过什么家什么派，又加上家派问题的困扰。

大约在距今六十年的那个癸酉年，一次在寒玉堂中大开了眼界，虽没能如佛家道家所说一举超生，但总算解开了层层束缚，得了较大的自在。

那次盛会是张大千先生来到心畲先生家中做客，两位大师见面并无多少谈话，心畲先生打开一个箱子，里边都是自己的作品，请张先生选取。记得大千先生拿了一张没有布景的骆驼，

心畬先生当时题写上款，还写了什么题语我不记得了。一张大书案，二位各坐一边，旁边放着许多张单幅的册页纸。只见二位各取一张，随手画去。真有趣，二位同样好似不假思索地运笔如飞。一张纸上或画一树一石、或画一花一鸟，互相把这种半成品掷向对方，对方有时立即补全，有时又再画一部分又掷回给对方。大约不到三个多小时，就画了几十张。这中间还给我们这几个侍立在旁的青年画几个扇面。我得到大千先生画的一个黄山景物的扇面，当时心畬先生即在背后写了一首五言律诗，保存多少年，可惜已失于一旦了。那些已完成或半完成的册页，二位分手时各分一半，随后补完或题款。这是我平生受到最大最奇的一次教导，使我茅塞顿开。可惜数十年来，画笔抛荒，更无论艺有寸进了。追念前尘，恍如隔世。唉，不必恍然，已实隔世了！

先生的画作与社会见面，是很偶然的。并非迫于资用不足之时，生活需用所迫，因为那时生活还很丰裕的。约在距今六十多年前，北京有一位溥老先生，名勋，字尧臣，喜好结交一些书画家，先由自己爱好收集，后来每到夏季便邀集一些书画家，举行展览。各书画家也乐于参加，互相观摩，也含竞赛作用，售出也得善价。这个展览会标题为『扬仁雅集』，取《世说新语》中谈扇子『奉扬仁风』的典故。心畬先生是这位老先生的远支族弟，一次被邀拿出十几件自己画成着自玩的扇面参展，本是『凑热闹』的。没想到展出之后立即受观众的惊讶，特别是易于相轻的『同道』画家，也不禁诧为一种新风格、新面目。但新中有古，流中有源。可以说得到内外行同声喝彩。虽然标价奇昂，似是每件二十元银元，但没有几天，竟自被买走绝大部分。这个结果是先生自己也没料到的。再后几年，先生有所需用，才把所存作品大小各种卷轴拿出开了一次个人画展。也是几乎售空，从此先生累积的自珍精品，就非常稀见了。

余论

评论文学艺术，必须看到当时的背景，更须要看作者自己的环境和经历。人的性格虽然基于先天，而环境经历影响他的性格，也不能轻易忽视。我对于心畬先生的文学艺术以及个人性格，至今虽然过数十年了，但每一闭目回忆，一位完整的、特立独出的天才文学艺术家即鲜明生动地出现在眼前。先生为亲王之孙、贝勒之子，成长在文学教育气氛很正统、很浓郁的家庭环境中。青年时家族失去特殊的优越势力，但所余的社会影响和遗产还相当丰富，这包括文学艺术的传统教育和文物收藏，都培育了这位先天本富、多才多艺的贵介公子。不沾日伪的边，当然首先是学问气节所关，也不是没有附带的因素。许多清末老一代或中

一代的亲贵有权力矛盾的，对『慈禧太后』常是怀有深恶的，先生对那位『宣统皇帝』又是貌恭而腹诽的，大连还有嫡兄嗣王。自己在北京又可安然地、富裕地做自己的『清代遗民』的文学艺术家，又何乐而不为呢！

文学艺术的陶冶，常须有社会生活的磨炼，才能对人情世态有深入的体会。而先生却无须辛苦探求，也无从得到这种磨炼，所以作诗随手即来的是那些『六朝体』和『空唐诗』。写自然境界的，能学王、韦，不能学陶。在文章方面喜学六朝人，尤其爱庾信的《哀江南赋》，自己用小楷写了不知几遍。但《哀江南赋》除起首四句有具体的『戊辰之年、建亥之月，大盗移国，金陵瓦解』之外，全用典故堆砌，与《史记》、《汉书》以来唐宋八家的那些丰富曲折的深厚笔法，截然不同。我怀疑先生的文风与永光和尚似乎也不无关系，但我确知先生所读古书，极其综博。藏园老人傅沅叔先生有时寄居颐和园中校勘古书，一次遇到一个有关《三国志》的典故出处，就近和同时寄居颐和园中的心畬先生谈起，心畬先生立即说出见某人传中，使藏园老人深为惊叹，以为心畬先生不但学有根底，而且记忆过人。又一次看见先生阅读古文，一看作者，竟是权德舆，又足见先生不但阅读唐文，而且涉及一般少人读的作家。那么何以偏作那些被人讥诮为『说门面话』的

文章呢，不难理解，没有那种磨炼，可说是个人早年的幸福，但又怎能要求他作出深挚情感的文章、具有委婉曲折的笔法！不止诗文，即常用以表达身世的别号，刻成印章的像『旧王孙』、『西山逸士』、『咸阳布衣』等，都是比较明显而不隐僻的，大约是属于同样原因。

还有一事值得表出的：以有钱、有地位、有名望年轻时代的心畬先生，一般看来，在风月场中，必有不少活动，其实并不如此。先生有妾滕，不能说『生平不二色』，但从来不搞花天酒地的事。晚年宁可受制于箧室，也不肯『出之』，不能不算是一位『不三色』的『义夫』！

先生以书画享大名，其实在书上确实用过很大工夫，在画上则是从天资、胆量和腕力得来的居最大的比重。总之，如论先生的一生，说是诗人，是文人，是书人，是画人，都不能完全无所偏重或遗漏，只有『才人』二字，庶几可算比较概括吧！

怀念惠孝同先生

王世襄

惠兄肖同，名均，满族耆寿民先生（龄）哲嗣，号晴庐、柘湖，北楼先生入室弟子。承家学，文学书画，幼年已造诣不凡。

舅父逝世后，兄仍来我家，称先慈曰『三姑母』，视我如幼弟。相交数十年，恃爱曾有不情之请，兄餍我无难色。忆一九四五年自蜀返京，见兄斋中有鸡翅木画桌，长而宽，两面抽屉各四具，铜饰錾花镀金。爱其精美壮丽，谓兄曰：『吾将完婚，愿室中有案如兄者，不知许我求让否？念兄每日踞之书画，不敢启齿。』兄竟欣然同意，依当年购置之值见让。两年后，襄对明、清家具渐有认识，知画桌用材为新鸡翅木，晚清时物，不能作为明式实例。恰于此时喜得宋牧仲所遗紫檀大案，亟欲陈之于室，苦无地可容。于是据实告兄，并曰『倘尚无适用之案，鸡翅木一具，可否仍归兄有？』兄曰：『我虽已有案，为祝贺新获重器，前者愿依原值收回。』先严闻知，怒而呵责：『真不像话，喜欢时夺人所好，不喜欢时又要求退回，对朋友怎能如此！』又曾为买家具，向兄借二百元，两年后始还清，币已贬值。今日思及，犹不觉颜赧。

一九七六年春，为舅父西厓先生整理《刻竹小言》，缮写成帙，孝同兄为题四绝句于卷首，此亦兄与襄一段翰墨因缘也。

四绝句曾在拙编《竹刻》一书中印出。惟因此书被一家美术出版社印得恶劣不堪，并将竖排改成横排，以致页页倒颠。该社自惭形秽，未公开发行，故知孝同兄题诗者甚少。

启元伯先生画展简介

孤　血

吾宗自太祖高皇帝以弧矢靖四方，而强弓劲马之武德，遂照耀于史册。而贵介之中，亦不少以翰墨显者，即其文采风流，有若红兰紫幢之辈，至今歆其余迹者，视之亦不殊于西园邺下之豪也。禅代以来，我八旗人仕生计，蹙蹙靡骋，而其间转绿回黄剥极而复者，台笠之士，反大部佣书于砚田，以为饘粥之资。是固绚归于淡之至理，倘亦天心昭鉴十庙以来略无惭德，而改玉之际又为不嗜杀人之授受欤？虽然：其籍柔翰以谋稻粱者同，而所以谋者，则不尽同也。今有人焉，局促若辕下驹，号为觚棱之司。而实则被人视为厮役，求如冯孔博之与太必兔辩亦不可得。是则深负先裔骁健之风而贻不肖之羞也。启王孙元伯，溯其生申，已在鼎革之后矣。而勤攻书绘，殚力凝神，二十年来，孜孜如一日，以是天人交诟，思（仄）通神明，迄今克称南宗巨匠，诗书画擅三绝，尤为吾族之光也。其书以王米为瓢干赵董为肯綮行草屈律，若赤手之捕长蛇，而转折若屋漏痕，泯然无迹。画则造化钟灵，阴阳毓秀，淡远荒寒沉古冶艳，自香光而上窥董巨，间合黄（子久）吴（仲圭）沈（石田）查（梅壑）为一手。志以求传，志以求食，自非瑶华道人之以余事溢为者比也。而自心自手自役其

神，虽在人海之外，愚之视君，不胜感且愧焉。抑赵吴兴以王孙而事元为承旨，其技则站。君生之也，既在斜日虞渊之后，而撞坏家居者自有？儿，君不任其咎也。故愚赠诗有曰：『行者任居玛瑙寺，道人不废水晶章』，盖即明君之不得以文敏比耳。兹值君于稷园展画之顷，略供数言，曰以自恋。

启元白书画展赘言

启元白书画展，已于昨日在稷园水榭揭幕矣。按元白书画，

在今日艺坛中，实有相当地位。因其天才、工力、学识、修养，

皆有独到之处，虽在辅大执教，授课日无暇晷，而挥毫赋墨，仍

自不辍。待人接物，极其谦和，即属及门学子，亦无不以友谊

相处，每引张杨园先生之说以见志，于求索书画者，尤无吝色，

以致每日光阴，多半消耗于笔墨酬应之中。人或以美术家称之，

则涔涔汗下，自谓读书人立身行道，文艺本为余事，偶然戏弄笔

墨，原不望以此成名，如作意标榜，弥见其可耻耳。其平时对

于艺术之态度如此。古人云：人品不高，落墨无法，鄙谚又云：

旁观者清，当局者迷，即艺事何独不然？惟能不以美术家自居，

其作品始有超然物外之致。右军不是字匠，右丞不是画工，文苏

之于墨竹，倪黄之于山水，何尝非偶尔遣兴，遂成千古绝诣。元

白既有此胸襟，有此笔墨，则他日之追步文苏，方驾倪黄，左卷

已操于今日矣。至其画笔之妙，书法之精，凡曾目睹者，自有定

论，固无待于喋喋。惟余与元白订交数年，相知不浅，特赘数

言，以见元白志行所在，庶几观其艺术，并知其人焉。

《溥松窗书画集》序

郑珉中

溥松窗先生姓爱新觉罗，名溥佺，以字行。系清末惇亲王之

子孙。生于清帝逊位后的第二年。自幼受父兄影响，读书之余兼

习书画，稍长即参加以长兄溥忻主持的『松风画会』，研习山水，

从事创作。其后又参加中国画学研究会，扩大了视野，旋受聘为

辅仁大学美术系山水画讲师，直至新中国成立后院系调整为止。

新中国成立后，先后任北京中国画研究会执委、秘书处主任、理

事，是北京画院一级美术师、中央文史研究馆馆员，九三学社成

员，北京第七、八、九届人民代表大会代表。同时还参加了美协、

书协、中山书画社、老年书画会等社会团体的展览创作活动。

松窗先生在数十年间对传统山水及鞍马作了深入的研究与临

摹，取得了颇丰的成就，在自家兄弟之间遥遥领先。特别在新中

国成立之后，更努力于绘画写实、推陈出新。遂响应党的号召与

其他名家一道走出画室，跋山涉水，亲历艰辛，沿红军长征路线

体验生活，并深入名山大川从事写生。不仅用传统皴法，树石的

点染、用笔与用墨之法来表现他的作品的气韵，更创造出若干新

的笔触和新的上色方法，以表现山川雄强浑厚的气魄，跳出了人

们久已习惯了的传统笔墨藩篱，于是在他的山水画中出现了较之

以前的作品更为雄强壮伟的气象。这是一般山水画家所不能企及的。诸如集体创作的巨幅手卷《长征》，及个人创作的《韶山》《延安》《井冈山》《大渡桥横铁索寒》《珠窝的傍晚》《江南春色》等山水，还有为人民大会堂绘制的巨作《风竹》《苍松劲挺万壑争流》《祖国的名山风光》，与颜地合作的《长城》等具有民族传统又具推陈出新的艺术杰作，得到了党和人民的欣赏与认可。

松窗先生的一生除了研究传统画法、潜心创作之外，还教授学生作画，效法前贤。松窗先生自二十三岁开始从教，可谓桃李满天下。他曾在辅仁大学美术系、国立艺专、北平临时大学补习班任教，在中央美院、天津美院、东北鲁艺、北京艺师等校作短期讲学，在北京画院担任本院辅导工作，并自设画室，教中国、英国、法国、德国、苏联、比利时、荷兰、印度等国学生绘画，通过他们把中国绘画文化传播到世界各地。

溥松窗先生对中国绘画的贡献是非常突出的。

《荣宝斋画谱溥松窗卷》序　爱新筠嘉

溥松窗先生是我国近代一位著名书画艺术家和教育家。他笔耕一生为世人留下无数墨宝，并流传于世界各国。他从教一世，学生遍布欧洲、美洲、亚洲，将中国绘画艺术传播到世界各地。

溥松窗先生擅画山水、竹、马，在山水方面造诣尤深。他的山水画淡泊清远，格调豪迈，深得五代、宋、元画家笔意，他画的马线条遒劲，生动挥成，继承了唐代韩幹、宋朝李公麟、元朝赵子昂的传统，亦受清代郎世宁影响。他画的竹俊逸挺秀，丰满潇洒，师法宋元，历涉画竹专家李息斋，尤得力于元朝顾安的韵味，对竹子的规律深有研究。他的书法初宗宋元，后法晋唐，擅行草。他的行草流畅刚劲，融清秀与浑厚于一体，并兼蓄北碑风格。他的字画具备地道的中国传统风格，又与时代气息相吻合。溥松窗先生不愧为一个具有自己独特风格的艺术家，在新中国国画发展中起到推陈出新的作用。

溥松窗先生本名爱新觉罗溥佺，是清宣宗道光皇帝旻宁之曾孙。他的父亲载瀛是清朝知名画家，他的胞兄溥雪斋（伒）、溥毅斋（僩）、堂兄溥心畬（儒）等均为书画大家。在这样一个有深厚艺术底蕴、家学渊博的世家里，自幼耳濡目染于丹青，从五岁就

继承家风习画，十二岁参加『松风画会』，二十三岁应聘任辅仁大学美术系讲师，专攻山水，四十岁后潜心绘画创作研究。

溥松窗先生从事绘画到形成自己独特的风格，关键在于他谦虚、勤奋，并循着一条正确的学习途径：既临摹古画以掌握中国传统技法，又重视从实践中学习提高，而且也乐于吸收西方绘画的技艺。他是中国画推陈出新的实践者和成功者。

松窗先生习画始于临摹他生父所绘鞍马、翎毛，同时留意观察家中饲养马匹进行写生。积二十多年的功力，在二十世纪四十年代他的巨作『万马图』问世，几千匹神态各异、风骨不凡的骏马跃然纸上。此作曾在中山公园画展展出。

新中国成立后，松窗先生经常去京郊或祖国各名山大川写生。他探山访水观云霞吐纳、晴雨晦明，足迹遍于祖国大地及其风景名胜，积累了大量宝贵的写生稿，丰富了创作内容。五十年代应解放军总政文化部邀请，与画家颜地、董寿平沿红军长征路线写生，行程一万八千里，归来后于一九六五年完成了巨幅山水长卷。并与王雪涛共同完成了《长征》手卷，气势宏伟，波澜壮阔。他将传统技法融于大量的写生与创作中，创新并丰富了国画表现技法，经不断升华形成自己独特的风格，使他的作品更具持久的生命力和强烈的感染力。

松窗先生着力钻研画竹，每到南方均仔细观察各种竹子的习性、姿态，进行大量写生。本着『艺术源于生活而高于生活』，基于丰富的写生，不断地细心钻研、精心提炼，他笔下的竹子俊逸潇洒，富有生气。他所画的巨幅《竹林》就陈列在人民大会堂东厅。总结几十年画竹经验，他晚年系统编绘了《墨竹画法》，临终时嘱托由小女儿代他整理后出版。

松窗先生自二十三岁从教，是一位桃李满天下的教育家。新中国成立前，他不仅在辅仁大学、北平大学补习班教授国画，而且自设画室，教那些有志再提高画艺的中年艺术家。其中一些现已在中国画坛占有一席之地，亦有在国外大学任教者。他的学生遍及英、法、德、俄、比、荷、印等国，将中国画技艺传播到世界各地。联邦德国学生白里生一九六三年将松窗先生教他画画时如何运笔过程的照片及多幅作品编入以德、英两国文字出版的《中国画艺之技术》一书，并在扉页印有『献给溥伒先生』。英国学生达舜明女士一九七一年将所藏松窗先生之书画在英国牛津、伯明翰及伦敦维多利亚博物馆陈列并编入画集。新中国成立后，松窗先生继续在中央美院、天津美院、东北鲁艺、北京艺师等美术院校作短期讲学，并担任北京画院本院辅导工作，在家中常邀擅书画者聚会，研讨书画。子侄向他请教，他都热心指点，晚年还在

寒暑假期间召集孙辈学画竹子，使他们从小接受传统文化的熏陶。

溥松窗先生的一生，是不断攀登绘画艺术高峰的一生。他一生创作了大量符合时代潮流的艺术珍品，为我们留下了宝贵的精神财富。今年正值松窗先生诞辰九十岁周年纪念，荣宝斋编辑出版他的画谱可谓告慰先生和服务大众之益举。

冰雪聪明禀赋高——忆溥松窗先生 雷振方

溥松窗先生名佺，姓爱新觉罗，是清代宗室之后。早在二十世纪六十年代，我曾多次见过松窗先生的长兄溥忻（雪斋）先生，七十年代后期又与松窗先生开始密切的交往，之后与先生的八弟溥佐（庸斋）先生也有不少往来。现在回想起来，作为一个后生晚辈，这真是一种难得的缘分，也是我人生中值得庆幸的事情。雪斋先生『文化大革命』初不幸罹难，庸斋先生远在天津见面较少，而与松窗先生十几年来交往较多，留下了深刻的印象。

改革开放刚刚开始，荣宝斋在那种大好的气氛中，也开始恢复了与全国各地书画家的往来，经过上级批准，又恢复了中断多年的为书画家支付稿费的制度。现在看来，那时的稿酬虽然很低，但是书画家对于自己的劳动成果被剥夺了十多年后，终于得到了国家的承认，都表示了惊喜与感激。记得我第一次将稿费送到松窗先生的手中时，他脸上露出了说不出的喜悦，高兴得像个天真的孩子，连说『好，好』，感激之情溢于言表。六十多岁的他感到春天到了，迎来了绘画创作的黄金时期，在以后的十几年中松窗先生饱含激情地创作了大量的优秀作品。从这些作品中，我们看到了他扎实、深厚、全面的传统绘画功力，他山水、人物、

马、花卉、书法无一不精，这与他早年刻苦学习是分不开的，当然也融汇了他的聪明才智。松窗先生一九九〇年出版过一本《山水画法全图》，书中对山石、水云、树木等画法做了一一解析，其中关于树木种类的画法有四十多幅，详细地描绘了不同树种的不同画法。这在当今满天下的『著名画家』之中，又有几人能够画得出呢。在松窗先生留下的作品中，我们看到他娴熟地运用所掌握的技法，随心所欲地描绘他要表现的题材，一笔一画都饱含着浓厚的传统韵味，而在构图布局中又能出新，充满着空灵。一个画家能否画大幅作品，可以看出作者的创作能力，大画不是小画的放大，也不是小构图的堆砌和拼凑。松窗先生一生中有许多幅丈二以上的大作，我们看到他的大幅作品气势宏大，笔墨苍劲，构图完满，常给人一气呵成的感觉。我以为大画看的主要是气势，给人一种舒服的享受，松窗先生所画的大画就是这样。

松窗先生虽立根于传统，但他不是一个守旧的人。在生活中他对于新的事物，接受很快。记得约三十年前，国内进口了一批罗马尼亚的组合家具，价格不菲。有一天我去看望先生，那时他还在平房中居住，我刚一进门，松窗先生就指着屋中里外两套罗马尼亚组合柜给我看，问我『怎么样，好不好』，我赶忙称赞，听到我的赞美之声，先生又是一副天真得意的样子。我当时感到，

先生出身于封建家庭，从小受传统教育，这么大年纪还能有这么『时髦』的思想，真是难得可贵。还有，当小型摄像机在北京还没有流行时，先生的肩上已经背有一架了。这倒不是为了赶时髦，而是为了实用，用它来拍摄一些需要的绘画题材，作为绘画的参考。我在他家中就曾看到他一边看马的录像，一边创作，作为绘画创作的参考。我在他家中就曾看到他一边看马，一边创作。所以他画的马虽工细，却都非常生动，不是完全以宋元人的画作为稿本。

松窗先生的不守旧不止表现在生活之中，在他的绘画创作中也是这样。仅以山水画中的青绿画法为例，青绿画法始于隋唐，是用矿石颜料中的石青、石绿，表现自然风景的一种画法，千百年来一直沿用至今。近代一些著名画家都曾用这种画法去表现所描绘的题材。张大千晚年的泼彩，将石青、石绿运用于写意山水画中，创出了新奇的画风。而松窗先生是在传统的画法中寻求改革，他是在把青绿山水这种古老的画法用于写实的山水画创作中，进行探索，取得了画面清新的效果。他在描绘新农村题材时，在所画的梯田中施以石绿，给人感觉青翠明亮。在另一幅水田的构图中，将田染上石绿而远山用浓淡石青，青绿结合，山清水秀。

在描绘长城的作品中，以浓石绿染山石烘托出蜿蜒的长城，他用石青、石绿不是重色平涂，而是浓淡相间，更显得庄重威严。

间，灵活将这两种颜色融洽地运用于创作中。他所作的以马为主题的作品。补景的坡石树木用石青、石绿也完全不同于元人赵孟頫，他把青绿色彩尽量淡化，只是烘托。赵孟頫是凝重、古朴，而他是淡雅、清丽。

除去画山水和马之外，松窗先生也喜画竹，他不止一次对我表示，他更擅长画竹，确实他所画的墨竹，既有文与可、吴仲圭的墨韵，又有顾定之、夏仲昭的风骨。特别是他画的风竹，迎风挺立，竹叶飘摇，别有一种文人雅韵，在同辈人中确是高出一筹。

一九九一年初春的一天，我去看望先生，那天他精神极好，非常高兴。松窗先生性格开朗，率真敏捷，对人和蔼可亲，平易近人，这点凡与先生有过交往的人无不感受极深。我与先生相识多年更是深有体会，但是那天我感到先生格外的亲切，他一定要留下我吃午饭，说是八弟从天津托人送来了大对虾，是最好的一等品。同时又说他竹子画得好，一定要画张竹子送我，盛情难却，我只好留了下来。那天除了两个小保姆，只有我和先生二人。用餐时，我们一边品尝庸斋先生自天津送来的美味大虾，一边谈画。餐后先生拿起一张四尺整宣，中间一裁为二，两张接起来有八尺长，然后挥笔一气呵成，瞬间一幅兰竹长卷展现在我的面前，苍劲、飘逸，带着微微的墨香。先生题上我的名字和款

印，卷好后交到我的手中，笑着说：『下回来咱们再画。』我连忙感谢着告别，离开了先生家。谁知不到一个月，病魔突然向先生袭来，先生住进了医院。住医院的初期精神还不错，一天我去医院看望先生，见他打着吊针，吸着氧气，但精神尚好。病房中的电视开着，正播放两伊战争的新闻，他还和我笑谈战争，评说新闻，边说边用手势，拉着输液的皮管摇来摇去，我连忙制止，怕影响他休息，我很快告别出来，这是先生留给我最后的印象，他一直到生命的最后都是那样的率真乐观。后来我陪同启功先生又去看望了弥留之际的松窗先生，见了最后一面。从医院的电梯下来，遇到了也来探视的溥杰先生，溥杰先生和启功先生二人见面言语不多。悲哀中充满了惋惜之情。

数月后的一天，我把松窗先生赠我的墨竹卷拿给启功先生看，并讲述了当时的情景，启先生沉思片刻，随即题诗二首：『松窗居士画竹卷，笔迹匆遽，若不可待者，旋即逝世，仅一月耳。』

夏玉琳琅顾定之，琴书堂里见新枝。失惊落笔如飞处，似恐琼楼赴诏迟。

冰雪聪明禀赋高，星源万里溯来遥。惜丁四库凋零后，文字如何写大招。

启先生的诗句是发自肺腑的，启先生长松窗先生一岁，又同

是雪斋先生松风画会会员，他们之间友情之深厚，可想而知。

松窗先生离开我们已经十七年了，其作品广布人间。溥松窗

先生和许多老一辈的中国画家一样，在中国绘画的继承发展中都

做出过杰出的贡献，他们是不会被忘记的。

松风画会旧事

赵 珩

提到松风画会，今天已经多不为人所知，而其艺术影响在现

代中国美术史上也算不得彰显与卓著。松风画会的成员人数不

多，应该说属于自娱自乐、怡情消闲的小型文社雅集。

松风画会是宗室子弟以书画相切磋的松散组织，其实谈不上

是什么结社。甚至不能和当时的『湖社』相提并论。又有人将画会

的成立与一九二四年冯玉祥发动的北京政变、紫禁城逼宫联系在一

起，以为从此宗室结束了辛亥后小朝廷的生活，由于落寞和无奈，

于是才以绘事舒遣消磨而形成，这多是后来时代人的臆想罢了。

松风画会的成员虽然多是宗室，但是与政治并无关联，就是

一九二四年溥仪出宫以前，这些非近支的『天潢贵胄』也基本没有

出入紫禁城的机会。清末所谓宗室，除了醇亲王府近支如载涛、

载洵等，或是承袭恭王爵的溥伟、谋图入承大统的端王次子『大阿

哥』溥儁、道光长子奕纬之孙溥伦等，基本上也都没有参与政事

的机会，许多袭封了镇国公、辅国公甚至是贝子、贝勒的宗室，

不过有一份虚衔和钱粮，此外并无其他的特权。清室逊位对他们

来说，只是更加重了生计维艰，恭王府尚且变卖府邸、花园，更

不要说贝勒、贝子之属。因此，松风画会的出现实际是某一圈子

的文人雅集，其实与政治风云无涉。

清代宗室善于书画者历有传统，佼佼者如乾隆一辈中的弘昕（一如居士、瑶华道人）、嘉庆一辈中的成亲王诒晋斋永瑆等，都是艺术成就很高的书画家，其他能书画者更是众多。

松风画会成立于一九二五年，最初的发起人是溥忻、溥儒、溥侗、关松房和惠孝同等人，因为是宗室发起，当时许多善于绘事的逊清遗老也参与其间，如螺洲陈宝琛、永丰罗振玉、武进袁励准、宗室宝熙、萍乡朱益藩等，不过后来这些旧臣或因年事已高，或因故离开北京，多与松风画会没有什么联系了。

溥儒是恭王一脉，其父载滢是恭亲王次子，其兄溥伟过继给伯父载澄袭恭王爵，成为最后一位小恭王。而溥儒在家事母，后来留学德国，并习文而专心绘事。溥儒向有清名，加上九岁能诗，十二岁能文，后来在中山公园举办画展，一鸣惊人，被誉为『出手惊人，俨然马夏』，可谓当时北宗第一人。一九二四年以后，恭王府尚留锦萃园一隅，溥儒居此读书外，也隐居西山戒台寺或�台山大觉寺近十年，至今，大觉寺四宜堂院落厢房两壁尚存他题壁的五言律诗和瑞鹧鸪词各一首，其手书墨迹依稀可辨，弥足珍贵，是我在二十多年前发现后，建议大觉寺管理部门镶以玻璃保存至今的，也算是溥儒居停大觉寺的佐证。款书『丙子三

月观花留题』，当是一九三六年。这首五言律诗为『寥落前朝寺，垂杨拂路尘。山连三晋雨，花接九边春。旧院僧何在？荒碑字尚新。再来寻白石，况有孟家邻。』时隔一甲子的一九九六年暮春，我在大觉寺住了几天，忽然心血来潮，步先生原韵作了一首狗尾之续，最后两句是『粉墙题壁在，谁念旧王孙』。

溥儒字心畬，因为长期隐居西山诸寺，故号西山逸士。先生有『旧王孙』印一枚，倒也贴切。早在二十年代末，先生声名鹊起，即与张大千并有『南张北溥』之名。一九四九年以后，先生移居台湾，创作弥多，尤其近年拍卖会上，所见溥心畬晚年作品，画风变化极大，只是早年儒雅之风骨多为色彩替代，清丽有余，而含蓄飘逸稍逊。有传说先生晚年一些作品抑或为门人桃李所代笔，亦未可知。

溥儒与松风画会的关系实际上若即若离，即是在京之时，实际参与活动并不很多。当然，溥心畬的艺术成就也远在松风画会诸人之上。松风画会之倡导，毋庸置疑有溥心畬的参与，但彼时与其他宗室合作的作品并不多见。

另一位参与松风画会的宗室当提到溥侗，即是大名鼎鼎的『侗五爷』『红豆馆主』。溥侗字厚斋，号西园，别号红豆馆主，其风流倜傥著称于民国。他自幼在清宫上书房伴读，经史之学深厚，琴棋书画、金石碑帖无所不通，更兼顾曲，擅长昆弋皮黄，可谓

文武昆乱不挡，六场通透，就是梨园子弟立雪程门问艺者也不鲜

见。他精通音律，对音乐也是极其内行，清末所做的国歌，也可

以说是中国的第一首法定国歌，即是严复作词，由溥侗谱曲的。

现在已经少有人知，只是这首国歌颁布仅六日，武昌事变爆发，

也就和清朝一样烟消云散了。溥侗对昆曲、皮黄都有极深的造

诣，无论生旦净丑，都能拿得起来，他曾在自己的剧照上题写『剧

中人即我，我即剧中人』。足见其潇洒豁达的人生态度。

也正因如此，这位『侗五爷』溥西园的书画声名为其他艺事

所掩，其实他的书画作品也是基础深厚，法度森严，气韵潇洒，

笔墨儒雅，早年也有瘦金的底蕴。敌伪时期，侗五爷往来于京沪

之间，也曾挂名汪伪南京政府虚职，似于大节有亏。四十年代后

期，溥侗已经在沪患了半身不遂，也就再也不能来京，这也是他

后来不再参与松风画会的缘故。溥侗一九五一年在上海病逝，葬

于苏州灵岩山麓。出殡时，梅兰芳冒雨专程前来吊唁，其时棺椁

在殡仪馆已经上盖，梅郎抚棺痛哭，一再要求重启棺盖，与侗五

爷见最后一面，后来只得依梅郎执意，重启棺盖，梅郎抚尸痛

哭，几乎晕厥。足可见侗厚斋在梨园之影响和地位，也见梅兰芳

为人之义气厚道。

红豆馆主所参与并题写刊名的《国剧画报》可谓近代戏曲研究

之重要史料，积数十期。我在七十年代末曾于北京琉璃厂中国书

店楼上（当时为内部阅览出售）见到一部数十本，索价仅一百二十

元，盘桓良久，只觉囊中羞涩，未购之。越三日复去，已售出，

真是遗憾之至。

溥侗系成亲王永瑆的曾孙，曾承袭镇国将军、辅国公，在北

京的住宅在王府井地区的大甜水井胡同。他在清末也当过民政部

总理大臣，但是他对功名利禄毫无兴趣，专心艺术，矢志不渝。

民国初年，能真正算得风流倜傥而又有文化艺术修养的通才，我

以为，惟侗厚斋与袁寒云两人。

溥侗与松风画会的关系亦如溥儒，不过，他与溥忻合作的书

画也有一些。两人年龄相差十七岁，虽属同辈，对于溥忻来说，

应属侗五爷提携之后进了。

松风画会的真正掌门人应该说是溥忻。溥忻是道光一脉，祖

父是道光第五子惇勤亲王奕誴，父亲是奕誴第四子载瀛，而溥忻

即是载瀛的长子。在这一房中，溥忻被称为『忻大爷』。溥忻生于

光绪十九年（一八九三），字南石，号雪斋，或署雪道人，也署松

风主人，晚年以溥雪斋为名。松风画会即以他的号——『松风』

为画会之名。松风画会的另外几位也是溥忻的兄弟行，如五爷溥

偁、六爷溥佺，乃至后期的小弟八爷溥佐等。虽为异母，但都是

载瀛的子嗣。

我看过的溥雪斋画作最多，也旧藏一些他中年的画作，其一生的画风变化不大，但以真正从四王入手，直追宋元的风格，雪老应属此间第一人。较之溥儒，更为严谨有度。溥儒中年以后兼收并蓄较多，虽清丽透逸，却略有媚俗之嫌，大概这也与他为生计所迫不无关系。而雪老终其一生，皆以文人画风始终。尤其是法书，确有二王之风范，南宫之笔力，欧波之韵致，皆可或见，平心而论，今人无出其右者。在松风画会中，雪老的成就也是其他成员无法比肩的。

溥忻在三十年代末受聘于辅仁大学美术系，是该系的教授兼系主任。我在四十年代的辅仁校刊上所见他的一幅照片，印象尤深，溥忻先生身着团花马褂，戴着圆形眼镜，额头宽硕，下颌略突显，面貌清癯，十分儒雅，且并无蓄须。而我在五十年代中见到他时，却已经蓄须，背也微驼了。

雪老除了绘画，在古琴研究方面也是十分精通，后来与张伯驹、管平湖、查阜西等一起创办了北京古琴研究会并任会长。

一九五六年夏天，我在北海见到古琴研究会在湖上雅集，两艘画舫荡漾漾水面，琴声庄静厚重，悠扬低回。暮色渐沉，诸人拢岸，在仿膳茶棚小憩。如果我的记忆不错的话，那日好像是七月十五

中元节盂兰盆会，北海与什刹海湖面满布河灯，众位老者多着长衫，手摇折扇，颇有仙风道骨，与当时的时代，宛如隔世。其中我能认得的也就是张伯驹和雪老几位，估计当有管平湖等人。后来又在六十年代初在东岸的画舫斋几次见到雪老，虽显衰老，但仍是精神矍铄。

三十年代末，我的外祖父泽民先生得明代泥金佳楮若干，裁为斗方，遍索时贤或书或画，参与其事者，计有雪老和俞陛云、郭则沄、于非闇、黄孝纾、黄君坦、宝熙、溥松窗、吴煦、黄宾虹、瞿宣颖、祁井西等十八人，其中最精者莫过于雪老的工笔仿宋人刘松年笔意，山石人物精致。泥金难以着墨，雪老以重彩勾勒，填充石绿、石青，至今犹如新绘，这在雪老仿宋人之笔中也是极为罕见的。

丙午浩劫，雪老于是年八月三十日不堪暴虐凌辱，带着一张古琴和幼女出走，竟下落不明，不知所终，其悲凉凄楚可想而知。不过，这一结局却留给人更多的猜想和悬念，一代宗师就这样消失在茫茫大千之中。

余生也晚，松风画会前期诸君，我只见过雪老和溥伒（松窗）。五爷溥僴从未见过，据说溥僴也逝于一九六六年。

溥松窗行六，但是比溥忻却小近二十岁，『文化大革命』中，

溥松窗也历经劫难，且彼时难以鬻画为生，生活颇为拮据，但是他却一直坚持作画，因此这段时间中留下的画作不少。据我所知，彼时有人通过篆刻家刘博琴和画家喻继明（毓恒）向溥松窗求索画作是十分容易的。直到『文化大革命』结束，他才得以施展绘画艺术和创作。溥松窗殁于一九九一年。溥松窗的成就虽难以和乃兄相比，但早年也曾受聘于辅仁和国立艺专授课，在创作风格上也是北宗一派。

松风画会的另外两位发起人是关松房和惠孝同。

关松房的本名叫恩棣，字稚云（许多材料上误为雅云，是错误的），又字植云，号松房，晚年以号行。因此关松房又称恩稚云、恩松房。他本姓枯雅尔，是鉴定大家奎濂之子。恩稚云早年也是学习四王，但是晚年画风有变，许多大笔触的皴擦渲染十分多见，不似早年精细。我藏有他早年的摹古山水册页一本，木板本无题签，七十年代中，是我学书时题署的『恩松房摹古精品』签条。内有他临摹的『临王叔明秋山草堂』『仿文待招清溪钓艇』『仿高士林容膝斋图』『摹沈石田溪山高远』『仿大痴道人秋山无尽』『摹六如居士采莲图』『临董宗伯山水』等十二帧，水墨没骨或着彩，确实为其精良之作，与之晚期新派渲染皴擦有着较大的差异。

惠孝同则是兼跨湖社和松风画会两个画会的人，原名惠均，字孝同，后来以字行。惠孝同早年拜金北楼为师，也是湖社的中坚，并负责编写《湖社会刊》。惠孝同虽为北宗一派，但是并不泥古，这在湖社中并不少见，但于松风画会而言，却是风格略异。惠孝同与恩松房仅差一岁，成立松风画会时都是二十五岁上下。

三十年代以后，松风画会又陆续吸收了叶仰曦、关和镛（亦作章和镛）、启功等。

叶仰曦师从红豆馆主溥侗，不但从先生学画，更是就教于京朝派昆曲，受益匪浅，直到晚年，都为昆曲的传承恪尽身心。朱家溍先生曾与我谈起过叶仰曦的昆曲艺术，赞叹不已。叶先生的《单刀会·训子》、《长生殿·弹词》《风云会·访普》等皆得侗五爷真传。尤其可称绝响的是叶先生八十诞辰祝寿中，诸位前贤曲友合作的《弹词》，由郑传鉴念开场白，许承甫、李体扬、许姬传、朱家溍、叶仰曦、吴鸿迈、朱復、周铨庵、傅雪漪等分唱九转，可谓京朝昆曲之风云际会。

叶仰曦名均，叶赫那拉氏，山水人物皆精，师法刘松年、蓝瑛，善于线描。

此外，湖社的祁昆（井西）等也常来聚会，也算半个松风画会的会员。

先君与元白（启功）先生是至交，元白先生参加松风画会较

晚，我家藏有旧年松风画会几位先生合作的水墨成扇一柄，由溥忻作坡石，溥佺作寒枝，关和镛画秋树，叶仰曦画高士，启功补桥柯远岫，扇面未署年代。后来元白先生来舍下，取之展观，据元白先生回忆，似是在一九三二年前后，如果元白先生没有记错，那么彼时的元白先生只有二十岁。

松风画会的每一个成员都有一个含『松』的名号，例如雪斋溥忻号『松风』，毅斋溥僩号『松邻』，心畲溥儒号『松巢』，雪溪溥佺号『松窗』，稚云恩棣号『松房』，孝同惠均号『松溪』，季笙和镛号『松云』，元白启功号『松壑』，井西祁昆号『松厓』，庸斋溥佐号『松堪』。

松风画会的全盛时期当在二十年代中期至三十年代末。当时会中规定是每月一聚，每年一展。其时，在松风画会中，只有忻大爷的生活宽裕一些，居所也较为宽敞，因此活动也常在其寓所举行。松风画会中多数人当时是以鬻画为生，但彼时谈何容易？京津两地，也就是陈半丁、陈少梅的画作还有市场，其他画家很难以此维持生计，不是今天所能想见的。

最后谈到庸斋溥佐，他应该是松风画会中最年轻的一位，生于一九一八年。比元白先生还小六岁。

溥佐是赵家的女婿，他的元配夫人是赵尔巽的堂房侄女，即是我祖父的堂妹，因此我的父亲称溥佐为小姑父，我则称他为小姑爷。溥佐仅比我的父亲大七八岁，我常看见他时，溥佐也就三十四五岁。他的头硕大，且自青年时即谢顶，前额和头顶都没有头发，只在顶部两侧和后脑有头发，他不修边幅，顶上的两撮头发又不好好梳理，蓬松起来，像两只耳朵。加上头肥大而圆，再戴一副黑边的眼镜，因此十分怪异。我幼年顽皮，只在每次初见时叫他一声『小姑爷』外，次后皆以『大老猫』呼之，溥佐为人憨厚，也从来不恼。

五十年代初中期，溥佐时常出入我家，虽然只有三十多岁，子女又多，他那时要说时常揭不开锅也并不过分，因此我的两位祖母不时接济些，以度燃眉之急。一九五四年——一九五五年间，我的母亲大病初愈，在家画画静养。她幼年曾师从徐北汀，后来溥佐常来，也在溥佐指导下作画。溥佐擅工笔画马，仿李龙眠笔意，我的母亲也在他指导之下完成了一幅仿龙眠的人马图和两幅仿卞文瑜山水，颇有古意，那幅仿龙眠笔意的人马图至今仍挂在我儿子的居室内。溥佐好吃，而不能常得，除却在我家吃饭，也偶尔到其长兄忻大爷和张伯驹处打打秋风。

溥佐对我的两位祖母都称『九嫂』，彼时她们虽住在一起，但

是各自有各自的厨房，饮食习惯也不一样。我的亲祖母喜欢淮扬作，与早年也有较大的变化，或曰受到时代的影响而变通。溥佐在口味，而老祖母是北方人，喜欢面食，溥佐亦然，尤其喜欢吃饺松风画会中是最年轻的一位，也是松风画会的尾声，目前所谓『松子，他每次来都要求吃饺子。我的老祖母是爱说笑的人，溥八爷风四溥』的说法实际上并不能成立，以溥佐的年齿是难以列于其间一来，她就命他作画，不待他画完，不给吃饺子，因此急得八爷的。他比雪老小二十五岁，虽是兄弟行，但差了几乎是一辈人。

一再催问，老是问『饺子得了没有？』于是我的老祖母总是道：『甭松风画会迄今已经近九十年，往事如烟，满族宗室的文采余急，等你画完再给你下锅。』弄得溥八爷也没了脾气，只得伏案韵于此可见一斑，些许旧事，只是那个时代的雪泥鸿爪，谨就所潜心作画。每当在他作画时，我喜欢和他捣蛋，在他身上爬上爬记，姑妄言之。

下，揪他的头发，将他的顶部的两撮头发竖起，更像两只猫耳。

溥佐和他的几位兄长都不像，不是爱新觉罗族中那种清癯消瘦的样子，而是肥头大耳，我的那位『小姑奶奶』并不常来，倒是他有一段总是长在我家里。他有五六个儿子，但是只有毓紫薇一个女儿，都是我的这位『小姑奶奶』所出。

溥佐六十年代初到天津美术学院工作，这是他人生的重要转折，除了『文化大革命』期间下放劳动，一直得到天津美院的重视和尊重，从此，也奠定了他在画界的地位。

溥佐虽幼年习画，深受父兄的熏陶，也以临摹四王和画中九友入手，他以画马为主，但是山水、花鸟也算有一定章法，但是画风比较拘谨，唯缺乏创意，自己的风格不甚突出。让他在美院教授基本技法，应该是很好的人选。我也看过一些他晚年的画

后 记

章 正

启功先生少年留影

我自幼在启功先生身边成长，时常能听到先生谈论此往事，这些事对于当时年幼的我来说，并不能引起多大的兴趣，以至于现如今能想起来的都是些细碎的片段而已。二十世纪三四十年代，即辅仁大学任教前后的往事是先生较多谈起的，想来那时是先生前半生过得较为舒心的一段时光。无论家庭生活、工作、艺术生活都相当稳定，尤其是艺术生活，上有溥忻、溥儒、吴镜汀等名家的指点，下有年龄相仿溥佐等同宗一同精进画艺，再有辅仁大学美术系学生的讨教。我还在民国期刊中摘录了两则启功先生在中山公园举办展览的展讯，文中不难看出先生在当时的艺坛已颇有地位。

熊佛西先生在《旧王孙溥心畬》文中提到『什么样的环境产生什么样的画家，一个画家无论如何是不能超出他的生活环境的』，启功先生亦如此。他受到了最优秀最为传统的文化、艺术教育，崇尚古人是他最初和最终的艺术追求，加之天赋极高，格外努力，不客气地说，他命中注定是中国传统文化象牙塔尖的人物。松风画会的其他成员皆是如此，这些了不起的先贤大多是当代人并不熟知甚至已经遗忘，希望大家能记得这些中国传统文化的坚守者便是这本书出版的初心。

这本书的出版得到了诸多前辈师友的帮助，特别要感谢的是毓岚、郑珉中二位先生。毓岚先生是溥雪斋先生的五女，应是松风画会健在的最后一人。他们是那段历史的亲历者，他们提供的信息是最为真实可靠的，也使得本书对于松风画会的定义具有唯一的权威性。

根据溥雪斋本人简历所写以及毓岚先生所说，松风画会始于一九二五年至一九二八年，虽无具体解散的日期，但终拖不过二十世纪四十年代末。松风主人溥忻先生的个人单集，我所知道新中国成立后只在二〇〇五年荣宝斋出版过一本画谱。这次出版，我们将雪老的作品

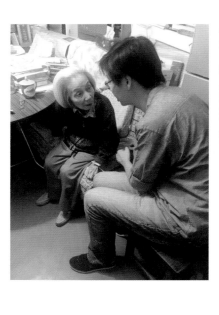

作者向毓岚先生请教

做了充分的收录工作。其余名家基本按照一九五〇年以前的作品收录，以保证该书的权威性、严谨性。每一位松风成员，尽量找到早年照片，但还有几位我们至今还未搜得，遂成憾事。松风成员小传，尽量找到最原始的资料撰写，并配以松字名款，若无，则用松字印或其他落款代替。

本书征集到广大藏友的作品千余件，为此特邀请雷振方先生、章景怀先生、金运昌先生、张铁英先生为本书进行鉴定工作；邀请高岩先生为本书撰写前言；邀请高晓媛女士为松风成员撰写行状；邀请章佳明爱女士为本书题签。感谢杨耕先生、孙旭光先生、王同申先生、赵珩先生、董桥先生、钟志森先生、王东辉先生、饶涛先生、郑蕙女士、谭向彤先生、傅洵先生、爱新崇嘉女士、卢冬梅女士、杨珪明女士、宋晧女士、姜嵘先生、石伟先生、高宇昂先生、汤安益先生的无私帮助。还要感谢卫兵先生、王亮先生、王齐云先生为本书编辑出版付出的努力，以及杨克欣先生等广大藏家的鼎力支持。

戊戌夏月记于北京师范大学浮光掠影楼

按：本书附录中所引文章均依原出版物摘录，若有与当代句读不符者，不作改动。

本书中所列书画作品均未作释文；有时间款识者，加以释出；有上款者，择要介绍；部分作品为早期摄影件，原作尺寸不详，故未列出。

图书在版编目(CIP)数据

松风画会纪事／章正编著.—北京：北京师范大学出版社，
2018.10
ISBN 978-7-303-24176-7

Ⅰ．①松… Ⅱ．①章… Ⅲ．①中国画－作品集－中国－现
代 ②汉字－法书－作品集－中国－现代 Ⅳ．① J222.7

中国版本图书馆 CIP 数据核字（2018）第 212418 号

营 销 中 心 电 话 010-58808015
北师大出版集团启功项目组电子信箱 qgxmz@bnupg.com

SONGFENG HUAHUI JISHI
出版发行：北京师范大学出版社 www.bnup.com
　　　　　北京市海淀区新街口外大街 19 号
　　　　　邮政编码：100875
印　　刷：北京盛通印刷股份有限公司
经　　销：全国新华书店
开　　本：787mm×1092mm　1/8
印　　张：80.25
字　　数：758 千字
版　　次：2018 年 10 月第 1 版
印　　次：2018 年 10 月第 1 次印刷
定　　价：398.00 元

策划编辑：卫　兵　　　　责任编辑：王　强　王　亮
美术编辑：王齐云　　　　装帧设计：王齐云
责任校对：陈　民　　　　责任印制：马　洁